晚清民国时期
江南地区设计艺术研究

李轶南 等 著

东南大学出版社
SOUTHEAST UNIVERSITY PRESS

图书在版编目(CIP)数据

晚清民国时期江南地区设计艺术研究 / 李轶南等著. — 南京:东南大学出版社,2021.8
 ISBN 978-7-5641-9637-0

Ⅰ.①晚… Ⅱ.①李… Ⅲ.①艺术-设计-研究-中国-清后期-民国 Ⅳ.①J06

中国版本图书馆 CIP 数据核字(2021)第 163766 号

著　　者　李轶南等
出 版 人　江建中
策 划 人　张仙荣
责任编辑　陈　佳
书籍设计　毕　真　韩　晖

晚清民国时期江南地区设计艺术研究
Wanqing Minguo Shiqi Jiangnan Diqu Sheji Yishu Yanjiu

出版发行	东南大学出版社
地　　址	南京市四牌楼 2 号　邮编:210096
网　　址	http://www.seupress.com
经　　销	全国各地新华书店
印　　刷	江苏凤凰数码印务有限公司
开　　本	700 mm×1000 mm　1/16
印　　张	23.5
字　　数	284 千字
版　　次	2021 年 8 月第 1 版
印　　次	2021 年 8 月第 1 次印刷
书　　号	ISBN 978-7-5641-9637-0
定　　价	89.00 元

本社图书若有印装质量问题,请直接与营销部联系。电话(传真):025-83791830。

序

晚清民国时期,时势动荡,干戈扰攘,中国遭逢"三千年未有之大变局",仁人志士对于国事蜩螗、内忧外患、民生疾苦,均有感同身受的切肤之痛,无不摩拳擦掌,奋袂而起,或问道国史,或求学欧美,或负笈东瀛,试图通过温习国故旧学或效法泰西新知以求挽狂澜于既倒,希冀找寻最直接有效的模式,清除积弊,拯救沉疴,重塑中国的国民性,催生一个美哉壮哉的崭新"少年中国"。

此时期也是我国设计艺术从传统向现代转型、从古典向现代转化的关键时期,江南地区由于开启了我国最早的近代化、现代化历程,其设计演变史堪称中国近现代设计变迁的典型缩影。百年来江南地区设计师们孜孜以求,辛勤耕耘,成绩斐然,不应妄自菲薄。江南地区在东西方思想文化的接触、碰撞、选择、交流、融会中,设计文化体现为发展变化的迅疾性、复杂性、多样性与先进性,呈现出异彩纷呈的多元格局。晚清民国江南地区设计艺术的演进呈现为阶段性和接续性特点,其间隐含着传承相沿关系。

　　本书依托 2016 年度国家社科基金艺术学一般项目《晚清民国时期江南地区设计艺术研究》（批准号：16BG121，结项编号：艺规结字〔2020〕268 号）而成，可以说是一个步履维艰、新旧交替时代的"映相"，为我国传统设计艺术如何实现向现代的局部转型，尝试提供新的观点与视角。我不敢说书中所选案例都完全恰当、切中肯綮，但我依然试图在晚清民国时期江南地区于社会环境巨变下、以前所未有之程度转型中做出设计艺术的相应选择。

　　本书第一、二、三部分由李轶南执笔，第四部分由张璇博士执笔，第五部分和附录 1、2、3 由谈丽娜硕士执笔，第六部分和附录 4 由硕士研究生冯媛媛执笔，第七部分由硕士研究生刘亚芳执笔。感谢项目团队的精诚合作！

　　东南大学张道一教授、湖南大学何人可教授、北京师范大学梁玖教授、南京艺术学院李立新教授、山东工艺美术学院董占军教授、浙江大学罗仕鉴教授为书稿的修订提出了宝贵、中肯的建议，东南大学出版社张仙荣编辑细致认真、不厌其详地督促、鼓励与帮助，推动了本书的早日面世。在此，一并致以深挚的谢忱！

<div style="text-align:right">

李轶南
2021 年 4 月于惠风和畅的石头城

</div>

目 录

序

壹 视野、材料与方法：晚清民国时期江南地区设计艺术研究管见 / 001

一、全球史的文化视野 / 004

二、边缘化材料与档案史料的互补运用 / 009

三、大数据时代设计艺术研究新方法 / 011

贰 晚清民国时期江南地区设计艺术之转型 / 015

一、域外的刺激与启迪 / 019

二、开埠城市生活的繁兴与消费习俗的变革 / 022

三、设计师的职业化与设计的商品化倾向 / 026

叁 在东西方之间：民国时期设计学人的选择 / 031

一、陈之佛：取益在广求 / 037

二、庞薰琹：探索，探索，再探索 / 043

三、傅抱石：无法有法 / 050

肆 文献研究与实证调研——刘敦桢的披荆斩棘与学术贡献 / 057

一、刘敦桢研究中国建筑设计理论的缘起 / 059

二、刘敦桢早期建筑教育实践与学术贡献 / 073

三、铸造学术辉煌——刘敦桢与中国营造学社 / 081

四、刘敦桢对中国建筑史研究的突破性贡献 / 109

五、刘敦桢建筑教育及学术思想的传承 / 121

六、结语 / 129

伍 媒体环境激变下的纸媒设计研究——以《申报》(1872—1949)为例 / 131

　　一、研究背景和意义 / 133

　　二、研究现状 / 137

　　三、媒体及媒体环境的概念梳理与界定 / 143

　　四、纸媒及纸媒设计的发展演变掠影 / 146

　　五、媒体环境激变下《申报》发刊与内容编排设计的发展轨迹 / 156

　　六、媒体环境激变下《申报》设计的演变特征 / 194

　　七、《申报》的历史启示：当代纸媒设计策略探析 / 237

　　八、结语 / 254

陆 民国初年桃花坞年画对沪上月份牌设计的影响 / 259

　　一、桃花坞木版年画与沪上月份牌设计的溯源 / 262

二、沪上月份牌对桃花坞木版年画的传承 / 263

三、沪上月份牌承继桃花坞木版年画始末 / 270

四、结语 / 281

柒 中西文化交流视域下民国沪上字体设计的"旧"与"新" / 283

一、民国时期沪上字体设计的发展背景 / 287

二、民国时期字体设计的风格呈现 / 295

三、结语 / 308

附录 / 309

附录1 中国近代主要中、外文报刊择要一览表(1815年—19世纪末) / 311

附录2 《申报》发刊历史沿革简表 / 319

附录3 《申报》内容编排设计演变一览表 / 321

附录4 哲匠小传 / 326

壹

视野、材料与方法：
晚清民国时期江南地区设计艺术研究管见

初夏之晨
《陈之佛全集·第9卷》第284页
（南京师范大学出版社2020年版）

晚清民国时期是社会结构、思想观念、文化教育等方面发生剧烈变动的转折时期,设计艺术的复杂多变实属罕见。新思潮与旧传统、新技法与旧工艺历经多次冲突、交战,渐渐突破重围,传统的"工艺美术""图案""实用美术"朝着现代"设计"的概念演变,确立了新概念、新思潮、新观念、新类型、新程式的历史地位,完整展现了设计从传统向现代转型的主要过程。中国设计艺术历来在南北地域分布上存在很大不平衡,以上海、南京为中心的江南地区占绝对优势,延续了宋以来"东南财赋地,江浙人文薮"的发展态势;近现代一半以上的工商企业都麇集于沪,以之为中心的商业美术设计具有鲜明的"海派"先锋性审美趣味。江南地区由于开启了我国最早的近代化、现代化历程,其设计演变发展堪称中国近现代设计变迁的典型缩影。该地区地处沿海,得风气之先,设计文化具有显著的开放性、兼容性和发展变化的迅疾性、复杂性、多样性与先进性,呈现出精彩纷呈的多元格局。新世纪瞻望未来,回眸往昔,透视富有代表性的江南地区设计艺术发展百年历程,创造性地总结这份宝贵文化遗产,从中汲取智慧

启示,对于树立民族文化自尊和自觉意识、提升设计创意品质等,具有迫切的研究意义和重要的现实价值。

一、全球史的文化视野

全球史注重跨国家、跨地域、跨民族、跨文化的历史现象,从宏观视野和互动视角来考察历史,注重比较研究,目前这一研究取向已经引起各断代史、各专门领域史学工作者的广泛关注。学者陈红民曾指出:"民国时期是中国历史上国际化程度最深,与世界结合最紧的时期,深究下去,民国时期所有的重大事件,均有深刻的国际背景……大到社会思潮,小至日常生活的衣食住行,多有外国影响的痕迹。"[①]晚清民国时期问题研究必须考虑国际因素,从该时期的纵向时间发展坐标上,从中国已经是国际舞台上一员的全球史视野出发去研究晚清民国时期问题,将会对此一阶段有全新的认识。研究人员具有全球史的视野,意味着不可坐井观天、就事论事和缺乏横向联系的思维与全局整体的眼光。以往的晚清民国时期问题研究容易忽略国际化与现代化的发展现象,我们应当承认晚清民国时期江南地区设计艺术对走向国际化与现代化所作的种种努力与贡献,应当尊重历史事实,客观评述它的功过利弊。

五四新文化运动推动了新思想和新艺术的发展,第一次世界大战和第二次世界大战将世界上主要国家包括中国裹挟其中。我国留学生或负笈欧美,或问道东瀛,纷纷学成归国效力,

① 陈红民.回顾与展望:中国大陆地区的民国史研究[J].安徽史学,2010(1):118-125.

传教士的东来布道等等,使得此时期文化的交流与传播比以往任何时代都更为深切、广泛。全球化背景下的地域设计艺术是更为个体化的表达,近现代各设计师群体或个人力求挣脱地域文化的束缚,以更加自由、激进的创作姿态参与到全球设计艺术思潮和创作中去,因而晚清民国时期江南地区设计艺术呈现出共性突出、个性复杂的状况。例如,钱君匋用立体主义手法设计《夜曲》的封面,用未来派手法构思《济南惨案》的书面,用报纸剪贴并增加各种形象构成富有达达主义意味的《欧洲大战与文学》的封面[1],体现了此时期书籍装帧设计师们共通的创作语言。这方面的代表作还包括无名氏设计的《瓶》,叶灵凤设计的《幻洲》[2]《戈壁》[3]封面等,这些体现当时国际上风行一时的设计流派或风格的设计手法,在一些译著上也带有鲜明的印记,例如《茶花女》[4]《薇娜》[5]《一周间》[6]等。

在全球史的"大历史"视野下我们会发现,此时期我国设计师不仅受到西方设计思潮的"输入"影响,而且还把我国的优秀设计作品向海外"输出"。例如,民国六年(1917)至十三年(1924)期间,上海民族搪瓷业为抵御外货输入而仿制过面盆,终

[1] 姜德明.书衣百影:中国现代书籍装帧选1906—1949[M].北京:生活·读书·新知三联书店,1999:20.
[2] 《幻洲》半月刊,系创造社刊物,1926年10月创刊,1928年1月停刊,为64开袖珍毛边本。叶灵凤负责装帧设计,并且从封面到插图、题花、尾饰、广告等,都由他一人经营。
[3] 《戈壁》为1928年5月创办的半月刊,32开毛边本,由上海光华书局出版。
[4] 刘半农译,法国小仲马著的《茶花女》剧本,1926年由北新书局出版。
[5] 《薇娜》为康甫(L. Kampf)所著,1928年由微明学社编辑,开明书店总发行,由钱君匋设计封面。
[6] 该书系苏联作家里别进斯基著,江思(即戴望舒)、苏汶(即杜衡)译,1930年5月由上海水沫书店初版,同年5月再版,为大32开毛边本,灰色布纹纸封面。

因技术低下、设备简陋、质量粗糙而未能批量生产。民国十三年（1924），在抵制日货的浪潮下，上海益丰搪瓷厂购买了行将倒闭的上海工商珐琅株式会社的机器设备，于次年春开始制造30厘米、34厘米的平边面盆，成为我国最早批量生产面盆的工厂，产品因质地精美而畅销全国，有的海外侨胞甚至将面盆挂在厅堂上当装饰品，以慰思乡之情和爱国之志。同年，益丰厂又创制卷边面盆，并喷上各种设计花样。民国十五年（1926），该厂设计生产的金钱牌面盆获得美国费城展览会珐琅器类的金奖。继益丰厂之后，铸丰、中华等厂也购置机器制造面盆，并在造型和花色上探索设计创新。民国十六年（1927），中华厂创制了34厘米标准面盆和36厘米深型面盆，图案花样有青花题喷、彩花题喷等；同年，益丰厂又试制成功贴花面盆。国产面盆深获民众的喜爱，使民国十七年（1928）的进口面盆比往年减少90%以上，至此，民族搪瓷工业在上海形成，搪瓷产品也由模仿式设计、跟风式设计转向原创性设计、反思式设计。为了同日货竞争，各厂改进技术，添置设备，推出了造型和图案各异的面盆、痰盂、火油炉、医用器具、生铁搪瓷制品等，产品由于设计得多姿多彩，制作得精良耐用，使日货搪瓷品相形见绌，而被逐步淘汰出中国市场。搪瓷产品出口也获得迅猛增长，民国二十八年（1939）、二十九年（1940），80%的产品销往国外；民国二十九年（1940），出口值为民国二十五年（1936）的58.73倍。但随着太平洋战争爆发，日军占领租界，美国禁运铁皮来沪，搪瓷业一度衰落，各厂被迫减产、停产，外销市场亦告断绝。抗日战争胜利后，海运逐渐恢复，铁皮原料陆续输入，又因频年战争影响，国内及南洋市场对搪瓷品需求甚殷，搪瓷业又出现了短期的兴旺景象。产品内销供不

应求,外销更为畅旺,民国三十六年(1947)出口值达国币138.72亿元,为民国三十五年(1946)的26.84倍①。富有民族审美特色的传统器物图案和装饰风格遂借此契机传往海外,造成了一定的影响。

此时期的艺术专业期刊,也以介绍西方艺术创作、研究现状及发展动向为旨归,如《晨光》《新艺术》《艺风》《亚波罗》等艺术刊物都对西方艺术发展动态予以极大的关注,为国内设计师了解国外艺术发展状况提供了参考。此外,不少艺术社团及其成员还以举办展览的方式,积极与国外艺术界进行广泛的交流与合作。他们或是主动走出去,将展览会开到域外;或是积极请进来,邀请外国艺术家来华举办中外联合作品展。上海作为当时全国的经济中心与中外交流的桥头堡,得风气之先,成为主要艺术社团及设计师群体集散地,与日本、欧美等国家多有艺术切磋和相与往还。总之,晚清民国时期积极开展中外艺术交流,显示出其包容的胸襟、开放性特征及放眼全球的眼光。中外艺术交流促进了设计观念与方法的更新,为提高中国艺术在国际艺坛上的地位及加强中外文化艺术互动做出了重要贡献。

"一方水土养一方人,一方山水有一方风情",从一定意义上来说,设计艺术不仅是生活之物、艺术之果,就其本质而言,它还是一定地域文化的结晶,反映了民族文化心理,彰显出时代人文精神。设计艺术与地域文化紧密相连,不同的地域文化滋养了面貌各异的设计师,使他们的设计创作从精神气质到文化气象都带有鲜明的地域文化色彩,构成晚清民国时期设计风貌整体

① 《上海轻工业志》编纂委员会.上海轻工业志[M].上海:上海社会科学院出版社,1996:54.

上姹紫嫣红的丰富性与多样性,因而我们可以说,地域文化是观察设计艺术的一个重要维度。设计艺术是地域文化最生动直观的表现方式,我国地域文化南北悬殊,折射在设计艺术中,显现出千姿百态的风格样式。设计师是一定地域文化之子,其价值标准、情感形态、思维方式、审美趣味等深受地域文化的影响,一定的地域文化影响了一定地域设计艺术的审美生成和美学品格。

从文化的视野出发,阐释、解读设计艺术作品,观照设计艺术的发展轨迹,通过江南地区独特的设计艺术表达晚清民国时期的中国经验,成为研究者新时期面临的重要任务。首先,在研究中不仅要看到地域文化对设计艺术的影响,还应注意超越地域文化,在全球史的广阔视野下思考地域设计艺术存在的问题。其次,不能只看到地域文化对设计艺术的决定作用,还应看到设计艺术对地域文化的反作用——二者之间的频繁互动与相互塑造。最后,不应只看到地域文化对设计师的影响以及设计师对地域文化遗产的薪传火继,还应看到设计师对地域文化的反思、扬弃与批判。一方面表现为超越地域文化的局限,例如以陈之佛等为代表的现代中国设计师们,主动接受和学习异域文化(西方文化或转道日本学习的西方文化),表现为设计作品具有一定的先锋性、多样性与复杂性;另一方面,表现为批判性继承地域文化的深刻性,例如郑曼陀、杭穉英笔下的月份牌广告画,陶元庆、钱君匋笔下的书籍装帧艺术,张光宇笔下的舞台美术设计、海报与火花设计等,无一不包含了深深浸润中国地域文化的设计艺术经验。

晚清民国时期江南地区在东西方思想文化的接触、碰撞、选

择、交流、融会中,设计文化体现为发展变化的迅疾性、复杂性、多样性与先进性,呈现出精彩纷呈的多元格局,设计艺术的演进呈现为阶段性和接续性特点,其间隐含着传承相沿关系。

渐变与突变是人类社会发展演变的主要规律,设计艺术也未逃脱这一规律的牵引。晚清民国时期江南地区设计艺术的发展变革虽然受到外来的影响,但总体仍具有内源性的特点,其演变发展:或呈现出蜕旧变新,否极泰来,展现新颜新貌;或因循袭旧,抱残守缺,垂死挣扎,发展停滞乃至湮没无闻。上述两种趋势,在晚清民国时期江南地区的设计艺术发展历程中兼而有之,其展现的设计艺术发展结构有分化、有整合,不断寻求自身的变革与转型,表现为传统旧的工艺体系与现代新的设计体系共存共生的局面。传统旧的工艺体系主要指以师徒传承为代表的传统手工艺,如木器、陶瓷等手工艺;现代新的设计体系主要指自晚清西方文化东渐之风劲吹以后,以书籍装帧设计、商业美术设计(如广告装潢、舞台布景、橱窗、报刊版面、商标标识等设计)、服饰设计、纺织品图案设计等为代表的新设计体系的逐渐建构。传统的设计体系发展缓慢或逐渐解体,但新的设计体系并未全面取而代之,二者呈现混融共生状态。

二、边缘化材料与档案史料的互补运用

唐朝史学家刘知幾曾言,历史学家有三长:史才、史学、史识。没有资料仅有理论,那么这种理论只是无根之木、无源之水、空中楼阁。恩格斯曾说,专靠几句空话解决不了问题,一定要掌握资料。傅斯年曾主张,"史学即史料学",诙谐地提出"上

穷碧落下黄泉,动手动脚找东西",高度重视史料在历史研究中的重要作用①。

用史学的眼光来看,一切文献材料均含有史料的质素,诚如章实斋曰:"六经皆史",此说甚是,但仍不足以概括史学资料的范畴。从更广泛的角度而言,何止"六经皆史"? 一方面,围绕晚清民国时期江南地区设计艺术研究,除了档案材料,举凡当时的报纸杂志、传单广告、书籍、文集手稿、私人信札、函电、日记、建筑、日常生活之物等,以及后来的回忆录、访谈录、口述史料、深入实地的田野调查资料,均可成为佐证研究的资料。另一方面,应注意重视外文资料的运用,例如西方文献中涉及记录晚清民国时期中国的部分,诸如外国传教士、记者、学者等亲历中国的相关记录、报道和评述。此外,晚清民国时期的影像资料,尤其是系列"老照片"的发掘整理与出版利用,也一度成为资料梳理应用的热门。

与报纸杂志、照片影像、实物等史料相比,晚清民国档案史料最大的优点在于,它是历史活动的原初记录,脱胎于历史活动之中,所记内容在诸多方面均较为真实可靠,但囿于当时政治环境的限制和官方审查制度的监督,部分地缺失了记录史实的自由;另外,由于档案管理条例的约束,抄录或复制档案有严格的限制,因此在查找获取时存在一定程度的障碍;此外,大多民国档案史料字迹模糊难辨,加之旷日经年,或多或少会出现破损佚散之处,有时难以作为确切的佐证材料加以运用。相较之下,边缘化材料如以往容易忽视的报纸杂志、传单广告、书籍、文集手

① 翦伯赞.史料与史学[M].2版.北京:北京出版社,2011:12.

稿、私人信札、函电、日记、建筑实物、日常生活之物等,承载的内容包罗万象,涉及晚清民国时期的政治、经济、文化、社会的方方面面,虽存在不可忽视的局限性,但其利用价值也十分显著。从文化的整体视野出发,将以往边缘化的材料,如小说封面及插图、商业杂志广告画,辅以设计人物回忆录、口述访谈资料等,从设计作品所处的政治经济环境、社会文化结构、中西交流与比较等多维宏观视角出发,对作品的创作目的、功用、材质、形式和母题等作出微观解析,增加研究的内在张力。将边缘化材料与档案史料进行互补运用、挖掘梳理,力求探索设计艺术转型的动力,勾绘出设计艺术发展的轮廓,显示出设计师群体或个人的命运以及设计艺术总的发展趋势和倾向,通过对设计艺术现象的解读,力求揭橥隐藏在历史深层的结构、规律和本质。

三、大数据时代设计艺术研究新方法

互联网时代,科技的发展催生了运用大数据的新型研究方法,对史学研究而言,意味着崭新的机遇和可能的突破。近二三十年以来,社会科学领域倚靠大数据的平台优势,开展可比较的量化研究,使得跨学科对同一材料进行解读、分析、探索成为可能,进而推进跨学科的交流、互补性的研究合作朝向纵深发展。例如,"基于系统化、标准化的历史人口或事件档案构建起的量化数据库,重视对长时段、大规模记录中各种人口和社会行为的统计描述及彼此间相互关联的分析,从而揭示隐藏在'大人口'(big population)中的历史过程与规律。它不仅容易发现很多可以验证或挑战现有理论的事实,还长于开展跨时段、跨地域的比

较研究,为理解社会历史和人类行为提供了全球化的认识基础,进而构建起一种新的自下而上、由繁入简的研究方法和史观"[1]。

这一研究方法呈现方兴未艾之势,可以说是数字化时代史学研究发展的一种必然。通过简要回顾,我们可以发现,从1980年代滥觞的可检索文献资源开发数据库到1990年代林林总总的各式学术出版物数据库,再到21世纪以来各种量化数据库如雨后春笋般纷纷涌现,历史研究所利用的各种材料正日益呈现出数据化趋向,史料拥有权的"唯一性"对史料获取造成的障碍正逐渐降低。"依靠互联网提供的技术和'无限'连接的可能,史料出现新的'连接'趋势,形成新的资料平台和'试验场'。"[2]对各个"试验场"的共同研究兴趣又可以凝聚一支跨地域、跨文化、跨国界的研究团队,这种团队化的研究方式与自然科学接近,成为史学发展的新动向,地域化的史学研究正逐渐纳入全球史学研究的框架之中。例如,加拿大社会科学和人文研究委员会(SSHRC)近日批准的跨国合作项目"重生:多媒体和多学科视角下的东亚宗教",资助为期7年(2016～2023年),该研究团队是从2016年100多位申请者中脱颖而出的17个获资助团队之一,团队负责人为澳门大学的贾晋华教授,将邀请和组织来自世界上20多所顶尖大学的45名学者参与此课题研究,东南大学艺术学院汪小洋教授受邀以合作研究者身份加入该研究团队。该研究项目旨在创建一个结合田野调查和文本研究的跨国研究团队,将原创性研究与档案库建设同步推进,拟将此次开创性研究的重要成果用于促进国际的全面交流与合作。

[1] 梁晨.大数据时代历史研究新方法[N].中国社会科学报,2016-06-03.
[2] 梁晨.大数据时代历史研究新方法[N].中国社会科学报,2016-06-03.

在大数据时代,研究者对于大数据的掌握有助于开展量化的实证研究。例如:美国学者李中清(James Z. Lee)和康文林(Cameron Campbell)自1980年代起,耗时20余年构建的中国多代人口数据库(CMGPD)被证明在人口统计学、家庭与婚姻、社会分层、卫生健康等多个领域具有重要价值,催生了一系列新的研究成果[1]。如果我们在晚清民国时期江南地区设计艺术研究中,依托团队之力推进"晚清民国时期江南地区杰出设计师传记资料数据库"的建设,对于设计史的学科建设应该具有较大的价值。

大数据的发掘有助于史学研究的推进,但在运用大数据进行研究时,应注意避免落入"路灯效应"(Street Light Effects)陷阱,即只研究容易取得的数据,而忽略研究数据的可信度及有效性[2]。这就需要研究者对数据进行理解与甄别,理解数据代表的意义而非仅看数据本身,这对研究者进行多方数据采集、分析、比较,从而深刻理解研究对象,提出了更高的要求。

在纷繁错综的史料基础上,在世界设计艺术的宏阔背景下,梳理晚清民国时期江南地区设计艺术发展的基本脉络,应从设计教育、文化影响、经济因素、心理分析、政治环境等多维度综合考察,分析设计思潮、风格语言、表现技法、工艺材料的变化,努力探求影响江南地区设计发展的根本原因以及主要动力、总体特征和内在规律。力求通过对宏观大数据的把握做到"以大观小",结合微观个案透视"以小见大",纵向辨析"常"与"变",横向比较"同"与"异",通过整体性观照,寻求设计现象、流派、思潮各

① 梁晨.大数据时代历史研究新方法[N].中国社会科学报,2016-06-03.
② 赵嫒.充分释放大数据价值潜力[N].中国社会科学报,2016-05-27.

自的发展轨迹和内在联系,试图对江南地区设计艺术百年演变脉络作出综合性阐释。

大数据时代史学研究面临着新的转变与挑战,研究者应注意避免抽象的"宏观叙事"理论建构与琐细的"历史碎片"个案研究两个极端,应在新的史料发掘与研究方法上实现新的整合。纸质史料、电子史料与实物的尽力搜求,"涸泽而渔"不再是遥远缥缈的蓬莱仙山。在此基础上,史料的鉴别与分析、量化研究与比较研究等将越来越受到学者的青睐,这就要求研究者顺应潮流,抓住机遇,认清问题的本质,有可能实现新的突破和发展。研究者的视野、思维与方法应加以调整以适应新的变化,晚清民国时期江南地区设计艺术研究应力求彰显人文价值的关怀、全球意识的大历史观,关注底层的视角,重视近现代设计艺术发展的内部因素,聚焦普通民众的心理与生活方式的变迁,从"民众史观"的视角来解读历史,从而实现跨学科的新综合。

晚清民国时期
江南地区设计艺术之转型

秋荷鹡鸰
《陈之佛全集·第9卷》第135页
（南京师范大学出版社2020年版）

晚清民国时期江南地区设计艺术之转型

清末民初,社会动荡,干戈扰攘,中国遭逢"三千年未有之大变局",仁人志士对于内忧外患,均有感同身受的切肤之痛,无不奋发图强,或整理国故,或求学欧美,或负笈东瀛,试图通过温习传统旧学或效法泰西新知以求找寻新出路。当时先后风行四种解决方案:一曰救亡,一曰启蒙,一曰翻身,一曰近代化。以蒋廷黻先生为代表的有识之士认为,"近代化"(有时也叫"现代化")是中国最好的出路。他在《中国近代史大纲》一书中明确指出,中国落后的根本原因在于未完成近代化,中国必须通过向西方近代文明全面学习,提升自己的水平后,外敌自可消弭于无形。因此,经济上倡导工业化,贸易上注重开放,外交上强调以平等心态融入世界,善用国际规则保护自身并且发展壮大,管理上提倡一个集中统一的中央政权。纵目世界现代化进程,不同国家、地区和民族,其前进步伐并非步调一致。英、美、法等国属于"早发内生型现代化","早在16、17世纪就开始起步,现代化的最初

启动因素都源自本社会内部,是其自身历史的绵延"①。德、俄、日以及包括中国在内的发展中国家,归为"后发外生型现代化",晚至19世纪才起步,最初的诱因主要来自外部世界的生存挑战和现代化的示范效应②。因此,中国的近代史(1840—1949)和世界的近代史(1640—1917)是不同步的,相较世界近代史的起点,晚了整整200年。

因此,当中国的设计艺术处于近代发展期时,西方的设计史已经迈入近代后期或现代前期。中国地域广袤、多民族杂居,设计艺术历来在南北分布上存在很大的不平衡现象,以上海、南京为中心的江南地区占绝对优势,延续了宋以来的"东南财赋地,江浙人文薮"的发展格局。美国加州学派代表人物彭慕兰认为,早在18世纪,作为中国最富庶的江南地区,在经济指标和生活质量上与同时期的英格兰不分伯仲③;近现代一半以上的工商企业都麇集于沪,以上海为中心的商业美术设计在洋风劲吹的环境下呈现鲜明的"海派"先锋性审美趣味。江南地区由于开启了我国最早的近代化、现代化进程,其设计演变发展堪称中国近现代设计变迁的典型缩影。该地区由于地理位置优越,易得风气之先,设计文化具有显著的开放性、兼容性和复杂性、先进性特点,呈现出精彩纷呈的多元局面。新世纪瞻望未来,回眸往昔,透视富有代表性的江南地区设计艺术发展百年屐痕,创造性地总结这份宝贵文化遗产,从中汲取智慧启示,对于树立民族文化

① 许纪霖,陈达凯. 中国现代化史(第一卷)[M]. 上海:上海三联书店,1995:2.
② 许纪霖,陈达凯. 中国现代化史(第一卷)[M]. 上海:上海三联书店,1995:2.
③ 彭慕兰. 大分流:欧洲、中国及现代世界经济的发展[M]. 2版. 南京:江苏人民出版社,2010:85.

自尊和自觉意识,启迪当下的设计创新,具有重要的现实价值和迫切的研究意义。

晚清民国时期江南地区设计艺术的转型,既有面临西方资本主义列强入侵,因而存在被动开放的外部因素刺激,也有江南地区民族资本主义出于自身发展需要的内在驱动力,还有城市发展、社会变革、生活方式变迁等诸多因素的合力推进。

一、域外的刺激与启迪

明末以来的几个世纪里,由于利玛窦等西方传教士的接踵而至,以及南洋商船辗转运回各式舶来品,西洋器物例如显微镜、钟表、眼镜、八音琴、计时日晷、玻璃器皿、天体仪等新奇物品陆续传入中国,引起时人的惊叹与喜爱。这些物品由于数量较少,往往属于高官巨富的私藏珍玩,寻常百姓无缘问津。敏感的士人们将其视为"奇技淫巧"而加以排斥,他们认为洋货虽属洋人的日用物品,而中国自有其适用的"土宜",因而无须输入价格高昂的洋货,这在开埠通商之前的士人群体中形成普遍共识。在清朝自诩为"盛世"的情形下,乾隆皇帝检阅了英国使臣献上的钟表、仪器、车船等物品后,在赐给英王的"敕谕"中宣称:"天朝物产丰盈,无所不有,原不藉外夷货物以通有无。特因天朝所产茶叶、瓷器、丝巾,为西洋各国及尔国必需之物。是以加恩体恤,在澳门开设洋行,俾得日用有资,并沾余润。"嘉庆皇帝甚至可以傲慢地表示:"天朝富有四海,岂需尔小国些微货物哉?"[1]对

[1] 王先谦,朱寿明.东华录 东华续录[M].上海:上海古籍出版社,2008:118.

于长期挣扎于温饱线上的普通民众而言,这些价格不菲的洋货可以说是难以企及的奢侈品,属于富人的过度消费,仅以看"西洋景"的心态等闲视之。

1842年中英《南京条约》的签署,开辟了上海等沿海城市作为五口通商口岸。以上海为例,在开埠通商后的第二年,进口的西洋货物总值就达50.1万镑,除了相当一部分为鸦片外,其余则是棉毛织品和西洋日用杂货。开埠数年后,在上海租界地区随处可见的西洋商行和中国商号里,充斥着各种新奇精巧、琳琅满目的洋货。在一些经营日用百货的零售店铺里,也能瞥见洋布、火柴、玻璃、洋针、洋小刀等物品的身影①。在开埠初期的一二十年间,这些洋货虽然漂亮好用,但由于所费不赀,难以步入寻常百姓家。

自1850年代后期,特别是1860年代以来,由于欧洲工业技术的改进和升级,导致商品的成本极大降低,例如占输入品大宗的棉纺织品,英国1850年代每英尺②布的织造费用是33便士,由于新型蒸汽机的采用,到了1870年代,每英尺布的织造费用降为5.01便士,20年中下降了84.8%,因而销售价格随之大幅降低,舶来品输入量相应剧增③。1870年代以后,洋火、洋针、洋皂、洋布、洋袜、洋灯等日用百货,在上海等江南地区沿海开埠城市遍地开花,日益成为一般市民的日常生活用品,因其价廉、适用、美观等特点逐渐取代了祖辈长期使用的传统土制生活用品。中国传统手工业面临"三千年未有之大变局",遭遇严重威胁,在

① 李轶南.中国设计艺术百年:1842—1949[M].长沙:湖南大学出版社,2018:15.
② 1英尺≈30.48厘米。
③ 李轶南.中国设计艺术百年:1842—1949[M].长沙:湖南大学出版社,2018:15.

很短的时间里,传统手工业的32个行业中,有7个受到西洋物品的冲击而衰落①。对此,郑观应在《盛世危言》中有一段精彩的分析:"洋布、洋纱、洋花边、洋袜、洋巾入中国,而女红失业;煤油、洋烛、洋电灯入中国,而东南数省之柏树皆弃为不材;洋铁、洋针、洋钉入中国而业冶者多无事投闲,此其大者。尚有小者,不胜枚举。所以然者,外国用机制,故工致而价廉,且成功亦易;中国用人工,故工笨而价费,且成功亦难。华民生计皆为所夺矣。"②

另外,由于开埠后在"东方魔都"上海这一最早实现近代化的城市带动下,江南地区通商口岸城市不断兴盛,金融活动日渐增多,经济生活的活跃,使得商品市场得以不断扩大。手握余资的普通市民阶层逐渐形成,富商大贾云集辐辏,多为江浙邻境之人。洋货成为人们炫富斗新、追逐时尚的风向标,流风所至,使得怀表、墨镜、洋烟、洋伞、香水等非生活必需品,都一跃成为十九世纪七八十年代的时尚宠儿。不仅人们在衣帽服饰上竞相效法泰西,公共娱乐场所的陈设也以使用洋玻璃镜、洋壁纸、洋沙发等为风尚,矜奇炫异之风盛行,"凡物之极贵重者,皆谓之洋,重楼曰洋楼,彩轿曰洋轿,衣有洋绉,帽有洋筒,挂灯曰洋灯,火锅名为洋锅,细而至于酱油之佳者亦名洋酱油,颜料之鲜明者亦呼洋红洋绿。大江南北,莫不以洋为尚"③。

中西之间的全面竞争,首先在器物层面上得以展开并引起有识之士的警醒和重视。舶来品的蜂拥而入,使人们看到了西

① 李立新.中国设计艺术史论[M].北京:人民出版社,2011:164.
② 夏东元.郑观应集(上册)[M].上海:上海人民出版社,1982:715.
③ 陈作霖《炳烛里谈》。

方机械化大生产的优越性。1864年,李鸿章组织人手买下英国舰队"水上兵工厂"的机器设备,扩充到苏州兵工制作所,使其机械化水平迅速提高,史称"苏州机器局"。1865年,由曾国藩规划、后由李鸿章实际负责的江南机器制造总局在上海成立,该机构是在上海创办的规模最大的洋务企业。它不断加以扩充,先后建有十几个分厂,雇佣人数达2800人,主要制造枪炮、弹药、轮船、机器,还设有翻译馆、广方言馆等文化教育机构。同年,李鸿章在南京聚宝门(今中华门)外扫帚巷东首西天寺的遗址上,组织人员购置机器、招募洋匠、修建厂房,创办了金陵机器局,开中国近代军事工业和兵器制造业之先河。伴随着兴办机器工业、改变传统制器造物的手工业生产方式,拉开了晚清民国时期江南地区设计转型的帷幕。

二、开埠城市生活的繁兴与消费习俗的变革

通商口岸①对近代中国的负面影响,前人已多有论述,例如郑观应就曾尖锐指出:"今中国虽与欧洲各国立约通商,开埠互市,然只见彼邦商船源源而来。今日开海上某埠头,明日开内地某口岸。一国争,诸国蚁附;一国至,诸国蜂从。滨海七省,浸成洋商世界;沿江五省,又任洋舶纵横。独惜中国政府未能惠工恤商,而商民鲜有能自置轮船,广运货物,驶赴外洋,与之交易者。

① "通商口岸"的另一种说法为"商埠"。近代中国除了有因签署不平等条约而被迫开放的"约开口岸"外,还有清政府和北洋政府出于"振兴商务,扩充利源"等考虑而主动开放的"自开口岸"。这些"约开""自开"的通商口岸因商而兴,促使城市面积扩大,人口集聚,人才麇集,文化多元,市民生活方式嬗变,成为近代中国城市转型的先导和主体。

或转托洋商寄贩货物,而路隔数万里,易受欺蒙,难期获利。"① 这段话说明了通商口岸的不断增加,吸引各国洋商纷至沓来,中国沦为外国资本主义倾销商品的市场和掠夺原材料的基地,导致白银外流,民族工商业的发展遭受沉重打击。

但是从另一方面来说,中国作为一个具有超大规模属性的经济体,拥有多元复合体系的国家结构②。到19世纪中后期,中国人口史无前例地达到四亿三千多万,濒临流民四起的临界点。大量过剩人口带来新问题,形成经济和技术锁死在一种很低水平的状态,也就是面临"内卷化"困境③。它是指一种社会或文化模式在某一发展阶段达到一种确定的形式后,便停滞不前或无法转化为另一种高级模式的现象。规模较小的国家,例如韩国、泰国,一旦加入世界经济体系,依靠外部世界的拉动,可以迅速进入现代经济世界。但是中国规模太大了,外部世界无法实现整体性拉动,以上海为龙头的江南地区沿海开埠口岸城市就成为加入世界经济体系的重要窗口和节点。

开埠之前的上海,就全国范围来看,并非引人注目的发达城市,即便放眼江苏,上海工商业的发展水平和繁华程度也无法与苏州、南京同日而语。开埠之后,上海优越的地理位置得以彰显,加之上海自身农业和消费品出产丰饶,周边地区又盛产丝茶等广受欢迎的土宜,开埠后洋商如潮水般涌入,国内各路客商也争先恐后地大举进军号称"东方巴黎"的这一近代中国第一大都

① 夏东元.郑观应集(上册)[M].上海:上海人民出版社,1982:610.
② 施展.枢纽:3000年的中国[M].桂林:广西师范大学出版社,2018:294.
③ 杜赞奇.文化、权力与国家:1900—1942年的华北农村[M].2版.王福明,译.南京:江苏人民出版社,2010:53.

市。自1842年签署中英《南京条约》开辟五口通商,到20世纪初,上海已经取代广州跃升为全国最大的进出口贸易中心和国内埠际贸易中心。据《中国埠际贸易统计(1936—1940)》一书的估算,1936年上海的埠际贸易值高达8.91亿元,占全国各通商口岸埠际贸易总值的75%,几乎相当于汉口、天津、广州、胶州、汕头、重庆等6个城市埠际贸易值的总和①。1920年代后,几十家实力雄厚的银行不约而同地将总行设在上海,无论股票、黄金还是外汇,上海金融市场规模雄踞亚洲第一,这些都奠定了上海作为"远东第一金融中心"的地位。

 城市的近代化是源于商品生产和交换范围的扩大,科学技术和工业水平的提升,使城市的经济功能日益占据中心地位并使城市的多种综合功能日益发达,"城市的本质在于其多样性,城市的活力来源于多样性,城市规划的目的在于催生和协调多种功用,来满足不同人的多样而复杂的需求"②。可以说,东南沿海城市的开埠,揭开了江南地区城市近代生活史新的一页。开埠通商后,城市的商品贸易功能明显扩大,商品结构发生显著变化,出现了一批新式企业和新式商人,文化教育、大众传播事业获得迅疾发展。自来水、路灯、电话、电车等欧美先进设施逐渐移植进来,从租界逐渐推广普及到华界区域。"初设仅有路灯,继即行栈铺面、茶酒戏馆,以及住屋,无不用之。火树银花,光同白昼,沪上真不夜之天也。"③

 印刷业和新闻业的发达,新技术的输入以及市民阶层求知

① 朱英.中国近代史十五讲[M].北京:北京大学出版社,2011:73.
② 雅各布斯.美国大城市的死与生[M].2版.金衡山,译.南京:译林出版社,2006:11.
③ 朱英.中国近代史十五讲[M].北京:北京大学出版社,2011:74.

欲的增强,带动书籍出版业蒸蒸日上。报纸杂志销量日涨,开一时风气,读者面日广,其主要收入来源依靠刊登广告。例如,申报出版的第一年,8个版面中就专辟3版用于刊登广告,为了宣传广告的重要作用,还特地刊出《招刊告白引》[①]。到了20世纪初,各大报刊不谋而合地竞相招徕广告作为其生存和发展的第一要务。早期广告商品多为获利丰厚的药品、日用百货、戏院剧目、书籍(主要是小说、各式教科书以及工具书)等而作。

舶来品的大量涌入和华洋杂处的熙来攘往,使得西方生活方式迅速传播,据记载:蕞尔一弹丸地的上海,"有酒食以相征逐,有烟花以快冶游,有车马以代步行,有戏园茗肆以资遣兴,下而烟馆也、书场也、弹子房也、照相店也,无一不引人入胜"[②]。江南地区开埠城市由于社会分工细化,新兴行业不断出现,律师、会计师、医生、新闻记者、工程师、教师等专业群体或自由职业者群体开始崛起,构成近代开埠城市社会阶层的中坚力量。他们受西方商业文化的耳濡目染,因而对西式舒适便利的摩登生活方式趋之若鹜,以上海为例,"沪上求时新,其风气较别处为早,其交易较别处为便。而不知在土著之人观之,则凡诸不同者,不待两三年也,有一岁而已变者焉,有数月而即变者焉"[③]。商家利用消费者的崇洋心理千方百计加以诱导,竞相销售洋货,以便从中渔利。

伴随商业的发展、城市生活的多元化和平民化趋向,打破了以往消费中强分尊卑的等级观念,只要经济条件允许,一切消费

① 李轶南.中国设计艺术百年:1842—1949[M].长沙:湖南大学出版社,2018:51.因彼时广告的作用尚不被大众所了解,亦不曾在报纸上刊出起广告作用的"告白"。
② 见《申报》1890年12月1日。
③ 见《申报》1897年7月14日。

皆有可能。"凡事任意僭越,各处皆然,沪上尤甚。"①上述消费习俗的变化虽然在一定程度上助长了奢侈消费、爱慕虚荣和攀比之风,但从另一个角度来说,消费面的扩大和消费需求的增长,刺激了工商业的发展,改善了人们生活,呼唤着新型设计的出现。

三、设计师的职业化与设计的商品化倾向

城市市民阶层的形成和不断壮大,日益增长的设计需求和不断扩大的广告市场,在在呼唤着职业设计师的出现。晚清民国时期商业最发达、得风气之先的"东方明珠"上海,商业广告大行其道,时常可见广告公司在报刊上刊登广告招聘职业设计师。例如:上海中国商务广告公司特地在书刊上刊登广告,声明"本公司特聘书画家、广告家担任打样及撰拟广告文字,力求醒目动人,俾收广告之实效,所有津浦京汉两大铁路广告及商务印书馆各种杂志广告均归本公司一家经理。此外并代办广告材料及印刷制版等,特另印详章奉赠"②。

报刊和书籍的蓬勃发展,推动了印刷字体的商业设计开发,呼应了此后的白话文运动,提倡了新式标点符号的使用。1912年,陆费逵等创办中华书局,编辑印刷中华教科书;1915年,乔雨亭等合伙创办华丰印刷铸字所;1916年,杭州丁辅之、丁善之兄弟仿摹宋版欧体活字,设计完成"聚珍仿宋字",并在上海创办

① 朱英.中国近代史十五讲[M].北京:北京大学出版社,2011:218.
② 姜庆共,刘瑞樱.上海字记:百年汉字设计档案[M].上海:上海人民美术出版社,2014:45.

聚珍仿宋印书局。华丰印刷铸字所创设之初,乔雨亭等人选择自日本筑地公司购入的汉文铅字为母版,加以修订补刻,设计制作出"老宋字";1929 年起,又特地聘请书法家设计绘制"楷书字";1931 年着手设计开发"真宋字",1934 年方告完成。与此同时,1915 年陈独秀创办了《新青年》杂志,昭示着新文化运动的开端。1918 年,鲁迅在《新青年》上发表了中国现代文学史上第一篇白话文小说《狂人日记》。同年,《新青年》改用白话文和新式标点符号[①]。

此时期发生的一个重要变化是中国本土职业设计师的正式登场。传统的文人士子因 1905 年科举制度的废除而断了仕宦之念,新式教育体系的确立,各专业走上学科化发展之路,知识结构的更新促使工商业进一步发展,市场对设计的需求旺盛,设计与制作相分离,种种因素的合力推动,促使中国的职业设计师首次登上了历史的舞台。虽然设计创作也是为"稻粱谋",但设计师已不再属于传统四民社会(指士、农、工、商)的"工匠"角色,摆脱了近乎引车卖浆者流的低下地位,以"职业设计师"的身份迅速向社会结构中心移动。即便从经济效益的角度进行考量,设计师全凭富有创意的设计稿,可以获得优渥的报酬。

此时期本土设计师的来源分为几个方面:

① 在外国建筑师事务所或建筑设计、工程建设机构以及外国人开办的公司、译书馆、印书馆、教会附设的画馆、美术工场或工艺所工作过,通过亲身实践学习掌握设计、绘图技巧的人员。例如,曾在上海英商业广地产公司做学徒的周惠南(1872—

① 老伯.曲本小说与白话小说之宜于普通社会[J].中外小说林,1908(10).

1931),离开该公司后开办了"周惠南打样间",设计了大世界游乐场、一品香旅社和黄金大戏院等作品。月份牌画家徐咏青幼年时曾被上海徐家汇天主教堂孤儿院收养,在附属教会的土山湾画馆学习西方水彩画,后来绘制了大量以西洋风景为配景、蜚声艺坛的月份牌广告画。

② 留学归国的留学生。如建筑师庄俊、沈理源、赵深、陈植、童寯、庞薰琹等从欧美留学归来,艺术家李叔同、陈之佛先后从日本留学归来。李叔同为《太平洋报》《申报》《新闻报》《神州日报》等报刊设计了大量广告插图和漫画,还创作了不少书籍装帧作品。作为日本东京美术学校图案科唯一的中国留学生,陈之佛留日回国后,在上海筹划于立达学院开办艺术专门部图案科。"凡广告商标、印刷、染织、刺绣、陶瓷、金工、木工、漆工以及装饰等,各种图案均可承绘"①。1925 年,陈先生在上海老靶子路福生路德康里第二号创设尚美图案馆,"承绘染织、刺绣、编物、陶瓷、漆、木、金工、印刷广告、商标、装饰等各种图案"②。尚美图案馆的业务主要是印染纹样、徽标设计和书籍装帧,这个图案馆虽然规模不大,寥寥几人,但从 1925 年到 1927 年,其设计精美,质量上乘,当时激起不小的社会反响,并且红火一时。惜因政局不稳、经济不振、商人盘剥等原因,该馆的存在犹如昙花一现,不多久只好关门大吉。1950 年代跟随陈之佛研习图案的张道一曾撰文指出:"在当时的中国,办'图案馆'不仅是一件旷古未有的新事物,体现着一种全新的设计思想,并且标志着现代工业生产中设计与制造的分工。其观念之新,意义之大,是不能

① 见《立达》季刊 1925 年 6 月,创刊号之封底。
② 见《申报》1925 年 10 月 28 日第 18 版。

低估的。"①

③ 我国早期近代高等教育机构和省工艺局培养的技术人员、设计人员。如1902年在南京设立的三江师范学堂(1905年更名为两江优级师范学堂),李瑞清任总办。该校创立伊始,即仿效日本师范学校模式实行混合科制,开设了图画、手工、理化、博物、农学、历史、舆地等必修课。师范学堂所开设的工艺与设计专业,其鲜明特点在于着眼培养通才,学生不仅要掌握竹、木、漆、金、陶等各项工艺,还要学习绘画、雕塑、音乐等相关艺术课程,因而专业素养较为全面,社会适应性较强;另外,师范学堂开设图画手工课的主要目的在于培养师资,因而课程多为基础性科目②,但为其后的"星星之火,可以燎原"播下了种子。

④ 土生土长的民间画师。如吴友如、周慕桥、周柏生等,早期主要为苏州桃花坞木版年画绘制画稿,20世纪初因开埠城市商业经济的勃兴,特别是第一次世界大战期间国内市场迅速拓展,月份牌画作为一种为时人喜闻乐见的广告形式,在社会上广为流传,月份牌画家待遇优厚,自然吸引这批年画家转向绘制月份牌画。周柏生曾为南洋兄弟烟草公司、英美烟草公司、启东烟草公司等设计创作了大量的月份牌画和其他广告作品。

中国设计师的登场打破了此前基本被外国洋行、传教士等垄断设计艺术的局面,标志着我国近现代设计史上第一次有了真正意义上的职业设计师,对此后设计艺术实现现代转型的影响十分深远。虽然此后因时局动荡,硝烟四起,工商业随之衰

① 李有光,陈修范.陈之佛文集[M].南京:江苏美术出版社,1996:序言.
② 袁熙旸.中国艺术设计教育发展历程研究[M].北京:北京理工大学出版社,2003:60.

落,设计转型步履蹒跚,甚至因各种非经济因素而陷入停滞的境地,直到后面通过革命的方式,中国完成了政治的整合,又通过改革开放整体性地投入到世界经济体系当中,设计艺术的活力才会伴随经济发展模式的迭代过程逐渐释放出来。

叁

在东西方之间:
民国时期设计学人的选择

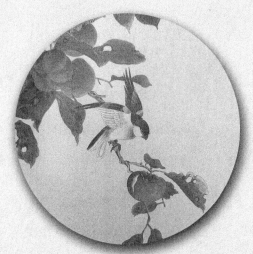

红柿小鸟
《陈之佛全集·第9卷》第217页
(南京师范大学出版社2020年版)

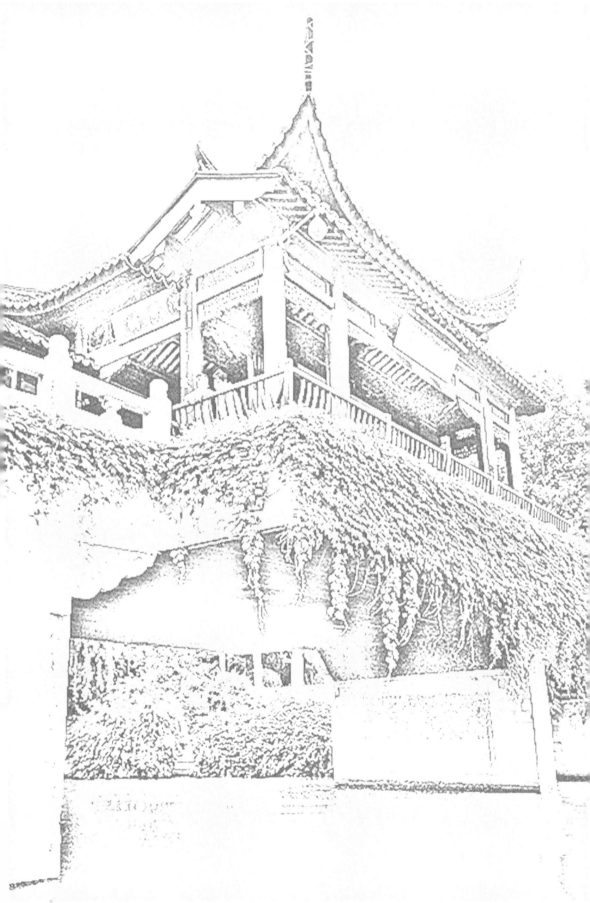

叁 在东西方之间：民国时期设计学人的选择

19世纪末20世纪初,各国设计艺术不约而同地纷纷经历了一场艰难而痛苦的反思与蜕变,各自走上了自身发展道路。在这一历史进程中,出现了几种主要的发展趋势:一是力求发扬本民族文化传统,旨在摆脱殖民主义文化(例如非洲各国、印度等);一是批判或扬弃本民族文化传统,力图吸收外来文化创建自身新文化(例如中国);一是挣脱传统束缚、努力创建与新的工业化生产方式相适应的新文化(例如欧美)。虽然从表面上看,它们南辕北辙,各有分殊;但从深层结构上分析,几种趋势的内里却有惊人的相似之处,就是如何在多元文化的碰撞中,重新审视、重估民族文化传统价值,通过选择或借鉴外来文化,创造一种适应新形势的"既是世界的又是民族的"新文化。

在时代滔天巨浪的冲刷下,没有人是座自成一体的孤岛,免受巨浪的冲击或侵蚀。个人生命是时代生命的一部分,个人的消逝意味着时代部分的消亡。花开花谢,来鸿去燕,时代巨浪吸引着一个个试图引领风骚的弄潮儿奔向风口浪尖,叱咤风云,各展英姿,建立丰功伟绩,在退潮的时候逐渐幻化为远去的朵朵浪

花,流向渺茫的天际。今日回望,不免发出"多少蓬莱旧事,空回首、烟霭纷纷"的喟叹。但是这群弄潮儿对艺术的痴迷与热爱,秉持的执着探索精神以及对梦想的赤诚追求,时至今日依然富有深刻的启迪意义,留给我们无尽的追慕、凭吊和想象……

 民国时期的江南地区由于地理位置、经济基础以及文化积淀等方面的优越性,易得风气之先,因而开启了我国最早的工业化进程。设计学人云集于此,或投身教育,培育桃李;或躬身从事设计实践,用手中的斑斓彩笔绘出生活日用新景,为我国传统设计的转型做出种种贡献。晚清民国时期江南地区设计学人的机缘巧合在于,由于家乡开埠较早、得风气之先等,他们有机会亲身经历东西方文化的大碰撞,在时代激变和局势动荡的急流旋涡中反思原有的思想体系。近代中国留学生的海外学习热潮,大致经历了清末庚子赔款送中国幼童赴美留学、自费及官费的赴日留学、留学美国的热潮以及赴法勤工俭学四个阶段,换言之,负笈欧美和留学日本,是当时中国留学文化的两种重要现象。由于种种机缘,这批学人通过"睁眼看世界",得以从一个崭新的视角把握现实,认识世界。与其先祖相比,他们拥有前辈先贤们无法拥有的走出国门、师法泰西的亲身体验,也遭遇前辈先贤们无法想象的文化冲突、种族歧视和深感落后的切肤之痛,踟蹰于东西方之间,无所适从、无可依凭的茫然、焦虑与困惑时时侵袭着他们感时忧国的敏感内心。一方面他们具有放眼寰球的世界视野和奋发图强意识,另一方面他们怀着炽热的家国情怀

和强烈的寻根愿望,两极之间形成"必要的张力"①。他们一路披荆斩棘,砥砺前行,试图摸索出一条中国自己的现代设计之路,借用鲁迅的名言,即努力探索出"既必须是世界的,又必须是民族的;既必须是时代的,又必须是个人的"②新路。

中国设计艺术源远流长、蔚为大观,近代以前设计与制造紧密结合,犹一体之两面,主要以"口传心授"的师徒制方式加以传承,工匠们由于受教育程度普遍不高,无力将积累的丰富经验形诸笔墨,或出于保守独家秘奥或敝帚自珍心理,同行之间门户森严、秘而不宣。这导致重视继承而忽视创新,崇尚实践经验而漠视理性思考的弊端。百工造物虽涉及生活日用的千头万绪,但工匠们由于社会地位低下,且受封建宗法关系制约,无法与高居庙堂的文人雅士相提并论,设计的重要性亦无从谈起。近世以来,尤其是鸦片战争以来,伴随着传统社会的逐渐解体,机器大生产陆续引入,社会大分工相继出现,商品经济日益繁荣,资本主义生产关系得以确立,对传统造物艺术提出革故鼎新的内在要求。现代大生产的出现,促使设计与制造相分离,在一批卓有才华的设计学人的不懈努力下,传统的造物艺术迈入现代设计的学科视野。毫无疑问,在与西学的接触、交锋、碰撞乃至融合的过程中,中国传统学术发生了巨大变化。负笈海外的中国学子,他们敞开胸怀,吸纳西方工业文明下的现代学科理念和治学方法,开始了重估传统、建立新学科的开山劈路。中西学双峰并

① 美国哲学史家托马斯·库恩(Thomas Samuel Kuhn,1922—1996)在其著作《必要的张力》一书中提出,既要珍视传统,又不绝对屈从传统,不崇拜权威与偶像,保持开放的心态,即在收敛性思维的旧传统与发散性思维的新传统之间形成"必要的张力",这种"必要性"是范式转换的核心所在。
② 鲁迅.当陶元庆君的绘画展览时[M]//鲁迅.而已集.南京:译林出版社,2018:119.

立,文史哲宣告分家,以及此后纷纷涌现出图案、工艺、实用美术等新系科,一次次突破着人们的过往认知。在这样的情形下,一批学者放眼世界,既汲取泰西新知,又融合中国传统学养,投身到中国艺术的研究中。纵观这一百年,他们经历了从"拿来"到兼通再到体系自立的历程,现代学科应具备的特质如理论性、逻辑性、精微性等逐渐成熟,呈现出一条承上启下的鲜活学术之路。他们关注新材料,运用新方法,推出新思想,以筚路蓝缕的拓荒精神,开辟出中国艺术研究前所未有之新景。回顾往昔,此间研究,因学科的隔阂以及时代的局限,加之社会上遗留的种种傲慢与偏见,构成了设计学科发展的诸多障碍。但是设计学人的著述依然有奠基之功而成为后学之经典,他们的作品于百载之下,依旧生气凛然。今日钩沉论艺,绵延传统艺术之文脉,可以说责无旁贷。

经历了近一个世纪的曲折转型,我们至今似乎依然在古今中外、"拿来主义"与"民族化"之间徘徊摇摆。"五四"一代学人往往习惯于把"中外文化"的冲突,表述为"东西文化"之争,本文沿用这一说法,虽然可能不太确切。我们选择富有代表性的几位设计学人的人生轨迹加以分析,并非着眼于个体的功过得失,而是试图为身处多灾多难时代的他们勾勒出一幅传神的漫画速写,探寻一代设计学人的独特创作心理和艺术追求,借此说明在干戈扰攘的时代境遇下,他们所做选择蕴含的深长意味及折射的社会万象。

后之视今,亦犹今之视昔,我们在断简残篇里、在折戟沉沙中,探寻往圣先贤或深或浅的逆旅屐痕,追摹他们寻幽访胜的浩繁心曲:他们究竟如何拨开重重迷雾,造访设计艺术理想国的天

光云影？透视他们的行止与选择，折射了那个风起云涌时代怎样的特殊风貌？本章尝试对民国时期江南地区设计学人的"朝圣之旅"做一番探访与梳理，试图勾勒出他们的群像，描画出他们致力于为我国文化艺术的进步如何殚精竭虑、开创新局面，展现他们在时代舞台上出演的一幕幕悲喜剧，以期从中获得有益的借鉴和启示。

一、陈之佛：取益在广求

在中国现代设计艺术史上，陈之佛（1896—1962）作为一代宗师，无疑享有崇高的开创性地位和重要影响力。他的成就主要体现在以下几个方面：

首先，他开了中国图案学研究的先河，出版了《图案》《图案法ABC》《表号图案》《图案教材》《中学图案教材》《图案构成法》，发表了《中国历代陶瓷器图案概况》《美术与工艺》《谈提倡工艺美术之重要》《图案美构成的要领》《重视工艺时代的图案》《应如何发展我国的工艺美术》《工业品的艺术化》《谈工艺美术设计的几个问题》等系列论文，对图案的概念、便化法、构成法、色彩法、描绘法做了详细阐释和归纳总结，奠定了我国图案学科建设的重要基石。

其次，作为杰出的图案家，他创办了我国第一个设计事务所——尚美图案馆，不仅培养了图案设计人才，还结合生产实际，亲自动手设计了大量图案纹样、书籍和报刊的封面装帧，引领了一个时代的新风尚，引起社会各界高度重视，各类艺术学校纷纷仿效，开设图案课程，或者直接成立图案专业或系、科，极大

地促进了图案事业的发展,陈之佛堪称我国图案领域的先声、嚆矢。

再次,作为优秀的国画家,他开辟了中国工笔花鸟画新境,灵活运用写生修养,发扬光大我国固有的民族风格,兼取后蜀和南唐徐熙、黄筌以及两宋画院诸家之长,吸收图案的想象、夸张、变形等装饰手法和日本绘画设色清淡典雅的特点,汲取埃及等国的异域情调,融会贯通,酌古创今,"作品独创一格,不落前人窠臼"①,因而"在艺术史上自足享有不朽的盛誉"②。

最后,他在艺术教育领域做出了卓越的贡献。他认识到艺术在潜移默化提高国民素质方面所起的重要作用,因此,在中央大学艺术系(当时的中大艺术系隶属于教育学院,后又改名为"师范学院")执教期间,着手编著了《色彩学》《透视学》《艺用人体解剖学》《西洋美术概论》《西洋绘画史话》等教材,出于对培养儿童艺术素质的关心,他甚至亲自编写了《儿童画本教授指要》《怎样教小孩子学画》等书,发表《儿童图画教育的研究》《欧洲美育思想的变迁》等论文,眼光之远大,用心之良苦,由此可见一斑。

陈之佛出生于浙江余姚县浒山镇(今属慈溪市浒山街道)的传统书香门第,其父早年醉心翰墨,后弃文从商,既经营药品亦从事染织,在当地颇负名望;其母翁氏为高门闺秀,拥有深厚的传统教养。在这座风景优美的典型江南水乡小镇,陈之佛自幼受到良好的传统教育,后来,思想开明的父母又把他送到有别于

① 丰子恺.陈之佛画集[M].北京:人民美术出版社,1959:1.
② 邓白.缅怀先师陈之佛先生[J].南京艺术学院学报(美术与设计版),2006(2):197-181.

私塾教育的新式学堂念书,当时的县立高小设置图画课,陈之佛受学长胡长庚影响迷上了绘画,艺术技巧不断提高,对绘画的兴趣也日益浓厚。辛亥革命后,兴起一股"实业救国"的热潮,少年陈之佛响应新思想的号召,考入浙江工业学校,选择学习机织专业,冀望学成之后,裨益家乡机织业发展。1916年夏,陈之佛以优异的成绩毕业并留校任教,主要教授意匠、图案、机织法和图画等课程。

1918年,陈之佛参加浙江省教育厅举办的留日官费生考试,被录取。同年10月东渡日本。在东京的第一年,他在画室认真学习素描和色彩(水彩),奠定造型艺术的重要基础,此外,力求从多方面了解并熟悉日本,经过厉兵秣马地积极备战,他于次年考入日本文部省东京美术学校(现东京艺术大学)工艺图案科,师从日本图案法创立者岛田佳矣教授,成为该科第一位外国留学生,也是我国赴日学习工艺图案的第一人。值得一提的是,当时赴日留学美术者多如过江之鲫,从专业的难易程度来看,日本高校当时的专业合格率分别为:西洋画32%,图案41%,漆工50%,日本画54%,雕刻57%,金工71%[①]。中国留学生申请者大多研习西洋画(即油画,国人为了学习西欧美术而假道于文字接近、地域毗邻、费用廉俭的日本,当时著名的日本西洋画家藤岛武二、冈田三郎助、和田英作等均在此执教)或东洋画(即日本画,该科以传统的创造性复兴为宗旨,这与国人彼时强烈的文化抱负不谋而合),着眼于实业救国而特意选择工艺图案科、掌握如何将图案(设计)与制造分离从而实现工艺美术现代化的留学

① 吉田千鹤子.东京美术学校的外国学生[M].韩玉志,李青唐,译.香港:天马出版有限公司,2004:142.

生则寥寥无几,陈之佛的选择可谓不同凡响①。

彼时的日本,得益于明治维新后综合国力的提升,在教育上积极学习西方文明,大力发展日本现代教育体系,培养掌握西方先进理念和新型技术的各式人才。东京美术学校便是在这种"脱亚入欧""文明开化"之风下应运而生的,该校创立于明治二十年(1887),同时设立了美术工艺科。至明治二十九年(1896),增设图按科(后改为"图案科")②,旨在为日本的工商企业培养现代设计人才,相较"现代设计摇篮"的德国包豪斯学校,早了三十余年。当时的日本,为了保持自己的产业竞争优势,保护自身的核心知识产权不外流,禁止本国高校的图案专业招收外国留学生。陈之佛由于颇受日本水彩画家三宅克己欣赏,在后者的斡旋帮助下,刻苦学习的陈先生经过充分准备后,最终考入心仪已久的图案专业。而颇富讽刺意味的是,1930年代的国内专业招生却呈现另外一番景象:"以素描的优劣为标准,最优等生进绘画或其他各系,优等生可进雕塑或图案系,中等生则只能进图案系。"③无形中将图案专业置于艺术类各专业的末流,图案专业的学生往往自觉矮人三分,缺乏学习和钻研的热情,而社会上对设计的普遍不重视,致使图案专业的学生往往毕业旋即失业,或缺乏敬业精神,改行者不知凡几,成为长期困扰我国设计艺术发展的一大难题。

① 慈溪市文联,陈之佛艺术馆.尚美人生:陈之佛艺术生平[Z].慈溪:陈之佛艺术馆,2011:4.
② 张道一.审美之钥:《陈之佛全集》总序[J].南京艺术学院学报(美术与设计版),2019(3):2.
③ 袁熙旸.中国艺术设计教育发展历程研究[M].北京:北京理工大学出版社,2003:130.

陈之佛在留学期间曾发生过一段插曲,令他终身铭记于心。这就是他第一次晋谒导师、工艺图案科主任岛田佳矣教授时,岛田先生与他之间有过一段意味深长的对话。岛田先生钟情于中国传统文化,尤其对于中国古代图案,更是了然于心,他问年轻的陈之佛:"你到日本来学习图案,对你们中国的图案一定很熟悉了。"陈之佛回答:"我们中国没有图案!"岛田先生闻之哈哈大笑,他严肃地说:"中国的图案不仅很多,并且历史悠久,各代都有,千变万化;我们日本的图案是从中国学来的,很多方法和样式,都能在中国古代图案中找到。这是很重要的传统,千万不要看不起自己,中国人是最能创造图案、懂得图案之美的。"[①]这段话对陈之佛而言,不啻醍醐灌顶、当头棒喝,促使他在此后的学术生涯中,格外留意对我国优秀传统艺术的深入挖掘、梳理和研究。

1921年,日本农商务省举办工艺美术展览,陈之佛创作的壁挂图案入选并获奖;1922年,他的装饰画作品被遴选参加日本美术会举办的美术展览并获银奖;1923年陈之佛毕业,他的毕业创作装饰图案至今保存于东京艺术大学。1925年学成归国,在沪上筹备创办尚美图案馆,根据当时的报刊报道,如1925年6月刊载于《立达》季刊创刊号之封底的《介绍图案专家陈之佛君》、1925年9月15日刊载于上海《申报》第17版的《图案艺术研究机关之发起》和1925年10月28日《申报》第18版的《记尚美图案馆》,我们可知,陈之佛先生回国后,一方面在上海美术专科学校兼职教授图案,另一方面创设了尚美图案馆。该馆虽

① 张道一.审美之钥:《陈之佛全集》总序[J].南京艺术学院学报(美术与设计版),2019(3):2.

然规模不大,但是社会反响热烈。从1925年至1927年,尚美图案馆在沪上的设计活动涉及印染纹样、书籍、报纸、杂志的装帧等,他的设计作品时至今日观之,依然精彩纷呈、独具特色,令人味之不尽;但由于时人认识不到设计与制造的社会分工和协作关系,加之作为学者型图案家的陈先生不善经营,有志难骋,红火一时的尚美图案馆由于资本家的盘剥而陷入困境,难以为继,终以惨淡关门收场。

此次惨痛的教训,使陈之佛认识到,提高国民的艺术素质才是解决问题的关键。"美盲要比文盲多"[1],倘若社会大众缺乏认识美、感知美的一双明眸,"尚美"只是一纸空言。自此,陈先生把他的人生重心从实业救国转向培植桃李、投身教育事业。他专心于艺术教育和理论研究,并将工笔画创作作为人生的寄兴抒怀,由此开启了新的人生航道。

他独具只眼地洞察到图案与绘画同属造型艺术,而造型写实的传统工笔花鸟画装饰性强烈,可以说在旨趣上与装饰图案殊途同归。事实上,穷形尽相、工致描写的传统花鸟画走到民国初年时,几乎已经穷途末路,或受院体画局限而萎靡柔媚,或受文人画影响而狂怪恣肆,且十有八九失之精细,无复令人流连。陈先生另辟蹊径地将图案的意趣引入花鸟画,倡导"观、写、摹、读"[2],他沟通了图案、诗歌、禅理和绘画的关系,开辟了清真意境、新颖构图和典丽的装饰手法,他的画或萧疏高古,或渊雅静穆,或鲜明开朗,或生气勃勃,均能引起人们的深深思考、久久联想和醰醰回味。他熔裁古今中外于一炉,汲取埃及、印度、波斯

[1] 吴冠中.我负丹青:吴冠中自传[M].北京:人民文学出版社,2004:271.
[2] 陈传席,顾平.陈之佛[M].石家庄:河北教育出版社,2002:83.

等东方古国异域情调、近代日本画以及西方各国美术作品的菁华,继承我国优秀的花鸟画传统,在图案装饰的基础上、在色彩的规律中和写生的实践里,加以融会贯通,熔铸中国新的艺术理想。我们在他的艺术作品中既能看到中国传统的笔墨,又不蹈袭前人窠臼,自出手眼,别立新意。陈之佛曾拟以"取益在广求"为题刻一枚印章自警,后因故虽未能如愿,但这一座右铭却真切地道出了陈先生的艺术追求:广采博取,无问西东。

著名美学家宗白华先生在观览陈先生的画作后曾写道:"陈之佛先生运用图案意趣构造画境,笔意沉着,色调古艳,……能于承继传统中出之以创新,使古人精神开新局面,而现代意境得以寄托。"①在艺术民族化的道路上,作为早期的先驱者和开一代风气的艺术巨匠,陈之佛先生可以说居功至伟,他为中国的现代艺术文化和艺术教育做出了自己独特的开创性贡献。

二、庞薰琹:探索,探索,再探索

作为我国著名的艺术家、教育家和工艺美术家,庞薰琹(1906—1985)是个无法绕过的名字。庞薰琹,字虞弦,笔名鼓轩,出身江苏常熟书香门第,祖上几代人潜心向学,通过科举考试脱颖而出的佼佼者众,遂为当地望族。他的一生波澜起伏,艺苑探幽涉及绘画、工艺美术、装饰艺术和艺术教育等领域,堪称我国现代美术运动的旗手和现代设计教育的奠基者。

庞薰琹自幼受家庭熏陶耳濡目染,诵读传统诗书,课余研习

① 宗白华,林同华.宗白华全集.2[M].2版.合肥:安徽教育出版社,2008:299.

绘画。15岁时,尊奉长辈之命赴沪上震旦大学预科学习,后正式进入震旦大学学医,学医一年后,因心中的艺术梦想受意外事件激发,毅然决定弃医学艺。1925年,年轻的庞薰琹怀揣着对艺术的憧憬与渴望,只身远赴巴黎求学。恰逢世界博览会在巴黎举办,他如饥似渴地参观了本次以"装饰艺术和近代工业"为主题的装饰艺术博览会,亲眼看见了与普罗大众密切相关的日常生活用品设计,感叹一切"太美了","生活中无处不需要美"①,探索装饰艺术的梦想在他心中萌芽,向往"美的生活"成为他念兹在兹的终生追求。

　　庞薰琹在号称"世界艺术之都"的巴黎,对美术、文学和音乐都充满极大兴趣,他像海绵一样吮吸着欧洲艺术的养分,在叙利恩绘画研究所、巴黎大学、格朗·歇米欧尔研究所(又称"大茅屋画室")学习之余,他频频前往卢浮宫博物馆或巴黎的画廊实地观摩,并尝试用毛笔画人体写生,他杰出的艺术才华引起法国著名雕塑家布德尔(Emile Antoine Bourdelle)的注意,并获得后者的热情指点。漫长无根地漂泊促使他思考自己未来的艺术道路和人生选择,背井离乡的异域生活不时泛起思乡之情。梁园虽好,终非久留之地;久客异域,尽管已在巴黎崭露头角,拥有了个人的独立画室,创作了颇受赞誉的佳作,但是羁旅天涯的孤单离索,萦注国事的缭乱彷徨,斯时斯地,不言惆怅而丹青生愁,不言归心似箭而早已望眼欲穿。"蝴蝶梦中家万里,子规枝上月三更"。最终,乡关之思、家国之情以及作为艺术家所拥有的强烈责任感和匡时济世的热情压倒一切,庞薰琹于1930年毅然回

① 庞薰琹.庞薰琹工艺美术文集[M].北京:轻工业出版社,1986:127.

国,投身于翻天覆地的大时代。

在上海,庞薰琹与艺术家倪贻德、张弦等过从甚密,他们不满中国艺术界沉闷、衰颓的现状,决心打破这一僵局。1932年,他们结集十余位志趣相投的艺术家成立决澜社,发表宣言,举办展览。庞薰琹作为决澜社的主要组织者和核心人物,挥动手中的画笔,运用构成、装饰性的艺术风格来创造色、线、形交错的世界。庞薰琹像初醒的雄狮,振臂高呼,主张通过引进西方的新艺术,改造中国日趋病弱的旧艺术。有感于"生活中无处不需要美",他应邀为《诗篇》《现代》等刊物设计封面,为晨光出版公司设计标志,力求创造出富有民族精神的现代设计作品。1932年,他与周多、段平右筹备成立"大熊工商美术社",共同署名设计广告画、创作商业美术及国货年画等作品。为了提高公众的审美素养,宣传艺术设计的重要价值,1933年,他联合周多、段平右,在上海地处繁华南京路的中国国货公司举行令人耳目一新的商业美术展览,其中百余幅好评如潮的精美广告画便是出自庞薰琹的手笔。

动荡不安的生活和战火硝烟的逼近,迫使决澜社在勉力支撑四年后终告解散,大熊工商美术社也因种种因素而无奈流产。庞薰琹自己曾总结过三点原因:一是上海国民党市党部对他的恫吓,二是外国人所办公司控制了上海的广告掮客,三是流氓组织敲竹杠①。这也从侧面反映了庞薰琹勇于任事、敢于担当、不畏强权的鲜明个性。此外,大熊工商美术社的失败,还应存在两个深层次的原因:一是早期中国现代设计所处的整体尴尬困境,

① 周爱民.庞薰琹文集[M].济南:山东美术出版社,2018.

即工商业的迅疾发展与社会对艺术设计的认识不足、重视不够，人们普遍把艺术设计视为可有可无的点缀，"重道轻艺"的陋习与偏见还大有市场，设计被视为"小道""末技"而难以获得时人的认可与重视。先天的不足和畸形的商业环境迫使设计从业者只能被动接受甚至迎合社会流行的从俗趣味，如果不从根本上解决观念认识问题和滞后的社会结构，艺术设计的窘境难以改观。二是庞薰琹所秉持的崇高艺术理想和铮铮风骨，使他无法屈从于客户所提出的种种不合理要求，"设计后不修改，不用我也不收设计费"①。毋庸置疑，颇富艺术家气质的设计原则在当时是无法见容于世的。

庞薰琹是"为生活而艺术"的艺术家，而非提倡"为艺术而艺术"的艺术家。1936年，他应邀赴北平国立艺术专科学校图案系任教之后，开设商业美术课，虽然其间还在断断续续作画，但是主要精力已转向了工艺美术。有人为他从事工艺美术教育而惋惜甚至抱屈，这其实是不了解庞先生。未几，七七卢沟桥事变爆发，庞薰琹一家仓促逃离北平。1938年，经梁思成、梁思永兄弟引荐，庞薰琹进入中央博物院筹备处工作，由此他的艺术人生翻开新的一页。

"图案工作就是设计一切器物的造型和一切器物的装饰。"庞薰琹曾说，他之所以佩服毕加索，"因为他有无穷之精力作无穷之变"。而他自己何尝不是如此呢？终其一生，在人生和学术道路上，他总是在不断地探索，不断地改变，"在作画方面，我喜欢变，60年来，一变再变。现在还在变，今后还要变……越是遇

① 瞿孜文.大熊工商美术社考略[J].装饰,2017(3):108.

到困难,越是要变……敢于变"。在他看来,除了变,一切都无法长久。"我是一个学习者,我将永久地学习。所以,我的作品不能停留于某种作风,因而时时变动"①。

在中央博物院工作期间,庞薰琹转向中国传统装饰纹样的研究:一方面,他结合实物和文献资料,广泛搜集中国历代传统纹样;另一方面,他跋山涉水,亲赴贵州等西南少数民族地区采风,实地调查民间手工艺、服饰图案纹样等。他亲手编写绘制了《中国图案集》(1939年),创作了《工艺美术集》(1941年,此书曾获当年的教育部二等奖)。在《工艺美术集》中,他将西方现代设计的形式构成规律和色彩美学观念融入中国传统装饰纹样中,又将中国传统纹样转化为适应现代生活趣味的艺术设计,在该书的序言中,他开宗明义地指出:"三代之工艺始具有中国图案特殊之个性。待至周末,周代之古典艺术日趋衰颓……至唐代更混融消化,而成为中国工艺美术之皓盛时期。不幸自明以后,装饰倾向于绘画之风,精巧有之,繁复倍之,但气魄尽失,品格日落。余因鉴于此,以研究绘画及整理中国纹样史之余暇,采撷中国工艺图案固有之特性与精神,就现在之趣味与实用,试作此集,愿世人有以教正。"②他为该书设计的书籍封面装帧到书内的地毯纹样,再到茶盘、漆盒、笔盒、杯瓶碗盏、靠垫、雨伞、印染图案的设计等,无一例外在彰显民族个性的同时,打破了千篇一律的平庸模仿或照搬移植,在研究传统艺术形式、情调、风格、手法的基础上,出之以自己的融会贯通和现代眼光,有意识地进行新的艺术探索,在这种自觉地对传统艺术的删繁就简、适应现代审

① 周爱民.庞薰琹文集[M].济南:山东美术出版社,2018:63,40,43,23.
② 周爱民.庞薰琹文集[M].济南:山东美术出版社,2018:171.

美和工业化生产方式的新颖设计中,无疑有诸多闪光的东西值得发掘。

20世纪上半叶,大时代变迁的剧烈冲击和颠沛流离的生活,造成艺坛从业者人生选择的多样性和重新定位。庞薰琹身处动荡不居的环境,在社会现实与多样性的文化变易中,除了应对生活的沉重压力之外,时时悬在心间、深深思考的问题是有关传统工艺美术与新文化之间的关联与取舍,中国绘画应该在新时代如何加以改进而获得新生。这种情怀在他入上海震旦大学学医一年后,执意选择弃医从艺时萌芽,在负笈游学巴黎、参观主题为"装饰艺术和近代工业"的世界博览会时生根,在与段平右、周多筹备在沪上成立大熊工商业美术社时滋长,与教育家陶行知先生在重庆畅谈三天关于如何建立工艺美术学校的计划时茁壮,而在新中国成立后赴京主政中央工艺美术学院时开花,改革开放、重返教坛后,设计艺术的梦才算结出果实。在庞薰琹的同代人当中,青年时期学习图案(工艺美术)的人并不算少,例如叶浅予、张光宇、蒋兆和等,他们后来多数迫于社会事务、生活压力或个人境况而选择疏离工艺美术家身份,这也是艺术设计长期积重难返、不易振兴的原因。在这种情形之下,我们尚不能持"后见之明",对先辈的选择过于苛评厚责。相反,庞薰琹从一开始学习的是油画这一时人心目中的高雅艺术。风雨飘摇的旧中国沉疴积弊严重,当时的国情并不利于图案或工艺美术发展。内忧外患,百业凋零,社会上对图案或工艺美术的认知普遍模糊或漠不关心,从业者往往被视为工匠之流而造成现实社会地位很低,"重道轻技"的思想仍广为流行。在这样的环境中,不少人无奈之下,被迫转向了作为纯艺术的绘画,唯独庞先生从绘画毅

然决然地转向了工艺美术,可以说是逆流而动。如果不了解庞先生的内心,仅从表面看,这一选择确实令人费解甚至遗憾;而深入内里剖析,回首前尘往事,我们可以看到庞先生谋身虽拙,报国却不避艰险,在温润儒雅的外表下,隐藏着一片舍身许国的壮烈情怀和负重致远的艺术使命感。

五四运动时期"救亡压倒启蒙""打倒孔家店"的口号呼声震天,如何在荒凉的断垣废墟上创建我们的新文化?怎样在东西文化的较量中确立中国艺术的独特性?他的解决方案是:"实现民族主义,接受先人遗留给我们的一份宝贵的遗产:不屈不挠的精神,与他固有的特性,来创造一种健全的艺术。"[1]"礼失而求诸野",为此,他在中央研究院的支持下深入贵州等地着手调查、收集、整理和研究中国传统的民间艺术如刺绣和手工艺品等,然而,"薰琹的梦"在旧中国犹如一叶风中飘摇的芦苇,被吞噬于残酷狂暴的时代风浪里,无从实现自己的理想。

庞先生的论著和作品反映着他作为先驱者的复杂思想历程,仔细地阅读,我们能看出他是经历了怎样的思想斗争和观念蜕变,力图摆脱和超越旧的羁绊,升华新的思想境界。庞先生宛如一座炽热而未及喷发的火山,但他把光和热留驻在人间;又如一首咚咚的鼓乐,一曲未竟的弦歌,然而这激越慷慨的乐音穿越近百年的历史长河,余音袅袅,至今依然叩击我们深心的琴弦,在我们的耳畔久久萦绕回荡……

[1] 周爱民.庞薰琹文集[M].济南:山东美术出版社,2018:21.

三、傅抱石：无法有法

作为中国现代美术运动扛鼎旗手的庞薰琹，自幼被称为"犟马"，为人刚直不阿，不肯轻下赞语，但他曾经评论："在近代中国画家的作品中，能表现出诗情的，我个人的看法恐怕要算傅抱石了。也正因为他的画中有诗，乃意境趣味时生者也。总之，'画中有诗'比'诗中有画'难得多。"①

作为我国著名的艺术家、教育家兼新金陵画派的领袖，傅抱石(1904—1965)的名字可以说家喻户晓。傅抱石生于江西南昌，祖籍江西省新余县，其先祖傅瀚曾任礼部尚书，逝后追赠太子太保，谥文穆，名列《明史》列传。其父傅得贵是十伦堂傅氏宗祠传人，但家道中落，到其祖辈，已世代务农，家贫如洗。傅抱石自幼流连于住所东邻的刻字摊和西邻的裱画店，耳濡目染下渐渐迷上了篆刻和绘画，天资聪颖的他由于颇受近邻喜爱并获指点，技艺日进。17岁考入江西省第一师范艺术科，除了学习绘画技巧外，尤其注重研读绘画史籍。有感于当时国内缺乏系统性讲述绘画史的著作，年仅21岁时，自行撰写了一部几十万言的《国画源流述概》，虽一时未能出版，但他对美术史产生了浓厚的兴趣；22岁时，他从江西省第一师范毕业，受聘为该校附属小学的教员，著《摹印学》；25岁时获聘为第一中学(原第一师范)高中部艺术科教员，著《中国绘画变迁史纲》。1931年，徐悲鸿受江西省政府之邀赴南昌公干，慧眼识珠地发现了傅抱石。爱

① 周爱民.庞薰琹文集[M].济南：山东美术出版社，2018：53.

才、惜才的徐悲鸿不遗余力地向时任江西省主席的熊式辉鼎力举荐傅抱石,终获以"改良江西省景德镇陶瓷"的名义公派傅抱石东渡日本,学习工艺和图案。

1933年,傅抱石进入日本东京都帝国美术学校(现为武藏野美术大学)研究部,得获著名东方美术史家金原省吾亲炙。傅抱石的学习兴趣虽然并非在工艺、图案,但是,为了不虚此行、不负所托,他孜孜不倦地学习工艺、图案、雕塑、绘画以及一直念念不忘的中国美术史。两年多的留学生涯虽不算长,但他亲眼看见了日本人在明治维新后学习西方工业文明所取得的巨大成就,开阔了研究视野,奠定了一生重要的学问基础,完成了从学习日本工艺、图案的留学生向研究中国美术史学者的转变。早在赴日之前,傅抱石就拜读过金原省吾先生的著作,并借鸿雁传书相往还。在日学习期间,傅抱石广见洽闻。他注意到,日本一直在学习中国传统文化中某些优秀的部分,而彼时的祖国由于长期被列强欺侮,国势衰颓、积贫积弱,导致国人看不起自己的传统。与其说他问学东瀛,不如说他是赴日找寻、挖掘中国遗失而日本依旧保留完好的中国优秀传统文化艺术遗产,并由此产生了清理中国美术史脉络的想法。同时,他开始思考、探索中国画发展的新方向。他运用现代美学的观念重新解构、诠释中国传统绘画,萃炼其精华并重新加以组合,尝试创建符合时代审美趣味的绘画新风格。他在日本学习时,读书学艺的网撒得很宽,厚积薄发,善取我国古代诸家之长,继承了古代绘画中的现实主义传统,但又勇于创新,如他所说:"师古人之迹而不师古人之

心,冤哉!"①形成自己的独特风格,为他日后的触类旁通,在各学科门类知识之间纵横驰骋,奠定了坚实基础。傅先生的创作能突破藩篱,自成一格,在于他既具抡起"开山斧"大刀阔斧开创中国画诗意新境的过硬本领,也有拿稳"绣花针"援引考古学最新成果绵密细致考证中国美术史的扎实功夫。

1935年7月,由于傅抱石中途回国为母亲奔丧并料理后事,时局动荡,无法重返日本完成学业。时任中央大学艺术系主任的徐悲鸿获悉后,邀请傅抱石破格担任国立中央大学艺术教育科美术史讲师,在此期间,他做了大量的中国美术史和中国画论方面的研究。他曾镌刻一枚印章,题为"其命维新",表明立志改革中国画现状的宏愿;又在文章中慷慨陈词:"中国画的改变,由我开始。"②他说,纵观前人的成就时,感觉到处都是墙,无路可走,而他想做的就是在墙上打个洞,然后出去,才有希望。恰逢此时,傅抱石又面临了一次人生选择的重要机遇——当年送他赴日留学的江西大员熊式辉到达南京,力邀傅抱石回乡出任某县县长,傅抱石却刻了一方"不求闻达"的印章相赠,以明心志。

日本政府对工艺美术的高度重视和所取得的惊人成就令傅抱石印象深刻。在日留学期间,他全面考察了日本陶瓷制造业的工艺技术、工艺美术人才培养和政府的相关扶持政策,1934年,结合丰富翔实的调研资料,傅抱石完成《日本工艺美术之几点报告》,此报告被熊式辉誉为"对我国改良陶瓷,裨益良多,不辱使命"③。1936年,傅抱石编译出版《基本图案学》,在此书中

① 陈传席.傅抱石[M].石家庄:河北教育出版社,2000:45.
② 央视纪录片《百年巨匠:傅抱石》(全三集).
③ 沈左尧.傅抱石的青少年时代[M].上海:上海书画出版社,2009:128.

他详细阐述了图案之体系、构成要素与图案资料、写生与便化、美的感觉、构成形式之原理与法则、要素配列上之调和法、单独模样、二方连续模样、唐草模样构成法、四方连续模样、统觉与错觉、立体美之要件、成形法、器体面之装饰等,由于该书内容详略得当,论述深入浅出,适宜图案科学生初学入门,获当时职业教科书委员会审查通过,被指定为职业学校教科书。

1939年,傅抱石编译出版《基本工艺图案法》,此书开门见山地点出:"图案者,因与观者以美的快感为目标,故无论如何种类,其原则工艺图案不特与其他图案无异,且与寻常绘画相通。"[1]在此基础上作者进一步提出:"图案之原则即美之原则",最重要者莫过于"变化""均齐与平衡""律(节奏)""安定"等原则,在这些美之原则的指引下,阐释器体之组成、器体之装饰,书中每举一法,必征寻实际应用案例以资佐证,图文并茂,旨在求其贯通。

1943年,他采用艺术分类学方法撰写了论文《中国之工艺》,将玉器、铜器、瓷器、漆艺、织绣等分门别类加以梳理,运用考古发掘材料和文献典籍研究相结合的二重证据法,对上述各类工艺的历史源流、发展历程和材料、质地、形式特征等加以总结,体现出善于运用考古学新材料和史学研究新方法的鲜明时代特征。

基于个人学术兴趣和人生际遇的选择,傅先生留日回国后,并未从事工艺美术创作,主要在中央大学任教并从事中国美术史和画论的研究。他的诗书画印创作虽从传统矩矱中来,但是

[1] 傅抱石.基本工艺图案法[M].上海:商务印书馆,1939:1.

绝非墨守成规,而是力求打破传统的藩篱,灵活汲取、消化其他学科的有益养分,丰富自己的表现手法和艺术境界,开时代之先河。艺术家倘若缺少学问作根柢,仅凭匠人般的临池功夫,艺术境界难臻一流。他提倡艺术家应具有深厚的人文素养,尤其重视中国古代文学修养,因为从本质上看,"中国画是哲学的、文学的","我们常常在许多名诗嘉句中得到山水画意境的启发"①,也就是他常强调的研究中国绘画的三大要素:"人品""学问、天才"②。他在取用外来事物的时候,如同将彼俘来一样,自由驱使,绝不介怀。例如在山水画创作上,他创造性地提出把山水画皴法与地质学研究结合起来,全面加以斟酌。他曾翻译过日本高岛北海所著《写山要法》,并提出:"皴法应从全幅画面去考虑推敲,不要拘泥于一山一石的画法。皴法是用以表现山峦结构、石纹变化的,它与山石的地质结构密切相关。"③他在国画中探索民族化,在笔墨中寻求现代化,二者辩证统一,相辅相成,浑然一体。

有些人认为,绘画构图法始于西欧文艺复兴时期的发明,但这并非事实,我国传统上的一些构图形式,在欧洲绘画上,始终没有采用过④。傅抱石在揣摩我国传统绘画构图的同时,受到图案的启发,从而使其国画构图予人以前无古人、面貌一新之感。例如在山水画的构图上,他独具匠心地引入图案意匠的形式法则,如统一与变化、均齐与平衡、调和与对比、对应与照应、比例

① 陈传席.傅抱石[M].石家庄:河北教育出版社,2000:194,150.
② 傅抱石.中国绘画变迁史纲[M].南京:江苏文艺出版社,2007:12.
③ 陈传席.傅抱石[M].石家庄:河北教育出版社,2000:168.
④ 周爱民.庞薰琹文集[M].济南:山东美术出版社,2018:56.

与节奏、写实与意象等形式美法则,把图案的巧思天衣无缝地消融在气势雄浑的客观摹写中,以图案所提供的审美表现技巧,作为山水画描写的补充和发挥,在造境、绘形、达意、传情上各尽其宜,尽态极妍地展现他提倡的"以形写神""形神兼备"的艺术理想[1]。事实上,我国传统山水画历经几度繁荣,到民国时期,艺术家们深感陈陈相因已难以为继,从题材选择到表现手法必须标新立异、别立新宗,方有出路。他的山水画笔力劲拔,犹如奇峰突起,巨涛掀澜,气势撼人,非大格局、大气魄不办,是其渊深精到艺术功力的表现之一。

近代大学的专业分科细碎,出于教学方便而分门别类授课,文化艺术作为一个有机整体,生硬粗暴地分割必然会戕害她的勃勃生机。中国自古文史哲不分家,这批民国学人不约而同地认识到,"士先器识而后文艺"[2],"德成而上,艺成而下"[3],艺术须在心灵超越和人品高迈的基础上方能成就,仅靠技巧的学习远远不够。"苟利国家生死以,岂因祸福避趋之?"他们凭着"舍我其谁"的文化自信和豪情气概,力求接续和发展中国传统艺术数千年之文脉。他们广泛摄取人文艺术甚至科学技术的丰富知识和经验,力求开阔胸襟、提升修养、陶铸内在的人格力量,作品表现精神气质之美,这一点与现代西方艺术的追求迥异。相较而言,西方艺术更注重美与真的结合,其着眼点在于艺术的认识价值;而传统艺术根柢深厚的民国学人则强调美与善的统一,关注的是艺术对人性情的移易作用。

[1] 陈传席.傅抱石[M].石家庄:河北教育出版社,2000:133.
[2] 李叔同.李叔同谈艺[M].西安:陕西师范大学出版社,2007:9.
[3] 戴圣.礼记[M].崔高维,校点.沈阳:辽宁教育出版社,2000:131.

　　西哲苏格拉底曾言:"未经审视的人生,是不值得过的。"纵目古今,我们会发现人的一生往往并非按照早先预设的愿望完美发展,儒家称之"命",佛家谓之"缘",道家名之"机会",一言以蔽之,个人的命运不能不受制于时代和环境的约束。中国设计艺术的兴衰更替、徘徊转型,并非仅仅由生产技术条件所决定。设计学人的选择,往往也囿于时代和环境的局限,个人的人生际遇各因时会而经历不同的命运;设计的方寸之地,折射出彼时中国社会的整体转型,也受限于一时一地人们的审美趣味和思想潮流,单从创作技法和艺术风格的"内部"视角来看问题,无法深入理解图案、工艺美术乃至设计艺术这一组概念的历时性演变关系,还必须联系设计学人在特定政治环境、经济发展、观念思潮乃至艺术社会学视野下的种种表现,才有可能参透作为学术研究领域的"晚清民国时期江南地区设计艺术研究"的各种变数,发现其中充盈的无限生机。民国时期巨匠辈出,灿若繁星,陈之佛、庞薰琹、傅抱石堪称矗立其间的三座伟大艺术丰碑。他们的创作相较先辈而言,更富于时代气息和思想光芒,代表着我国在图案和以图案连通绘画诸领域的一次大突破,可以说"艺起百代之衰"。游走于东西方之间,他们以高起点创建了中国本土现代图案(设计)学科,与现代世界的设计教育相汇合,推动我国设计学科向前发展。本章尝试对那一时代设计学人的选择做出"同情之理解",卑之无甚高论,难免存在谬误别解或郢书燕说之嫌,穿越时光的烟尘和迷雾,透过史料文献的梳理和幸存者的口述访谈,真切触碰那一时代的脉搏,感知设计学人的温度,虽获零星见解,当属扣槃扪烛之谈,诚恳就教于方家。

肆

文献研究与实证调研
——刘敦桢的披荆斩棘与学术贡献

蕉阴藏小鸟
《陈之佛全集·第9卷》第247页
(南京师范大学出版社2020年版)

一个时代有一个时代的学人,一个时代有一个时代的学术:学术一脉,薪火相传,学人百世,各有时代之风格。换言之,如果想要认识一个时代必须认识一个时代的个人,以小窥大,以细节见全局。每个时代都有其独特的理论、观念及方法,如若想要学习前人之思想,必须去特定的历史中追溯、寻求真相。以历史环境为背景、人物活动为主线方能更好地把握全局。

一、刘敦桢研究中国建筑设计理论的缘起

作为历史上每一个推动时代进步的人物,其思想的形成过程及影响因素都不是基于某个单一或片面的原因,刘敦桢先生作为中国第一代建筑史家、建筑教育家,从其起步伊始,就伴随着对古建筑研究、保护的思考与实践应用。影响刘敦桢先生形成自己的建筑思想体系的原因必然是复杂的、多方面的。刘敦桢先生作为中国第一批建筑史家,是时代和建筑史学界的先行者,终其一生都在为建筑教育、古建筑的研究与保护事业做出自

己的贡献,这其中引导刘敦桢先生选择研究中国建筑史这条路的必然因素不仅是个人兴趣及选择,还包含了刘敦桢作为一名中国人在民族存亡之际必然拥有的民族情结、社会气候、家庭氛围和学术环境等多方面的濡染和引导。刘敦桢出生于官宦家庭,深受传统思想浸染,早年留学日本,出于对建筑的极大兴趣,由机械科转入建筑科,从此踏上了研究古建筑史之路。刘敦桢在研究方法上新旧结合,既有本土传统学术思想扎实的根柢,又受到来自日本先进的建筑学教育影响,运用现代先进的考古学方法进行中国古建筑的研究,打破了以往对传统古建筑主要以文献记述的形式进行研究的藩篱,极大地拓展了古建筑的研究范围与类型。他的研究方法丰富多样,在很多方面开中国建筑史研究之先河。对刘敦桢的建筑史学术贡献研究首先要面对的一个问题就是:什么原因促使他选择了研究中国建筑史这条路?本章从国外和国内两方面的影响以及中国传统建筑体系瓦解后,刘敦桢所扮演的角色和提出的应对方式,试图全面挖掘刘敦桢建筑学思想形成的原因。

(一) 国外掀起研究中国建筑史的热潮

20世纪国内中国建筑史研究的热潮始于西方和日本学者的考古研究和论述。随着资本主义的全球扩张,应殖民需要,美、英、德、法等西方国家和日本先后开展对中国建筑史的研究,这段时期的研究成果直接影响了中国国内建筑史家对中国建筑史的研究方向。促进中国建筑史研究进程的动因主要有两个:一是国外研究中国建筑史的热度与日递增,给中国建筑史家以

及刘敦桢日后的研究提供了大量的文献资料；二是西方学者和日本学者带来了先进的摄影技术和测绘技术，推动了国内的考古学发展。

首先是西方资本主义殖民扩张的需要。1900年，西方国家对中国展开了大规模的考古活动。在此之前，西方国家就已经开始将目光转向东方学，但中国建筑并没有被视为主要的研究对象，而是作为一个分支存在于世界建筑之林。1869年，英国著名建筑史学家班尼斯特·弗莱彻（Banister Fletcher）编著的《世界建筑史》一书中，绘制了世界著名的"建筑之树"（见图4-1），东方建筑体系包括中国建筑、日本建筑以及印度建筑都没有被列为主干，在书中的篇幅极少。对此，刘敦桢回忆自己的建筑史研究生涯时，提到过他关于弗莱彻对中国建筑部分的划分存在极大偏见的态度感到愤怒，而这也是他选择研究中国建筑史的重要原因，他在回忆自己学生时代的时候说："我搞中国建筑史的念头，虽然在四十年前学生时代，因读弗莱彻的建筑史，把中国建筑列入非系统范围内，感觉是一种侮辱，心想有朝一日，要写一本中国建筑史，出出气……"[1]这也正是他选择研究中国建筑史的最初目的。这段话不仅说明了刘敦桢自学生时代已经意识到中国建筑的巨大价值不应该被偏见所湮灭，而且还存在着强烈的民族自尊心和民族情结。

[1] 杨苗苗.刘敦桢建筑教育实践历程及教育思想研究[D].南京：东南大学，2009.

图4-1 《弗莱彻建筑史》封面及著名的"建筑之树"

资料来源:引自温玉清. 二十世纪中国建筑史学研究的历史、观念与方法:中国建筑史学史初探(上)[D]. 天津:天津大学,2006.

去日本留学之后,刘敦桢认识到了中国与日本的建筑相通之处,在感叹日本建筑的精妙结构和精美的外观之余,遗憾于中国学术界对国内如此有巨大价值的中国传统建筑充耳不闻,当时只有日本的伊东忠太(1867—1954)和少数的欧美国家的建筑史学家波希曼、伯希等对中国建筑保持极大热忱,这种强烈的对比反差激发了他对祖国建筑的民族情感,从学生时代开始就对建筑学怀着极大热忱和超乎年龄的远见,促使刘敦桢踏上了为中国建筑正名的道路。

鸦片战争以来,中国沦为半殖民地半封建社会,无论在经济、社会制度还是思想等方面均受到了西方国家资本主义制度的强烈冲击,无论学术界还是政坛都出现了热情颂扬西方现代文明的声音,新涌现的资产阶级和买办阶层则极力主张效仿西方模式。在中国传统建筑史学和传统建筑形式日渐式微的同时,大批的西方考古学家进入中国西北地区,如火如荼地开始了对中国建筑史的大规模研究与考察,经过对中国西北地区的一

系列考察,研究成果十分丰富。其中包括新发现的敦煌文书、西域简牍等古代文献及器物,令国内和国外的建筑史家和考古学家惊叹不已,一时间,研究中国建筑的西方考古学家纷至沓来,甚至专门组织工作小组或考察小组,利用其先进的摄影技术和考古技术,为中国的文物遗址保存了大量的珍贵影像资料。与此同时,西方国家由于大量新发现的中国建筑遗存,成果闻中肆外,中国建筑自身的价值逐渐被世界所正视。其中,对西方社会各界影响较大的著作当属德国建筑师恩斯特·鲍希曼(E. Boerschmann,又译柏石曼)把所拍摄的中国古代建筑整理为图录发表的系列著作,这本著作不仅在西方引起了巨大反响,还为日后中国营造学社的研究提供了丰富的图片史料。

相对欧美研究而言,日本研究中国建筑起步相对较晚。日本研究中国建筑的目的有两点:一是因为日本建筑文化与中国一脉相承,要对日本文化进行探源,中国建筑文化是日本学者不能忽视的重要研究资源。二是因为第二次世界大战结束以来,日本全面效仿西方失败,让日本开始思考东方艺术的价值和独特魅力。因为和西方学者研究中国建筑的出发点不同,日本的研究虽然起步较晚,但凭借与中国文化一衣带水的优势,其研究广度和深度远超西方各国。而且,20世纪早期的日本学者和中国学者交流比西方要频繁许多。中国营造学社早期在研究方法、研究思想上深受日本的影响,甚至与日本学者有合作研究的成果问世。这一点在刘敦桢发表于《科学》第13卷第4期的《佛教对于中国建筑之影响》里面与他翻译的日本学者滨田耕作所著的《法隆寺与汉、六朝建筑式样之关系》(发表于《中国营造学社汇刊》)一文可以明显看出。此外他还译注了由日本学者关野

贞所著《日本古代建筑物之保存》一文。刘敦桢早期与日本学者联系较为密切,由此可见一斑。

值得一提的是,从《刘敦桢全集》(中国建筑工业出版社2007年版)可以看出,刘敦桢早期的研究虽然以传统文献整理和实地测绘考察的文献资料为主,但是前期译注日本学者的研究文献也占有相当大的比例。除译注滨田耕作的著作之外,还译注了田边泰的《"玉虫厨子"之建筑价值》,并补注了对关野贞(1868—1935)和常盘大定(1870—1945)《中国佛教史迹》的补充说明,略为详细地解释了日本屋顶斜度的比例,以方便测算查阅。

国外的研究除了补充了大量丰富的文献资料外,引进国外的先进技术推动了国内考古学的发展,随着考古学的引入,极大地改善了中国传统建筑史的研究局面。中国营造学社初期对古建筑的研究方法还停留在文字叙述和阐释阶段,范围缩小在名物辨析、形制考证、宫室见闻以及城坊定位阶段,这一时期的建筑学还未生成体系,仅仅是历史学的一个分支[①]。梁思成、刘敦桢加入中国营造学社以后,运用考古学以实物为研究对象,对实物进行测绘、记录和拍摄,成功扩大了建筑学的研究范围。他们将清代《工程做法则例》(简称《则例》)和宋代《营造法式》(简称《法式》)的注释与实物例证的调查相结合,在文献和实物研究两个方面取得了非凡的成就。

① 胡志刚.梁思成学术实践研究(1928—1955)[D].天津:南开大学,2014.

(二) 国内对古代建筑保护事业的开展

建筑史的兴起、发展与对建筑的设计实践和保护是密切相关的。英国著名建筑史家大卫·沃特金(David Watkin)曾将中世纪建筑史学兴起的原因概括为:"19 世纪以前是与特定的宗教理念倡导有关,19 世纪以后与早期的民族主义兴起有关。在英国,从 16 世纪到 20 世纪早期,作为一种建筑类型和一个社会焦点,乡村住宅都具有主导性。可以理解,这一情形反映在该国现代建筑写作范围之中。而建筑史的产生背后有两个最重要和最持久的动力,即实践和对建筑的保护。"①1904 年康有为在参观欧洲城市和建筑时就注意到,建筑是"文明实据",所以他说:印、埃、雅典多遗迹,瑰构雄奇尽石工。行遍地球看古物,尚看罗马四三雄。……古物存,能令民心感兴②。以建筑为"文明实据"的观念在中国建筑史研究中首先见诸日本学者伊东忠太的表述以及关野贞和常盘大定编著的《中国佛教史迹》③。日本学者很早就意识到所有流传至今的古建筑都是文明的见证者,是历史的表现者。如不好好留存古建筑物,破坏的不单单是建筑物本身,还有文明和历史。以往国内对于古建筑物的关注度远远不及奇珍古玩,帝王及文人士大夫更倾向于鉴赏把玩手工艺品,但是对于金石、陶瓷、书画、玉器的保护,却不致上升到民族主义的高度,往往以实用性、功能性判断其价值高低。古代建筑因即时

① 赖德霖.中国近代思想史与建筑史学史[M].北京:中国建筑工业出版社,2016:3.
② 康有为.欧洲十一国游记[M].长沙:湖南人民出版社,1980:102.
③ 赖德霖.中国近代思想史与建筑史学史[M].北京:中国建筑工业出版社,2016:4.

看不到其鉴赏价值及实用价值,所以往往得不到应有的保护。加之木架结构易腐烂、易火烧的属性,在保护制度没有颁布出来的时候,破坏和损毁越加严重。实践的前提是对历史建筑在造型、结构和设计原理等各个方面的总结,保护的前提则是在总结的基础上进一步地证明历史建筑过去的地位和今天存在的价值。这两个动力在中国知识现代化与文明全球化之后变得尤为强大[①]。

随着近代西方的建筑活动与保护制度进入我国,我国基于清末新政展开了一系列对近代建筑教育与制度的改革措施,民国政府逐渐意识到西方建筑保护意识较国人相对较强,在政府中的一些主张改革者就提出了向西方国家学习保护文物古建筑遗存的提案,并很快得到实施。20世纪初期随着民国政府官员对中国古建筑遗存的保护越来越重视,当局以此颁布了多项法令条例,来尝试开展中国有价值的建筑文化的整理保护与研究工作。民国十七年(1928),政府相继颁布《名胜古迹古物保存条例》和《寺庙登记条例》,中国境内的名胜古迹如山河湖海、建筑、著名遗迹、寺庙等类别,均按此法律条例执行保护程序。这是中国近代最早颁布的有关古建筑遗存的法律法规。同年,民国政府又相继开设专门的建筑文物保护机构并设置考古学组,以便实地考察和文献研究齐头并进。随后民国十九年,政府颁布了一系列古物保存的法律条规,相对于民国十七年颁布的法律条例,《古物保存法》明确规定了古建筑遗迹的保护范围、措施以及机构组织管理规则与办法。更加规范化、明确化,极大地促进了

① 赖德霖.中国近代思想史与建筑史学史[M].北京:中国建筑工业出版社,2016:4.

文物保护工作的发展①。古建筑物作为人类文明历史的见证者，是时代的烙印。它不仅包含此时期的中国人对于民族情绪和爱国之心的满腔热血还包含着除建筑物本身的形式有极大的价值外，与建筑相关的美术类、工艺技艺类也被纳入建筑物的保护范畴当中。如果不能立足于前面建筑物的保护与修缮工作，那么相应的也就没有后世对于其建筑形式及风格的发展，也就是没有了美的欣赏。建筑物反映的不只是功能结构本身，它承载着的是一个时代、一种风格、一种记忆。反映的是一个社会的经济、文化、思想、政治发展史。如童寯所说的那样："建筑属于物质范畴，但建筑的用途、材料、样式又和人的意识形态有关，因此也有精神作用。我国古代有句古话'居移气，养移体'。住可以影响灵魂，吃可以变化肉体。人类自有历史以来，建筑就被利用来巩固政治、宗教统治者的权力地位。"②所以古代建筑物所蕴含的史证价值就此凸显出来。所以对古建筑物的修缮与保护迫在眉睫，为了确保古建筑物保存完好，不受环境、人为的破坏。需要借助各方面的知识，比如工艺美术学、考古学、建筑学、测算工程等方面的运用。对保护古建筑制定一套系列方案就显得极为重要。梁思成在《蓟县独乐寺观音阁山门考》中提到过古建筑保护法具体实施细则，他为此这样说道："……古建筑保护法，尤从速制定，颁布，施行；每年由国库支出若干，以为古建筑修缮保护之用，而所用主其事者，尤须专门智识，在美术、历史、工程各方面皆精通所学，方可胜任。"③

① 中国文物研究所.中国文物研究所七十年[M].北京:文物出版社,2005:197.
② 童寯.童寯文集:第1卷[M].北京:中国建筑工业出版社,2000,213.
③ 梁思成.蓟县独乐寺观音阁山门考[J].中国营造学社汇刊,1932,3(2):1.

(三) 中国传统建筑体系的瓦解

在中国建筑历史上,清末"新政"是一个重要的转折点:一方面它是中国建筑在体系、技术、学科和思想方面的全面转型。另一方面由于政府自上而下主张全面"西化"导致中国传统建筑体系全面瓦解,待之而来的是西方先进的教育制度和建筑考察制度,大量的文献资料和先进技术、思想从此时期迅速涌入中国,加速了中国建设现代化建筑制度的步伐。传统工匠、文人墨客、在留学政策下受到影响的建筑师以及现代精英阶层的出现,都无处不体现着中国现代建筑体系向西方靠拢的姿态。1895年甲午战争后,中国作为战败方意识到真正能救国的方法不仅要学习西方先进的物质文明并且还要全面学习西方先进的制度与思想。此时,"中学为体,西学为用"思想受到了动摇。1898年光绪皇帝为真正改革中国传统政治制度为目的发动戊戌变法,最终因慈禧一派的旧官僚政府的干预而宣告失败。1900年爆发义和团运动,加之西方政府施加的压力,内忧外患的情况下清廷不得不接受改革的主张。清末"新政"就是在这个背景下被提出来的。

首先,在教育方面的标志是近代中国建筑教育的兴起,政府废八股、建学堂、鼓励学生留学。清光绪二十八年(1902)颁布了中国第一部有关现代教育的章程文件——《钦定京师大学堂章程》。1903年张之洞、荣庆、张百熙又重新修订章程即《奏定学堂章程》,又称"癸卯学制"。土木工学和建筑学第一次纳入两份章程被列为现代教育科目。土木工学和建筑学的出现在建筑教

育改革中是不可忽视的极为重要的转折点:第一,土木工学的出现意味着建筑科学性、技术性的提高。以往的中国传统营造术的核心是材契与模数、等级与形制、风水与堪舆、理景与造景、图式与装饰①。土木工学的出现提供了先进的测量学、机械工程学等先进的科学技术,而建筑学的基础是力学、材料学以及西方自希腊罗马时期发展起来的构图法则和形式美原则。两门学科从此奠定了中国现代建筑学的基础。第二,仔细研读《刘敦桢全集》就会发现,刘敦桢先生在研究中国建筑史的过程中,积累并整理出测绘数据与图像资料共两千余幅,在这个过程中充分利用了所学的先进的测量学技术、材料学和构造学知识,由于在中国接触到的传统营造学知识,在其营造学社的考察过程中会着重分析建筑物的材、契和斗拱结构,建筑的装饰部分如彩画、雕塑、琉璃等部分。在此基础上运用现代建筑学科的测量学与制图学等现代技术组成建筑考察研究资料。所以,土木工学和建筑学的出现对以后的建筑界的影响是巨大的、奠基性的,具有里程碑意义。但是,在中国开设的土木工学和建筑学仅仅只停留在蓝图层面,未曾真正实施过该科目的实际教学工作。1909年起由于师资力量、资金的不足,两项科目最终被删除②。

 1867年前后清政府先后派遣留学生到欧美和日本去学习西方先进的建筑学技术。留学早期,中国主要派遣目的地为欧洲和美国,但在1895年甲午战争战败之后,中国惊讶于日本的现代化军事成就,国人充分认识到"日本的明治维新可充分融合西方先进的科技文明",是一条强国富民的道路。随即将目光转

① 赖德霖.中国近代建筑史研究[M].北京:清华大学出版社,2007:145.
② 赖德霖.中国近代建筑史研究[M].北京:清华大学出版社,2007:207.

向日本,刘敦桢在此背景下,作为第一批留日学生踏上了留学之路。1916年被录入东京高等工业学校机械科学习。由于兴趣原因,只在机械科学习一年随即转入建筑科。这种选择充分体现了刘敦桢对建筑学浓厚的兴趣。留学归来后,刘敦桢同昔日同窗好友柳士英继续将清末"新政"开设的建筑科和土木工科的蓝图第一次运用到实践教学当中去,建立了第一个中国建筑学教育专业学校——苏州工业专门学校,开建筑教育之先河。随即大批留学生回国纷纷建立建筑专门学校并设立建筑科,自此,中国的建筑体系形式从传统的"师徒相授、不立文字"仅仅靠传统工匠师徒之间的口耳相传的模式转型为专门的学校、建筑事务所等等多种传播形式,扩大了建筑学在学科当中的影响力,也意味着传统的建筑教育被替代。

其次,具体到传统的工匠群体和现代知识分子精英群体,在中国建筑业中最早接触到西方建筑技艺与艺术的人是从事营造工匠,传统建筑体系遭到破坏,首先要面临转型的群体就是传统的营造工匠群体。传统工匠不仅要面临建筑材料的更新——由传统的木结构转向砖(石)钢筋混凝土等现代化的新材料,而且要面临观念上的更新换代,中国自古以来的"道器分途""重士轻工"作为现代建筑学发展上的障碍被现代化的观念剔除,中国建筑从此不再只是个人或家庭的工作,它变为了市场竞争的一部分,形式上进化为群体性的、开放式的工作模式。在这样的前提条件下,传统的工匠不得不被动接受西方建筑制度的洗礼,通过学习西方先进的建筑知识、运用所学到的知识结合本土化的优势和过硬的技术,在竞争中取代了西方的同行。而精英群体则是现代社会发展所产生的群体,由西方生活背景作为基础,受西

方教育影响,他们看待中国传统建筑体系的变革与传统工匠迥异,他们拥有更广阔的视野、掌握更先进的技术、涵养更深沉的家国情怀,努力推进中国传统建筑体系的变革,使之更加适应现代化的生存环境。传统工匠的应对方式大都以直白的文字为传承保护方式,而精英群体的应对方式更加体系化、结构化、学术化。可以在吸取先进的西方思想的同时,又利用西方先进的技术来重新构建传统建筑体系。精英群体的出现,更加速了中国传统建筑体系的消散,但在大环境里,又能更好地保护和研究古建筑的价值。其中两者处理方式对比最为明显的要数姚承祖为代表的传统工匠群体和刘敦桢为代表的精英群体。姚承祖作为传统工匠里的有识之士,积极反思传统建筑体系的不足,积极地促进中国建筑体系的改革,为保护传统建筑艺术做出了自己的贡献。清末营造专家姚承祖,出生于吴匠世家,自幼接触传统工艺,晚年结合祖父灿庭先生的《梓业遗书》结合他从事多年建筑实践的经验,编纂《营造法原》一书,供学生参考学习。该书首先打破传统口口相传的方式,将姚先生本人毕生之思想撰书立说,散之世人尤其学生群体供其参考阅读,传统工匠深知中国传统教授方式并不能保护古建筑和传统技艺不受西方侵蚀,文章虽"文词质直,加以歌诀",但书中详述当地工匠之营造方法,刘敦桢称他为"当地木工之领袖"。1962年,姚承祖受聘于苏州工业专门学校教授传统工艺,与刘敦桢交往甚密。"春秋佳日,相与放怀山水,周访古迹,旁及第宅、园林,析奇难辨,遂成忘年之交"①。因刘敦桢移教中央大学,姚承祖将《营造法原》书稿交付

① 刘敦桢. 刘敦桢文集(一)[M]. 北京:中国建筑工业出版社,1982.

刘敦桢,希望他能为之审阅核定,避免散佚。此后因时局动荡,书稿几经辗转,直到1986年才得以在中国建筑工业出版社再版,刘敦桢称此书为"南方中国建筑之唯一宝典"①。姚承祖先生作为中国现代建筑体系首屈一指者,积极结合现代教育之形式方法,勇于变革,在传统建筑体系瓦解之后,紧跟时代的脚步加之运用现代科技,传统工匠的想法才得以保存完好。刘敦桢在面对工匠体系的破坏之后,运用现代科学的观点和方法将传统工匠的思想加以系统整理,使其永久保存,流传至今(见图4-2)。

最后,在建筑意识形态和建筑美学层面,国民政府有意向西方建筑学习,在建筑风格、材料、技术方面全面向西方建筑靠拢。既采取欧美设计的原则,又充分保留本国建筑的特点与优势。由此,在中国的建筑界掀起

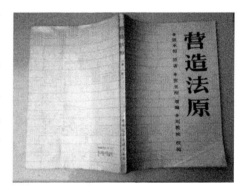

图4-2 《营造法原》封皮
资料来源:作者自摄

了"民族形式建筑之风",一时间有关建筑风格的探索被建筑界热烈讨论,其中建造中国固有之形式,保留中国国粹——"大屋顶"风格得到了广泛的肯定。大屋顶风格也被称为"中国建筑最主要的特征之一"②。由于大屋顶风格被广泛认同,所以被认为

① 温玉清. 二十世纪中国建筑史学研究的历史、观念与方法:中国建筑史学史初探(上)[D]. 天津:天津大学,2006.
② 潘曦. 法式营造木构巧机:我国木结构建筑特点分析[J]. 中国勘察设计,2017(5):36-39.

是"中国式"建筑的典型代表,被广泛运用在学校、教堂等公共建筑上面,其中不乏许多优秀的作品,如北京协和医院、北京辅仁大学旧址等等。这个时期内忧外患,中国无论在观念上还是体系上都遭受西方文化的全面冲击,民族意识的觉醒体现在建筑方面就是主动传承中国传统文化,面对政府的施压,还要坚持本国优秀文化风格的同时进行创新。

二、刘敦桢早期建筑教育实践与学术贡献

刘敦桢的教育实践与学术思想一脉相通,相辅相成,建筑史的研究需要"民族主义"的情怀,相应的,通过建筑思想表现出来的行动也具有一致性。通过刘敦桢早期建筑教育的实践,发现刘敦桢准备研究建筑伊始做了哪些准备,所以刘敦桢的教学实践是其学术思想的表现,应该通过分析其教育上的巨大贡献来推测早期学术萌芽,并且刘敦桢早期有此巨大贡献一定不能脱离其学术思想,所以研究其建筑教育实践是通往其学术研究必经之路。1921年,刘敦桢自日本东京高等工业学校毕业,带着日本先进的建筑教育和建筑设计思想归国后与昔日留学同伴柳士英等人于上海法租界飞霞路创办华海建筑事务所,这是第一个由华人创办的建筑师事务所。但殖民主义者将上海大部分的建筑设计业务垄断,导致华海建筑事务所的建筑业务几乎陷入停滞状态,这期间刘敦桢只能接触到设计商店、小住宅等少量业务。在这样的背景之下,刘敦桢意识到培养本国建筑人才的迫切性。当时,由于清末"新政"颁布的两份课程改革文件并没有实际实施,于是,刘敦桢、柳士英等人以"培养全面懂得建筑工程

的人才,能担负起整个工程从设计到施工的全部工作"为目标创办了中国第一所建筑教育专业学校——苏州工业专门学校建筑科(简称"苏工科")。由于本章研究的是刘敦桢先生的学术贡献,所以对苏州工业专门学校开设的具体科目情况不做详细论述。本章站在刘敦桢早期学术思想萌芽的角度,挖掘刘敦桢在建筑教学之余的学术研究贡献。在苏州工业专门学校建筑科教学期间,刘敦桢依旧保持着对建筑史研究的极大热忱,这段时期是刘敦桢参加营造学社、铸造学术辉煌的准备阶段。本章将围绕两个方面的问题进行讨论:第一,创办苏工科在中国建筑史上的意义,刘敦桢在苏工科期间所搜集到的学术资料情况以及对中国建筑史做了哪些准备。第二,早期的学术研究成果在当时的贡献有哪些。苏工科时期作为刘敦桢学术准备和早期探索阶段,为其学术研究的巅峰时期——加入营造学社做了充足准备。

(一) 创办中国第一所建筑学校

作为中国最早的有系统、有规模、持续办学时间较长的建筑系——江苏省立苏州工业专门学校建筑科[①],该校的前身是1911年5月由苏州三元坊创建的官立中等工业学堂,学制5年。1923年更名为苏州工业专门学校,首创建筑科,学制3年。该校是由柳士英发起,邀请刘敦桢、朱士圭等赴日留学的同学建立的第一所建筑教育专门学校(如图4-3)。

① 杨苗苗.刘敦桢建筑教育实践历程及教育思想研究[D].南京:东南大学,2009.

图4-3　苏州工业专门学校大门
资料来源:苏州教育博物馆

有关创立建筑科的契机,柳士英在一个公开场合曾说:"一国之建筑物,实表现一国之国民性。希腊主优秀,罗马好雄壮,个性不可消灭,在示人以特长。回顾吾,暮气沉沉,一种颓靡不振之精神,时常映现于建筑。画阁雕楼,失诸软弱;金碧辉煌,反形嘈杂。欲求其工,反失其神;只图其表,已忘其实。民性多铺张,而衙式之住宅生焉;民心多龌龊,而便厕式之堂焉。余则监狱式之围墙、戏馆式之官厅。道德之鄙陋,知识之缺乏,暴露殆尽。"①故欲增进吾国在世界上之地位,当从艺术运动、生活改良,使中国文化,得尽量发挥之机会,以贡献之于世界,始不放弃其生存之价值。中国建筑之发展道路,在于百姓、在于急需提高国民之素质和审美意识,中国文化想要继续发展,就要设立真正的建筑科,普及专业的知识,将合理的设计运用于中国建筑当中方显生存的价值。在这个契机之下,苏州工业专门学校的建筑科建立了②。

有关刘敦桢对于苏工科建立之看法,资料已经丢失,不过据柳士英之子柳道平回忆:"父亲在苏州工业专门学校内与学校教

① 赖德霖.中国近代建筑史研究[M].北京:清华大学出版社,2007:183.
② 杨苗苗.刘敦桢对中国近代建筑教育的肇始与发展的影响[J].建筑创作,2009(3):137-145.

育家们共同创设了建筑科,父亲担任科主任,并邀请刘敦桢、朱士圭先生共同办学。"①刘敦桢先生作为柳士英的同窗好友,如有不同的办学理念,不会志同道合地走在一起共同创立苏工科,刘敦桢的办学初衷也必然是因为深刻地意识到建筑教育在中国发展的重要性及迫切性。这一点可以在二十年后刘敦桢致学生郭湖生的信函中推测出来:"可是今天研究建筑史的人,有些没有学过建筑,以致研究的对象范围很小,只知一隅,不知全面,更谈不上与国家的建设事业接轨。"②刘敦桢的建筑思想贯穿一生,创立苏工科是在民族情结的指引下,站在为中国建筑史发展的角度上,开建筑教育之先河,奠定建筑史研究之基础。想要辨古识今必然要下一番苦功夫,学习西方先进之思想,挽救中国传统建筑于水火之中。

1928年刘敦桢发表建筑史研究生涯当中第一篇学术研究论文《佛教对于中国建筑之影响》,距离创办苏工科已过5年之久。在苏工科教学期间,刘敦桢为自己的学术研究做了充足的准备,从分析刘敦桢在苏工科的课表和学生对刘敦桢的教学评价就可以看出,刘敦桢在教学期间依然不忘探索中国建筑史,而且对此保持着极大热忱。

表4-1 苏工科课程划分及刘敦桢教授课程

课程分类	课程名称
普通课	伦理学、国文及公牍文件、英文、第二外国文、体育
专业基础课	微积分、高等物理、投影画、透视画、规矩术

① 柳道平.纪念父亲:在纪念柳士英先生诞辰百周年会上的发言[J].南方建筑,1994(3):24-27.
② 刘敦桢.刘敦桢文集(十)[M].北京:中国建筑工业出版社,2007:202.

续表

课程分类	课程名称
美术课	美术画、建筑美术学
设备课	卫生建筑学
材料构造学	西洋房屋构造学、中国营造法、建筑材料
结构课	土木工学大意、应用力学、地质学、铁筋混凝土及铁骨架构学
历史课	西洋建筑史、中国建筑史（由刘敦桢教学）
设计课	建筑图案、建筑意匠学、内部装饰、庭院设计、都市计划
施工课	测量学及实习、建筑（设计工程）学习、施工法及工程计算、建筑法规及营业、工业经济、工业簿记、金木工实习

资料来源：赖德霖.中国近代建筑史研究[M].北京：清华大学出版社，2007：145.

表4-1中可以看出刘敦桢在校期间教授的依然是中国建筑教育史，苏工科成立之初，"没有借鉴，白手起家，相当艰难"。教师多半工半教，甚至"以设计业务为主，建筑教学工作只是作为兼职工作"，"兼程奔波于苏沪等地，直到1925年黄祖淼，1926年刘敦桢来校任教后情况才得以改善"①。刘敦桢在苏工科教学期间，依旧选择教授学生中国建筑史的内容，由于对中国的研究在此时还比较落后，所以刘敦桢专门为建筑科带来日本的"近代建筑"以及"西洋建筑史"，并做成讲义，结合自己对中国建筑史的看法，教授于学生。这个时期是中日研究建筑史极不平衡的时期，此时，日本的建筑史家伊东忠太、关野贞、常盘大定等人对研究中国建筑抱有很大兴趣，在著书立说上面已经有《中国建筑史》《中国建筑与艺术》《中国建筑》等相当多的研究成果问世，而国内这方面一片空白。基于此，刘敦桢的教学活动只能站在日本和欧洲的教学基础上，向学生讲授西方视角下的中国建筑。

① 杨苗苗.刘敦桢建筑教育实践历程及教育思想研究[D].南京：东南大学，2009.

但从另外一个角度看,也意味着刘敦桢的中国建筑史教学工作开历史之先河,亲自将国外与国内的建筑学概况引入学生的视野当中,使学生可以全面了解中国建筑的位置,并由此更加努力钻研,开拓属于中国人自己的建筑思想体系。至此,我国现代建筑教育体系初告完成。

1927年苏州工业专门学校并入南京第四中山大学,即后来的国立中央大学。其他老师都转行投入了其他工作,只有刘敦桢和在校建筑系学生共11人随校并转①,在中央大学继续讲授中国建筑史。而这个时候的中国建筑史从日本教育体系转换进了欧美教育体系,意味着刘敦桢的思想学术内容会有所更新,将大量欧美研究中国史的内容编入教材。中央大学建筑学这一门学科在中国的真正确立,开中国大学建筑教育之先河②。

表4-2 苏州工业专门学校与国立中央大学建筑工程系课程对比

序号	苏州工业专门学校建筑科课程	国立中央大学建筑工程系课程
1	建筑材料	构造材料/材料试验
2	西洋房屋构造学/中国营造法	营造法/中国营造法
3	建筑意匠学/建筑图案学	建筑组构/建筑大要/初级图案/建筑图案
4	西洋建筑史/中国建筑史	建筑史/文化史/美术史
5	美术画/建筑美术学	西洋绘画/建筑画/泥塑术
6	卫生建筑学	供热/流通/供水/电线
7	建筑实习	

资料来源:赖德霖.中国近代建筑史研究[M].北京:清华大学出版社,2007:153.

在表4-2中通过两个学校建筑科对比可以看出,在课程方

① 赖德霖.中国近代建筑史研究[M].北京:清华大学出版社,2007:150.
② 赖德霖.中国近代建筑史研究[M].北京:清华大学出版社,2007:153.

面刘敦桢教授的中西两国建筑研究史换成了建筑史、文化史和美术史。偏理论的学科多了起来,但基本保持课程的一致性,没有大的改变。

在这个时期,刘敦桢并没有数量众多的科研成果发表,但是讲义都是由自己编纂,根据郭湖生回忆:"由于当时全国尚无统一教材,因此教师在选用教材上自主性很大,刘敦桢所用课程讲义,比如'中国建筑史''中国营造法'都是由自己编写……西方建筑史课程讲义则主要参照弗莱彻的《比较建筑史》;而技术类课程讲义,如房屋营造学、阴影透视、房屋测量和钢筋混凝土结构等课程则主要是引进国外已有教材,有时甚至直接使用英文原版教材。"[1]可见,虽然当时学术研究的平台较少,资料难以查找,刘敦桢也依然在坚持建筑史的研究,可见其热爱程度。而1931~1932年的这段时间里与去中国营造学社的时间重叠,此处就不做赘述。正是从这个时期开始,刘敦桢发表了越来越多的成果,这是刘敦桢研究中国建筑史的开端。

(二) 早期学术研究的初步成果

在参加中国营造学社之前,刘敦桢就开始独自进行古建筑的测绘和文献研究。1928年,他发表了学术生涯中第一篇论文《佛教对于中国之影响》,刊登于《科学》杂志第十三卷第四期,该文章对刘敦桢来说是具有里程碑意义的,之所以选择研究佛教建筑作为自己学术生涯的开端,他在文章中已清晰说明:"世界

[1] 杨苗苗.刘敦桢建筑教育实践历程及教育思想研究[D].南京:东南大学,2009.

上无论何种民族之建筑,其发达之主要精神原因,皆不出政治与宗教二者,然政治势力,究不若宗教之富于普遍性,故就沟通各民族之文化,影响于建筑方面言之,而政治恒难逮及宗教。"①刘敦桢以为,中国之建筑受佛教文化浸润已久,与我国建筑文化联系最为密切,已经变成了中国建筑文化的一部分,研究佛教建筑是通过中国建筑的典型风格来进行切入,文章围绕建筑的装饰、雕刻还有构造三大部分进行分析。值得注意的是,刘敦桢在这个时候已经提出中国建筑史研究中的一个最主要的问题也是目前为止最缺乏的一种研究方式:"今之幸存者,大都为六朝以后之遗物,然亦任其支撑于荒烟蔓草间,剥落颓圮,迄今乏系统之调查。"②历年来凡研究建筑史的学者,大都停留于文献层面,很少有人会注意到实地的勘察,系统整理。刘敦桢的这篇文章短短数千字,就揭示了中国文献整理的缺陷所在,然而这也是刘敦桢为什么会被朱启钤邀请进入中国营造学社的一个重要原因。这篇文章发表之后,朱启钤随即发现了刘敦桢的研究方法正是他要寻找的现代型研究人才,马上邀请刘敦桢进入中国营造学社担任文献部主任一职。在中央大学任教之余,除了写文章发表之外,刘敦桢还做了件在学术研究上具有突破性的工作。

这一工作便是学术研究路径的突破。刘敦桢在中央大学任教,他在布置教学课程的时候,会带领学生参加课外的教学活动,1930年7月,刘敦桢带领建筑系的学生赴山东、河北、北平一带去参观这些地方比较有价值的古建筑,他们的足迹遍布长城、孔庙、颐和园、十三陵以及北京所有的古建筑(见图4-4)。

① 刘敦桢.刘敦桢文集(一)[M].北京:中国建筑工业出版社,1982:1.
② 刘敦桢.刘敦桢文集(一)[M].北京:中国建筑工业出版社,1982:1.

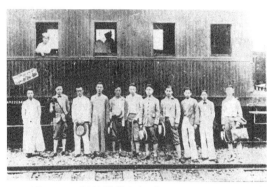

图 4-4　刘敦桢带领同学去北平一带考察

资料来源:杨苗苗.刘敦桢建筑教育实践历程及教育思想研究[D].南京:东南大学,2009.

他们利用现代摄影技术和测量学的知识进行古建筑的勘探工作。这是国内的建筑界进行的第一次团队考察,显示了刘敦桢在研究中国古建筑史方面的思考,而这一思考就对以后的建筑学术研究造成了翻天覆地的大变化。事实证明,这种方法以后成为中国营造学社最重要的研究路径。

三、铸造学术辉煌——刘敦桢与中国营造学社

19世纪末20世纪初,中国传统学术面临着重要的转型时期。清末民初时局动荡,新旧交替,资本主义思想萌芽,影响到了学术界,使得学术界掀起务实之风。经世致用思想就在此背景下被提出。它强调学术不应该总是停留在纸面上,无视当下实际生活,纸上谈兵不能救世。鼓励学者将学术用于救世,而不是空谈心性。清末被西方国家坚船利炮强行打开国门,知识分子不得不面对当下的时局,从书里纷纷走出来看世界,"求是"转

变为"致用"。出身经学世家的刘师培说,诸子"虽曰沿周官之旧典,实则诸子之学术见诸施用者也……斯为致用之学,则天下岂有空言学哉"[①]!朱启钤是经世致用学风下的代表人物,他一边继承传统学术方法,一边探索现代化的研究方法,以务实的态度对待传统营造学。1930年朱启钤创建中国营造学社,初期所运用的方法尚停留在传统学术研究方法上,运用汇编文献、校刊文本等方式研究中国建筑史。直到1930年前后梁思成、刘敦桢的加入才使得中国营造学社真正成为现代化学术研究机构,三人组成"朱梁刘"组合,以中国营造学社为核心,朱启钤以"一切考工之事"发起建筑界与学术界革命。最终,朱启钤和中国营造学社在梁思成和刘敦桢的帮助下,在古建筑文献资料整理、实地勘察、校刊古文件等领域做出了突出的贡献。直到今天,建筑界所使用的建筑史文献资料大部分来自中国营造学社在19世纪末20世纪初开始的勘察、研究活动。刘敦桢作为中国营造学社文献部主任,倾尽全力在古文献研究方面做出了突出的贡献。建筑史界将刘敦桢和梁思成并称为"南刘北梁",这与两位建筑史家在中国营造学社所做出的贡献是不可分割的。本节着重整理刘敦桢在营造学社所有的学术成果以及贡献,通过横向对比同时期梁思成及林徽因的建筑思想,来梳理刘敦桢的学术思想,努力做到精确定位刘敦桢在建筑学的位置,刻画出其具体而微的建筑学巨匠形象。

① 冯劲宜.持本辨流,怀古证新:也说刘师培的"坚守"[J].魅力中国,2011(5):387.

(一) 刘敦桢加入中国营造学社的缘由

1. 朱启钤与中国营造学社为其提供了研究环境与资料条件

朱启钤(1872—1964)作为中国营造学社创始人,在建立中国营造学社之前的经历也尤为曲折坎坷,受当时经世致用学风影响,主张实业方可救国。他1908年开始成为袁世凯的幕僚,主持天津习艺所的工程,后又被调入外城巡警总厅任厅丞,创办京师的警察和市政管理体制。此时的他有着高瞻远瞩的眼光,他并未将志向停留于庙堂高位之上。与其他旧式官僚不同,当时"重末轻工"的观念将古建筑大都视为难登大雅之堂的物什,而他主张以务实态度对待古建筑的营造,对有关古建筑的文献资料大加搜索,对待传统工匠的口耳相传文献更加珍视。对于搜集到的古代建筑类书籍,他无不视若珍宝、反复研读。之后朱启钤跟着袁世凯接触到了近代的市政建设,通过耳濡目染,为建筑史的研究积累了丰富的实践经验。他主持了多项对北京城市发展有重要意义的项目,他先后从事殿坛之开放、古物陈列所之布置、正阳门及其他市街之改造。他"愈有欲举吾国营造之环宝,公之世界之意"。然而每兴一工或举一事,他都深感"载籍之间缺,咨访之无从",于是蓄意"再求故书,博征名匠"。1916年袁世凯因病逝世,次年,朱启钤退出政界,真正开始走向实业救国之道路,开始经营山东一家煤矿公司,真正做到了实业救国。1918年朱启钤受时任总统徐世昌的委托,以北方代表的身份赴上海出席南北议和会议,经过南京时在江南图书馆发现手抄本

宋《营造法式》(如图4-5)。他于是"一面集资刊布,一面悉心校读","治营造学之趣味乃愈增",由此而"引起营造研究之兴会"①。由于在政界期间,朱启钤曾经接触到一些有关古代建筑的修缮与保护工作,对古建筑的营造充满兴趣,同时,他通过认识许多修缮古建筑的传统工匠,充分了解了古代工匠的营造方式,所以面对《营造法式》里面繁杂的建筑术语,以及之后对《营造法式》的研究来看,这段经历成为十分有利的条件。有了这样的前提他充分地了解到有关古建筑营造的知识,所以对于发现《营造法式》手抄本,是十分惊喜的。后期由于这份珍视的心情,他做了很多对于中国建筑史具有里程碑意义的事情。对古建筑研究怀有浓厚的兴趣,而且怀有对中国传统建筑保护的责任心和民族气节,朱启钤走入中国建筑史研究的最前沿。

首先,由于朱启钤的经世思想,《营造法式》出现以后,朱启钤如获至宝,他重视的是本书的建筑工程技术部分。《营造法式》是自宋徽宗始直到现在中国唯一一本保存最为完整的传统建筑古籍,里面收录了有关古代建筑的施工技艺与设计方法。所以朱启钤更倾向于将它比作经部《考工记》的发展部分,十分珍视,随即筹措资金,准备将《营造法式》刊印成册。经过多次精心校改,集中录入诸家之言及题跋,并对《营造法式》的版本流传予以详细考证,此书得以出版。该书的出版发行在学术界引起了极大的轰动。在此契机的推动下,朱启钤认为《营造法式》有着重大的学术价值,体现了中国古代建筑的最高水平,必须深入研究;但是朱启钤深深意识到,如此稀缺的古籍所记载的内容丰

① 张锋. 朱启钤与北京市政建设[D]. 北京:首都师范大学,2007.

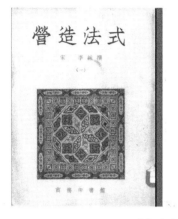

图4-5 《营造法式》封面图
资料来源：成丽. 宋《营造法式》研究史初探[D]. 天津：天津大学，2010.

富且繁杂，上到政治经济，下到风俗材料，凡属于艺术的所有因素，无一不包含于此，靠一人之力研究此书内容的确难以为继，必须组织专门机构集中社会之有识之士对其进行研究，才可能将《营造法式》一书钻研透彻。"使如留声摄影之机，存其真状。以待后人探索。"①建立中国营造学社，全面推动古代建筑史研究的计划就这样被推上日程。

再者，和刘敦桢研究中国建筑史的出发点相同，出于民族气节和对社会文化的关怀，在欧美、日本学者研究中国建筑史的热潮之下，同时期的朱启钤也发现了国内研究的空白。他认为："夫以数千年之专门绝学，乃至不能为外人道，不惟匠式之羞辱，抑亦士夫之责也。"②此外，由于朱启钤长期参与政务和自身体验实业发展之感悟，深深意识到社会、经济以及政治对于古代建筑

① 成丽. 宋《营造法式》研究史初探[D]. 天津：天津大学，2010.
② 潘谷西.《营造法式》初探（三）[J]. 南京工学院学报，1985，15(1)：18.

的影响，他先见性地提出了古建筑保护工作的必要性"若再濡滞，不逮数年，将阙失弥甚"①。朱启钤敏感地感知到当前政策向西方靠拢，现代建筑体系迅速建立，传统工匠群体的消失，致使很多珍贵的工艺技艺从此失传。而且在材料更新方面，现代砖石结构逐渐替代木结构，高楼大厦拔地而起自然侵占木建古建筑的空间，这个时期大量新型建筑取代古建筑，造成古建筑的消亡。加上木质建材不易保存，容易燃烧、腐蚀等特点，抢救古建筑、保护传统手工技艺的迫切性不断显现。建立专门的保护研究机构，尽可能发掘古建筑价值的任务尤为紧迫。

1930年中国营造学社在北平正式建立，朱启钤凭借从政、从商多年的关系网，帮学社申请到了建社资金，朱启钤本人则提供多年来搜集到的文献研究资料。一切准备就绪以后，中国营造学社正式投入工作，朱启钤担任社长。由于早期正式职员只有原营造学会的四名研究人员，在研究方法上只进行汇集文编、校刊文本、搜集实物材料，以及寻访匠师耆宿②。成员大都为从政界、学术界自发组织的人员，无留学背景，国内也没有条件接受现代建筑学的教育，所以学社成立初期在研究方法上与传统的学术研究并无二致。受到思路限制，在创社之初，中国营造学社并无太多突破性成果问世，所有成果都停留在营造学社之前的任务上面，成果大都是关于《营造法式》的校订、编纂哲匠录、编集词典资料等文字性工作。梁思成于刘敦桢之前加入中国营造学社，他的加入为营造学社和朱启钤提供了新的思路：将现代建筑技术运用于研究工作当中，实现实地测绘与考察。在营造

① 赖德霖.中国近代思想史与建筑史学史[M].北京:中国建筑工业出版社,2016:4.
② 潘谷西.《营造法式》初探(三)[J].南京工学院学报,1985,15(1):15.

学社成立之前,朱启钤已经注意到西方与日本学者对实地考察的研究成果较为显著,由于梁思成的加入,更加坚定了朱启钤对实地考察的决心。营造学社原拟"文献法式两股,物色专门人才,分工合作"①,由于人才匮乏,此种划分机制并未投入实践。梁思成的加入,使营造学社确定了法式部主任。而文献部主任由于阚铎的离职,而没有合适的人选。此时,刘敦桢发表《佛教对于中国建筑之影响》一文,引起了朱启钤的关注,随即发表函文拟定刘敦桢为文献部主任。据时任中央大学建筑系副教授的刘敦桢在一次会议的发言,提到了他加入营造学社的原因:"从1962年起,才利用教学之余,收集一些史料,并阅读《营造法式》和《工程做法》两部书。可是这两部书用古代术语写的,很不容易理解,经过反复摸索和调查实物,方知道'斗口'是清宫式建筑的用料标准,再从'斗口'进一步了解'材'是营造法式的用料标准,这是1930年前后的事情,不过许多部分看不懂,研究工作时断时续。到1923年夏,营造学社邀请我担任文献部主任,我想这是专心从事研究调查的好机会,马上答应下来……"②至此,营造学社由于刘敦桢的加入逐步走向成熟。

2. 刘敦桢的学术研究转向

1932年朱启钤邀请刘敦桢任营造学社文献部主任一职,对营造学社所有古籍资料上面记载的建筑技艺进行研究,随即刘敦桢从中央大学建筑系辞职,举家迁往北平。

① 陈雁兵,王俊明.中国营造学社及其学术活动[J].民国档案,2002(2):107-109.
② 杨苗苗.刘敦桢对中国近代建筑教育的肇始与发展的影响[J].建筑创作,2009(3):137-145.

从 1923 年创办苏工科开始，刘敦桢一直没有放弃他对古建筑研究的热爱，在教学之余，刘敦桢会遍访京、沪、杭一带的古建筑胜迹，进行实地勘察。1928 年他发表了自己首篇有关建筑史研究的论文《佛教对于中国建筑之影响》，这一篇论文是结识朱启钤的契机。1930 年他自发加入中国营造学社，7 月份带中央大学建筑系的师生赴山东、河北及北平参观宫殿、坛庙、陵墓等古建筑，这是中国人第一次进行古建筑的团体考察。次年，刘敦桢翻译日本学者滨田耕作的《法隆寺与汉、六朝建筑式样之关系》和田边泰《"玉虫厨子"之建筑价值》，并做大量译注发表于《中国营造学社汇刊》，同年进行南京栖霞山舍利塔的修葺，开创我国以现代科学方法修葺古建筑之先例[①]。这些活动都与朱启钤想要的现代性建筑人才标准不谋而合。随即刘敦桢辞去中央大学的职位举家迁往北平，开始走向中国古建筑研究道路。

（二）刘敦桢在中国营造学社的学术成果

1. 向实物要例证的"二重证据法"实践者——野外考察报告

1930 年代刘敦桢随中国营造学社进入古建筑实地考察阶段，其中有两点影响最大：一是调查测绘到的古建筑数量创历史之最；二是这段时期的成果占刘敦桢学术生涯中的百分之七十，其中突破性、影响性最大的成果大都来自此时期。也就是这些成果奠定了刘敦桢在建筑史界不可撼动的地位。

① 刘敦桢. 刘敦桢文集（一）[M]. 北京：中国建筑工业出版社，1982：25.

刘敦桢在营造学社的工作主要侧重于旧文献的整理与研究。自1932年加入营造学社开始,刘敦桢就在古文献整理与校对方面投入了很大的精力,其学术成果与贡献亦对建筑史产生了重要的影响。"二重证据法"是王国维提倡,"吾辈生于今日,幸于纸上之材料外,更得地下之材料。由此种材料,我辈固得据以补正纸上之材料,亦得证明古书之某部分全为实录,即百家不雅训之言亦不无表示一面之事实。此二重证据法惟在今日始得为之"①。以地下之新材料与古文献记载相互印证,刘敦桢在这个方面取得了前无古人的成就。1928年刘敦桢发表了他的第一篇古建筑研究论文——《佛教对于中国建筑之影响》。短短一篇文章,寥寥数千字,但对于当时的佛教建筑研究的系统调查来说是首屈一指的。进入营造学社以后,刘敦桢正式对古建筑展开调查,并且在文献整理方面也大有收获,在古建筑调查和旧文献整理方面成果最为突出。在这个阶段,刘敦桢随着营造学社以华北地区为中心,调查测绘了全国大半的古建筑。

刘敦桢与梁思成的建筑测绘及野外调查工作开始于1932年4月。刘敦桢带领学社成员,赴山西考察,之后,北平智化寺、云冈石窟,河北、河南、山东地区,护国寺,苏州、昆明、云南、川康地区、四川等地均属于调查之列。其中团队先后四次到达河南考察,重点为河南省北部、西部古建筑,先后三次去云南考察古建筑,其中最重要的成果要数刘敦桢对北平智化寺的调查结果,《北平智化寺如来殿调查记》是刘敦桢最早的一篇长篇古建筑调查报告。该篇作为赴北平考察的核心内容发布与《中国营造学社汇

① 侯书勇."二重证明法"的提出与王国维学术思想的转变[J].郑州大学学报(哲学社会科学版),2008,41(2):160-163.

089

刊》第三卷第三期,也是刘敦桢考察研究中的代表性成果。该篇提出了一个有关我国建筑史亟须解决的关键性问题:有关明清两代的建筑风格从何时起发生变化,受外来因素的哪些影响,其间经过的状况如何。通过对明清建筑风格的探索,厘清了建筑史需要回答的这三个问题,并且清楚阐明此次去北平的调查方式为"搜集实例,定其先后,辨其异同,阐明时代之特征,期与文献互相印证又为首要之图"①。这篇文章从历史到现实结构分析,从整体布局到具体配置,从结构到形式,无不进行细致的分析,对明清之风格演变进行了深入分析,因为如来殿结构装饰细节繁杂,刘敦桢在整理的时候仅将涉及大要处进行叙述总结。考虑结论琐碎之故,所以唯有以时代性为标准,结论处与《牌楼算例》及其他清式建筑细部结构做了相似之处和差异之处的对比、与《营造法式》及其他古代的工艺式样进行对比,尽可能挖掘如来殿的特别之处然后得出"故宋、明之间,不能谓为毫无因袭相承之关系,此殿亦不失为过渡时代之例"②,进而探究明、清两代建筑风格的来源。从此篇开始,刘敦桢就对各个朝代的建筑风格进行细致分析。

1932年9月发表《大壮室笔记》,相较于《北平智化寺如来殿调查报告》这篇文章增加了对古文献的大量引用,有《汉书》《仪礼》《史记》等,"旁征典章器物以求其会,而实物之印证,尤有俟乎考古发掘之进展,未能故步自封,窥一斑而遗全豹焉"③。将旧学与新学结合,考察与古文献的融合更加熟练紧密,在理论上对

① 高亦兰,王蒙徽. 梁思成的古城保护及城市规划思想研究(二)[J]. 世界建筑,1991(2):60-64.
② 刘敦桢. 刘敦桢文集(一)[M]. 北京:中国建筑工业出版社,1982:128.
③ 刘敦桢. 刘敦桢文集(一)[M]. 北京:中国建筑工业出版社,1982:130-131.

两汉的宫殿、陵寝之研究加以系统的提高。而且还回答了在《北平智化寺如来殿调查报告》中提到的三个问题。刘敦桢的学生郭湖生大力赞赏这篇文章是学术之珍宝:"……读者必然惊叹士能师学问的淹洽广博。《笔记》为读史摘记,内容皆为汉代宅第、府署、宫殿、陵墓等,旁征博引,更以注释疏义以及现存实物为佐证,使得散见各书的远古深奥难解的词句,如引线串珠,散乱的文献乃成为璀璨可观的珍宝。"①《大壮室笔记》也是刘敦桢研究传统住宅的开端,刘敦桢对传统住宅民居的思考在此篇可见端倪,发现传统住宅与政治、文化、建筑风格联系之密切,互为因果之关系,是同时期建筑界首位做此观点的建筑史家。作为两汉住宅建筑风格的知识普及,《大壮室笔记》在这方面的贡献卓越。

刘敦桢在 1932~1941 年,一直坚持古建筑的考察,哪怕在学社资金短缺阶段,不克远行,也要坚持实地考察。9 年间走过大半个中国,投身挽救古建筑的工作。1934 年对北平及河北省西部定兴、易县、涞水、涿县等地古建筑进行实地调查,著有《河北省西部古建筑调查纪略》《易县清西陵》《定兴县北齐石柱》等。同年还与梁思成、林徽因合作写成《大同古建筑调查报告》和《云冈石窟中所表现的北魏建筑》两篇文章,这两篇文章明确了刘敦桢与梁、林在此时期的考察方式与观点的一致性:以西方结构理性主义作为考察建筑的标准。虽然以后刘敦桢的观点经过时间发展,改变了对结构机能主义的看法,转向新的理论标准,但是在这个时期的刘敦桢以结构机能为考察标准的观点奠定了中国新的建筑美学标准,打破了传统美学的桎梏。同年,为了扩展样

① 刘敦桢. 刘敦桢全集:第一卷[M]. 北京:中国建筑工业出版社,2007:112-136.

式雷建筑图档的研究,刘敦桢与学社同仁对样式雷的千万件图档展开了实地考察以确保可信性,进行全面细致地调查研究。1934年,与莫宗江、陈明达等人去河北易县清西陵考察,为的就是作为样式雷图档的后续研究和挖掘新成果,之后发表在《中国营造学社汇刊》第三期的《易县清西陵》一文,成为开启清代陵寝建筑研究的开山之作,堪称经典。

1935年以平汉铁路为中心再次对河北省保定、安平、安国、定县、曲阳等城市进行实地考察,邀陈明达、邵力工、莫宗江三人做测绘摄影部分。著有《河北古建筑调查笔记》《北平护国寺残迹》《〈清皇城宫殿衙署图〉年代考》《河北涞水县水北村石塔》《河北定县开元寺塔》等著作。其中在《河北古建筑调查笔记》中赴易县测绘清西陵、净觉寺、双塔庵。此篇中刘敦桢在序言中以优美的散文式文笔表达了自己对此次出行的心得体会,从中我们可以提炼到刘敦桢对调查古建筑的几点看法:第一,指出蓟县独乐寺与正定隆兴寺在结构方面的缺陷。第二,开元寺的钟楼无论是外观结构还是建筑比例都堪称国之宝藏。文章调查了河北多数的寺庙、塔观,又与清式建筑的屋顶作比较,提出了对清式"大屋顶"的改造,也说明了刘敦桢在这个时期就已经考虑到当下流行的"大屋顶"建筑风格在经济和材料上的铺张浪费,这次考察定县的考棚"虽外观上,不无可议之处,但今日奢谈建设,而国内许多无力建造新式公共会堂的地方,似乎此种方法,比悬格过高、因噎废食要好多了"①。刘敦桢尝试摒弃无用之外观、按功能建造屋顶的观点,在此时期的中国固有之建筑风格盛行,与当

① 刘敦桢. 刘敦桢文集(三)[M]. 北京:中国建筑工业出版社,1987:88.

时古建筑保护与整修原则观点相悖，但是能在一个新的角度发现中国古建筑的风格变化，而不拘泥于一种风格，称得上是一个突破性的新观点。

1936年刘敦桢与陈明达、赵法参赴河南、山东、河北及江苏作古建筑报告。报告有《河南古建筑调查笔记》《苏州古建筑调查记》《河北、河南、山东古建筑调查日记》《河南省北部古建筑调查记》《明〈鲁班营造正式〉钞本校读记本》《江苏吴县罗汉院双塔》《河南济源县延庆寺舍利塔》。1937年再赴河南、陕西作古建筑调查，写有《河南、陕西两省古建筑调查笔记》《龙门石窟调查笔记》。1941年写《川、康古建调查日记》《西南古建筑调查概况》①。表4-3为刘敦桢实地考察测绘梳理。

表4-3 刘敦桢实地考察测绘梳理

类别	篇　名	年代
实地调查	北平智化寺如来殿调查记	1932
	复艾克教授论六朝之塔	1933
	明长殿	1933
	大同古建筑调查报告（与梁思成合著）	1933
	云冈石窟中所表现的北魏建筑（与梁思成、林徽因合著）	1934
	定兴县北齐石柱	1934
	易县清西陵	1935
	河北省西部古建筑调查纪略	1935
	北平护国寺残迹	1935
	清文渊阁实测图说	1935
	苏州古建筑调查记	1936

① 胡志刚.梁思成学术实践研究（1928—1955）[D].天津：南开大学，2014.

续表

类别	篇　名	年代
实地调查	河南省北部古建筑调查记	1937
	岐阳王墓调查记	1937
	河北古建筑调查笔记	1935
	河南古建筑调查笔记	1936
	河北、河南、山东古建筑调查日记	1936
	龙门石窟调查笔记	1936？
	河南、陕西两省古建筑调查笔记	1937
	昆明及附近古建筑调查日记	1938
	云南西北部古建筑调查日记	1938—1939
	告成周公庙调查记	1936
	川、康古建筑调查日记	1939—1940
	川、康之汉阙	1939
	川、康地区汉代石阙实测资料	1939
	西南古建筑调查概况	1940—1941
	云南古建筑调查记	1940—1942
	云南之塔幢	1945
	四川宜宾旧州坝白塔	1942
	南京及附近古建遗址与六朝陵墓调查报告	1949—1950
	曲阜孔庙之调查及其他	1951
	真如寺正殿	1951
	皖南歙县发现的古建筑初步调查	1953
	山东平邑汉阙	1954
	苏州云岩寺塔	1954
	对苏州部分古建筑之简介	1964
	河北涞水县水北村石塔	1936
	江苏吴县罗汉院双塔	1935
	河北定县开元寺塔	1935
	河南源县延庆寺舍利塔	1935

续表

类别	篇　名	年代
实地调查	广州古建筑随笔	1948
	南京附近六朝陵墓调查笔记	1949
	曲阜古建筑调查笔记	1951
	皖南歙县古建筑调查笔记	1952

资料来源：赖德霖.中国近代建筑史研究[M].北京：清华大学出版社,2007.

根据以上材料所述，在研究方法上，充分运用王国维"二重证据法"将文献与实地考察紧密结合。这个研究方法，为中国营造学社开创研究之先河，在实物的基础上撰写的文献具有高度可信性，通过两种研究方法的结合，对调查对象进行深入细致的分析，通过古文献与现代测绘技术结合，照古看今。此实为刘敦桢之首创，中国营造学社之首创。吴良镛在评价营造学社的研究方法时用九个字精炼总结："旧根基、新思想、新方法"[①]。当时建筑界十分认同这种从测绘的角度入手、以古文献支撑的方法来研究中国古建筑的发展，中国营造学社的研究路径一直沿用至今，建筑界的考察方式在科技进步的基础上，大方向还是运用理论与实践结合的方式，可见影响之大，无人能及。

2. 样式雷及其建筑图档的整理研究

从明末清初始，朝廷设"样式房"一职作为皇家的建筑设计机构，任命雷氏第八代传人做"掌案"统领建筑设计总职，由于其营造技艺卓越，世人尊称为"样式雷"（如图4-6）。其设计领域广泛，城池宫苑、坛庙陵寝、府邸衙署均有样式雷设计的印记。

① 胡志刚.梁思成学术实践研究(1928—1955)[D].天津：南开大学,2014.

而同这些建筑遗产及相关旨谕、奏折、工程备要、销算皇册等宫廷档案对应,作为样式雷家族赓续200多年职业活动的忠实记录,还有两万件图样、模型及《旨意档》《堂谕司谕档》等文档传世,被统称为样式雷①。

图4-6 样式雷祖先朝服像

资料来源:何蓓洁,王其亨.清代样式雷世家及其建筑图档研究史[M].北京:中国建筑工业出版社,2017:5

朱启钤在北平京师警察市政局期间,就已经发现清代样式雷对于建筑界与历史界的巨大价值,随即苦心搜寻,初期雷氏以"将来尚有可居奇之地"为由,拒绝将雷氏烫样及图档交于他人之手,反而将其隐匿藏于别处。然清朝灭亡之后,雷家后代将大量烫样及图档四处售卖以供生存之需。朱启钤随即创立中国营造学社申请资助,借此机会以"完全出售,丝毫不存"的价格建议北平图书馆购入样式雷烫样及图档供各界专家整理及研究。朱启钤为保存及宣传样式雷烫样及图档的价值,意识到样式雷这一珍贵文物如若被国外收购,一经流散再也无法找回。为了不

① 卓悦."样式雷"家具部分图档的整理与研究[D].北京:北京林业大学,2006.

造成建筑史上的巨大损失,朱启钤做了三次工作:第一次是说服北平图书馆将其全部购入以便完整保存不易丢失;第二次工作是倡议故宫博物院对其残毁严重的烫样进行紧急修补;第三次工作是开办了两次大型样式雷烫样及图档展,该资料一经展出立刻引起社会各界的关注,从此"样式雷"家族声名鹊起,其设计的烫样及图档自此成为更加珍贵之物。朱启钤三次工作之后,样式雷所有图档全部归于北平图书馆存放,绝世珍宝终于得以完整留存于世。

前期工作做好以后,朱启钤带领中国营造学社各位同仁将所有图样集中在一起,汇合整理成册。自此开始着手整理样式雷烫样及图档的编目,并且进行实地考察测绘以求搜集发现更多有价值的内容。起因是由于雷家的图样名目分类繁多,经过战乱几经辗转,有些标注不清的地方难以做到准确分辨,如不仔细推敲考察,他日一经传于后世担心会出现歧义,各自为体系,不致本来面目。所以为保存艺术的完整性,中国营造学社作为当时研究建筑史的权威机构,立刻展开了对样式雷的汇集整理。随即,朱启钤以引领研究样式雷烫样及图档综合性研究思路之目的,发表《样式雷考》为营造学社各位同仁提供了大致的方向。刘敦桢加入营造学社以后,基于朱启钤的《样式雷考》的观照角度和思路,受朱之托开始了样式雷的图档整理与研究。

刘敦桢对样式雷烫样及图档的研究成果在1933年分四期发表于《中国营造学社汇刊》,《同治重修圆明园史料》刊出之后,取得了秀出班行的丰硕成果,引起了学术界的高度赞扬,称其为样式雷研究成果里的经典范例,成为中国营造学社全面开始研究样式雷的重要标志。《同治重修圆明园史料》作为刘敦桢学术

生涯中篇幅最大的研究成果,对史料旁征博引,相关资料主要来自北平图书馆藏样式雷《旨意档》和《堂谕司谕档》,次为该馆藏样式雷画样和烫样,兼及故宫文献馆、中法大学及金勋藏品①。刘敦桢在史料整理之经过里面描述当时得到单士元发现样式雷旧档的情形:"嗣社友单士元先生以故宫文献馆整理清内务府档案之讯走告,不禁为之狂喜。"②

本节将对刘敦桢研究样式雷图档对学术界的巨大影响进行分析,以三个阶段——突破阶段、拓展阶段、影响阶段为背景,分为三点贡献加以梳理。

首先,刘敦桢在研究样式雷烫样及图档上取得了突破性的进展。《同治重修圆明园史料》在四个方面有所突破。

第一,样式雷图档研究路径上的突破。刘敦桢的论文以史料为基础,按照时代顺序进行系统整理,文章穿插雷氏图档加以说明。详细梳理了皇家建筑设计的整个过程,从"雍正践祚,复有营建圆明园之举"③到第八篇分析园工停顿之原因,完整的廓清雷氏父子在任"掌房"一职期间,发生的所有有关营建园林所涉全部烫样的内容和制作过程及时间,其引文之多,创历史之最(如图 4-7)。作为成果,还选刊了嘉庆、道光、咸丰朝及同治重修的 36 幅画样和 7 件烫样。比较前述金勋的整理编目,这一践行朱启钤理路的断代性鉴识工作,实属整理研究方法的根本转折和后继轨模。而画样烫样制作时间既定,以《样式雷考》雷氏

① 何蓓洁,王其亨.清代样式雷世家及其建筑图档研究史[M].北京:中国建筑工业出版社,2017:36.
② 张凤梧.样式雷圆明园图档综合研究[D].天津:天津大学,2010.
③ 张凤梧.样式雷圆明园图档综合研究[D].天津:天津大学,2010.

系为标尺,则不难厘清其具体作者①。

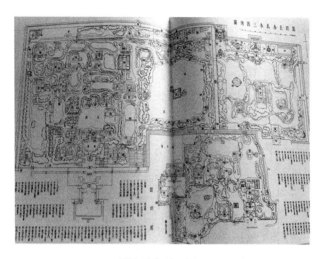

图 4-7 刘敦桢实地测绘圆明园总图

资料来源:刘敦桢.刘敦桢全集:第一卷[M].北京:中国建筑工业出版社,2007:190-257

第二,梳理皇家建筑设计机构"样式房"背景之突破。在文中工程部分记载:"谕令内务府兴修后,首定修筑之范围,由样式房、销算房,进呈图纸烫样,估计工料……"②后又在第七部分的"勘估与监修"里,提到清朝内务府官制的变迁过程,除样式房外,自顺治起设立的其他机构都是"因公而设,事后撤销"。文章用很大篇幅梳理了类似样式房的工作过程及在建筑工作中的分工,清晰地阐述了样式房面临的工作机制及在竞争中遇到的困难。

第三,凸显了雷氏父子在皇家建筑中不可替代的地位。文

① 何蓓洁,王其亨.清代样式雷世家及其建筑图档研究史[M].北京:中国建筑工业出版社,2017:36-37.
② 刘敦桢.刘敦桢全集:第一卷[M].北京:中国建筑工业出版社,2007:225.

中除了梳理工程、工费、材料等设计过程的主体部分外,还在背景篇、逸闻篇记录了雷氏父子在皇家设计中深得慈禧及皇帝的赏识,涉及皇家园林的修缮工作"屡有奉旨机密烫样"之语,足证言行不掩,不无渐恶。且雷氏进呈万春园诸图,每仰示慈禧取决,天地一家春内檐装修,慈禧且操笔亲绘图样①。又或是在圆明园屡屡面临重新修葺之时,慈禧都会命雷家父子"查勘丈尺,拟图样进呈";当园工初起,会数次召见内务大臣,商议勘探遗址、修改烫样等等权利,实集中于总监司一人。后来宫廷遭到八国联军毁灭之后,所有皇家烫样归于雷氏保管,说明雷氏父子依靠高超的建筑技艺和诚实可靠的工匠精神受到了宫廷的信任及赏识。

第四,为样式雷家族保存图档的缘由进行正本清源。样式雷家族在清朝灭亡之后,图档早期为雷家私藏,后大部分被北平图书馆购入,当时还有几个部分的图档流传在私人手中,因为雷氏迫于生计将烫样和图案售卖以求生存。民间对于此类宫廷私密文档交于一人收藏,难免微词四起,甚至在朱启钤展出雷家烫样以后有人提出疑问:雷家烫样是否是通过正规途径得来的?这个问题关乎雷氏烫样的价值及"样式雷"的百年声誉。朱启钤的《样式雷考》当中,提到了雷家专储大量图档的结果,并未分析这些烫样的来源。在刘敦桢的这篇文章中,才详细地解释了样式雷的来源及雷氏一家由于工作能力卓越受到宫廷赏识,宫廷才将图档交予雷氏收藏。这个解释肯定了样式雷家族及烫样的价值,具有重大意义。

其次,刘敦桢将《同治重修圆明园史料》刊布之后,朱启钤号

① 刘敦桢.刘敦桢全集:第一卷[M].北京:中国建筑工业出版社,2007:246.

召中国营造学社全部成员由梁思成、刘敦桢带领对样式雷图档里出现的所有地点进行实地考察,以求拓展样式图档的内容,在后续以实地考察的方式比对文献当中差别之处进行校对。在这样的背景之下,刘敦桢恪守朱启钤研究方略,对易县清西陵、圆明园、清皇宫进行实地考察。随后发表《易县清西陵》一文,刘敦桢以实地考察、测绘平面配置,结合北平图书馆所珍藏的样式雷图档,系统梳理《清史稿》《东华续录》等文献,使皇宫陵寝甚至细节处的地宫构造都得到前所未有的揭示①。《易县清西陵》的发表标志着样式雷图档拓展研究的全面开展。

最后,由于抗日战争爆发,中国营造学社被迫迁离北平,样式雷图档的整理被迫中断。但是营造学社同仁与刘敦桢的努力,使长期以来世界各国包括中国在内的很多建筑史家认为中国的建筑没有设计理念及方法的观念,由于样式雷的出现以及研究者的努力得到改变,这些烫样及图档发挥出了最大的价值。由于时代局限,虽然《同治重修圆明园史料》一文还有很多研究上的缺陷,比如没有完整地列出一整套设计方案,尽可能标示出选址、策划、设计、施工、管制、验收等一系列完备的工程②,但是其贡献是不能被忽视的。

3. 其他重要的营造史料研究

《哲匠录》是一部包含中国所有工艺技艺类别的巨著,刘敦桢早在加入中国营造学社初期,就与朱启钤共同编辑《哲匠录》,

① 何蓓洁,王其亨. 清代样式雷世家及其建筑图档研究史[M]. 北京:中国建筑工业出版社,2017:36-37.
② 马炳坚. 中国古建筑木作营造技术[M]. 北京:科学出版社,1991:4-5.

对此书进行了类目上的扩充及梳理。朱启钤在《哲匠录》的序中详细说明了此书所包含的所有类别:《哲匠录》所录诸匠,按其从业项目不同分为十四类,几乎囊括了建筑、雕塑、工艺美术等一切造型艺术,包括营造、叠山、锻冶、陶瓷、髹饰、雕塑、仪象、攻具、机巧、攻玉石、攻木、刻竹、女红等。编辑次序断代相承;又以其人之生存年代为先后。间有时代全同,难以区分者,则视其所作艺事之先后为准。而那些虽群书所载,但无类可归,无时代可考,事近夸诞,语涉不经的均暂时录入附录。此外,由于书画篆刻,作者如林;其余类比,卓尔不群,所以暂不著录①。刘敦桢在1932年前后对朱启钤所编辑的《哲匠录》进行校本,其中修改校订了有关于造像、营建部分的相关工匠,后经过田野调查得到的第一手资料对《哲匠录》的内容也有所扩充。

1933年中国营造学社上下全员开始校勘《营造法式》,刘敦桢在未曾发表过的研究中记录了校刊《营造法式》的全经过:因1933年清初影钞宋本《法式》(又称"故宫本")的发现,朱启钤组织刘敦桢、单士元一行人对"故宫本"与"文津阁四库本""丁本""陶本"、晁载之《续谈助》节录内容及《永乐大典》残本互校②。刘敦桢对"故宫本"内容里面所记载的大木作的制作技艺"甚足珍异"。夸赞其绘图精美,标注详细明确,极尽体现宋代刊印的风格,可以媲美《永乐大典》而非"四库本""丁本"所企及也③。有关参与营造学社校勘《营造法式》的过程,因刘敦桢的加入提供了新的方法与角度。他以实地调查而不仅仅将研究停留在文献与

① 朱启钤.哲匠录(序)[J].中国营造学社汇刊,1932,3(1):123.
② 成丽.宋《营造法式》研究史初探[D].天津:天津大学,2009.
③ 刘敦桢.刘敦桢全集:第一卷[M].北京:中国建筑工业出版社,2007:166.

文献交接方面,以新的视野提供了不同的见解。如这次"故宫本"校勘,刘敦桢对斗拱的艺术处理表达了个人看法。据《营造法式》卷四记载:"花头子自斗口处外长九分,将昂势尽处匀分,刻作两卷瓣,每瓣长四分。"刘先生认为原文有错漏和前后矛盾之处,将"每瓣长四分,"校订为"每瓣长四分半。"梁思成极赞同此观点,注释本"大木作制度图样四"中的花头子即是按此观点绘制而成。而且刘敦桢和梁思成以建筑学专业的优势检查大木作图样,发现多处纰漏,对校勘的效率和内容都有大大的提高。并且对于争议由来已久的"故宫本"源流的讨论,刘敦桢率先提出自己的看法:"钱氏图章极不可靠,纸色质地亦多疑点,……仍系辗转重录,非直接影印宋本者。"①见解极为精炼,有理有据。

此次《营造法式》的校勘工作,经过刘敦桢与梁思成的加入,通过实地调研为《营造法式》的建筑方面内容提供了独到的见解,对研究促成了质的飞跃。此后的两年内营造学社计划将此次的校勘在1935年前后出版,但后来遗憾未能成刊,但刘敦桢在离开营造学社之后,将《法式》继续进行校勘,其细致程度为常人所不能及。1965年,刘敦桢经过自己大量搜集的已知版本,梳理成《宋〈营造法式〉版本介绍》一文,供后人详细查看检索。

刘敦桢对营造技艺的研究还有《中国之廊桥》《琉璃窑轶闻》《中国古代建筑营造之特点与嬗变》等,与《哲匠录》和《营造法式》的编纂过程一样,刘敦桢投入了大量精力在建筑营造技艺的研究上,其中依照许多专业的观点,补朱启钤有关建筑门类知识所不足,给予大量新的见解,采用新角度,实为功不可没。

① 刘敦桢. 刘敦桢全集:第一卷[M]. 北京:中国建筑工业出版社,2007:166.

4. 对工艺美术及技艺的几点突破性发现

在刘敦桢的时代还没有"工艺美术"的概念,朱启钤将营造学主要分为两大部分:一为建筑学及与古建筑息息相关的各类技能,包括绘画、雕刻、染织在内的所有考工任务;二为与古建筑相关的背景、历史资料。"那些工费繁杂、物价不稳、原料来源、构成等模式方法都能在此呈现出来。因此针对社会情况、文化氛围等,则会见仁见智,所以可随意研究。"①刘敦桢在《北平智化寺如来殿调查记》中也对营造学进行了界定:"建筑的局部结构、彩画、装饰花纹,间有出入,且各能发挥时代之特性,亦治斯学者不能弃置也。"②所以刘敦桢、朱启钤都将建筑学作为一个系统的整体,将一切的工艺技艺、文化思想包含在内。刘敦桢基于以上的界定,在考察古建筑之余,考察了与古建筑相关的各类工艺类目及技艺,对当时的营造学发展以及今天的工艺美术发展增加了许多丰富的内容,包括以现代技术考察大量即将消失的珍贵工艺品及技艺,为世界的传统文化做出了巨大贡献。这类突破作为研究中国建筑史期间所出现的成果不能被忽视,所以笔者尝试对其进行梳理并加以总结,以期全面描述刘敦桢对中国古代建筑史的贡献。

首先,是雕刻、彩画的源流分析方面。在第一次进行实地考察以后发表的《北平智化寺如来殿调查记》中发现了明、清两代的雕刻纹样及彩画,并结合史论考察其来源,分析了明、清建筑与宋朝建筑的区别。在局部结构与彩画、装饰花纹方面,"至该

① 刘敦桢. 刘敦桢全集:第一卷[M]. 北京:中国建筑工业出版社,2007:166.
② 朱启钤. 中国营造学社缘起[J]. 中国营造学社汇刊,1930,1(1):1-6.

寺而藻井已亡,惟阁内彩画、装饰、雕刻诸项,类具明代特性"①,廓清了各类装饰的源流。在分析建筑上的装饰花纹时,结合史料背景、民俗文化、神话传说等方式进行研究,在方法和内容方面增加了工艺美术史的内容。

其次,详细叙述了雕刻、彩画的工艺技艺,"天花之条皆绿色,井中彩画则以朱色为地,杂饰青、绿番草,中央书七字真言,与西城护国寺同。近代彩画惟大内朱色为底,或于青、绿二色中杂以彩云,但配色复杂,且使用地点过多,与二者相较,殊有雅俗之别。至于天花彩画之施工,凡天花板之接缝,正、背二面皆粘薄绢一层,防其破裂,足见当时用意详密不苟。而彩色颜料皆石青、石绿等物,虽星霜屡易,未尽改褪"②。又或详细分析雕塑的形式技艺:"佛像雕塑较劣,其全体形范及面貌衣饰,即无南北朝之庄严古朴,亦无隋、唐雄浑,赵宋壮丽,其吾人印象,只'笨拙'二字。"③刘敦桢通过与各个朝代对比或自己的直观感受分析彩画、雕塑的年代、形制等等,为工艺史研究提出了不少的新看法、新角度。

最后,虽然刘敦桢将工艺装饰形式归结为结构的附属品,但其间发表的不少研究成果可以看出,他对工艺美术门类的研究不乏深刻见解与专业的解析视角,直接推进了工艺史的研究。

① 刘敦桢. 刘敦桢全集:第一卷[M]. 北京:中国建筑工业出版社,2007:47.
② 刘敦桢. 刘敦桢全集:第一卷[M]. 北京:中国建筑工业出版社,2007:47.
③ 刘敦桢. 刘敦桢全集:第一卷[M]. 北京:中国建筑工业出版社,2007:47.

(三)"南刘北梁"的历史地位确立

众所周知,刘敦桢是梁思成在中国营造学社的合作者,他们将传统文献学与现代考古学和美术史相结合,一同开辟了中国古代建筑研究的科学新路。由于刘敦桢和梁思成两人教育背景、经历的不同——梁思成留学美国宾夕法尼亚大学,刘敦桢则留学日本东京高等工业学校,两人分工各有不同,刘敦桢在旧文学文献方面造诣较高,而梁思成是在西洋历史和文化方面比较出彩①。此时对于两位得力干将的加入,1932年3月朱启钤在《本社纪事》中强调②:

鄙人对本社进行宗旨于积极方面固有待时会之来,而物色专攻之人材以作校规模之试验亦未尝稍懈。曾于本年度改正预算函中,奉达贵会于社内分作两组,法式一部,聘定前东北大学建筑系主任教授梁思成为主任,文献一部则拟聘中央大学建筑系教授刘敦桢君兼领。梁君到社八月成绩昭然,所编各书,正在印行。刘君亦常通函报告其所得,并撰文刊布。两君皆青年建筑师,历主讲席,嗜古如新,各有根底。就鄙人闻见所及,精心研究中国营造,足任吾社衣钵之传者。南北得此二人,此可欣然报告于诸君也。

自此"南刘北梁"的组合正式在营造学社开始。刘敦桢和梁思成作为文献部主任和法式部主任,此后以朱启钤为中心把握

① 刘敦桢.刘敦桢全集:第一卷[M].北京:中国建筑工业出版社,2007:47.
② 曲艺,李芳星,马光宇.梁思成与刘敦桢建筑思想比较研究:关于中国建筑传统的继承与革新[J].城市建筑,2017(29):37-41.

方向,刘敦桢入社以后主要负责旧文献的搜集与整理,梁思成主要负责实地调查,两人的研究工作相辅相成,互为表里(如图4-8)。

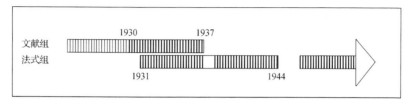

图4-8　中国营造学社文献组与法式组时间关系图示意
资料来源:刘江峰,王其亨.中国建筑史学的文献学传统[M].北京:中国建筑工业出版社,2017

　　刘敦桢加入营造学社后,与梁思成共同成为朱启钤的左右臂。童寯回忆说,1936年是营造学社的黄金时代,社长朱启钤靠刘敦桢、梁思成两位专家辅佐,出了成果,在社会上得到一些人的赏识和赞助。梁、刘二人也合作无间。林洙女士在《梁思成、林徽因与我》中描述了当时营造学社关闭后的情景:由于关闭后的营造学社需要资金的支持才可能重启研究工作,当时的中华教育文化基金董事会表示只要梁思成和刘敦桢在一起工作,就承认中国营造学社并继续资助。可见梁、刘二人作为营造学社的核心人员,对营造学社的重要性是不言而喻的[①]。著名建筑历史学家傅熙年这样评价朱启钤、刘敦桢与梁思成三人的合作并总结三人对营造学社所做出的贡献:从创办中国营造学社到中国营造学社的最终解体,朱启钤先生的历史功绩主要体现在组织研究的开展。而具体的研究工作实施以及所取得的成就

① 崔勇.朱启钤组建中国营造学社的动因及历史贡献[J].同济大学学报(社会科学版),2003,14(1):24-27.

则主要是梁思成和刘敦桢先生所为[①]。刘敦桢与梁思成作为专业人才加入营造学社以后,积极发挥自己之所擅长的方向,帮助朱启钤校勘多本巨著并提供全新的视角,这是朱启钤在创社前期、人才匮乏阶段所不能比拟的。随着调查持续深入,越来越多的新发现在学术界、建筑界激起涟漪直至引发轰动,耗时不过刘敦桢供职营造学社的十余年间。而且,在创社之初,营造学社全凭朱启钤多年人脉募集资金加以维持,刘敦桢与梁思成入社以后,获得了社会越来越多的认可和关注,尤其是中华教育基金董事会认为学社如果没有刘敦桢和梁思成两位巨匠的加入,就暂不同意拨付资金支持营造学社的工作。可见刘敦桢与梁思成对于学社的重要性(见表4-4)。

表4-4 刘、梁加入营造学社的前后情形对比

	营造学社前期发展	刘、梁加入以后的营造学社发展
在研究方法上	汇编文献、校勘文本、搜集实物材料、寻访匠师耆宿	在汇编文献的基础上,采取大量的田野调查、实物测绘摄影,以建筑学新视角研究古建筑,收获颇丰,成绩斐然
对社会的影响	前期的营造学社影响寥寥,名不见经传,业务效率低下,职员能力有限,无受现代教育所影响之人,而且鲜有善于编纂研究文献者,朱启钤分身乏力,资料搜集属停滞阶段	1. 刘敦桢擅长研究古文献,入社以后将社中大量资料进行梳理汇编,产生丰富的成果 2. 因实地调查挖掘出大量有价值的古代建筑遗存,更新了学术史、建筑史的内容 3. 因多项新发现名声大噪,奠定了营造学社在学术界的地位 4. 拯救了一大批因战乱即将消失的古建筑、古代工艺和技艺 5. 争取到中国建筑在世界的话语权,并努力赶超欧美、日本在中国古建筑领域的研究

资料来源:笔者自绘

① 童寯.童寯文集:第4卷[M].北京:中国建筑工业出版社,2001:342.

赖德霖将朱启钤比作大木匠,首先为中国建筑史这一学术领域的界定和发展勾勒了草图。梁思成以对古代法式的解读、对重要的历史个案的发现和调查,以及在此基础上对中国建筑结构与风格演变规律的把握,从建筑学角度构建了中国建筑史的叙述框架。刘敦桢如同一位瓦石匠,以其对中国营造学几乎全方位的研究所获得的资料,为中国建筑史这座学术殿堂划分了空间,砌筑了墙体①。他们作为朱启钤的左膀右臂共同为建筑史学的发展做出了自己巨大的贡献,奠定了学术界"南刘北梁"的地位。

四、刘敦桢对中国建筑史研究的突破性贡献

新中国成立以后,1958年由刘敦桢主持的"建筑三史"的工作在全国展开,这是刘敦桢继营造学社后的新阶段的研究。这个时期,刘敦桢不只在研究路径方面发生了重大变化,也为编写《中国古代建筑史》提供了新的思路。所以,在此阶段,刘敦桢对学术史的贡献有三大突破:首先,由刘敦桢编写的《中国古代建筑史》是中国第一本真正属于中国人自己的教材。其次,开传统民居调研之先河。以往建筑界鲜有人对民居进行考察,导致大量有价值的民居遭到完全的破坏,乏人问津。刘敦桢率先看到了传统民居的价值,随即展开调查,后续研究者相继出现,使传统民居不致遭到毁灭性打击。最后,刘敦桢编写的《苏州古典园林》一书,以实地考察和使用现代测绘的方法革除了中国对待园

① 傅熹年. 读《刘敦桢全集》体会[M]// 东南大学建筑学院. 刘敦桢先生诞辰110周年纪念暨中国建筑史学史研讨会论文集. 南京:东南大学出版社,2009:215.

林一直以来停留于文献研究的弊端,成为园林史研究的集大成者。本节结合时代背景和当时的学术环境详细梳理刘敦桢三个对中国建筑史的巨大贡献点,尽量做到概而全地分析与梳理。

(一) 新中国第一本古代建筑史教材诞生始末

1958年10月,中国建筑科学研究院(简称"建研院")召开"全国建筑历史学术讨论会",会上拟定在全国范围内集合各个领域内的专家学者集体讨论编辑"建筑三史"事宜。以刘敦桢领导的建研院南京分室开始进行《中国古代建筑史》的编写工作,同时,刘敦桢接受苏联建筑科学院的邀请,将《中国古代建筑史》加入苏联编写的《世界建筑通史》中,成为其中的组成部分。在这样的背景下,由刘敦桢牵头的建筑工作室正式开始编写工作。此后,编写过程曲折坎坷,经过数易其稿,最终进行到第八稿才将《中国古代建筑史》一书编写完成。此书经由刘敦桢带领团队进行实地测绘,运用现代的测绘技巧和挖掘大量的文献,经过反复论证撰写而成,成为当时堪称最具权威性的中国古代建筑史。《中国古代建筑史》一书代表了当时最高的建筑史学研究水平,体现了当时建筑界学术发展的盛况。

首先,《中国古代建筑史》的编写过程十分曲折,刘敦桢在1961年致建研院历史室刘祥祯的信里面提到这次编写过程的情况,介绍了两个重点:"叙编史经过,将重点放在这次的中国建筑简史上是理应如此的,但对以前的工作似乎有若干遗漏,就我知道的,十万字的《中国建筑简史》是在一稿两用,即一方面作为苏联多卷本《世界建筑通史》中国古代建筑史稿,另一方面以简

史名义在国内出版的企图下展开工作的。"[1]这段文字说明了《中国古代建筑史》一开始编写并非旨在成为各大高校的参考用书,而是以普及为目的的书籍,名为《中国建筑简史》(如图4-9)加以出版。随后,在第一稿完成的基础上,刘敦桢携带已完成的初稿赴北京讨论修改,在北京编写了第三稿。此次赴京讨论、编写是应苏联《世界建筑通史》之约而进行的。第三稿承袭了第一稿和第二稿的原图片资料,若干正文部分也是直接引用第一、二稿,所以三部稿件之间是承袭关系。所以无论是《中国古代建筑史》还是《中国建筑简史》,都是由刘敦桢亲自参与主持的。

图4-9 《中国建筑简史》封面及内页

资料来源:何蓓洁,王其亨.清代样式雷世家及其图档研究史[M].北京:中国建筑工业出版社,2017:15

值得一提的是,在刘敦桢第三次参与北京建筑学术研讨会

[1] 赖德霖.中国近代思想史与建筑史学史[M].北京:中国建筑工业出版社,2016:68.

的时候,大会暂定《中国古代建筑史》大部分稿本作为内部资料刊印,而将第三次修改稿作为高等学校建筑系学生的参考用书进行修改与刊印。在此之前,全国各大高校建筑系的学生都在采用西方建筑史或者日本学者编写的教材讲义进行学习,在认识中国建筑方面会出现一定偏差。这次第三稿的修订,紧紧贴合中国的教育现状和真实的建筑情形进行编写,这是中国出现的第一本真正由中国人自己编写的、具有完全知识产权的建筑教材,其意义是不言而喻的。潘谷西在《刘敦桢建筑史论著选集》序中评价刘敦桢的这本《中国古代建筑史》说:"他主编的《中国古代建筑史》是目前最具权威性的研究中国古代建筑发展的专著,由于刘敦桢、梁思成两位先生以及他们所领导的科研队伍数十年的不懈努力,我国建筑史学科已经形成为一个具有相当深厚的学科基础和可观成就的学术门类,已经彻底改变了中国传统由外国人来研究、中国古代建筑史由外国人来撰写的落后状况,把研究这门学问又搬回了中国。这是一个历史性的、伟大的变化。……记得我当学生的时候,还没有一本中国人自己写的中国建筑史教材,上课完全靠记笔记……"[1]这段话高度概括了作为第三稿的《中国古代建筑史》成为全国建筑系学生通用教材的意义。因为有了刘敦桢、梁思成两位先生的努力,自此,《中国古代建筑史》作为中国第一本全国通用性教材诞生。

其次,针对第三稿成为高等学校建筑系教材的背景,刘敦桢就篇幅和体裁问题提出自己的看法:

"我认为本稿的最主要的问题应是篇幅和体裁,……由于目

① 刘叙杰.刘敦桢建筑史论著选集[M].北京:中国建筑工业出版社,1997:序.

前各高等学校中国建筑史的教学时数在 50~60 之间,而课堂上还需看幻灯、电影、绘画、讨论等,平均每学时学生可能阅读的篇幅只能以 4000 字计算。如以 60 学时计算,全部字数就应该在 24 万字左右,加若干课外阅读亦不能超过 30 万字。

"本稿的体裁内容,我认为必须配合当前各校建筑教学的需要,方符合国务院的编写精神。目前除重庆建筑工程学院采取中建史和西建史混合教授及清华大学采用分类法讲授外,其余各高校大都按照时代发展来讲课。本稿本来按照时代发展编写,五月中旬以后忽然将近代和现代二史为分类式。不但与古代史不一致,而且和各高校的民用建筑设计原理、工业建筑设计原理、城规原理等相雷同,引起教学上的困难,因此从体裁方面来说,近代和现代二史非重新编写讲义不可。"①

刘敦桢从体例到篇幅方面紧紧贴合建筑系学生的上课情况来编辑教材,从上课时间到字数规定、从教材结构到教材内容都规划得十分细致,作为中国第一本建筑史教材,刘敦桢立足于建筑教育的现实发展情况来进行教材的变化,这与以往使用由欧美和日本学者所编写的中国建筑史迥异,刘敦桢在根据现实授课情况的基础上大大提高了讲授和学习的效率。

1961 年 10 月《中国古代建筑简史》作为建研院南京分院取得的阶段性成果进行全国刊发,连同《中国近代建筑简史》一起成为新中国成立以来的第一部正式出版的中国建筑史学研究的通史专著②。

① 潘谷西. 东南大学建筑系成立七十周年纪念专集:1927—1997[M]. 北京:中国建筑工业出版社,1997:42.
② 杨苗苗. 刘敦桢建筑教育实践历程及教育思想研究[D]. 南京:东南大学,2009.

(二) 开传统民居调研之先河

1958年4月建研院正式成立之后,就已经开展传统民居研究。同时期所进行的工作内容还包括古典园林、传统建筑装饰的实例调查和研究。其研究路径为:探讨其设计规律和传统手法;汇编中国建筑文献史料,与实物互证,以补实物遗存之不足①。刘敦桢在这个背景之下,带领所在的建研院南京分室成员对中国传统民居展开了大规模的调查。在此之前,刘敦桢在营造学社对西南地区进行实地考察的时候,第一次将民居作为一种建筑类型作为文章的一部分。刘敦桢在《西南古建筑调查概况》当中提道:

"处理调查对象之方法,依其本身之重要程度,暂区分为三类:① 普通建筑及附属艺术,除照片外,仅附以说明。② 次要者,除照片说明外,另加平面图。③ 最重要者,再加立面图、剖面图与比例尺较大的局部详图,以供制造模型之用。"②可以看出,此时刘敦桢对民居的态度是"相对重要者"仅附说明。而且当时就已经依据平面配置来尝试分类长江流域的古建筑,此时期的刘敦桢已经以长远的眼光来看民居的价值,并对此进行分析:"我国将来之住宅建筑,苟欲其式样结构,犹保存其传统之风格,并使之发皇恢廓,适应时代之新需求,则丽江民居不失为重

① 胡志刚.梁思成学术实践研究(1928—1955)[D].天津:南开大学,2014.
② 胡志刚.梁思成学术实践研究(1928—1955)[D].天津:南开大学,2014.

要的参考资料之一也。"①

刘敦桢在1953年就已经在皖南歙县的考察过程当中,对住宅有所留意,并发表了《皖南歙县发现的古建筑初步调查》。在这篇文章里面已经能明显看出刘敦桢对传统的民居的留意以及有意地将传统住宅作为建筑的一部分进行细致描写。他将论文结构分为甲、乙、丙、丁四部分,所对应的是住宅、宗祠、亭、牌坊,其中调查的第一部分就是住宅。这次调查粗略地分析了四合院与三合院的结构,共计十一处传统住宅;分析了老式住宅的布局紧凑,经济环保。说明刘敦桢已经开始注意到传统住宅的价值,并大加赞赏。

1955年受意识形态的影响,刘敦桢发表《批判梁思成先生的唯心主义建筑思想》一文,对梁思成一味关注官式建筑而忽略民用建筑更加适合环境、更能体现当地的风格而提出了自己的不同见解:"……主观地把封建统治阶级的宫殿庙宇式样认为都是精华,而对广大劳动人民在各个地区建筑中如何处理不同气候材料与各种生活需要而产生的式样结构和施工方面的各种优点,几乎没有谈到,因此部分,不能拿来代表全体……"②

该文一经发出,建筑界的风向标马上转为对民居进行研究。民居自此成为建筑界考察的潮流。

其实,在这个阶段民居成为考察潮流有三个原因:首先是刘敦桢首次提出"民居有研究价值"的观点。其次是新中国成立之

① 温玉清. 二十世纪中国建筑史学研究的历史、观念与方法:中国建筑史学史初探(上)[D]. 天津:天津大学,2006.
② 刘敦桢. 批判梁思成先生的唯心主义建筑思想[J]. 东南大学学报(自然科学版),1955(1):1-10.

后,建筑设计成为潮流,建筑界的眼光自然而然因为市场选择而转向了民居。最后也是最重要的一个原因——政策的支持。全国大搞建筑潮,加之政府的拨款,是为了培养优秀的建筑设计人才,提出"民居是人类一切发展之基础"的口号。自此,民居考察与建设轰轰烈烈地展开。

1957年刘敦桢完成了自己第一部分析中国传统住宅的《中国住宅概说》,此书的刊发极大地改变了建筑界的风向——研究重点由官式建筑向传统住宅转变。该书尝试将明清住宅的建筑风格以建筑物的平面形状进行分类,由简至繁。有圆形住宅、纵长方形住宅、横长方形住宅、曲尺形住宅、三合院住宅、四合院住宅、环形住宅、窑洞式住宅九大类别,这对于当时各类建筑依据时间发展线进行梳理的方法,有了一个大胆的突破。而且开篇还从历史发展方面阐述自新石器时代到明清的各种类型的住宅,详细地分析了我国最早的木架建筑结构的情况,对住宅的形制进行探源。对样式、结构、材料、施工等方面的优点以及缺点进行详尽的分析。最后结语处,刘敦桢对于编写传统建筑住宅进行了总结:首先依据社会背景分析使用民居者的状况,阶级社会的政治、经济文化对民居的影响之深刻,他将这一点视为分析传统住宅最重要的特征,如不调查当地的社会背景,就不会知道传统民居的优点是如何形成与发展的;其次提到了环境和材料对住宅的重大影响,"就地取材,因地制宜",利用自然条件的优势,充分发挥当地特色,他将这种材料与环境充分结合的方法称为具有"实用价值的传统方法",认为应该利用现代的科学技术提高建造效率;再者,在造型艺术方面刘敦桢大力赞赏民用建筑的装饰彩画和雕刻,还有结构、材料与色彩之间密切的关系,提

出"不可盲目抄袭,重蹈复古主义的覆辙,但也不可否认传统文化中的一切优点"[1],这对于今日之传统文化的保护也有重要的启示。最后,站在现实的角度,分析住宅有哪些需要改善的地方,在光线与通风、空间划分方面提出改善卫生状况的迫切性,对民用住宅提出切实可行的方案。

1957年刘敦桢《中国住宅概说》的刊发改变了建筑界的风向标,开民居调研之先河,清华大学建筑研究所所长吴良镛评价此书为"开风气之先的著作"。著名建筑学家罗哲文评价《中国住宅概说》为"很有分量的开创性著作"。东南大学杜顺宝教授在一次访谈中对刘敦桢的《中国住宅概说》进行了详细评价:"刘老对于民居研究很具有开创性。在此之前人们的研究视野集中在宫殿、庙宇等官式建筑上,对于民居这一类最大量的,与时代和生活关系密切的建筑研究很少,刘老那本《中国住宅概说》虽然是薄薄的一本,但是很有分量。"

《中国住宅概说》是刘敦桢的民居研究走向成熟的标志,从新石器时代到明清,通过纵向时间脉络和横向类型两方面的结合加以研究,梳理出中国传统民居的总概况,增加了中国建筑史的研究内容,推动了我国民居的研究。而且从另一种角度来看,刘敦桢发起的传统民居的调研在很大程度上保护了有价值的传统民居不受环境、政治的侵害,及时解救了相当大一部分的传统民居,为中国的古建筑保护事业添砖加瓦。

[1] 温玉清. 二十世纪中国建筑史学研究的历史、观念与方法:中国建筑史学史初探(上)[D]. 天津:天津大学,2006.

(三) 园林史研究的集大成者

对园林史的研究从中国营造学社时期开始,刘敦桢就发表《同治重修圆明园史料》一文,同时期朱启钤、阚铎的《园冶》研究,童寯的《江南园林志》对中国古典园林的梳理和研究也有很深刻的见解。刘敦桢的《同治重修圆明园史料》是中国古典园林研究伊始的标志。

1949年之后,建研院计划开始调研传统民居、苏州园林等一系列专题类的研究内容,此时期刘敦桢不仅主持《中国古代建筑史》的编写工作,而且同时开展对传统民居和苏州园林的考察与测绘工作。建筑学意义的园林研究始于童寯的《江南园林志》。童寯对江南园林的研究集中于抗战时期。童寯以工作余暇,"目睹旧迹凋零,与乎富商巨贾恣意兴作,虑传统艺术行有澌灭之虞",遍访江南园林,实地考察和测绘摄影,以多年研究心得注于《江南园林志》一书。1937年刘敦桢将《江南园林志》介绍给中国营造学社进行发行刊布,但是由于时局动荡、战事突发,中国营造学社被迫南迁,《江南园林志》的原稿件被寄存在天津麦加利银行仓库。但是次年夏天,又遇到天津大水,中国营造学社的大部分资料都淹没于洪水当中。1940年朱启钤将原稿找回归还给童寯,但无奈稿件因被水浸泡,字迹已经模糊不清。1953年,建研院成立以后,拟延续中国营造学社的工作,继续进行中国建筑史的研究,但苦于大部分资料的丢失,而且经过抗日战争,各地旧建筑物以及园林损毁严重,计划将所有现存之原稿件进行重新修订刊印,过程十分艰辛。1984年,《江南园林志》

终于被中国建筑工业出版社再版发行。《江南园林志》中记录的许多园林因为战事而大都损毁破坏，不复存在，童寯以现代测绘方式、拍摄记录了大量的影像，对中国园林史来说是十分珍贵的资料。此书还是国内首度利用实地测绘技术对园林进行研究与记录，堪属嚆矢之作。

1953年，刘敦桢主持南京工学院和华东建筑设计公司，在合办中国建筑研究室之始，即提出关于苏州古典园林的研究专题，以探讨江南园林艺术特点，阐明其历史价值与文物价值，提出综合性报告，以供研究我国古典园林艺术及历史文化等方面人士参考。

1957年11月刘敦桢发表《论明、清园林假山之堆砌》一文，对自己的学生韩良源、韩良顺讲解有关研究假山的方法，从另一角度对假山专辟一章另行讲解，明显说明刘敦桢已经对园林的基本组成部分进行了细致的思考，为将来编写《苏州古典园林》做了大量的准备工作。刘敦桢1958年作为阶段性成果发表《苏州的园林》。这是刘敦桢首篇对苏州园林进行系统论述和研究的文章。文中穿插大量测绘图片，绘制二维平面图20余张。文章在苏州园林背景的基础上梳理苏州园林的类型。在结语部分对苏州园林进行了大量细致的分析，其中提到了几个突破性的观点：第一，依据不同大小、不同位置、不同空间结构将园林分为四种基本形体，延续了以往在中国营造学社就已经开始的类型研究思路，补齐了以往园林在类型方面研究的空白；第二，将园林的设计原则与山水文人画密切联系，从事实性的描述过程上升到了思想提炼阶段。第三，从具体的手法上分析总结为叠山、理水、建筑三部分。将园林的方方面面考虑得十分细致，这是以

往园林研究所不能比拟的。这篇文章的附录一和附录二分别记录了苏州传统园林、庭院的调查记录和苏州传统园林常用的花木品种,在调研内容上相较以往增加了对假山、植物的研究。《苏州的园林》的发表奠定了研究苏州园林角度的大方向,以后在很长一段时间里面古典园林研究者大都沿用此种分析方法。

1958年,因刘敦桢主持撰写"建筑三史",调研苏州园林的工作被迫停止,1960年再次启动对苏州古典园林的研究工作,对刘敦桢从中国营造学社起收集到的所有有关苏州园林的资料进行整合、筛选和修改工作。1961年进行第二次修改,并对文字最后修订,并完成重绘各园平面图、鸟瞰图、透视图、分析图及有关插图的工作①。

1962年苏州古典园林的专题研究经过三次修订,刘敦桢负责绪论、山水、设计原则、结语部分。其余部分及绘制平面图片全部交由他人负责。经过各方长时间的努力,共绘制图纸千余张,摄影图片几万张,成果数量极为可观。后遇到"文革",《苏州古典园林》的研究最后并未完成,1978年由刘敦桢之子刘叙杰和他的学生郭湖生、潘谷西等人重新编写刊印。最终在多方力量的帮助之下,《苏州古典园林》一书终于再次出版刊印。《苏州古典园林》的责任编辑杨永生评价道:"我国著名建筑学家刘敦桢先生《苏州古典园林》这部经典著作的文字稿、图稿和照片,在东南大学建筑系诸多教授的精心保护下,在'文革'中未致散尽,终于在1979年由中国建筑工业出版社精印出版,给世界留下了一份珍贵的财富。该书曾获得首届全国优秀科技图书头等奖,

① 杨苗苗.刘敦桢建筑教育实践历程及教育思想研究[D].南京:东南大学,2009.

就其版本来说,由于有许多黑白照片,需要引出层次,采取了当时在北京新华印刷厂保存下来的凹印工艺。全书用纸精良,豪华精装,更令读者高兴的是,这部480页的八开本大型画册,当时只售30元,时至今日,已经无法再版,毫无疑义,当为珍本。"①

《苏州古典园林》一书迥异于只谈诗情画意的一般园林著作,书中不但有历史和理论的总结,更有大量精美的图片和精细的图纸,使读者不仅能够对中国古典园林有感性的认识,而且能够知道其中具体的做法。郭湖生回忆道:"士能师主张历史研究要落实于'做',说到底建筑是做出来的,不是停留在想象和言谈中所能实现的。不尚空谈,落于实处。……士能师提出:'要让人看了会动手做出来。'所以《建筑》一章就特别收集了苏州匠师做法,诸如漏窗、水磨砖门框线脚、铺地、隔扇栏杆之类,一一举例说明。重要厅堂建筑且有详测的平立剖面。"②《苏州古典园林》是以实地考察、测绘的方法,深入和精致地展开对江南私家园林的研究,取得了江南园林研究的最高成就,由此在全国翻开了研究古典园林的新篇章。

五、刘敦桢建筑教育及学术思想的传承

刘敦桢的中国建筑史研究博大精深,既有现代技术加持下的实地考察,又有传统学术研究常用的方法——经史考证法。研究所涉猎范围之广泛是集同时期的建筑史家之大成:既有朱启钤的传统史论研究之方法,又有梁思成、林徽因所代表的结构

① 杨苗苗.刘敦桢建筑教育实践历程及教育思想研究[D].南京:东南大学,2009.
② 杨苗苗.刘敦桢建筑教育实践历程及教育思想研究[D].南京:东南大学,2009.

机能建筑风格的演变方法；既研究传统的宫殿庙堂沿革和古城规划，晚年又研究宗教建筑、住宅民居甚至工艺家具，而且在最后的研究阶段，将研究范围扩大到了亚洲，比如日本、印度等建筑。到了新中国成立之后，刘敦桢受到新思想——马克思主义思想的影响，将自己的研究成果与唯物主义观结合起来，对中国建筑的发展提出新的看法和视角，使研究又上升到了新的高度。不止如此，刘敦桢的教育思想与学术思想两不分家，在刘敦桢的建筑教育思想中无处不透射着刘敦桢的学术思想，对于刘敦桢学术思想继承最好的当属他的弟子们，所以对刘敦桢的教育思想的传承和发展是本章不可避免要讨论的一点。最后尝试将刘敦桢的学术思想结合当代学术界、建筑设计界的情况进行展望与分析，目的是将刘敦桢的学术思想更好地传承下去，生生不息。

（一）刘敦桢建筑教育思想的传承

在刘敦桢的学术研究中，治学方式和教育方式是一体之两面。并且刘敦桢在中国营造学社里面创造了许多辉煌成绩，突破了很多研究局限。但是，在刘敦桢的学术生涯当中，占用时间最多的当属教育、教学。在中国营造学社 11 年，他接触了很多古建筑文献及实地考察的资料，可以说，营造学社时期是刘敦桢学术生涯中最耀眼的时期。在退出营造学社以后，刘敦桢将这些研究资料引入教学当中，所以刘敦桢的学生们可以直观地接触到营造学社最前沿的研究资料。在那个时局动荡的环境当中，中央大学建筑系的学生们有幸领略到当时学术界最新研究成果。后来经过这些学生们的叙述，了解到刘敦桢对于学术和

教学上思想的一致性,相辅相成,互为表里。教学上的实践对于他的学术思想来说有着巨大的促进作用,可以在边教学边实践的过程中对自己的学术思想进行补充和校正。在教育方面,有了学术研究的支撑,他的教育思想更加丰富、成熟。所以,研究刘敦桢的教育思想可以使我们了解到其学术贡献的全貌。学术不是片面止于对文献进行考察和修补,还包括他的实践思想,只有理论与实践两者相结合才能构成一个完整的、历史中的人。因此,我们有必要对其教育思想的特点进行总结归纳,然后结合学术思想和刘敦桢门下学生的发展情况,全面分析其弟子们对他教育思想的发展。

第一,教育学生要"论从史出,旁征博引"。刘敦桢研究中国建筑史,提倡要熟悉中华文化博大精深的大背景,尽可能多地看文献、搜集资料,立足于史论的基础上,将建筑具体的沿革、制度、装饰、结构等等丰富的要素都在文献中找出答案。离开了历史背景,论点就成了无源之水、无本之木。1932年发表在《中国营造学社汇刊》中的《大壮室笔记》中,刘敦桢就提到了这个问题:"研究中国传统建筑,不能不熟知历史、中国的文化传统,具体存在的方式、制度,都藏在文献中。离开书,离开历史,什么也说不清楚……"[1]刘敦桢的《大壮室笔记》《同治重修圆明园史料》等一系列具有代表性的文献无不"旁征典章器物以求其会,而实物之印证,尤有俟乎考古发掘之进展,未能故步自封,窥一斑而遗全豹焉"[2]。正是出于对历史文献的深刻理解,他教授学生在查找、精读史料的时候,要做到足够多的功夫。著名建筑教育

[1] 刘敦桢.刘敦桢全集:第一卷[M].北京:中国建筑工业出版社,2007:86.
[2] 刘敦桢.刘敦桢文集(一)[M].北京:中国建筑工业出版社,1982:130-131.

家、建筑史家林宣作为刘敦桢的学生,他在描述刘敦桢讲课时的要求时这样说道:"刘敦桢先生开设的'中国建筑史'是我们一门重头课。我们投入的时间较多,收益也最大。……刘先生关心后学,给我们开列长长的书单,其书目始于'汉赋'。应用文献,选择条目,刘先生的标准在其'早',二在其'说明问题'。……刘先生特别尊重'第一手资料',他主要查阅大量经典著作,注意材料的'出处'。"①刘敦桢教育自己的学生要立足于文献之上找论点,这一习惯从中国营造学社时就已经开始,他将他的建筑史学思想带入讲台,希望后辈谨记他的建筑史学思想,弘扬中国传统文化之精神。

第二,强调文献与实地考察相结合。中国营造学社在刘敦桢没有加入以前,研究方法依旧停留在经史考证的基础上,从文献出发校编文献,思路较为单一,资料片面,导致前期没有什么比较杰出的学术成果问世。刘敦桢加入中国营造学社以后,开始展开大规模的田野调查,再加之刘敦桢比较擅长旧文献的整理与研究,两点优势相联合,开考证路径之先河。他和梁思成是王国维"二重证据法"的优秀践行者。体现在教学方面,中央大学开设田野考察课,刘敦桢每年会带着建筑系学生下乡进行实地考察,获取第一手的资料。他的学生郭湖生在回忆刘敦桢讲学时的场景时说道:"士能师告诉我们,说到底建筑是做出来的,不是停留在想象和言谈所能实现的。不尚空谈,落于实处。士能师讲课,先有历史后有做法。"②苏州园林之所以是以往园林研究的集大成者,就在于做与思考的结合,以往的苏州园林着重分

① 杨苗苗.刘敦桢建筑教育实践历程及教育思想研究[D].南京:东南大学,2009.
② 郭湖生.忆士能师[J].建筑师,1997(77):13-15.

析绘画与造园之间的关系,停留在理论层面上,十分片面化。刘敦桢在《苏州古典园林》重点部分,加入了工匠技艺的做法,目的是"要让人看了会动手",不只停留在理论层面上。自刘敦桢加入南京工学院教学以来,每年的田野测绘考察成为惯例,而且每次考察都有新的发现,使东南大学的建筑系走在了学科建设最前端。

第三,博学多览,精于鉴赏,研究领域宽,研究范围广。自加入中国营造学社起,刘敦桢的研究范围就不只停留在古建筑研究一方面。在他的"叙事引文中常插以评价欣赏雕刻绘画工艺美术的语言。如《中国古典园林与传统绘画之关系》分析园林艺术和绘画之论述评价等均是"。他的研究涉及范围包括雕刻、装饰、家具等具体类目,在史类研究方面包括"中国古代建筑史、苏州古典园林、传统民居,晚期还准备研究亚洲建筑史,日本和印度都有涉及,如果不是局势原因,传统民居和印度建筑史肯定要搞下去的"[1]。刘敦桢的学生深刻践行他的学术和教育思想,在涉及的领域方面尽量广而精,不只停留在建筑层面,要懂得交叉学科才能全面把握事物的本质。

第四,注意与中外文化的交流沟通。在中国营造学社工作时期刘敦桢就开始与西方和日本学者进行合作。1932年翻译日本学者滨田耕作的作品并发表《法隆寺与汉、六朝建筑式样之关系并补注》一文,同年翻译田边泰《"玉虫厨子"之建筑价值》就是为了分析朝鲜和中国的建筑关系。中国和日本建筑风格一脉相承,以日本之建筑沿革可观中国、朝鲜建筑之发展,刘敦桢此

[1] 杨苗苗.刘敦桢建筑教育实践历程及教育思想研究[D].南京:东南大学,2009.

时年仅三十,如此年轻就已经看到了中、日、朝鲜建筑之间的关系,说明他一直以来关注的范围就非常广泛,对与世界建筑对话交流的思考由来已久。

总结刘敦桢的学术思想在教育实践中的应用,有助于更加全面了解刘敦桢在研究中国建筑史的过程中具体的思考与方法,后代学者有关他的建筑教育的延展,基本就围绕这四大方面进行,此后的南京工学院(即现在的东南大学)无论在对待学术的态度上还是在教学的方法上,都深刻践行着刘敦桢的思想观念,予建筑教育以深刻广远的影响。

(二) 刘敦桢唯物主义思想对后世的影响

刘敦桢作为一代学术巨匠,不仅实践成果颇丰,在思想上的深度和广度也是常人所不能及的,不论他对建筑研究的看法抑或对学术研究的态度,都值得后世认真揣摩并深刻研究、践行。刘敦桢集诸家思想于一身,既有朱启钤的营造学眼光及"中外交通",又兼具梁思成、林徽因对建筑结构及流派的认识;既有王国维的"二重证据法"实践路径,又有马克思唯物主义思想指导;既发展了新史学,又突破了朱启钤的社会文化史观。从个人观念到时代思想,刘敦桢研究中国建筑史,在意识形态方面的思考可以灵活变通,随环境的改变而升华其思维模式。希望通过梳理其思想的流变与后世对其思想的发展可以清晰地找到其思想脉络,理清其规律变化。

新中国成立以后,新的意识形态对社会各界的影响十分巨大,尤其是建筑界,也发生了根本性的变革,这些变革不仅体现

在体制上的公私合营、教育上的院系调整以及实践上的大规模城乡建设,也体现在建筑设计遗产、遗产保护,以及历史写作的思想方面。刘敦桢率先受到了马克思唯物主义观的影响,并将它反映在了自己的写作上。

1953年,刘敦桢致郭湖生的信件里可明显看出马克思唯物主义观影响其思想程度之深刻,他在信里提道:"……你要晓得任何工作,虽然应当注意制度和组织,但同时必须选择适当的人,才能把事情办好。……优良素质的人应具备以下几个条件,就是研究过马列主义,决心为人民服务、通晓唯物辩证法,懂建筑结构、建筑设计、雕刻与绘画……"①(如图4-10)他又在最后

图4-10 为刘敦桢致郭湖生手写信

资料来源:杨永生.建筑百家书信集[M].北京:中国建筑工业出版社,2000:32

① 杨永生.建筑百家书信集[M].北京:中国建筑工业出版社,2000:32.

嘱咐道:"我希望你先掌握唯物辩证法,其次才是中国通史……必须用唯物辩证法研究一些别人尚未研究的,而与建筑史有关的内容。"这段话充分说明刘敦桢积极地运用唯物主义思想,进行中国建筑史的思考。对于当时的社会意识形态来说,无疑是适应社会发展的,是顺应时代潮流的。

刘敦桢对于唯物主义观继承最彻底的当属新中国成立以后发表《批判梁思成先生的唯心主义建筑思想》一文,直接与梁思成的观点发生冲突,进行讨论,这篇论文的诞生是总结刘敦桢与梁思成观点最清晰的一篇,刘敦桢在这篇《批判梁思成先生的唯心主义建筑思想》里最简单明了的观点是将梁思成的结构主义、形式风格等表现的建筑文化观转向了建筑史的发展动力,一变而为建筑社会观。他创造性地提出要将自己的研究放在历史背景大环境之下进行考察,而不是一味地讨论结构,不追寻结构的历史来源,无头无尾,不知其所以然。文中针对梁思成的历史写作思想、建筑创作思想,以及文物保护思想都做出了批评,他以为,建筑是要和社会联系在一起的,是系统的一个整体,不可偏于一隅、片面化地进行研究。如果研究不与经济、政治、文化相结合,只是简单地表面地罗列建筑风格,会将人引向错误的方向①。总而言之,刘敦桢的学术思想就是要从社会的角度去认识中国建筑。他在1963年致喻维国、张雅清函时,将这种观点思考得更加清晰。他认为正规的建筑史应该是全面的、综合的和断代的。当然,古为今用,为建筑设计提供参考资料是建筑史的目的之一,但提供参考,既有广义的,又有狭义的。狭义的可以

① 赖德霖.中国近代思想史与建筑史学史[M].北京:中国建筑工业出版社,2016:142-143.

直接应用,广义的则应从培养建筑文化的技术与艺术修养着眼。更重要的是从历史唯物主义的观点出发,叙述建筑发展的特征,从民族文化方面阐述它的历史价值与艺术价值。

在此期间,他主要的三篇关于建筑类型的研究——《中国住宅概说》《中国古代建筑史》《苏州古典园林》都促进了全国上下对于这两类建筑的研究和调查。打破了建筑文化观下同一性的"中国建筑"概念,从而推动了地域研究的发展[1]。

后世对这种观点进行了直接继承和延续,以马克思唯物主义观为基础,刘敦桢的助手潘谷西继续编纂《中国古代建筑史》,并取得了不菲的成绩。刘敦桢的学生郭湖生则将这种类型的演变研究运用于自己的城市研究,将城市的研究加入社会背景,经济、文化、政治方面的因素影响城市建筑和规划发展,也是非常有创新意义的一个观念。刘敦桢去世以后,他的哲嗣刘叙杰带领其学生继续进行《中国古代建筑史》编纂工作,之后将这类研究发展为一种学科化的重要趋势。直到现在,这种以社会历史为背景开展建筑研究的方式,依然是主流的研究方式之一。

六、结语

刘敦桢一生献身于建筑遗产的研究与保护,在动乱的年代依然没有中断自己的研究事业,伴随着时间的发展,其研究范围横跨建筑史、设计史、工艺美术史等诸多领域,均付出极大的精神和心力,"板凳一坐十年冷",成绩斐然。尤其在古代建筑遗存

[1] 赖德霖.中国近代思想史与建筑史学史[M].北京:中国建筑工业出版社,2016:158-159.

保护方面成就引人瞩目,他不但推动中国的建筑史研究在世界上占有一席之地,又投入大量的精力献身于古建筑保护中,避免大量有价值的建筑物遭到时局动荡的破坏。

刘敦桢通古知今,立足于传统的经史考证,积极探索新的研究方法,其思想之活跃、创新点之丰富、见解之深刻,可谓超越同侪。他的研究站在历史的高度,对古代遗存进行探索保护,从细处着手,研究古建筑物的结构、形制、沿革、装饰等等,从功能到形式,无所不包。他既是我国近现代建筑教育的创始人,又是现代建筑学术研究的先驱,晚年仍耕耘不辍,积极开辟新的研究领域,使自己的探索伴随社会和时代的发展而日新,为中国的传统文化保护提供了多样的研究途径。

刘敦桢一生所嗜唯书,淡泊名利,选择低调地埋首建筑史的研究当中,怀着满腔热切的民族情怀,追寻救世济民之真理。古人云:"务正学以言,无曲学以阿世。"在最艰苦的日子里,他亲力亲为、餐风饮露地进行建筑实地测绘,而非追名逐利,徒发空言,如此博大胸襟、无私情怀,值得后人敬仰与学习。

伍

媒体环境激变下的纸媒设计研究
——以《申报》(1872—1949)为例

斗雀
《陈之佛全集·第9卷》第33页
(南京师范大学出版社2020年版)

伍 媒体环境激变下的纸媒设计研究——以《申报》(1872—1949)为例

一、研究背景和意义

互联网的崛起,大数据时代的降临,使讨论"纸媒生存环境及其是否会消亡"或"如何拯救报业"等问题层出不穷。纵观传统纸媒的发展历程可发现:19世纪以来,多次社会政治变革、东西方文化碰撞融合发展、媒介技术不断突破创新,使得整体媒体环境屡逢激变,从而深刻影响着纸媒设计的演变,其中作为纸媒发展的"鼻祖"——以文字为媒介传播的报纸更时时面临着多方的挑战。

晚清时期以来,受西方外来思想、文化、技术等冲击,脱离传统官府邸报的近代报纸迅速兴起,逐渐成为极具影响力的传播媒体。然而1950年代末1960年代初起,随之而来的电视、广播、杂志因其各自的特色,开始将报纸的受众分流。我国1988年的一项调查就已经显示出电视压倒报纸的状况:当时每天看

电视的人数数据占被调查总人数的54%,而每天看报的只有32%①。发展至1990年代,新兴媒体相继而出,互联网、通信技术的迅猛发展,使信息传播、接收的方式突破传统媒体,大众阅读习惯随之转变,导致传统纸媒市场被大量侵占,形势越发严峻。进入21世纪后,大媒体环境激变的影响,全能的多媒体、新媒体及自媒体的新兴,使得纸媒产业的生存状况更加堪忧。2007年至今,纸媒在全球范围呈颓势,不断有曾经的报业巨头宣布停刊或彻底退出。根据调查显示,2007至2011年间欧美报业持续衰退,其间有三百多家报社接连关闭,其中一些报业巨头如《德国金融时报》倒闭,《纽伦堡晚报》《法兰克福评论报》等宣布破产。按照欧洲报业出版人协会的统计数据,上述国家的报纸发行量在2008年到2010年之间下降了10%。根据我国国家统计局数据显示,2016年度全国报纸印刷总印量为394亿份,较2015年的430.1亿份减少36.1亿份,下降幅度为8.39%②。2017年年底,国内纸媒也再次迎来了"关门潮"。

以史鉴今,通过研究可发现,面对不同时期媒体环境激变,纸媒设计都在积极应对,努力寻求突破,以适应不断变化的媒体传播环境。纵观中国报业史及报纸设计的发展演变,海派报业占据着重要的地位,其中江南地区极具代表性的《申报》《新闻报》《时报》等上海老牌商业报刊更是不可忽视。《申报》创办于1872年4月30日(清同治十一年三月二十三日),历经了晚清、北洋政府和民国政府三个政权更迭,见证了辛亥革命、五四运

① 陈振平.报纸设计新概念[M].福州:福建人民出版社,2004:1-2.
② 2017年中国传统报业发展现状分析及未来发展趋势预测[EB/OL].(2018-02-09)[2017-09-06]. https://www.chyxx.com/industry/201709/559191.html.

动、北伐战争、抗日战争和解放战争等各个特殊历史事件,至1949年5月27日上海解放时停刊,共出版27 000余期。

《申报》前后刊行77年之久,具有深厚的历史沉淀,对近代中国产生了广泛的影响。《申报》记录并见证了此间技术、环境、传播、文化的演进,其设计融合了对当时深层次的社会、文化和大众心理等的认知。因此,以《申报》为研究对象,基于媒介环境学,积极探索媒体环境激变下的纸媒设计发展新策略极具意义。

党的十八大以来,习近平总书记高度重视传承发展中华优秀传统文化。《习近平总书记系列重要讲话读本(2016年版)》第十一项"用社会主义核心价值观凝心聚力——关于建设社会主义文化强国"中,对"推动物质文明和精神文明协调发展""传承和弘扬中华优秀传统文化""提高国家文化软实力"做出了要求。他指出,文化是民族生存和发展的重要力量,中华民族在几千年历史中创造和延续的中华优秀传统文化是中华民族的"根"和"魂"。建立在5000多年文明传承基础上的文化自信,是更基础、更广泛、更深厚的自信。要让收藏在禁宫里的文物、陈列在广阔大地上的遗产、书写在古籍里的文字都活起来。另外,2017年,中共中央办公厅、国务院办公厅印发了《关于实施中华优秀传统文化传承发展工程的意见》明确指出:实施中华优秀传统文化传承的发展工程,是建设社会主义文化强国的重大战略任务,对于传承中华文脉、维护国家文化安全、全面提升人民群众文化素养、增强国家文化软实力、推进国家治理体系和治理能力现代化,具有重要的意义。中国传统纸媒的设计深受传统文化影响,具有鲜明的中国特色,研究传统文化在纸媒设计中的运用,可以助力探索传统文化元素在现代设计中的融合、创新、发展。

　　报纸与报业的发展往往映射着历史变迁,报纸更是历史的记录者,是文明的承载者。《申报》发展时期,媒体环境变化更迭迅速,在社会性质及政权的变化更迭中,资本主义在华逐渐成熟,促使上海工商业迅速兴起,直接推动商业报业蓬勃发展,逐渐由弱小变得强大,因此在这一时期商业报纸的生存发展呈现出独特的状态和历史规律[①]。《申报》在当时尤其重视广告的设计制作,可以代表上海广告设计制作水平,并且侧重商业广告,广告所占比例最大,覆盖面广,几乎涉及人们的衣食住行方方面面,同时这些商业广告可以代表当时中国广告制作的最高水平[②]。另外,受全球化影响,彼时的上海成为一个国际势力集结的城市。首先,来自近50个国家的外侨居住于此,在这座城市中自由地从事着政治、商业、文化、宗教等活动。其次,上海的物质文化同当时世界上最先进的国家是同步的,无论何种先进的事物在哪个国家出现,它都会很快被引进到上海,成为上海物质文化的构成部分。不同国家和地区的文化,包括制度文化、精神文化,在这座城市中交汇、融合、并存[③]。而报纸作为当时出现的一种新媒介,它的设计内容涵盖多样的思想、文化、观念,传达各种各样的商业信息。因此,本章对此阶段的社会历史学、中国报业史、新闻传播学、广告设计学等研究,有一定的参考作用。通过研究可以明晰在全球化浪潮下,导致媒体环境激变的因素,认识传统纸媒存在的重要价值。

① 朱盼盼.民国时期商业报纸的经营管理研究:以《大公报》《申报》和《新闻报》为例[D].南昌:南昌大学,2012.
② 郅阳.三十年代《申报》商业广告版式设计探析(1927—1937)[D].苏州:苏州大学,2009.
③ 陈昱霖.《申报》广告视野中的晚清上海社会[D].苏州:苏州大学,2005.

《申报》作为民营商业报纸的代表，以其敏锐的眼光准确把握历史时局，积极将西方优秀文化理念融入传统东方文化之中，依托先进技术及心理学等多维度学科成果，打造出了一份高吸引力、高发行量、高影响力的报纸，其不同阶段的内容分栏、报型、视觉版式、广告设计等都具有深刻的研究价值，是宝贵的文化遗产。通过梳理近代报纸《申报》的设计发展与演变，探索分析中西设计思潮碰撞与结合下，纸媒设计的主要要素及设计特点，了解其设计原则，总结其设计方法，有利于总结多种文化在同一座城市中交汇与并存后对纸媒设计影响的方式，揭示媒体环境激变下纸媒设计的策略及方向。

二、研究现状

通过文献研究可发现，目前国内对于纸媒设计研究的专著并不多，大部分有关研究都为美术史、设计史、新闻传播类、报业史类、文学类研究的一部分。因此，本章主要基于"知网"检索整理，通过搜索"纸媒设计"为主题词，有56篇强相关的文献，其中期刊类文献有32篇，硕博学位论文有23篇。其中最早一篇关于"纸媒设计"的期刊是2006年高金国的《创意设计：纸媒自主创新之路》，主要探讨了纸媒设计的"自主创新能力"，认为纸媒设计的新突破与创意设计水平息息相关，要注重纸媒的衍生产品设计，创新营销、发行方式，以内容为王。可见面对发展，传统纸媒的设计突破正成为焦点问题。

通过梳理，对已有专著、期刊、论文等文献资料进行了如下分类：

第一类是关于当代媒体环境下纸媒现状及发展趋势的研究,对本章研究当代纸媒设计环境及其所面临的问题有一定的帮助。张卉的《大数据背景下中国纸媒数据新闻实践的现状及发展趋向研究》中,介绍了数据新闻的特征及对传统新闻报道的影响,以两家发展完善的数据新闻报纸为内容进行实例研究,调查纸媒数据新闻实践的现状,分析其数据处理及呈现方式,探寻其发展趋势,从而提出有针对性可借鉴的建议。栗兴维的《新媒体环境下纸媒受众市场分析》认为,新的媒介技术带来了新的阅读习惯和思维方式,媒体用户的消费,逐渐从空间消费转移到时间消费,时间消费的比重日益增长[①];强调纸媒若想发展,必须研究受众市场,注重渠道搭建,扩展业务链,适应新的媒介价值链结构。底倩的《我国传统纸媒"数字化生存"转型分析及发展建议》提出我国传统纸媒数字化转型的发展需要注重内容,提高编者团队质量,创新采编模式,改良新媒体技术;回顾了我国纸媒数字化转型历程,通过东西方对比分析,探讨了我国纸媒数字化产业存在的问题及未来发展的趋势和方向。

第二类是关于不同纸媒类型的版式版面、设计元素、风格、特征、方式等的研究。李岑的《纸媒手绘插画艺术表现力研究》主要针对纸媒手绘插画定义分析并从其渊源开始了解;介绍了纸媒手绘插画多样的风格以及绘画手段,并对其具有文化传承魅力的技法进行举例论证;同时通过以纸为媒介的特征阐述具有人性化的特点战胜冰冷的数字时代,插画作者对于手绘形象的独特创作突出其自然美的要素,其精神创造具有主动性、具有

① 栗兴维.新媒体环境下纸媒受众市场分析[J].新闻世界,2017(7):67-70.

形象创造的表现力、以生动感染观赏者等方面,对纸媒手绘插画艺术表现力进行分析论述。刘潇的《纸媒版式设计的美学应用研究》着重研究平面设计中纸质媒体版式编排与设计元素间的关系,以人的视觉习惯为切入点,研究与视觉传达设计紧密相关的版式编排,提出把更好的信息传播作为版式设计的目标和手段,即"为人而设计"的观点,解决从市场需求到用户体验,由设计者主观创意、版式编排,再到印刷、制作,最后对市场效果进行验证等一系列问题。黄珊和王颖的《纸媒版面中图片的编辑策略》中提道,图片的编辑与艺术设计在纸媒设计中至关重要,它已经不再单纯是美化版面的工具,还同时担负起了传递信息的职能。郑莹的《当代纸媒美编的设计意识能动性分析》主要对通过美编的设计意识能动性作出转变,提高纸媒的定位和审美,提高纸媒的竞争力的方式方法,进行了详细的分析。

第三类是关于以某种代表性的纸媒为特定研究对象的研究。吴辉的《中国纸媒广告中的文化符号和文化价值观(1979—2008)——以〈新民晚报〉和〈时装〉杂志为个案》中,研究发现,中国纸媒广告商品产品类别的发展变化与消费变革密切相关,其基本轨迹有三:一是由生产消费品向生活消费品转变,二是由"小件"的日用消费品向大件、耐用消费品转变,三是由温饱型消费品转向发展和享受型消费品;研究还发现,中国纸媒广告中常见的中国传统文化价值观有"传统""社会地位""情感"和"天人合一",常见的西方文化价值观有"竞争""现代感"和"性吸引"。尹嘉雄的《浅谈纸媒校园板块的定位设计与发展思路——以〈铜仁日报·教育周刊〉为例》中,探讨了拓展纸媒校园板块的办刊视野,办出特色和品位的方式方法,从版面设置、报纸与学校互

动等方面,以《铜仁日报·教育周刊》的定位设计和办刊策略为例,初步探讨校园板块在报业竞争中独出心裁、扬长避短的思路。徐佳的《纸媒微博、微信和新闻客户端三位一体战略布局探析——以〈人民日报〉为例》认为在媒介融合的大背景下,纸媒整合自身优质资源,利用新媒体优势,逐渐与新媒体融合,实现纸媒战略转型;在这样的媒体竞争环境下,为应对传媒市场的变局,微博、微信和新闻客户端三位一体的战略布局被认为是传统纸媒向新媒体转型的一条必经之路。

综上所述,目前国内对纸媒设计的研究主要为三大方向。其一,多缘起于当代媒体环境变化下传播方式及媒介等迅速转变使纸媒设计面临困境的背景,对其进行发展方向、趋势、设计方法及策略研究。其二,多以纸媒设计中的某些元素如文化符号、版式、插图等进行艺术探析,或对设计原则等进行研究。其三,以某种代表性的纸媒为特定研究对象,通过实例分析、应用研究等,探讨纸媒设计。通过资料整理可发现,目前关于纸媒设计的研究呈现碎片化、零散化的特征,没能系统地基于演化本质来研究纸媒设计,结合多领域变革基于媒体环境激变之下的研究更是少之又少。

《申报》作为纸媒设计的重要史料,见证了近代纸媒的设计发展与演变。1990年代以来,国内学术界对《申报》不乏关注。目前关于申报的著作多为摘录、报纸名录或报纸内容集成与检索,其中对于《申报》的研究主要有基于社会学的内容分析、文化研究、受众分析,基于历史学的报业发展史及概况研究,基于管理学的报业经营、行业规范、法律法规研究,基于新闻学的方向展开的研究,在报纸设计方面多从商业广告设计进行研究。早

期李洪波《珍贵的民国时期资料——〈申报〉》表述了《申报》是中国近代史的重要材料。1989年楚雄州人民政府拨出专款由楚雄州档案馆购买并收藏了上海书店于1983年影印的全套《申报》资料共计400册,并于1993年4月向社会公众开放,各界人士均可利用该套资料①。另外,本章基于"知网"检索,发现关于《申报》的研究共有75篇,其中期刊类有57篇,硕博学位论文18篇。基于研究内容,主要有以下分类:

第一类是关于新闻报道评论的分析,主要表现为以报纸新闻报道评论等内容为分析重点的论文数量最多。从中探讨报纸/报业性质、所折射的社会现实、当时社会思想研究、报纸新闻报道的语言特色研究等。刘远铮的《民国初年中日合办汉冶萍案的舆论风潮——以〈申报〉〈时报〉为中心的研究》以民国初年盛宣怀以中日合办汉冶萍公司为条件向日本借款,酿成了耸动中外视听的中日合办汉冶萍案切入,以《申报》《时报》等媒体对事件进展及社会各界的舆论做出的报道为基础进行研究,提出这场舆论风潮体现了当时民众的觉醒以及舆论力量的成熟,舆论话语背后的利益纠葛与纷争也可见民初社会的纷扰乱象。陈志勇的《荀慧生与1930年代京剧"四大名旦"的评选——以〈戏剧月刊〉〈申报〉等民国报刊为中心》,基于《戏剧月刊》《申报》从"四大名旦"术语生成史的角度考察其背后所蕴藏着的丰富讯息和文化意涵。

第二类是从《申报》商业广告的角度进行研究,主要针对广告内容、版式设计、广告设计,对社会现实的折射与影响方面进

① 李洪波.珍贵的民国时期资料:《申报》[J].云南档案,2000(3):24.

行研究。白贵的《广告镜像中的社会文化景观透视——〈媒介呈现、生产与文化透析研究——民国《申报》征婚广告镜像〉评述》研究了民国时期《申报》上征婚广告发展的表征,探究征婚广告镜像中的上海都市文化。作者张艳在《民国征婚广告话语的文本结构探析》中综合运用了广告学、传播学、社会学与历史学等多种学科的理论视角进行研究,这种多视角的研究思路在一定程度上丰富了广告史的研究维度。杨卫民和徐宏的《民国上海报刊广告中的文艺性和商业性表达——以〈申报〉为例》提出在商业性表达中,民国上海报刊广告处处体现着现代化的生活方式,昭示着中国民族主义意识的增强,由此,报刊广告作为一种重要的都市日常生活内容呈现在人们面前;从本质上来说,报刊广告的日常性本质源自时代性与延续性的结合,具象表现为科学性与人文性的交融,尤其是其中实用性和趣味性的结合。蔡文超的《二十世纪〈申报〉广告美术字与再设计研究》将《申报》广告中的美术字按照笔画装饰进行分类,比较不同类型广告美术字之间的规律与审美,分析其使用的美术字的特征样貌,并以《申报》广告中的美术字为基础进行美术字再设计应用探索。吕佳的《〈申报〉广告设计风格演变探析》依据《申报》广告77年的发展,把《申报》的发展分为三个阶段:创建与发展期、鼎盛期、滞缓萎缩期,研究其不同时期广告设计风格的变化及特点;分析《申报》广告的设计风格及风格形成的动因,同时通过对各时期《申报》广告的设计风格探究,希望对现代报纸广告的发展有借鉴的作用。

基于以上研究现状分析发现,已有研究中关于《申报》设计的文献有6篇,多从《申报》广告设计切入,研究其设计风格、版

式设计或其中的美术字设计等。并没有根据媒体环境激变的本质,对《申报》的设计发展与演变历程进行系统的梳理、归纳、总结。因此,通过以《申报》为研究主体,探讨媒体环境激变下纸媒设计研究是极具意义的。

国外对《申报》的研究,多基于民国报纸整体环境研究。通过梳理国外学者对民国报纸的研究情况,可发现国外学者对民国期刊的研究成果多于对民国报纸的研究。在民国报纸研究中,国外文学学者主要集中研究报纸上刊载的文学作品和文艺副刊,而国外史学家们对民国报纸的研究成果更是少之又少,其中主要以德国海德堡大学的研究最为突出。海德堡大学的研究主要集中于上海的报纸,他们重点研究了《申报》和《点石斋画报》以及中国记者吸收欧美新闻理论和新闻史知识从事新闻工作的成果。此外,国外学者对梁启超的关注也比较多,特别是其对中国报业发展的贡献。从1990年代开始,国外学者对民国时期的报刊规范理论、范长江等报人、《大公报》等的研究开始兴起;近些年来,则对民国报纸内容、报纸与民族主义、社会和政治动员的互动关系的研究比较多[①]。

三、媒体及媒体环境的概念梳理与界定

媒体也称媒介。在英语中,媒体和媒介都用"media"这一单词来表达,但在汉语中会有一些微小差异。一般来说,我们通常所说的"媒体"包括两个含义:一是指信息的物理载体,等同于媒

① 魏定熙,方洁.民国时期中文报纸的英文学术研究:对一个新兴领域的初步观察[J]. 国际新闻界,2009(4):22—30.

介,如广播媒体、电视媒体等;另一个是指媒介组织,如《人民日报》、中央电视台、湖南卫视等①。

刘建华在人民日报出版社出版的"一本书学会新闻采写系列丛书"总序中开篇写道:"传播是人类与生俱来的,而媒体却是一个历史性产物。"媒体的诞生发展往往与人类的社会进步发展密切相关,随着长期的历史演进,从古老的号子、烽火狼烟转到以文字为载体的鱼肚尺素、鸿雁传书等,从印刷报刊转到广播、电视等现代媒体,而今更是转而进入数字技术和网络技术中诞生的微信、微博等新媒体。

在传播史上,传播发展的巨大变革大致可划分为四个阶段(如图5-1),分别为口语传播时代、文字传播时代、印刷传播时代、电子传播时代。不同阶段传播的转变以信息传播对象、距离、呈现方式的不同为核心,促使整个社会的政治、经济、文化得到发展。

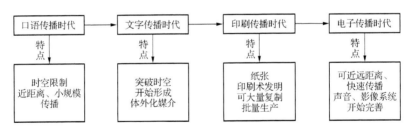

图5-1 人类传播经历的发展阶段

资料来源:克劳利,海尔.传播的历史:技术、文化和社会(第五版)[M].董璐,何道宽,王树国,译.北京:北京大学出版社,2011.

关于媒体媒介从不同维度出发会有不同的分类,一般传统

① 刘行芳.新媒体概论[M].北京:中国传媒大学出版社,2015:3.

理论把媒介按时间顺序分为符号、文字、印刷、电子、网络等形态;按传播对象可分为个人或大众传播;按感官的不同可分为听觉媒体、视觉媒体和视听媒体;按传播方式可分为直接媒介和间接媒介;按传播目的可分为公益性媒介和营利性媒介。另外,现在的主要媒体分类为电视、广播、报刊、互联网、手机等。国际电话电报咨询委员会将媒体划分为五类:直接作用于人的感觉媒体、如图像文本编码传输感觉的表示媒体、信息输入输出的表现媒体、如硬盘等用于存储表示媒体的存储媒体、如光缆等用于传输表示媒体的传输媒体。人类社会的构建是离不开信息交流的,而信息交流传播又离不开媒体,所以媒体作为信息传递交流的载体及发挥传播功能的有效组织机构,能不断沟通社会空间。

《环境学概论》中提道:"环境"这个抽象概念,总是相对于某一中心事物而言的;它是指作用于这一中心事物周围的客观事物的整体,并因中心事物的不同而不同,与中心事物之间相互依存、相互制约、相互作用和相互转化,存在着对立统一关系[①]。而本章所探讨的环境(如图 5-2)是以媒体为主体,围绕着媒体直接或间接影响其发展的各种依托技术、途径、模式、受众变化的社会因素的总和,是媒体以外的整体生态空间,即媒体或媒介环境(media ecology)。媒介环境的构造主要包括语言、文字、图像以及一切符号、技术和机器等。不同社会制度下的媒体环境不同,是由所处的社会制度中的经济、政治、社会、文化等各个社会系统共同影响决定的。

① 胡筱敏,成杰民,王凯荣.环境学概论[M].武汉:华中科技大学出版社,2010:1-4.

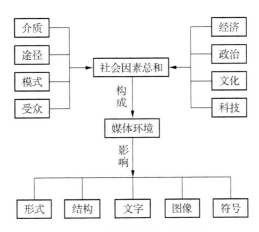

图 5-2　媒体环境构成及影响

资料来源：根据胡筱敏、成杰民、王凯荣主编的《环境学概论》相关理论映射媒体环境后定义自绘而成

可以说，媒体是无处不在的，因为人类社会延伸到哪里，媒体就会出现在哪里。而媒体环境又和社会密不可分、浑然天成，它们从古到今，跨越时空，如影随形。一方面，媒体是社会发展的产物，媒体的变革发展离不开媒体环境的影响。另一方面，在媒体与媒体环境的相互推动、相互影响下，媒体环境以媒介技术为核心改变了人类的思考方式和组织社会生活的方式，推动了人类社会文明的发展。

四、纸媒及纸媒设计的发展演变掠影

纸媒，顾名思义为纸质媒体，即传统意义上的报纸、杂志、画报等纸质刊物。是以纸张为主要信息载体，以平面文字、图片等为表现形式，以阅读传阅为主要传播形式的媒体类型。

中国传统纸媒自唐朝就已诞生，唐朝邸报"进奏院状"的发现

有力印证了这一点,它是中国最原始状态下的报纸。可见纸媒作为一种新闻传播手段,自诞生起已经历了一千多年的发展①。据考证,传统纸媒报纸的产生发展,大约经历了三个阶段:萌芽阶段(以公元59年罗马帝国的《罗马公报》和中国唐代的邸报为起始);发展壮大阶段(16~18世纪);提高阶段(19世纪至今)②。

基于新闻传播学研究,可发现公元11世纪中国造纸术及活字印刷术传入欧洲,1450年德国人谷登堡发明了铅字活版印刷。而15~16世纪欧洲在其文化、经济、社会变革的影响下,新闻媒体逐渐开始商品化。这一时期,新闻传播的萌芽主要表现在印刷机和"手抄新闻"的出现方面③,近代纸媒的形成自此酝酿。

16世纪后生产力从农业生产力向工业生产力过渡,科学技术不断地突破,在资产阶级革命及工业飞速发展的影响下,工商业开始发展。由于社会需求越发强烈,造纸及印刷业大量涌现,从1588年德国最早采用印刷术编撰《博览会编年表》开始,纸媒演变自此进入新阶段,定期报刊登上历史的舞台。

17世纪伴随工业革命及信息技术的进一步发展,人类社会开始进入纸媒印刷传播时代。如荷兰安特卫普的《新闻报》(*Nieuwe Tijdinghen*,1609年)、德国的《通告报》(*Relationoder Zeitung*,1609年)、英国的《每周新闻》(其全名为《来自意大利、德意志、匈牙利、波希米亚、莱茵河西岸地区、法兰西与荷兰的每

① 方汉奇.报史与报人[M].北京:新华出版社,1991:90.
② 高红玲.媒介通论[M].广州:中山大学出版社,2001:2.
③ 刘笑盈.中外新闻传播史[M].2版.北京:中国传媒大学出版社,2012:77-78.

周新闻》,1621年),以及法国的《报纸》(La Gazette,1631年)①,都是早期出现的印刷报纸。1656年德国出版商蒂莫台斯·里慈赫在莱比锡创办了《新到新闻》(Einkom-mende Zeitung),自此日报诞生。

到了18世纪下半期,英国报业繁荣,以1785年《泰晤士报》为代表的独立报刊出现。

进入19世纪后,在独立报刊基础上,美国因其特殊国情、领先的工业革命、没有束缚的社会环境,优先发展出了大众化报刊。1833年本杰明·戴(Benjamin Day,1810—1889)创办的《太阳报》(The Sun),成为世界上第一份大众化报刊。大众报刊不同于之前的政治报、党报,面向大众市场,充分展现出报刊在当时新闻传播中的多种社会功能。19世纪末在西方经济发展过程中,纸媒报刊也从产业化转型逐渐走向成熟,达到了一个历史的高峰。

而17世纪中期到19世纪中期,中国仍然长期处于清朝建立的封建社会,因此当时中国的纸媒发展仍然以政治传播为主。但19世纪中期到20世纪初,由于西方国家的殖民扩张,在外力作用及内部变革结合下,中国社会性质不断更迭,中国近代纸媒报刊在此时逐渐发展壮大。通过上文媒体媒介变革研究可知,进入20世纪中后期,受互联网、手机等新媒体的冲击,以报纸为代表的传统纸媒发展正面临巨大的挑战。

"设计"英文为"design"。《辞海》定义:"根据一定的目的要求,预先制定方案、图样等。"②"设计"本质上是一种创造性的活

① 刘行芳.新媒体概论[M].北京:中国传媒大学出版社,2015:5.
② 夏征农,陈至立.辞海:第六版缩印本[M].上海:上海辞书出版社,2010:1647.

动,为达成某种目的通过构思、计划、规划,进行艺术性表达,从而形成方案。设计本身是构想和解决问题的过程,涉及人类一切有目的的价值创造活动①。设计起源于旧石器时期,从当时的洞窟壁画、石雕像中就可窥见设计痕迹。

本章所研究的纸媒设计,即是以纸张为载体的新闻、广告平面设计。自人类开始有意识地利用象形符号记录思想、表达情感及抽象概念时,平面设计的观念逐渐开始形成。农业发展促进人类交流变多,从而促使文字被发明,这些都标志着人类开始摆脱懵懂无知进入文明社会。因此,可以说平面设计发展的历史是从书写、文字的创造而开始的②。而纸媒自公元前60年左右就已出现,随着纸媒的不断演变,报纸报业的逐渐成熟,纸媒设计贯穿始终,不同阶段纸媒的发展环境深刻影响着其走向。

纸媒萌芽阶段及发展阶段其设计主要以"新闻册"的形式出现,与书籍编排一般,有封面,包含报头和标题,文字都在内页。其中,中国早期邸报到清代的京报,延伸至近代中国报刊都长期未脱离小册子的形式,《申报》创刊时期也是书册式。19世纪初,铁制印刷机的发明,促使纸质可印刷规格有了突破,可实现大张报纸印刷。往后受工业技术革命下印刷机不断革新发展的影响,报纸版面版式设计随之呈现多样化发展,经历了包括垂直式、水平式、四角和对角式、马戏场式版面设计的演变。中国因为其鲜明的文化特点及动荡的社会政治环境,近代报纸设计呈现出特有的风貌,值得研究。进入20世纪,特别是20世纪中期

① 张立阳,郝灵生.设计概论[M].上海:上海交通大学出版社,2012:1.
② 文艺.平面设计史[M].合肥:合肥工业大学出版社,2009:12.

至今,在新媒体及新设计理念的碰撞影响下,现代纸媒设计开始逐渐从模块式设计、静态式版面模式的设计,转向受现代快节奏影响的高效快餐式设计、信息时代影响下的图像化设计、互联网时代影响下的网页化、个性化设计。

媒介环境学的思想渊源开始于 20 世纪初帕特里克·格迪斯的生态研究和城市规划,以及刘易斯·芒福德对技术文明的研究。"媒介环境学"这个术语 1960 年代末问世,由麦克卢汉(Marshall McLuhan,1911—1980)率先创造,后由尼尔·波兹曼于 1968 年在公开场合首次使用并进一步阐释。波兹曼提出,媒介是复杂的讯息系统,认为媒介和技术的变革会引起大范围社会环境的动荡,从而使意识形态、文化等遭受冲击。

媒介环境学的理论思想立足人文主义关怀、社会思想学说和人文主义思潮,关注焦点是媒体之间的生态、媒体的经营和管理,注重媒介对社会实践的影响。其根本是将"媒介作为环境"或"环境作为媒介"来研究,其显著特点主要有四个方面:① 具有深厚的历史视野,关注技术、环境、媒介、知识、传播、文明的演进,跨度大。② 主张泛技术论、泛环境论,关注的重点是广义范围的媒介媒体。③ 重视媒介长效而深层的社会、文化和心理影响。④ 怀有深切的人文关怀和现实关怀[①]。本章所提"媒体环境激变"正契合媒介环境学所讨论的主要方面,值得结合研究。

媒介环境学的建立基于媒介复杂的讯息传播系统,试图揭示其对人的感知、理解和情感的影响。一方面这反映出自然环境、传播环境及人文环境之间的关系,是"生态"研究的一种延

① 林文刚.媒介环境学:思想沿革与多维视野[M].何道宽,译.北京:北京大学出版社,2007:3-36,281.

展。在感知层面,我们认识世界、了解世界初步多通过调动我们的身体感官,而不同的感官因其特性获取的信息要素是大不相同的。换言之,诸如听觉、触觉、嗅觉、视觉等感官通过媒介传递的多重信息构建或重构了我们所理解的"现实"。这意味着我们需要将媒介作为环境来研究,我们感知到的信息帮助我们构建生存环境,而感知信息的途径是多种媒介媒体按其内在逻辑及设计特征呈现相关信息,这就是作为感知环境的媒介。另一方面,从符号学的角度而言,符号系统的构成变化往往受媒介变化主导。比如口语传播向文字记录的变化或文字记录向印刷传播的变化,使传承或演变的符号呈现不同的样貌,同时也作用于媒介传播的外化表现形式即相关视觉设计中。当我们使用文字的时候,必须掌握书面用语、文字符号构建的句法规则及设计语言;倘若想要成为优秀的主播,我们就需要掌握播音的常用词汇、发音语态及情绪管控等。也就是说,不同媒介有其所对应的符号体系,不同身份的人理解世界所使用的符号体系具有特性。这种符号体系在人的感知、意识或心灵中是如何被使用去表达其思想及经验的,是媒体环境学的研究方向。从这个角度出发,我们可以认为媒介也是一种符号环境。当然,作为感知及符号环境的媒介,在这两个层面往往是难以区分的,特别是我们在使用媒介来获取信息与人交流时,很难将两者区分来看,所以媒介中这两个环境层面是怎样相互作用的是研究重点。

传播学中媒介的概念是指相对独立的信息设备,我们通过媒体交流互动时是独立在外的。而媒介环境学把诸如广播、报纸、电视、电脑等载体作为关注的重点,与此同时将社会环境、人文环境等符号结构作为审视的对象,从而理解人类的互动及文

化的诞生。社会学中也提到社会环境的符号结构深刻地影响着人的行为和互动的参数,从这个层面来看,媒介之外的符号环境自有一套语言体系。这套体系形成相应的规则,帮助我们互动并与环境之外建立关系。比如,学校、医院、健身俱乐部或者家居室,都可看作社会符号环境。因此,媒介环境学的一个重要概念"媒介即环境",是说我们是身处媒介的符号结构之中,是参与媒介中去进行交流的。

纸媒的存在自文字诞生起横跨三个传播时代,在印刷传播时代达到顶峰,于电子媒介时代呈颓势,但这不代表纸媒会就此"消亡"。尼尔·波兹曼提出媒介环境学的一个基本原理:媒介是文化能够在其中生长的技术;换句话说,媒介能够使文化里的政治、社会组织和思维方式具有一定的形态。从这个层面来看,媒介环境学强调媒介与人的互动赋予文化特性,使其象征性达到平衡。换句话说,从人性化角度而言,当媒体媒介传播中的外化表达能使受众的感官达到一种平衡,那便是好的媒介。另外,他从媒介环境学的人文关怀方向,讨论了媒介对理性思维和民主进程的发展、有意义有价值的信息获取、人类道德感由此产生的变化之间的意义。其中,从理性思维的应用和发展层面来看,理性思维是助力抽象思维诞生的途径,文字及印刷术便是理性思维的媒介,而抽象的电子媒介也是在长期理性思维的培养激发中产生的。这奠定了印刷技术下的纸媒具有独特的价值,其内在的思维方式和设计原则是理性思维的影响。就像我们不会担心抽象思维会取代理性思维一样,电子媒体媒介同样不会完全取代纸媒。要知道,新事物的诞生总是在解决一些问题的基础上,衍生出其他的问题,不同人对好与坏、利与弊的评判总是

不一样的,这或许也是"公民意识"觉醒后的必然。

纵观媒介的历史分期,从媒介环境学的角度看媒介对社会文化的影响,每一次传播时代的转向,同样意味着知识传播的阶级化转向。信息在口语传播时代掌控在长者之手,其因阅历和经验受人尊重;文字传播时代文化因书面传播逐渐被普及,多数有身份能力者年少时便能掌握大量知识,信息由宗教及统治阶层所掌控;印刷术时代,信息开始向民主化发展,大众媒体走向历史的舞台,传播手段及外化形式越发多样;至今,不同媒介的迭代司空见惯,电子媒介时代相比印刷术时代而言,其速度和性质都已变化。大众追求个性解放,因而形成的文化在时间、空间、符号和物质上的结构偏向不同以往,是一种对世界全新的认识及感知。这种转变既是意识形态觉醒对媒介发展的推动,也是媒介迭代对社会文化发展的推动作用。从这个角度来看,纸媒设计之初需立足充分的前期调研。其中包括传播对象的定位、传播对象意识形态和社会文化的现状、传播对象所能接受的审美倾向和设计表达等,也就是要在现今所说的"用户研究"中下功夫,寻找到符合大众感知的纸媒设计。

另外,媒介环境学中有三个重要的理论命题:

其一,主张界定信息性质的是媒介的结构。换句话说,认为不同媒介具有不同的符号结构和物质结构或物质形式。比如目前以小说IP改编的电影,往往争议极大,根本原因是两者所体现的是两套不同的信息,看似相互"包含"却自成体系,所传达给受众的感受都有所不同。换言之,从媒介本身的结构而言,纸媒所传达的受众群体或被受众所接纳的信息,和手机、电脑等电子媒体相比往往是两套体系。看似内容相似,但是媒介本身的语

言、符号、表现形式都有所区别。比如从根本信息载体而言,一个是纸张,一个是电子设备;从版面而言,纸媒篇幅空间是有限的,电子媒介则具有空间"无限"的特点。这要求我们在纸媒设计中深刻把握纸媒设计的符号语言,把握其特性本质,选取元素进行设计重构时,将特有元素符号转换为符合相关媒介的语言表达。

其二,不同传播媒介中固有的不同物质形式和符号形式,使其预先拥有了相应的不同偏向。尼斯特洛姆设计的一套理论中概括了七个具体偏向,分别是:① 由于不同的媒介信息给信息编码的符号形式是不同的,所以它们便具有不同的思想和感情偏向。② 由于不同的媒介给信息编码、储存、传输的物质形式是不同的,所以它们就具有不同的时间、空间和感知偏向。③ 由于给信息编码的符号形式在被人获取的可能性上是不一样,因此不同媒介就具有不同的政治偏向。④ 由于物质形式决定着人亲临现场的条件差异,因此不同的媒介就具有不同的社会偏向。⑤ 由于不同的媒介组织时间和空间的方式不一样,所以它们就具有不同的形而上的偏向。⑥ 由于不同的媒介在物质形式和符号形式上是不一样的,所以它们就具有不同的内容偏向。⑦ 由于不同的媒介物质形式和符号形式上是不一样的,因此而产生的思想、情感、时间、空间、政治、社会、抽象和内容上的偏向就有所不同,所以不同的媒介就具有不同的认识论的偏向①。进一步来看,传播媒介不可能独立存在,其物质形式和符号形式的构建受时机和目的影响,体现某种思想意志企图解决存在的传播问题。也就是说,纸媒具备其固有的物质形式

① 林文刚.媒介环境学:思想沿革与多维视野[M].何道宽,译.北京:北京大学出版社,2007:30-31.

和符号形式,是区别于其他媒体媒介的。纸媒载体为"纸","纸"选材的不同、造纸技术和印刷工艺的不同,会形成不同的色泽、机理、质地,随"纸"长久以来的使用早以形成"纸"文化,这都赋予纸媒深刻的人文内涵,使纸媒具有深远的思想、感情偏向及特有的时间、空间和感知偏向。另外,纸媒发刊立场及目的,使其具有特定的政治偏向、社会偏向和内容偏向,会深刻影响信息表达的形而上的偏向。换言之,纸媒设计最终的视觉表达受发刊立场及目的影响,会采用不同的表现手法,让用户体会其强调的认识论偏向。

其三,媒体环境学进一步假设,传播技术促成的各种心理或感觉的、社会的、经济的、政治的、文化的结果,往往和传播技术固有的偏向有关系,即"技术和文化"或"文化和技术"的问题。也就是说关注传播技术对纸媒设计的影响也是关键之一,探讨复杂环境下不同传播技术对纸媒的冲击,挖掘纸媒固有传播技术如何融合突破,从而寻求更符合当下形势的纸媒设计形势至关重要。

我们可以发现,三个理论命题是逻辑的不断延伸,是递进而连续的(如图 5-3)。一方面,媒介的发展、传播及使用中,人的主观能动性是起到决定性作用的因素之一;另一方面,媒体媒介与技术、文化等之间是相互依存、相互影响的"共生"关系。三种视角各有侧重,所解释的方向各有不同,是我们理解媒介环境学理论基础的某个侧面,可以帮助我们以问题为导向,结合具体的社会历史背景谋求不同问题的解决之道。因此,本章试图将纸媒设计放于媒介环境学的视角下进行研究,希望通过对《申报》历史史料的归纳梳理,围绕以《申报》设计发展演变为主体的媒

体环境激变,研究导致其激变的影响因素及方式,从而映射影响当今纸媒设计发展的媒体环境因素。同时,探索中国文字传播时代到印刷传播时代媒体环境激变下纸媒设计的方式方法,从而透视目前情况复杂的电子传播时代中,纸媒如何通过设计手段突出重围、谋求长远发展的根本途径。

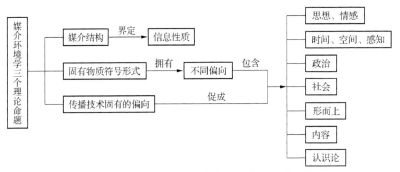

图5-3 媒介环境学理论命题的主要思想内涵

资料来源:林文刚.媒介环境学:思想沿革与多维视野[M].何道宽,译.北京:北京大学出版社,2007:29-32.

五、媒体环境激变下《申报》发刊与内容编排设计的发展轨迹

《申报》在1872年4月30日创刊至1949年5月27日停刊,其间持续发刊,发刊历时77年之久,共计出刊27 000余期,历经清末到民国再到上海解放等多个中国重要历史时期(详见附录2)。它是新中国成立前近现代报纸中历史最为悠久的报纸。在漫长的岁月中,它记载了我国近一个多世纪的朝代更迭和风云变幻,反映了自鸦片战争之后,在西方殖民主义侵略下我国沦为殖民地半殖民地的过程,也从中看到了门户开放,西学东渐,上

海以至中国商品经济产生发展、走向近代化的缩影①。其对社会影响之广泛,同时期其他报纸难以企及。

首先,其强调的"新闻纸",打破了传统文化中只供文人官员阅览的,朝廷邸报及以抄录邸报官方文书为主的《京报》形式,是近代化的新型报纸。其次,《申报》不同于之前传教士宗教性质的中外文报纸,而是一份淡化宗教色彩,面向广大民众,涵盖新闻、论说、文学、广告的商业化报刊。同时,《申报》打破了封建社会制度下的言论局限,不仅抄录朝廷邸报政事,传达上情,还通过论说评议,传达民声,宣扬民众进谏之风,力求做到"下情上达"。在太平天国运动失败后,《申报》在晚清封建社会环境下,成为最早提出"应天而顺人"的带有民主主义色彩思想的报刊。《申报》1911年《自由谈》的创刊,是综合性文艺副刊的先驱。1932年《申报》60周年出版的《申报地图》更是极具创新性,推进了中国地图绘制出版的近代化。《申报》还出版了画刊等形式多样的专刊、副刊。其发行量最大,覆盖区域最广,甚至逐渐从城市扩展至了乡镇,当时人们甚至直接把所有报纸统称为"申报纸"。它是中国近代最先在民间得到认可的极具影响力的第一大报,内容丰富多样,除了记录国内外重大事件新闻、刊载商业广告之外,还涵盖政治、经济、科学、教育、文化艺术等各个方面,可称为中国近代历史的"百科全书",为中国近代史的研究提供了丰富的史料。

通过文献梳理研究,追溯中国近代报纸的发展,我们总结归纳导致媒体环境激变的三个主要层面,包含政治、经济、文化等

① 宋军.申报的兴衰[M].上海:上海社会科学院出版社,1996:1.

社会环境的变革。

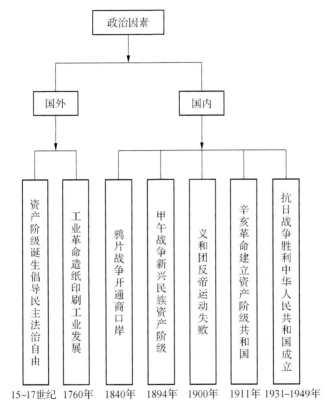

图 5-4　媒体环境激变政治因素分析
资料来源:笔者自绘

　　从社会政治因素方面来看(如图 5-4),15~17 世纪期间,英国通过海外贸易和原始资本积累的方式,使经济飞速发展,资本主义逐步形成,资产阶级开始登上历史的舞台。为抵抗专制统治、把控政权,从而维护资产阶级共同利益、发展市场经济,英国爆发了资产阶级革命,揭开了欧洲、北美资产阶级革命的序幕。英国在 1688 年完成资产阶级革命后,建立了君主立宪国

家,破除了专制统治,走向了民主法制,起到了思想启蒙作用,人们开始崇尚自由主义,言论环境开始宽松,从而推动了近代报纸的诞生。此后由于工业发展的需要,1760年代英国开始了工业革命,科学技术的进步,促使传统手工业阶段逐渐转为机器工业时代。对报业而言,不同于传统印刷适用大批生产的造纸、印刷工业就此发展,为近代报纸的兴起提供了坚实的技术支持。英国资产阶级和工业的快速发展,使之一跃成为当时西方发达强国,滋长了它对外扩张、掠夺、殖民的野心。

中国作为东方的泱泱大国,具有广阔的地域、充沛的自然资源和大量人口,被英国殖民者视为开拓市场和掠夺廉价原料的最佳之地,但由于中国闭关锁国的社会政治环境,不利于其开通中国市场进行经济贸易,遂于1840年对中国发动了鸦片战争,强行打开了当时闭关锁国的中国门户。第一次鸦片战争中国战败后与英国签订了《南京条约》,使上海等五大城市开放为通商口岸。中国原有自然经济受到剧烈的冲击,清政府和地主阶级对农民的剥削压迫不断加重,导致了农民起义太平天国运动。接着1894年爆发的中日甲午战争,造成帝国主义对华的"瓜分"狂潮,民族危机和社会危机日益加重。1898年6月11日至1898年9月21日,由地主、官僚和商人转化过来的新兴资产阶级,以康有为为代表进行变法维新,但因其局限性,终以失败而告终。随后义和团反帝运动的失败及《辛丑条约》的签订,让资产阶级更加清醒地认识到,只有通过革命斗争的方式才能实现中国的独立和自强。1911年的武昌起义吹响辛亥革命的号角,促成了中华民国的成立,结束了两千多年的封建君主专制制度,建立了资产阶级共和国,使得民主共和的观念深入人心。

1931年中国东北爆发九一八事变,充分揭示了日本侵华的狼子野心,1937年的七七事变更促使中日战争全面爆发。为了抵御外敌,中国开展了一系列的救国运动,运用政治变革及武装革命的方式,使中国逐步走上了民族解放和自强的道路,终于1949年10月1日成立了中华人民共和国。

从社会经济因素方面来看(如图5-5),鸦片战争之后,中国自给自足的封建自然经济被毁灭性破坏。外国廉价商品使得中国家庭手工业更加难以存活,中国逐渐变成了外国的商品倾销市场和原料产地。第二次鸦片战争失败后至1890年代,统治阶级出现向西方"借法自强"的洋务派,洋务运动轰轰烈烈地开展。

图5-5 媒体环境激变经济因素分析

资料来源:笔者自绘

洋务派提出了推广机器生产的要求,产生了大力发展工商业的思想,使中国资本主义工商业得到初步形成,许多工业技术的引进突破便发生在这一时期。甲午战争后,民族资本家和爱国人士纷纷设厂救国,企图实现以实业所得来资助教育、用教育来改进实业、凭实业发展而救国的目标,中国近代的工商业就此快速发展。自中华民国建立后,民营实业团体纷纷成立,民族资本主义经济逐渐兴盛。

另外,上海位于长江出海口,毗邻太平洋,向南可沟通东南沿海各城市,向北可连接青岛、天津等城市,具有得天独厚的地域优势,其交通便利、货物吞吐量大,自古就是重商之地。因此,在政治变革促使上海被列为第一批条约口岸开埠通商时,上海地区的官民没有表现出如其他口岸出现的强烈的抵触情绪①,上海市民对待外商的态度也相对宽和。外商和华商可以顺利地进行自由贸易,这促使上海经济快速发展,逐渐成为当时中国的第一大港口城市和国际化贸易中心。

与此同时,多国在上海划分租界,所形成的独立于中国政体之外的行政管理体制,使其政治环境不再一味受晚清封建压迫统治。其宽松的政商环境,令上海拥有了更多的谋生就业机会,暂住人口和流动人口越来越多,劳动力激增。这更吸引了大量传教士开始在上海办报传教,大量外商开始进驻上海定居投资。他们企图借助上海作为跳板对中国进行传教性的思想演化,通过发展商品经济和进出口贸易以牟取暴利。但不可否认的是,他们所带来的产品,以及展现出的不同的生活方式,深深震撼了

① 王儒年.《申报》广告与上海市民的消费主义意识形态[D].上海:上海师范大学,2004.

中国民众。

从社会文化因素方面来看,在鸦片战争之前,东西方文化交流主要以中国的东方文化向西方传播为特征,18世纪的欧洲曾兴起以崇尚中国文明、传播中国哲学思想、模仿中国艺术风格为特征的文化潮流,形成了"中国热"。而西方文化的传播对中国的影响,则因为清政府闭关锁国的政策,仅停留在宫廷及上层社会有限的范围之内。直到战争敲响了中国紧锁的国门,才使得国人真正直面西方先进的现代科技和文化。十九世纪七八十年代,兴办洋务的社会改革思潮,真正揭开了接受西方先进科技、文化,向西方学习的序幕。接着戊戌变法坚定了国人自己办学的决心,并倡导学习西方的科学、文化和艺术,向西方寻求真理。辛亥革命后,中华民国的成立,使社会上的思想文化氛围大为活跃,西方的先进文化得到了更为广泛的传播,最终促成了新文化运动的爆发,社会上的旧思想、旧风俗得到了前所未有的冲击。

(一) 中国近代报纸的起源

在19世纪初,中国由于受社会性质、物质需求等限制,根本没有近代纸媒报纸的概念。而中国近代报纸的概念,更多是由于西方传教士传教需要及商人广告需要而开始在华出现。

从1815年到19世纪末,中国报刊在近代化中,出现了一系列影响深远、地位重要的中外文报刊,充分推动了中国近代报纸的诞生、发展、兴起。其中外国人在中国一共创办了近200种,占当时我国报刊总数的百分之八十以上,在很大程度上控制了

我国的新闻出版事业[①]。从另一个角度而言,也为中国本土自办报业的诞生发展奠定了基础。通过梳理归纳1815年至19世纪末中国近代部分重要中外文报刊,可发现中国近代报纸兴起,主要分为三个阶段(详见附录1):

1. 近代报纸诞生初期

1815年至1840年鸦片战争前,因为中国的封闭、对外国人的防备,报业多还在南洋、澳门以及当时唯一的通商口岸广州一带发展,报刊多以小册子的形式为主。

1815年5月伦敦宣道会传教士马礼逊在米怜的协助下,开始在马六甲筹建教会、学校和印刷社,8月依托木版印刷技术印刷的用于传播基督教的中文月刊《察世俗每月统记传》(Chinese Monthly Magazine)(见图5-6)在这里诞生,它是第一份用中文出版的定期报刊。中国早期报刊因此开始脱离唐代官府邸报、揭帖、政治性小册子等形式,逐渐开始向近代化发展。以《察世俗每月统记传》(1815～1821年)、

图5-6 《察世俗每月统记传》第一卷

资料来源:https://baike.baidu.com/item/%E5%AF%9F%E4%B8%96%E4%BF%97%E6%AF%8F%E6%9C%88%E7%BB%9F%E8%AE%B0%E4%BC%A0

① 方汉奇.中国近代报刊史[M].太原:山西教育出版社,1981:10.

《特选撮要每月纪传》(1823～1826年)等为代表,其内容多以传教、传播西学为主。由此发现,西方传教士主要是期望通过创刊办报、宣传宗教、传播教义的文化侵略的方式,来控制国人思想精神,达到发展资本主义、进行殖民侵略的目的。

其间的《东西洋考每月统记传》于1833年8月1日在广州创刊,是第一份中国境内出版的中文月刊。其虽为一份宗教性质的报纸,却因受当时政治环境影响,传教色彩淡化,主要刊载西方文明知识,对西方的报业发展也有所介绍,无"新闻"栏,但有年度新闻综述,其上还出现中文报刊上最早的对外贸易行情表。

2. 外人在华办报的发展、鼎盛时期

继1840年中英鸦片战争后,晚清国门被西方列强武力打开,中国沦为半殖民地半封建社会。1842年中国签订了第一个不平等条约中英《南京条约》,条约要求割香港岛给英国,迫使开放广州、厦门、福州、宁波、上海为通商口岸,允许英国人在通商口岸设驻领事馆等。因此,外国商人、教会和传教士们得以在中国境内公开传教和办报,原本以南洋和澳门为活动基地的传教士,纷纷转移至中国本土发展[1]。

1840年代至1860年代,是外国人在华办报的发展时期。中国败战香港割让,使香港成为当时西方传教及中国近代报纸发展初期的中心。1853年9月3日由马礼逊教育会主办、英华书院印刷发行的《遐迩贯珍》在香港创刊,是鸦片战争后由传教士

[1] 赵晓兰,吴潮.传教士中文报刊史[M].上海:复旦大学出版社,2011:3-4.

创办的第一份中文报刊。而后传教士将目光转向人文底蕴深厚的华南、江浙地区,报业中心逐渐由广州、香港一带的南方向北转移至上海。上海开埠后的第一份报纸是1850年8月由英国商人奚安门(Henry Shearman)创办的英文周刊《北华捷报》,其1864年7月正式改版为《字林西报》(North China Daily News)。另外,1857年1月26日由英国传教士伟烈亚力(Alexander Wylie)主编、墨海书馆印行的《六合丛谈》就是上海历史上第一份中文近代报刊,甚至远销日本。此时报刊文种丰富,包括中文、英文、葡萄牙文、法文、德文、日文等,内容为了更贴合当时中国国情,不再以宗教内容为主导,开始以传播"西学"即西方科学文化、地理知识、各国时事政治、商业广告消息和一般的新闻评论为主。

1870年代到19世纪末,是外国人在华办报鼎盛时期。参照范约翰的《中文报刊目录》,可发现其所罗列的从1815年至1890年间创办的40家宗教性质报刊中,有31家是在1870年至1890年在中国境内创办的[①]。这一时期,报业不再局限在沿海,而是向内陆延伸,在中国遍地开花,形成网络系统。其中值得注意的是《中西闻见录》(1872年8月~1875年)在北京创刊,是北京的第一份中文近代化报纸,这标志着外国传教士终于实现打入晚清政权中心办报的目的。另外,本章研究对象《申报》(1872~1949年)也是在这一时期创刊的,其被誉为中国近代公认的第一大报。此时段报刊的发刊形式逐渐多样,包括日刊、月刊、周刊、旬刊、三日刊、两日刊等,内容更进一步地传播了西方政治、

① 周振鹤.新闻史上未被发现与利用的一份重要资料:评介范约翰的《中文报刊目录》[J].复旦学报(社会科学版),1992(1):64-70.

经济、文化、科技相关内容,深刻影响了中国近代社会、思想的变革。

3. 中国本土自办近代化报纸的诞生兴起阶段

1860年代到1890年代为抵抗国外资本主义的侵略,中国开展了洋务运动,以期望通过引进西方的先进装备、机器、科学技术挽救晚清统治,中国民族资本主义出现萌芽。1880年代前后,国人开始意识到,中国要富强就必须改革,而报纸报社的创立有利于信息传播、舆论活跃监督,"通民情,达民意",促进社会教化、维护国家权益等,可以推动社会变革发展。因此,办报创刊势在必行,必须积极发挥报纸新闻的先导作用。其中1873年8月8日,艾小梅在汉口创办的《昭文新报》是最先问世的国人自设自营自办的近代化报纸。

而1894年中日甲午战争后,中国战败,民族危机和社会危机日益加重。由地主、官僚和商人转化过来的新兴资产阶级,以康有为为代表积极开展了变法维新运动。康有为以其敏锐的眼光看到兴办报业可助力在士大夫中网罗有志之士,推动成立学会,聚而求进、开拓思想、学习先进知识以推动中国近代社会的进步,遂于1895年8月17日在北京筹办了双日刊《万国公报》(与广州学会《万国公报》同名),同年12月16日更名《中外纪闻》,作为机关报。该报旨在宣扬强兵富国、变法维新的思想,分析各国强弱原因,提出治国之策。此后在维新派积极办报的带动下,国人开始冲破思想的枷锁,勇于支持言论自由,纷纷投身办报事业,中国近代本土自办报刊迅速崛起。同时,大量报刊的创设,促使了阅报会的开办,阅报会涵纳了各种报纸,对公众开

放,从而更进一步扩大了报纸的影响力。

1898年9月21日,由于慈禧太后发动戊戌政变,除几家托庇于租界和改挂洋商招牌的报纸外,戊戌时期新办的报纸几乎全部被封或被迫停刊①。虽然如此,受维新运动思想启蒙,国人办报的脚步并没有停止。梁启超同年年末继续主笔《清议报》(1898年12月23日)(如图5-7)宣传相关革新思想,以开通民智。

图5-7 《清议报》创刊封面
资料来源:https://baike.baidu.com/item/%E6%B8%85%E8%AE%E6%8A%A5

(二)《申报》的创刊缘起

《申报》(Shun Pao)原名《申江新报》,1872年4月30日(清同治十一年三月二十三日)由英国商人安纳斯脱·美查(Ernest Major)创刊于上海山东路197号。因上海黄浦江又称"申江",所以报纸命名为《申江新报》后缩写为《申报》。

《申报》的创始人英国商人安纳斯脱·美查(Ernest Major)和其兄弟弗雷德里克·美查(Frederic Major),在1860年来到了上海。起初,美查和其兄弟主要是通过中国茶叶和丝绸布匹,从事进出口贸易。但到1870年代初,他所经营的生意不景气亏了本,便想要改营其他行业以发展其事业。因来华时日已久,他已经十分熟悉中国文化,了解中国的语言文字。加之当时上海

① 陈玉申.晚清报业史[M].济南:山东画报出版社,2003:114.

只有一家由字林洋行出资,詹美生(R. A. Jamieson)首任主编的中文商业报刊《上海新报》(1861年11月),其销路好、盈利可观,十分具有影响力,可以说创刊后十年间,在上海中文新闻报纸中独占鳌头。面对广阔的市场,他的买办陈莘庚建议美查开设一家中文报馆。

而美查采纳了他的建议,并对当时的市场进行了考察,发现想要通过报业牟利,所发行的报纸就要达到成本低、发行量大、读者多的效果,通过发行费及吸引商家投放广告的方式获利。但是,由于社会环境的局限,民众文化重视度不高,报纸并没有成为大众必读之物,而想要打开报纸市场,在没有其他方面资助的情况下,突破之前传教士所办的宗教性质的报纸形式、迎合当时中国读者需求、适应经济发展、符合时事变化、办中国化报纸势在必行。因此,他聘请了清朝秀才蒋芷湘担任主笔,钱昕伯、何桂笙等出任编辑。并让与香港报人王韬[当时英文周刊《德臣报》(The China Mail)中文附页《中外新闻七日报》的主笔]相识的钱昕伯,赴香港学习相关办报经验。钱昕伯在香港期间帮助王韬筹办了《循环日报》,并与王韬商讨了《申报》的创立,王韬对《申报》创刊提出了许多有建设性的意见,比如主张《申报》除了刊载新闻,还要有新闻评论等,对钱昕伯回沪协助办报提供了不少助力。

随后美查与友人伍华德(C. Woodward)、普莱亚(W. B. Pryer)、麦基洛(John Machillop)共商后,决定合资办报,每人出银400两,共计1600两作为启动资金和股本,并在1871年5月19日订立了创办合约,推选美查为报纸经营主持人。为防止这笔资金移作他用,协议明确规定:此项股款为投资印刷机器、铅

字及其他附属设备兴办华文报纸之用。并规定全部股金分为三份,美查负实际经营的责任,占其中两份,其他三个朋友各占一份,今后无论盈利或亏损均按此比例分担①。这样一来,美查全权负责报纸,报纸的盈亏风险大部分都系在他身上,当然商人逐利,风险越大收益也越可观。

通过前期努力筹备,1872年4月30日(清同治十一年三月二十三日)《申报》创刊号出版发行(如图5-8)。报纸在《本馆告白》中强调其为"新闻纸",说道:报纸的概念是从西方传入东方的,不同于中国传统邸报官报,只能被文人所懂,不能"雅俗共赏"。设申报愿做到"凡国家之政治,风俗之变迁,中外交涉之要务,商贾贸易之利弊,与一切可惊可愕可喜之事,足以新人听闻者,靡不毕载"②。希望《申报》的发刊可以网罗天下可传之事,广而告之,让人们虽不能实地目睹却能够客观了解,知晓天下之事。《本馆条例》中讲明了报纸的售价和分销零售手续,以及刊登广告的手续和付费方法,由于当时外商资本更为雄厚,所以其中规定外商广告比华商广告费加倍,以便获得更多的利益。

《申报》创刊时用毛太纸铅字单面印刷,成本低,因此报纸售价也低。上海本地"每张取钱八文",外埠每张售价十文,分销批发价六文。《申报》设有多处分销点,售价低廉,迅速打破当时《上海新报》的龙头地位,抢占了市场,成为上海当时唯一一家中文商业报刊,很长一段时间在上海独占鳌头,无其他报纸可以与之匹敌。同年,《上海新报》再无竞争能力,宣布停刊。

① 宋军.申报的兴衰[M].上海:上海社会科学院出版社,1996:8.
② 本馆告白[N].申报,1872-04-30(1).

图 5-8 《申报》创刊第 1 号

资料来源:大成老旧刊全文数据库;《申报》数据库

(三)《申报》发刊的历史沿革

通过梳理《申报》的兴衰过程,它发刊的历史大致可分为三个阶段,分别是:立场模糊的创建与发展时期(1872~1912 年);思想进步的鼎盛时期(1912~1937 年);战乱打击下的滞缓衰退时期(1937~1949 年)。

1. 创建与发展时期(1872～1912年)

《申报》创刊时为双日刊,每隔一天出刊一次;1872年5月8日从第五期起改为日刊(星期日休刊),后至1879年4月27日后改为无休日刊。美查并没有一味采用西方的办报模式,而是极力进行中国化,并聘用中国人为主笔、编辑和经理人。《申报》产权和主笔几经变更,其中1884年创刊时的主笔蒋芷湘因考中举人而离开。然后,总主笔由钱昕伯担任,但其体弱多病,所以何桂笙代理其位,至1894年何桂笙因病去世。此后由黄协埙代理主笔,到1898年初时,钱昕伯病情日益严重遂请辞,完全由黄协埙任总主笔。1904年底报纸改革后,由金剑华总主笔。1909年,席子佩拿到产权后,日本留学回来的主笔张默接任总主笔。因此,以《申报》产权变更时间为依据研究,可将《申报》创建与发展时期分为三个不同阶段:

(1)《申报》由英国商人美查创办经营时期

《申报》一直强调其为商业报纸,《申报》馆可以说是将报纸作为一种商品经营的企业,以得利营生为根本目的。另外,美查在《本报作报本意》中曾说过:"若本馆之开馆,余愿直不讳焉,原因谋利所开者耳。本馆不敢自夸惟照义所开,亦愿自伸其不全忘义之所怀也。"可见其在创刊对外宣传时,强调《申报》除了谋利外还保持一份"义",是为华人所办的一份报刊,"对国家使除其弊,望其振兴,是本馆所以为忠之正道"①。希望在晚清时期能起到传达、沟通朝廷与民众之间相互消息的作用,推动社会发展

① 本报作报本意[N].申报,1875-10-11(1).

进步。

但是,通过研究美查创办时期《申报》的报道内容,可以发现,《申报》并没有真正如其所说,做到为华考虑、公正客观、只为谋利。美查作为英国资本主义商人,创办《申报》要以维护外国侵华资产阶级在中国的根本政治经济利益为主要目的。而报纸作为一种舆论引导工具,更在其中扮演麻痹中国人、转移其注意力、控制其思想的重要角色。比如,1876年3月19日英商擅作主张筑造的中国第一条铁路淞沪铁路通车事件,透过现象可以看出英商筑造铁路虽有利于货物流通,但其根本目的是为得到路权,方便帝国主义对中国的进一步掠夺。而《申报》在铁路开通四天后发文支持铁路建设通车,并帮助其宣传,对此事的态度明显倾向帝国主义利益集团。

但从另一方面,我们还是能看到《申报》创办和发展时期的秀才主笔们是具有爱国思想的,或许在某些英国侵华战略政策上,他们有认识上的偏差或评论上的错误,但他们心怀天下局势,具有忧患意识,引进"西学",呼吁民众自强救国,持改革的态度,对新闻的传播和舆论引导起到了积极的作用①。

美查经营长达17年之久,《申报》馆在他的经营下还出版了许多其他有影响力、有意义的报刊。比如创办的最早综合性月刊《瀛寰琐记》(1872年11月)、通俗性报刊《民报》(1876年4月)和新闻绘本旬刊《点石斋画报》等。这期间,《申报》最初日发600张,至1874年底因注重中外军事消息的实况报道,并更换印刷纸张扩版增加内容,销量增加一倍。1876年5月发刊增至

① 宋军.申报的兴衰[M].上海:上海社会科学院出版社,1996:24.

2000多份,次年突破5000份。

(2) 美查股份有限公司成立时期

美查经营至1880年代末,因其年事已高,想要回归故土。他便将其所有相关事业包括工厂、《申报》馆、点石斋书局等改组,招收外股,成立美查股份有限公司,总资产30万两白银,共6000股。此后,美查携2000股于1889年航海回国,直至1908年3月28日报馆接到美查病逝的消息,其间他再没有过问报馆及企业事务。

此时公司股东为埃皮诺脱(也译作阿柏舒,E. O. Abuthnot,履泰洋行经理)、麦边(G. Mebin,麦边洋行经理)、麦根治(Robert Macbemzie,隆茂洋行经理)和中国人梁金池。报馆产权由英商独资变为华洋合股,董事会负责人是埃皮诺脱,报纸的经营业务先后由当时担任会计(相当于经理职务)的席子眉、席子佩主持。这样的经营机构一直持续到1909年辛亥革命前夕[①]。其中,19世纪末即1898年维新运动失败之后《申报》由黄协埙主笔时期,《申报》因批判变法维新转而支持慈禧等陈旧落后言论,背离当时时代发展大势,使读者逐渐失望,对黄协埙望得到朝廷赏识而批判康有为、梁启超的言论立场持抵制状态,导致《申报》发行量急速下降。面对这种现状,加之主笔间言论立场不同的矛盾,于是1904年底《申报》进行了改革,由众人推选的金剑华主持,会上最终确认了支持报馆坚持改革的立场。总主笔黄协埙主动请辞,由公推的金剑华担任总主笔,此后言论为康、梁平反,多持反对清朝统治支持革命的态度,报纸发行量重新增长至一

① 宋军.申报的兴衰[M].上海:上海社会科学院出版社,1996:50-51.

万份以上。

其后,1906年6月清政府预备立宪,《申报》犀利指出其主要是缓和社会矛盾和动荡的虚伪手段,并没有实质性的成效。同年,清政府制定了《大清印刷物专律》,又于1908年制定《大清报律》,对舆论进行管控,《申报》对多项条例强烈申斥,但受到朝廷施压,不得不采取迂回政策,言论只得收敛。因此主笔刘师培、王钟麒相继离开报馆。

(3) 国人买回《申报》产权初期

受《大清报律》中要求外国人辞退报纸股份不再招外股的启发,《申报》主笔们开始意识到报纸新闻舆论的作用,并想收回《申报》自己经营。加之《申报》这期间受政治环境影响营收不高,美查公司又需资金周转,经过双方协商,席子佩在1906年前后,以7.5万元的价格收购报纸。自1909年正式签订合同后,《申报》名义上虽仍属于外国人,但产权终归中国人自己所有,结束了外国人长达37年的经营,总主笔变更为1905年《申报》改革时入馆的从日本留学回来的张默(蕴和)。同时外务部指使上海道台蔡乃煌借此之际要求以个人名义入股,席子佩因财力不济,同意让一半股份,《申报》短时间成官商合办。但不到半年,蔡乃煌受两江总督宣谕参劾被革职,遂退股,《申报》仍旧由席子佩独资经营。

同期,恰逢辛亥革命(1911年～1912年初)酝酿爆发时期,《申报》对时局进展变化都进行了相对客观的报道,站在民主共和国的立场上,支持孙中山成立的临时政府,但也发表了对资产阶级领导的辛亥革命的不彻底性等深有见解的评论。

《申报》在席子佩时期日销近7000份,它的资产也由刚创刊

时候的 1600 两,增值到 1912 年的 120000 元[①]。第一阶段的创刊发展时期取得了很多成绩,多次的实地消息、战报和有态度的评论,使《申报》迅速积累了大量读者。新闻论说和其他城市的实地消息报道的新形式,在上海独树一帜,使其成为行业标杆。

2. 鼎盛时期(1912～1937 年)

1912 年,《申报》在官方股份撤走之后,席子佩由于经营不善,资金周转困难,便由史量才接手。史量才(如图 5-9)字家修,出生于 1880 年,祖籍江苏江宁县(今南京江宁区),在商人家庭长大,他的父亲史春帆,在今属上海的娄县泗泾镇经营药材生意。1903 年,史量才从杭州蚕学馆毕业之后,到上海发展实业教育,创办了女子蚕桑学堂。1904 年他受邀为狄楚青创办的《时报》做编辑,为他接手《申报》奠定了基础。1912 年 9 月 23 日,史量才在立宪派实业家张謇、赵凤昌等人的支持下,合力以 12 万银圆的价格与席子佩签约,接办了当时因亏损多年想要转让的《申报》,并重金聘请了陈景韩(又名陈冷)为总主笔,张默仍为主笔,席子佩留任

图 5-9 史量才

资料来源:史量才(EB/OL).[2020-11-11]. https://baike.so.com/doc/6609751-6823539.html

① 方汉奇.中国近代报刊史[M].太原:山西教育出版社,1998:43.

经理一年后,由张竹平接任经理一位,并大力广纳人才。

(1) 坚定独立自主的办报立场和强大信息网建设

史量才经营《申报》的时期,正值中国政局动荡、多灾多难的民国时期,但是无论风云变幻,他办报的立场始终坚定不移。可以说《申报》能有现在的历史地位和影响,与史量才经营中投入的精力和坚定拥护革命独立自主的办报方向是分不开的。民办商业报纸的性质,让《申报》成为民众的喉舌,只有坚持独立的经济和自主的政治立场,才能确保报纸言论的客观公正,助力民族国家的正向发展。

史量才受维新运动影响,认可西方科学文化及资产阶级民主思想,积极参与当时风起云涌的政治变革运动,思想进步,坚持人民民主革命、武力抵抗侵略、反对封建帝国专政独裁的态度。他办报讲究策略,在坚持不放弃根本原则的前提之下,却也适度妥协以求生存。比如辛亥革命后,1915年袁世凯欲称洪宪皇帝,命人携15万大洋巨款来沪收买舆论,《申报》是袁世凯首选目标[①]。此时的史量才当时因与席子佩的官司,处于赔款的经济困境中,但他却立场坚定,不为所动,并于1915年9月3日的报刊中揭露此事,刊载反对袁世凯称帝的文章,对其进行批判。另外,在袁世凯不顾大势民心想称帝时,巧用舆论表达态度,也在一定程度上获得了抵制反动统治的胜利。1918年五四运动爆发,《申报》盛赞学生的爱国热情,反对当局镇压学生,喊出了"国人共愤,万众一心"的口号。并在《申报》的《告白天下》中表明不再刊登日本人的广告,愿以绵薄之力支持爱国运动,大得

① 傅德华,庞荣棣,杨继光.史量才与《申报》的发展[M].上海:复旦大学出版社,2013:4.

民心。

《申报》为适应这一时期的社会变化,自1914年起开始在全国继续增派驻各地记者运用电报通信、摄影等新媒介,及时、客观并连续报道,信息翔实完整,冲击力强,产生了巨大的影响。另外,《申报》还注重国际形势动态,在纽约、伦敦、巴黎、柏林、日内瓦、东京等地都增设了记者,形成了强大的世界信息网络。

(2) 现代化办报环境及设备

随着史量才经营有方,报纸版面、发行量逐日增加,加之《申报》想要发展必须做到及时向民众传递新闻消息,截稿时间也不能过早。这就对报馆高效工作和印刷设备限时效率有了更高要求。虽然史量才接手《申报》时条件十分困难,初期还因席子佩陷入债权官司,但他看到历经几十年的报馆馆舍简陋、设备印刷条件落后的状况,为了报馆更长远的发展,还是果断决定改善,重新筹建新馆。1918年,一幢5层的《申报》大楼在老馆旁边落成,10月迁入使用。为此,史量才斥资70万余元,请了上海一流的建筑设计师。大楼按报纸工作流程设计建造,是一座编辑业务、营业广告和排字浇铸、照相制版、机器印刷以及生活卫生设施一应俱全的现代化新闻大厦,底层还有印刷厂[①]。同时引进了美国先进的双滚筒印刷机、馆内铸字机、纸版机、铅板机以及制铜板、锌板等相应设备,打造了一座现代化报馆,为《申报》的鼎盛发展奠定了良好的硬件基础。

(3) 先进的报纸经营和新闻业务理念

作为民办商业报纸,为了生存,力求盈利是重要目的,《申

① 宋军.申报的兴衰[M].上海:上海社会科学院出版社,1996:92.

报》当时的经理兼营业部主任张竹平,在这方面发挥了很大的作用。他认识到报纸广告不仅是商品宣传的媒介,商品广告费更是报纸营收的重要部分。因此,他着手改革《申报》广告经营,化被动为主动,设立广告推销可以吸引中外企业在报刊上投放商品广告。科内设有专门的对外宣传的业务员及服务客户的广告设计人员。至1915年4月,报纸广告版面超过新闻、副刊的版面,业务收入增加,发刊范围也不断扩大,尽量确保上海近郊汽车、火车、轮船能到的地方当天能通过邮件送达,其他较远地方能通过邮局、分销点订购。

史量才经营时,积极了解、接触优秀新闻人,学习先进办报思想,认为新闻传播是报业发展的根本倚仗。报纸及时的新闻报道,更能满足民众从客观的事实中,了解社会变化、国际形势的需求。总主笔陈景韩和他理念相合,主张加强报纸新闻性的同时文字编辑也应"去芜存菁,简短精确";为吸引读者,每日报纸新闻要有特色内容;新闻报道立场要客观,忠于事实;强调采访写作要秉承"确"(准确)、"速"(迅速)、"博"(广博而丰富多彩)的原则;新闻时评部分应从时事议论切入再抒发见解,做到言简意赅、一针见血。

(4) 报馆重要事件、改革及报纸营收变化情况

1919年10月在檀香山举办的世界报业大会,鉴于《申报》在国际上的影响,推选史量才为世界报业大会副会长。

1922年《申报》创刊50周年,由黄炎培主编耗时一年编纂的年鉴《最近五十年》以大型纪念册形式面世。全册分为三编,分别为"五十年来之世界""五十年来之中国""五十年来的新闻事业"。回顾了过去五十年世界、中国、新闻事业的发展和变迁,附

有世界大事表、彩色世界变迁图、中国对外贸易统计表,也是一种形式突破,异常珍贵。

1929年,张竹平因购买《时事新报》资产破坏《申报》收益和声誉而被解除职务。1930年5月陈景韩辞任总主笔,张默再次继任。

史量才因坚持独立自主办报及人民民主的立场,前十多年《申报》在激烈的社会矛盾中夹缝求生,没有可依靠的势力,道路艰难。直到1930年代,有了历史性的转折。日本帝国主义企图侵占中国,于1931年9月18日向东三省发动了大规模战争,这就是举国震惊的九一八事变。在民族生死存亡之际,蒋介石却以"攘外必先安内"为理由"剿共",使民众大为不满,自发组织了抗日爱国运动。史量才此时意识到,面对侵略,报纸一味保持中立的办报态度并不可取,要承担其历史责任,遂在民主爱国进步人士黄炎培、陶行知、戈公振的支持下,决定在1932年《申报》创刊60周年进行第三次改革。1931年1月史量才成立了《申报》总管理处,下设设计部,黄炎培为主任,戈公振为副主任,陶行知为不对外公开的总管理处顾问。设社会事业部,成立流通图书馆、业余补习学校等帮助青年进步,宣传抗日救国。《申报》的发展因此达到顶峰。

《申报》改革后支持以宋庆龄为代表的"中国民权保障同盟"的政治主张,与当时蒋介石的政治主张相背离,遭到了蒋介石的忌恨。1934年11月13日,史量才在沪杭公路上被其派遣的特务杀害,年仅54岁,举国震惊。史量才去世后,《申报》由其儿子史泳赓继承,总经理由马荫良担任。此事之后迫于国民党对新闻统治持续的把控,《申报》言论又逐渐趋向稳重保守。但随着

民族矛盾的进一步激化,在诸如胡愈之等爱国人士或共产党员的接触支持下,《申报》继续开始奋进。1936年1月改版《申报月刊》为《申报周刊》由俞颂华主编,继续系统报道国内外时事变化,附有漫画插图;介绍学术、艺术等新发展,文字浅显易读、内容充实。

这段时期经过史量才等人长期的努力,《申报》发行量不断上升,1914年比1912年增加1倍,1916年总发行达到2万份,到1922年创刊50周年突破5万份,1926年后上升至14万多份,1930年14.8万份(如图5-10)。由于纸张成本低,报纸发行和广告收入增加,使报纸盈利不断增加。起初一年盈利1万~2万元,随着不断的改进,每年盈利10万元以上,最多的一年达到30万元,社会影响和经济利益双丰收,《申报》成为当之无愧的中国第一大报。

图5-10 《申报》销量激增年份统计

资料来源:根据《申报》影印本《本馆告白》所刊内容统计绘制而成

3. 滞缓衰退时期(1937~1949年)

1937年的七七事变是中日战争全面爆发的导火索,《申报》自中日战争全面爆发后,深刻揭露日方阴谋,强调不可对其抱有和平幻想,呼吁鼓舞万众一心抵抗侵略,捍卫领土主权。七七事变后仅一个月,日本于8月13日攻占上海,进一步证实日方野心勃勃,随后中国开始全面抗战。期间《申报》替被国民党诋毁为"共匪"的中国共产党八路军正名,通过战报表达其是为国为民、坚决抗日的人民军队。

日军攻入上海后,虽未侵占租界,却靠武力坚决打击租界内的抗日宣传,要求租界规范新闻言论。《申报》凭借外国人创办以及发行已久的底气,继续宣扬八路军和毛泽东、朱德、彭德怀等各个优秀领袖抗日相关言论、活动等消息。受战时影响,油墨、纸张等物资供应困难,发行篇幅受限。《申报》于同年8月15日起开始改为日发一张半,18日起又改为一张。伴随日军侵占的进一步深入,租界内的抗日宣传引起日军的重视,日军于11月28日强占上海新闻检查所,12月13日要求各报刊必须送检后才能出版。《申报》不愿接受检查,遂于1937年12月15日不得不停刊,这是其创刊以来第一次停刊。

停刊前《申报》已安排一部分设备转移至当时国民党退守的政治中心武汉汉口,经过紧张筹备,《申报》武汉版于1938年1月15日发刊(至7月31日停刊),继续坚持客观发布新闻消息,不受胁迫利诱,坚定抗日救国立场。继日军侵华后,一座座城市沦陷,战火最终是否会波及汉口不可预计,《申报》便辗转至香港,3月1日《申报》香港版发行。虽然《申报》在这阶段努力建立

专电并派遣特派员、通讯员以维持新闻传递,但是由于战乱,消息传递困难,时局对国人自办报纸严查发刊受制颇多,《申报》言论不得不趋于保守,有所顾忌。这导致《申报》的发行量不复辉煌,不如同期可以畅所欲言的外商报刊。

1938年10月10日《申报》借助美商哥伦比亚出版公司的名义,再次迁回上海复刊。美国人阿特姆司任总经理,美国律师阿乐满为董事长兼总主笔。随着战事焦灼,上海沦为"孤岛",大量青年滞留于此,同时因其为公共租界的特殊性质,成为不少人的避难生存之地。《申报》曾发表《上海青年往哪儿走?》,详细介绍了四周的游击区及奔赴战区的路线途径,倡导青年加入救国组织、集体、团体等,从而发挥自身的价值,为他们提供了可发展方向。

不久之后,受日本侵略者指使,汪精卫的汉奸组织不断暗中迫害报纸的抗日宣传。至1940年代前后,抗日报刊生存危机日益严重,多位《申报》记者被通缉,《申报》发行人兼总主笔阿乐满等被驱赶出境,1941年2月《申报》著名记者金华亭被枪杀。1941年12月8日,日本偷袭美国珍珠港,太平洋战争爆发。同日,日军不再放过上海租界,上海自此彻底沦陷。日军勒令用外商名义出版的华文报纸全部停刊,并侵占了《申报》馆,不准报馆工作人员离开上海。后《申报》由日本海军报道部接收改组,由汉奸陈彬龢任社长,完全为日伪控制,充当了敌人的喉舌,留下了耻辱的历史。1945年抗日战争胜利,又由国民党政府接收,派文化特务潘公展、陈训念分别任社长和总编辑,把《申报》变成一张维护国民党蒋介石反动统治的所谓"民间报纸",终于在

1949年5月27日上海解放时停刊①。

从《申报》发刊以来销量的变化来看(如图5-10),契合媒介环境学中的第二个理论命题,传播媒介中固有的不同的物质形式和符号形式,使其预先拥有了相应的偏向。可发现《申报》发刊每个阶段产权主理人的经营理念,主笔所站政治立场,对社会情况反馈相关新闻思想和情感偏向的不同,都是其不同阶段受大家认可程度变化的主要因素之一。因此纸媒创刊的市场定位和设计理念,内容编排所传达的立场及情感偏向,是决定其是否能经久不衰的设计基石。

(四)《申报》内容编排设计的变革轨迹

报纸作为传播媒体,它设计的核心之一就是内容编排设计。目前,当代纸媒的新闻信息,通常被分为时政、经济、科教、文娱、体育等信息内容,而版面又可分为新闻版、专版专刊、副刊、广告版等不同的版面②。通过对导致媒体环境剧烈变化的动因分析,可以发现《申报》不同时期报纸内容分类的方式方法与社会环境变革中社会需求的转变息息相关。

社会发展需求一般指在某一特定时期下,社会用于投资和消费而形成的产品、劳务、购买力的总量,其中人类需求主要包括物质需求和精神需求。《申报》历经晚清到新中国成立,对政治变革需求而言,这一历史阶段侵略者想通过传教士创办报刊

① 周幼瑞.中国最早的报纸之一:《申报》[M]//上海书店《申报》影印组.《申报》介绍.上海:上海书店,1983:40-41.
② 姜宇琼,李鑫泽.版式设计[M].上海:上海交通大学出版社,2013:124-125.

传播西方宗教、理念，企图潜移默化掌控民众思维，达到文化侵蚀目的；中国执政方希望利用报纸新闻舆论获得所颁布政策或治国方针的支持。而《申报》在创刊时所设的"论说"一栏，便集中反映了其在政治变革中的站位和立场。对经济发展需求而言，上海开埠后外商的涌入和洋务运动影响下民族资本主义的发展，让上海充斥着各类诸如洋货、洋布、国内南北货物等工商产品，琳琅满目。五金店、西药店等商行，同样如百花齐放。虽然宽松的政治环境和优渥的商业环境促使上海经济不断发展，从而提高了大众的生活水平，使之具备了消费能力，形成了新的社会风尚和消费观念；但由于长期的封建统治，中西方思想、习俗上存在巨大的差异，让当时的上海大众难以短期内认识到新兴商品的便利。这促使中外商人为在中西方商战的碰撞下，提高商品销量，令商品具备市场竞争力，而开始重视倾销商品所需要利用的各种宣传手段。因此，《申报》创刊时就强调其为一份商业报刊，报纸内容设计上涵盖大量商业广告部分，设专门的"告白"版面，来帮助工商业借报纸宣传其产品，便是为迎合洋行商行的需求。对读者需求而言，社会政治环境的动荡，让上海大众渴望获得多方消息，了解局势。另外，中西方文化的交融碰撞，让大众思想意识、道德伦理、情感行为较之以前相对开放，逐步挣脱传统观念的束缚，开始认识西方、学习西方、追求民主自由，愿意汲取不一样的科学文化知识。但是，当时的报刊多为外报的中文版或者是洋行的广告船期等，多服务于上层阶级。《申报》创办初期正是察觉到针对广大市民阶层获取消息的途径匮乏，报纸读物存在市场空白。所以面对这种读者需求，《申报》的内容设计区别于当时上海其他传教或当局政治性官报邸报，内

容贴近市民生活,刊登的信息符合市民诸如学习"西学"知识、了解政治经济时事、获取交通出行信息、感受文娱生活等需求,包罗万象,帮助大众了解社会、认识社会。

梳理《申报》内容编排设计的发展与演变,可以充分了解纸媒为适应复杂多变的媒体环境在内容编排设计中作出的策略性变革,同时也可以较为全面地认识当代纸媒内容编排趋向成熟的形成脉络。在长期发刊中《申报》的内容编排设计尽量把握大势,根据办报原则方针发表相关论说,分配不同内容的版面占比。内容编排一直在寻求突破,以达到更好的阅读体验。内容分类设计的发展与演变主要有五个阶段、三次大的变革,分别是:初期基于受众需求大而化之的内容规划;1905年的强化消息分类的首度改革;1911年兼顾"详尽"与"简便"的二次改革;1932年新闻时评读者互动加强,倡导民主科学的专业化内容模块创新;1937年后精简保守的时政内容编排。

1. 大而化之的初期内容规划(1872～1905年)

《申报》初期的内容规划从各方需求出发,将纷繁信息大而化之,总体分为五个主要部分(如图5-11)。第一部分,为"本馆告白"和"本馆条例"。第二部分,为论说和新闻部分,论说评议当时的时事新闻,新闻反映多类社会问题。论说主题主要包括:鼓吹向国外借鉴,推进中国建设;揭露当时社会的不合理现象;宣传封建及孔孟之道和其他等类别①。第三部分,为诗词、散文及译著等,文学艺术部分。第四部分,为清朝谕旨、奏折和宫门

① 《申报》史编写组.创办初期的《申报》[M]//上海书店《申报》影印组.《申报》介绍.上海:上海书店,1983:17-18.

抄的抄录部分。第五部分,是商业广告行情信息部分。

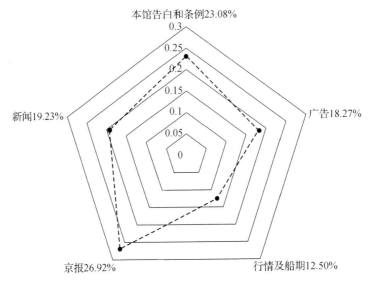

图 5-11 《申报》第 1 号内容版面占比统计
资料来源:根据《申报》影印本第 1 号整体版面分析自绘而成

从《申报》创刊前四号的内容变化分析可看出,创刊第 1 号相对稚嫩,内容没有清晰地分类,信息单一,广告多为外商商品宣传。自第 2 号后开始增刊论说,篇幅多为 1~2 篇每号。新闻消息种类开始逐号丰富,包括外埠新闻、本埠新闻、国际新闻、经济新闻、社会新闻等,增加文艺相关内容,涵盖领域更加广泛。自第 4 号后广告和行情船期内容版面相对固定,多从第 6 版开始的后 3 版刊登,大多数占比 37.5%,各自占比多为 25%、12.5%。其他部分的内容分配相对灵活,多根据实际篇幅略微调整。第 48 号开始,《申报》广告和行情船期部分内容占比上升,首次突破自第 5 版起刊印。广告和行情船期占比增至 41.625%,其中主要是行情船期内容增多。到第 51 号,报纸第

5~8版都为广告和行情船期。此后广告和行情船期总占比在37.5%~50%浮动,基本都扩至第5版。广告占比区间为25%~37.5%;行情船期占比区间为12.5%~20.8%。其他,如本馆相关说明及论说新闻文艺占比在37.5%~45%浮动;京报占比不低于10%不超过25%或31.25%。第58号广告内容甚至增扩至第4版,此后,单广告内容最高占比高达45.8%,比如第398号,行情船期也随着广告增加而相应减少,只占第8页极少部分,总体占比降低至8.4%。在这之后,行情船期占比最低到2.35%,如第1240号(详见附录3)。

随着报馆的不断发展,《申报》为了满足读者日益增长的需求,消息源开始扩充,消息种类逐渐充盈。通过对比同时期上海其他报纸,可看到《申报》初期的内容设计在保留西方"新闻纸"传播国内外时事新闻、关注社会变化基层琐事、发表论说评论和刊登商业广告信息的基础上,融入了中国的传统文化如刊载诗词、散文等内容。另外,它的信息来源多为翻译外文报纸或转载摘录香港当时的《循环日报》或依据主笔、编辑等友人来信。

1881年底至1882年初,天津至上海的电信创设,极大缩短了新闻消息传递的时间。1882年1月16日《申报》第一次利用津沪电讯传递谕旨,此后报刊增设"电音"版块,这是《申报》内容设计初具专栏分类的开始。另外,在1884年中法冲突期间,《申报》首先在多地增派采访员、通讯员,增设分销处,以报道军事消息,此番做法是中国近代报纸增设军事通信员的开端(如图5-12)。1882年3月8日《申报》第3176号开始刊印免费附张,报头标明"今日另出京报附张不加分交",以便保证新闻论说内容篇幅不被缩减。由此可见,传播途径的革新、消息来源的扩

充,促使报纸新闻广告内容随之增加,版面也进行了增扩。

图 5-12 《申报》1882 年 3 月 8 日第 3176 号报头
资料来源:大成老旧刊全文数据库;《申报》数据库

2. 强化消息分类的首度改革(1905～1911 年)

至 1905 年,《申报》整体改革,版面进行了扩充,其中报纸的内容设计改革,主要体现在内容分类编排上。比如新闻归类,分外交、政界、学界、军界和实业界等。内容分类编排与之前相比更为清晰,不会毫无章法,让人耳目一新。1905 年 2 月 7 日第 11423 号《申报》第 1～2 版,刊登《本馆整顿报务举例》如下:

更新宗旨:世界进化,理想日新,无取袭故常,不敢饰邪荧众。

扩充篇幅:纪载要闻,以多为贵,正附两纸,宽大一律,容有未尽,尚谋扩充。

改良形式:上下横截,分列短行,文理易明,且省目力。别刊大字,择要标题,藉振精神,并醒眉目。

专发电报:神州广漠,邮递书迟,事际重要,国人属目,不惜巨费,专电飞传,力争先著,录供快都。

详纪战务:俄日战事,迨未救平,旁午军书,瞬息万变,剡关唇齿,尤宜究心,载录綦详,未敢疏略。

广译东西洋各报:环球既通,外情宜审,优胜劣败,累黍不差,知彼知己,用自考镜。

选录紧要奏议公牍:布政施令,风动海隅,张弛之间,系民休戚,甄录其要,藉觇得失。

敦请特别访员:欧西访员,誉隆望重,名公巨卿,雅愿承乏,凡诸秘要,故能详知。举例仿行,特延鸿硕,遍置当路,侦探密情。

广延各省访事:省会要区,名郡大邑,上自官弁,下逮士农,人事纷纭,多有可采,是非所在,秉笔直书,备录无遗,以听舆论。

搜录商界要闻:中外交通,利握商界,土产外货,销市情形,比较盈虚,研究利病,致国于富,不惮详求。

广采本地要事:华洋杂居,行旅辐辏,地处冲要,事变多端,巨细精粗,难可殚述,苟系切要,靡不博搜。

选登时事来稿:集思广益,用匡不逮,海内时彦,倘有指陈,短制鸿篇,不拘体格,于时有济,俱当选登①。

改版后内容设置"论前广告"的创新,最惹人注目,充分展现了《申报》的商业性——以盈利为根本目的。"论前广告"的提出,主要是服务于商人,作为首版地位重要,会非常吸引人视线,相信商品宣传效果也会更好,因此刊登广告的收费也比其他版的广告高得多。1905年2月7日,首版广告只有3则,整份报纸广告占比总和高达47.65%。至1907年"论前广告"增阔至第2版,占比达21.9%,同年4月新闻消息前还出现"目录"(如图5-13),详细对每张报纸消息内容的归类进行了简要说明。

图5-13 《申报》第12438号

资料来源:大成老旧刊全文数据库;《申报》数据库

① 本馆整顿报务举例[N].申报,1905-02-07(1—2).

此后每刊都登"目录"于"首版广告"之后,目录根据实际刊登情况列写栏目。改版初期为两张大报,一般首版刊登广告占比 12.5%,第 5 版后也为广告。1906 年广告再次激增占大量篇幅,每张报纸广告占比不低于 25%,最高甚至高达 75%。至 1908 年第 1 张"论前广告"扩至第 4 版占整张 39%,分类也更加清晰。

3. 兼顾"详尽"与"简便"的二次改革(1911~1930 年)

至 1911 年 8 月,席子佩经营期间,主持了报纸的第二次改革,希望能兼顾"详尽"和"简便",提出"方便阅读的同时要详尽内容,保持严肃的同时又要活泼灵动"的改革方针,并在各城市聘请特访员以扩大消息来源及评说。1911 年 8 月 24 日《申报》综合性副刊《自由谈》创刊,由其同乡王纯根出任编辑,报纸强调趣味性和文艺性,是中国近代报纸文艺性综合副刊先例。

1912 年史量才接办《申报》,延续了二次改革中对内容编排采取的原则。进一步而言,此时报型转变为两张对开大报,内容扩增,转变后 1 版内容相当于之前 2 版内容。其中第 1~2 版为首版广告和"紧要告白",占整报内容的 37.5%,第 3~7 版其他论说新闻 54.2%,第 8 版"自由谈"文艺栏目占 8.3%(如图 5-14)。

此后内容设计,门类日渐丰富,专栏新闻不断细化,增添《老申报》《商业新闻》《教育新闻》《艺术界》等专栏,创办《星期增刊》《汽车增刊》《画图周刊》《申报月刊》等。

图 5-14 《申报》第 13979 号内容版面占比统计
资料来源:根据《申报》影印本第 13979 号整体版面分析自绘而成

4. 注重专业化的内容模块(1930～1937 年)

1930 年代为《申报》发展最为繁荣的时期,发行量迅速上升,版面扩大增加到三大张。另外,受民国新政治环境及新文化理念影响,1931 年《申报》开始筹备隔年创刊 60 周年的再次内容创新。所设《申报》总管理处分析当前国民党政局,在政治立场上呼吁自由解放、民主科学,倡导民众积极进行探讨评论,反对国民党的反动统治,宣传支持共产党领导的民主革命。积极在《论说》《时评》等栏目发表相关文章,以期影响广大爱国人士。

同年 9 月《申报》确立了新的办报方针。强调改革后报纸内容设计要加强普及科学知识,客观报道国内外情势谋求国家发展途径,关注民生致力解决社会问题,提倡教育兴国创办教育事业,要求平等拒绝不公。比如,民生方面注重读者互动性,增加《读者通讯》栏目,以便解决读者求学、就业、婚嫁等多方问题。

1932 年 7 月 15 日,创办集政治、经济、文艺于一刊的综合性

杂志。终至1932年11月30日,《申报》增设《新闻时评》栏目,并在时评栏详细刊载了筹备以来的具体改革条项:

在编排方面:务使新闻与广告两相配合,力求其明显,醒目。

国外通讯:如欧洲、美国、苏联,以及华侨,尤其是日本,务尽多刊载有系统之通讯。

国内通讯:力求普遍,于各地方的民生疾苦,政治经济情况,务求其能有系统的记载;东北失地现状,尤为注意。

每周星期一就商业新闻的篇幅:编经济专刊一种,详志一周内国内外经济上的变动,并编制各种重要统计。商业新闻也逐步加以改良,务使其能为大众阅读。

"自由谈":虽说只是一种副刊,但为调和读者兴趣,关系也很重大。今后刊载文字,务以不违背时代潮流与大众化为原则。

"读者顾问"一栏:凡关于政治、经济、法律、职业、婚姻、家庭、教育、农村、自然科学、医学、社会等问题的质疑,都由专家分别作答。

本埠增刊亦添刊"长篇小说"及"店员通讯"两栏:每周星期日即就增刊篇幅,出版"业余周刊"一种,以引起一般店员工友学徒的读报兴趣,灌输以各种常识,并改善其业余生活。

添增各种附刊:除上述的经济、业余外,还有电影建筑、卫生、教育、国货、科学等,亦将次第出版,都随同本报分赠外埠,或仅限于本埠。务使读者能各就所好,获得其所需求的知识和资料[①]。

此后,第二副刊《春秋》(1933年1月8日)、《申报年鉴》(1933年)、《申报丛书》(1933年6月)、《中华民国地图》、特刊

① 新闻时评[N].申报,1932-11-30(1-2).

《科学丛谈》《经验丛谈》《农村丛谈》等极具价值的刊物相继创办。《申报》内容编排更为专业化，分类丰富，涉及面广，可以满足读者不同需求，从而受到读者追捧购买。

5. 精简保守的时政内容编排（1937～1949年）

至1937年，抗日战争全面爆发。同年8月13日，日本攻占上海。此时《申报》篇幅减少，内容多为抗日宣传，遂遭受日军胁迫警告，于年底被迫停刊。但《申报》积极寻求生存途径，分别于次年1月15日和3月1日，在武汉汉口和香港再次发刊。其中，香港版初刊时为1张对开4版报纸。第1版为社评和广告；第2版为国内时事新闻，第3版上大半版为国际新闻，下小半版为华南要闻，第4版为本港新闻。后为增强其影响力于12月5日扩版，还增加了《星期评论》。

1938年10月10日《申报》再次迁回上海复刊。报纸篇幅为8张对开32版，力求延续其报格扩大报道范围及内容。因此内容设计上重新发行《自由谈》等副刊，还增设《游艺界》等专刊。期间除了引用外国通讯社消息，还与《新华日报》合作引用其新闻消息，内容有所精简，言论趋向保守，不敢大肆进行抗日宣传。可见1940年7月4日第23826号，此时的内容编排，广告部分也已划分详细分类，另外新闻和《自由谈》副刊的内容为消息和广告以近似"U"字形穿插编排，以求将报纸商业价值最大化，实现广告盈利的目的。

1941年12月7日，上海彻底被日军攻陷后，《申报》馆由日本海军报道部接收改组，内容设计上完全被日伪控制，多为发布倾向日军、粉饰其面目的新闻消息。1945年抗日战争胜利后，

国民党政府接收了《申报》,内容编排言论倾向维护国民党政府反动统治,直至1949年5月27日上海解放《申报》完全停刊。总体来说,此阶段的内容编排受动荡的社会环境影响,内容具有强烈的政治性,言论立场、内容分类和编排在表达上都因报馆主理人不同而有所偏向。

六、媒体环境激变下《申报》设计的演变特征

通过《申报》发刊的历史沿革和内容编排设计分析研究,可发现《申报》发刊期间所处的媒体环境是复杂多变的,这同时促使其设计深受影响而发展演变。

针对多方影响下的社会变革及媒体环境特点,《申报》看到了从中谋利的商机,将报纸本身也视为商品的一种,以图通过不断推陈出新的合理设计的报纸,来适应媒体环境的激变,从而增加报纸销量,达到营收的目的。《申报》设计涉及空间结构、报头、文字(字号)标题艺术字、分栏排版、元素装饰、插图风格和广告形式等方面,设计的视觉要素演变与内容编排设计的变革基本并轨进行。本节基于设计中主要视觉构成元素,试图横向划分报纸的构成版块,纵向分析不同构成版块设计演变的方向及特点,最后归纳《申报》不同版块设计演变的影响因素及共性设计原则,以此鉴今。换言之,本章研究的《申报》设计范围涵盖:报型设计即受版面大小限定报纸最终呈现的类型;报头结构设计即诸如报名、刊号、日期等报纸基本信息的排布;新闻版式设计即视觉编排中涉及的文字、分栏、照片、插图等信息要素的排列组合;商业广告设计即不同艺术手法创意表达所形成的主题平面设计。

(一) 媒介技术突破影响下的报型设计

报型是指报纸在长期发展演变中所呈现的外观形式,随着纸媒的诞生发展,为适应社会的发展变革、传递有效及时新闻、满足读者心理及需求的升级转变等,纸媒在纸质、开本、版式、版数等方面的外化形式形态。

1. 契合刊印条件的报型构成设计

报纸是印刷品的一种,因此印刷工业的技术、工艺、设备都会影响报纸印刷,而在报纸前期的设计环节,更是要依据当前的印刷现状完成恰当的构成设计。比如,《申报》设计中的文字会根据油墨、工艺、印刷条件的不同,选择恰当的字体、字号、样式及修饰,遵循一定的规则,以避免错误选择导致印刷出现文字笔画缺失、模糊等问题。另外,为满足报业发展和报纸销量激增需要(如表5-1所示),《申报》不同阶段选择的纸张和所引进的印刷设备也历经了多次更换。

我国日报初兴,在香港出版者用报纸(新闻纸),在上海出版者用我国赛连纸。有时亦以毛太纸、连史纸、关杉纸等充数。迨"洋纸"输入渐多,始则以价廉而用油光纸;继则以两面印刷,其价益廉,而用报纸。所通行之报纸,大率分为两种:一平纸,一卷纸。平纸约长43英寸①,阔约31英寸,每五百张谓之一令(ream)。卷纸则如布匹,由印刷机随印随裁,用此可免添纸之

① 1英寸=2.54厘米。

劳。每卷约12令至21令,其价以重量计,每磅在三两三钱左右,但时因来货之丰啬而涨落。此货以日本来者为最多,意大利、瑞典次之,挪威、德意志又次之[①]。从表5-1中的梳理可以看出《申报》纸张的择选也受所用印刷机影响,开始的手摇机对纸张要求不高,遂使用廉价的毛太纸,也可降低成本。随着销量的增加,更换设备来提高印刷效率,为达到更好的印刷效果,纸张质量要求也随之提高,便开始使用其他纸张,以达到最好的印刷效果。

表5-1 《申报》不同时期纸张及设备择选一览表

时间	纸张择选及特点		印刷方式及设备		说明
1872年	毛太纸（仿宋纸）	手工纸粗糙软和价廉便携	单面印	手摇机铅字印刷	印刷效率几百张每小时
1874年9月12日	赛连纸（连史纸）	版面稍大		英国架单滚筒机活字版	印刷效率1 000张每小时
1897年12月20日	机制油光纸				
1909年1月25日	报纸	便于版面和图片刊印	双面印	美国双滚筒印刷机	印刷效率2 000张每小时
1912年					
1918年				何氏32卷筒轮转机附切纸机和折叠机	可同时印48页印刷效率4.8万份每小时
1934年9月21日				引进套色印刷机	刊印封面套色广告

资料来源:根据戈公振《中国报学史》第180～195页和宋军《申报的兴衰》附录整理自制而成

2. 追求表现内容丰赡的报型设计

纵览《申报》77年的所有发刊,可以发现其报型设计因纸张

① 戈公振.中国报学史[M].上海:上海古籍出版社,2014:184-185.

的更换、印刷机器技术的影响,大致经历三个阶段的变化。

在创办初期,也正是近代报纸在中国发展的起步阶段,《申报》为保证读者接受度和销量,在报刊形式设计上尽力符合中国人阅读习惯,延续了中式传统官报书册的开本的报型。采用毛太纸单面印刷,纸张大小比现在二分之一四开报宽大一些,版面称"章",近似正方形,共有8章。

如表5-2所示,报型中的版面名称经历了"章"到"页"再到"版"的变化。报纸所选纸张为增扩内容并达到更好的印刷效果,曾用赛连纸、机制油光纸、白报纸等。随其发展版面数量不拘泥于8版,比如1874年开始增加"京报全录"附张,共有5次这样的增刊。1882年后,附张更是增多2~12页不等。报型保持册页型,每张分4版,每2版中折,可容纳的信息内容和广告篇幅随附张的增加而翔实。

表5-2 《申报》报型发展演变一览表

时间刊号	版面名称	纸张和版面大小	版面数量	特点
1872年4月30日第1号	章	毛太纸比现在二分之一四开报稍阔高25.7175厘米(10.125英寸)宽24.13厘米(9.5英寸)	8版	单面印近似正方形版面书册形式开本
1872年5月27日第12号	改为"页"			
1874年第856号		赛连纸(连史纸)	增加附张,主要为"京报全录"2~3页	
1882年2月23日第3163号	未标版号			
1897年			减少为6版	

续表

时间刊号	版面名称	纸张和版面大小	版面数量	特点
1905年2月7日 第11423号	第11423号改为"版"	用机制油光纸印刷 纸张大小： 高27厘米,宽104厘米 版宽：约25厘米	2张每张8版共16版	每张分4版,每2版中折,保持册页型
1906年2月27日 第11802号			增至3张18～24版,此后2张或3张不定	
1907年7月16日			增至4张28～32版	
1909年12月11日 第13239号		用白报纸	正张3张,第1、2张各后附一张,共5张	开始双面印
1912年1月15日 第13979号		对开尺寸	2张每张4版共8版	对开大报
1912年3月31日 第14046号			增加第3张副刊4版	
1912年7月8日 第14154号			3张10版,此后内容逐渐增多,张数版数随之增多	
1936年			增至7张28版	

资料来源：根据宋军《申报的兴衰》及大成老旧刊全文数据库的《申报》数据库整理自绘编成

第二阶段是至1905年初,《申报》为补救此前政治倾向偏颇而导致的销量大幅下滑现象,进行了首次报型改革,采用两大张报纸的形式,初具现代"新闻纸"的形式,并于1907年开始双面印,一般2～4张正刊报纸不等,第1～2张有时会增加附刊。

第三阶段为1912年史量才接手后,1月15日起改用极大纸张对开报型,1912年前半年,副刊《自由谈》仍然为原先开本形式,直至1912年7月《自由谈》副刊也变为对开形式。自此《申报》报型基本确定,鼎盛时期如1936年刊印7张28版,20版正

刊 8 版副刊。显而易见，《申报》报型的发展基于服务受众需求习惯和内容表达，几次变革后承载的内容信息更加全面丰实，可以说是"厚报"时代来临的表现。

（二）功能需求改变影响下的报头结构设计

《申报》的报头是《申报》设计的重要组成部分之一，主要功能是标明报名、日期、刊号、版数等简要信息。报头可以说是报纸的名片或眼睛，就如总是从姓名开始认识一个人，透过眼睛去了解一个人表达的意图。报头的位置通常是固定的，但也会在某些特定日子移动报头的位置，以吸引读者注意。

1. 凸显详尽信息的横栏报头

《申报》报头初期简单明快（如表 5-3 所示），主要包括报名、年号、干支日期、公历内容，信息一目了然，容易获取。为符合当时清朝政治环境，1872 年 5 月 2 日第 2 号时取消了公历，伴随"西学"的广泛传播，公历逐渐被大家接受，至 1874 年 6 月 15 日第 652 号才再次于报名之下添加了公历并引入了星期的概念。1872 年至 1874 年间，报头和正文之间的横向分栏线几经变化，或是用上细下粗，或是用上粗下细的线型。1874 年 9 月 11 日第 728 号改用横向双细直线，至 1877 年期间则或用横向双细直线型或用单细直线的线型。

1878 年 10 月 8 日第 1979 号，报头农历和公历放入括号内，同行添加文字，右侧添加"上海零售每张计钱十文"，左侧添加"外埠以照远近酌加寄费"。在此之后，根据发刊需要添加相应

内容说明,比如在报名两侧添加外埠售报处详细地址,添加"告白刊例"和本报刊印告白的收费要求等,报头内容开始变得烦琐起来。1905年报型初步形成"新闻纸"形式,每张第1版出现报头,每版版框顶部标明版号、年号等信息,没过多久第2张、第3张只在版框右侧或顶端排基本版号、年号等信息,至1907年后又复出现每张第1版出现报头,另外报头开始加入符号装饰元素。可见,这一阶段版式仍然处在摸索尝试阶段,表现阶段性变化的特征,但究其根本都是为了能更好地体现报刊基本信息。

表5-3 《申报》报头设计发展演变分析表

时间刊号	报头构成	图示
1872年4月30日 清同治 壬申三月二十三日 第1号	1. 报名居中 2. 右侧竖排年号"大清同治",左侧竖排刊号"第一号" 3. 报名右侧居中横排干支日期"壬申三月二十三日",左侧居中横排公历日期"英四月三十日",无具体年份。 4. 报头和正文的分隔线,用上细下粗的线型	
1872年5月2日 第2号	变动: 1. 取消公历 2. 报名两侧居中横排干支日期"壬申三月"和农历日期"二十五日"	
第60号	报头和正文的分隔线,用上粗下细的线型	
第306号	报头和正文的分隔线,用双粗线型	
第308号	报头和正文的分隔线,变回上细下粗的线型	

续表

时间刊号	报头构成	图示
第 510 号	报头和正文的分隔线,用上粗下细的线型	
1874 年 6 月 15 日 第 652 号	报头重新添加公历日期,并且引入"星期"的概念,于报名下方居中放置,具体文字为"西历六月十五日即礼拜一"	
1874 年 9 月 11 日 第 728 号	报头和正文的分隔线,用改用横向双细直线	
1874 年 11 月 9 日 第 778 号	报头和正文的分隔线,用横向单细直线型	
1875 年 1 月 1 日 第 824 号	报头添加西历年份具体为"西历一千八百七十五年正月初一日即礼拜五"	
1875 年 10 月 9 日 第 1059 号	报头与正文的分隔线,变为横向双细直线型	
1877 年 6 月 20 日 第 1580 号	报头和正文的分隔线,用横向单细直线型	
1878 年 10 月 8 日 第 1979 号	报头农历和公历放入括号内,同行添加文字,右侧添加"上海零售每张计钱十文",左侧添加"外埠以照远近酌加寄费"	
1879 年 2 月 8 日 第 2082 号	报头右上角原页码处,改写在本报刊印告白的收费要求	
1879 年 11 月 26 日 第 2362 号	报名两侧添加外埠售报处详细地址	

续表

时间刊号	报头构成	图示
1882年2月24日 光绪八年正月初七 第3164号	整体分横向2栏 1. 第1横栏,年号和干支日期在报头两侧,报名居中,报名下方为刊号 右侧年号的左侧起刊印为外埠售报处详细地址,及"告白刊例"即本报刊印告白的收费要求 2. 第2横栏公历居中,右侧为"上海零售每张计钱十文",左侧为"外埠以照远近酌加寄费"	
1882年3月8日 第3176号	第2横栏公历两侧文字说明有所变化,左侧添加"今日另出京报附张不加分文"的字样。之前文字移至右侧,无附加则写"今日无京报附张刊发"	
1905年2月7日 第11423号	报纸整体设计有所改变,第1张报头仍然分横向2栏,竖向分3栏 1. 第1栏右侧为年号及报纸张数,中间为报名,两侧是发刊地址和"告白刊例",左侧为公历 2. 第2栏中间为刊号,右侧为"上海每张售钱十二文",后期价格有所变动。左侧为"外埠以照远近酌加寄费" 3. 报名字体也有所变化,相比之前偏圆润的书写体,改版后的报名字体更加锐利,具有气势一些 第2张报头内容相对简洁明了,只有中间的名称和两侧的年号日期。但是在1905年9月13日第11641号后,第2张报头取消,在版面右侧竖排年号日期"光绪三十一年八月十五日申报第二张"的字样,字体相对第一张更纤细圆润	第11641号第9版

续表

时间刊号	报头构成	图示
1905年4月8日 第11483号	报头右上角添加"大清邮政局特准挂号立券之邮件"的字样	
1906年2月27日 第11802号	增第3张报,报纸版面方框之上标明"光绪三十二年二月初五申报第三张第十七版"的字样	
1907年3月29日 第12188号	第1张报头加装饰符号,后两张报头再次添加,其他版号无装饰	
1909年12月11日 第13239号	1. 报纸第1张第1版线框顶部右起标明报名张数版数,邮政特许说明和年号日期等 2. 后幅报纸,报名横排变竖排,字体略细,两侧分栏号纪年干支日期和公历日期,不久后又改回之前横排形式	

续表

时间刊号	报头构成	图示
1912年1月15日 第13979号	1. 报头占半版竖排,横向分5栏,横向第5栏纵向再分2栏。第1栏右侧为民国纪年干支日期,左侧为公历,下方为英文报名。往下依次为售价、刊号、报馆联系方式,第5横栏右侧为"本馆定价目",左侧为"本馆告白刊例" 2. 第2张报头简洁,"申报第二张"居中字体略细,两侧同第1张第1横栏一样 3. 第2版版头竖向分3栏"紧要告白"居中空心字,右侧为中文广告刊登说明,左侧为英文广告说明	
1912年2月21日 第14007号	报头有所改变 1. 横向分8栏,横向第8栏纵向再分2栏 2. 每横栏内容依次为,"申报""SHUN PAO"、民国纪年、干支日期、公历日期、报纸张数及价格、刊号、报馆联系方式,横向第8栏右侧为"本馆定报价目",左侧为"本馆告白刊例" 3. 第2张横向分4栏小波浪样式,内容依次为:名称、民国纪年、干支日期、公历和共计张数 4. 1912年3月31日第14046号,第3张报头分横向5栏小波浪样式,比第2张多报纸共计张数一栏	第14007号 第14046号

续表

时间刊号	报头构成	图示
1919年下半年 如第16778号	1. 首版框的顶部信息变为英文,后不久字体有所调整,报名使用粗体字,两侧英文刊号和创刊说明用无脚饰字体,以便突出醒目 2. 并在正文版框上方留有报馆变动等相关说明横栏	第16778号 第18643号
1927年5月24日 第19468号	报头第8横栏在1927年5月底后有所变化,刊登"今日大事记",隔年年末,出现报眼广告。此后报头版式基本固定,所示信息会根据实际情况有所调整	
1942年12月10日 第24674号	首版英文取消,转为中文	

资料来源:根据大成老旧刊全文数据库的《申报》数据库整理分析绘制而成

2. 突出简明特征的通栏报头

1909年第2张报纸,出现右侧纵向通栏报头。至1912年报型变革后,报头基本都不再使用横版而是用靠右竖版,这是追求视觉平衡的结果。平衡是视觉式样中不可或缺的,任何一件有一定边界的视觉式样,都具有一个支撑点或重心。视觉平衡要求其中包含的每一件事物,都达到了其停顿状态时所特有的一种分布状态。也就是说,对于一件平衡的结构图来说,其形状、方向、位置诸要素之间的关系,都达到了如此确定的程度。这种

视觉特征,都是由事物在时间和空间中所处的环境和位置界定的①。《申报》报头在首版中处于视觉重心地位,由于1912年报型变为对开形式,改变了开本单页单版阅读的形式,使原先的横栏报头设计无法让报头在版面中达到平衡支撑、突出信息的作用。因此,为了在整体版面中使报头设计更符合新报型规格和视觉感知中心,能够节省版面空间同时契合读者阅读习惯,《申报》报头位置选择在首版右侧,并采用纵向通栏形式。

另外,为便于外商识别报刊信息,1919年下半年首版版框顶部开始采用英文标注的形式。同时,值得一提的是报头具体内容会根据需求进行相应的调整,如第8横栏在1928年后更有本质变化,先是变为刊登"今日大事记"摘录重要新闻的相关标题,以达到便于读者了解今日消息重点的作用。于年底还出现报眼广告,此处位置独特,基本属于看报最先看到的位置,所以此处放置的信息宣传效果尤为突出。

总而言之,报头主要具有展示报纸基本信息和阐明注意事项的主要功能。如图5-15至图5-19通过对比《申报》报头不同阶段在首版的信息结构变化,可见区别于横栏报头时期信息从简明到详尽,最终的竖向通栏报头形式又复变得排列简洁、信息清晰而有层次。另外于版框上下为搬迁、改版等机动消息有所留白,更是充分体现其报头结构设计的人性化。

① 阿恩海姆.艺术与视知觉[M].滕守尧,朱疆源,译.成都:四川人民出版社,1998:14-17.

图 5-15 1872年《申报》创刊报头构成
资料来源：自绘

图 5-16 1907年《申报》头版报头构成
资料来源：自绘

图 5-17 1907年《申报》其他张报头构成
资料来源：自绘

图 5-18 1909年《申报》后幅报头构成
资料来源：自绘

图 5-19　1912 年后《申报》报头构成分析
资料来源：自绘

（三）读者群体心理变化影响下的新闻版式设计

1. 逐渐分级的字号字体选择

《申报》创刊时整个新闻版式设计为了与当时国人阅读习惯相适应，区别于现代报纸，采用自右竖行直排的形式。那时的版式设计可以看到密密麻麻的文字分布在狭小的报纸版面上，标

题字体与文本字体没有区分,甚至连最简单的加粗大小写字体都没有。不管是从文字的字间距还是整体的文字的一个排版,晚清时期《申报》里的文字整体呈现一种单一、死板、压抑的感觉①。简而言之,整个版面所涉及的标题或正文字体都相同为四号,行文通篇相连,一气呵成,全文无标点停顿,也无版面分栏,呈机械化分布,毫无美感和趣味。

经梳理发现,一方面受报型篇幅限制,另一方面受为读者能在阅读时感受到编者根据字号变化区分所表达内容信息的主次及便于读者检索新闻消息等功能的影响,《申报》每个阶段在新闻版式设计中字体字号的选择,随着内容编排的演变逐渐开始调整分级,以区分不同分类的信息内容(见表5-4)。

表5-4 《申报》的新闻版式发展演变一览表

时间刊号	正文版式特点/字体字号	图示
1872年4月30日 清同治 壬申三月二十三日 第1号	1. 每版在近似正方形的外粗内细双线框内排版,线框右上角为版号 2. 正文右为首竖行直排,无分栏26列,整版文字为41行,全文无标点停顿 3. 标题自成一列,多为四字简述 4. 广告行情部分有横纵分栏线划分版面	第1号至398号 报名:书法字体大号字 标题全文:宋体四号

分别为第1、2、7、8章

① 朱旭东.上海《申报》版式设计演变研究[D].杭州:杭州师范大学,2018.

续表

时间刊号	正文版式特点/字体字号	图示
第 2 号	每章列数根据内容不再全为 26 列,第 5 章之后出现 28、33 列不同密度。京报抄录内容每则利用 1~2 个空字符分隔。 第 1~4 章:26 列 第 5、8 章:28 列 第 6、7 章:33 列	第 5 章　第 6 章
第 3 号	每章列数 26、29、33、34、35 列不等。 第 1~2 章:26 列 第 3、4、7 章:33 列 第 5 章:34 列 第 6 章:35 列 第 8 章:29 列	第 5 章　第 6 章
第 6 号	第 4 章内容中开始出现"○"和空字符一起用于简单分隔部分内容	
第 20 号	第 8 页行情船期内容变多,排版开始变得越发紧凑,高达 41 列,此后有的高达 44 列	
1873 年 第 335 号	第 6 页开往各埠的船期信息排版方式部分转变为利用纵横向分栏的方式排版	

续表

时间刊号	正文版式特点/字体字号		图示
第 399 号	船期信息纵横向分栏的排版方式取消	第 8 页行情变为五号其他仍然全为四号字	
1874 年 第 618 号	第 5 页《京报》结尾事宜相关和部分广告内容变为五号,第 622 号后广告内容全为五号字,标题单独成列横排仍为四号字,其他不变		
第 619 号	第 2 页部分新闻消息标题不再为单独一列,而是每列定格空 3 个字符,于正文空 1 个字符和"○"符号,以分隔。"论说"及"文艺"部分标题继续单独成列。第 620 号后,全部新闻开始采用上述方式		
1875 年 10 月 29 日 第 1077 号	行情船期横向分栏线单直线变为双直线		

续表

时间刊号	正文版式特点/字体字号		图示
1876年2月1日 第1153号	第8页行情船期部分少于二分之一页,横向分栏线双直线变为单直线。之后,船期版面超过每页三分之二时会改用横向双直线,如第1171号 第1200号后,行情船期部分为第8页二分之一左右时,横向分栏线也会出现1条为双细直线		
1876年3月9日 第1185号	行情内容变少为一版的二分之一,因此横向双直线变横向单直线。此后行情分栏线,偶有出现1条横向双直线。1876年5月20日第1240号之后,版面基本少于二分之一,基本都为单直线		
1876年5月6日 第1235号	排版利用空字符,另外,还曾出现采用与商业广告相似排版形式,利用横向分栏线,详细标明价格,如第1388号	报纸第1页《本馆告白》内容字号变为五号,此后"新书出售"相关内容一般采用五号字,标题四号字不变	第1235号　第1388号
1877年6月14日 第1590号	《京报》皇太后、皇上圣旨训示等内容变为五号字,第1592号甚至全部内容会采用五号字(如灰色区域示意,为变化区域)		第1590号　第1592号

续表

时间刊号	正文版式特点/字体字号	图示
1876年8月18日 第1324号	第2页,首次出现新闻插图"九龙山匪党"肩章图样。新闻配图可以辅助读者更为直观地了解新闻事件,加深对事件的记忆	
1882年2月23日 光绪八年正月初六 第3163号	第1版出现采用木刻年画形式庆贺新年,此后每版无页号。年画贺年向来是中国文化传统,可见《申报》为贴合读者文化习俗,不断尝试将中国传统元素融入报纸设计之中	
1905年2月7日 第11423号	1. 论说新闻部分,采用横向双直线,分2栏如第1~2版 2. 新闻标题空正文2个字符竖向排列,正文前用1个空字符和"○"符号相隔 3.《京报》标题刊号等信息居中竖排,一目了然,如第16版	要闻标题:二号 要闻来源地:五号 其他新闻标题内容和广告标题:四号 广告内容:五号 另包含阴阳木刻标题或广告语美术字 第2版 第16版

续表

时间刊号	正文版式特点/字体字号		图示
1906年2月4日 第11779号	第4版首次出现"要闻"的部分标题,前2个空字符改为2个特殊符号"◉"		
1906年2月27日 第11802号	第2版"论说"开始分横向2栏,出现使用句读"。",至1908年,仍然只有逗号进行断句	第4版 非要闻新闻标题:四号 非要闻正文或要闻三级内容:五号	
1906年11月23日 第12069号	第2版"论说"和"要闻"或"宫抄门"部分出现二级标题,或单独顶格成列或在二级标题前添加特殊符号"▲",与正文再空1个字符	二级标题和正文字号一致为四号	
1907年3月10日 第12169号	1. 第2版"专电"内容分类标题前,顶格添加特殊符号"◉",二级标题前用"▲",与正文用"○"相隔,其他涉及人物说话同样如此 2. 其他二级标题前用"▲",与正文空1个字符相隔		

续表

时间刊号	正文版式特点/字体字号	图示
1907年3月29日 第12188号	1. 内容加分类标题,标题周围有不同的吉祥传统纹样装饰框 2. 版号两边,开始添加装饰符号"✿",此后不久改为"❀"装饰符,如1907年11月25日第12511号 3. "专电"内容分类的标题前顶格添加特殊符号"◉",单独成列	
1907年4月7日 第12197号	1. 第2版正文前竖排添加"目录",后根据"目录"的分类设计不同纹饰框。"今日本报目录"用"▲▼"符号上下装饰,"◉"顶格区分每张的目录 2. 第18版"画史"开始运用人物线稿漫画插图	
1907年6月24日 第12275号	1. 第4版版面框右侧会出现注意提醒文字,比如"▲今日尚有要闻转入后页阅者注意▲",不久后"▲"变为"◉" 2. 文章的二级标题前出现区别"▲"的"⊙"符号,二级标题与正文空1个字符相隔 1907年2月后"论说"等新闻排版二级标题或者条项前出现"▲"或者"⊙"混搭使用	
1907年8月1日 第12314号	分类文字框样式逐渐减少简化,本刊主要为3种样式	

续表

时间刊号	正文版式特点/字体字号		图示
1907年9月14日 第12438号	出现目录不久后,"▲▼"上下装饰更换横排"♯♯♯♯ ♯"样式框形式装饰,用"⊙"更换"◉"顶格区分每张的目录		第12197号　第12438号
1907年12月6日 12522号	此后每版线框顶部标明报名、张数、版号和农历日期。张数版号用符号,农历日期用符号,或有交换。版号按报名每张只到第8版,如"申报第一张第四版""申报第二张第七版"		
1908年2月5日 12576号	"目录"下第二级分类改变形式,文字装饰框有所变化	字体从标题二号缩小为三号	
1909年1月25日 第12920号	新闻图文排版形式越发多样		

续表

时间刊号	正文版式特点/字体字号		图示
1909年5月5日 第13020号	第3张新闻版面出现横向分3~4栏的形式,采用横向双直线形式的分栏线。同年不久后,也曾更换为横向单直线	其中标题:四号 内容:五号	
1909年12月11日 第13239号	1. 每版线框上居中右起标明报名、张数、版号,用"◉"在两侧装饰,如"◉申报第一张第二版◉" 2. 内容分类标题,统一文本框样式 3. 后幅张报名、张数、版数,用指向左右的黑三角"◀▶"在两侧注明	线框上居中右起标明报名、张数、版数:四号 目录中内容分类标题:三号 新闻标题:二号	
1910年4月19日 第13359号	关于交通信息,利用信息化表格的形式,更为清晰易读,便于读者		
1911年8月24日 第13845号	第3张第2版,《自由谈》副刊用中空书法艺术字		

续表

时间刊号	正文版式特点/字体字号		图示
1912年1月15日 第13979号 民国成立之后	1. 第3版内容分类标题样式延续之前不变 2. 整版"要闻""清谈"等文章内容，每版横向分4栏或6栏排版，文章重点内容文字和标题字号相同 3. 标题单独成列 4. 文章二级标题前用"◉"符号并于正文空一格。文章分段，段首用"▲"或者"⊙"符号混搭使用 5. 第1版线框之外从右至左依次标明，"邮政特准"、农历、版号。其他版框，从右至左为农历、（申报）公历、版号。在纪年与公历两侧用"◉"标注	行文字号主要分4级 目录中内容分类标题：三号 新闻标题：二号 正文采用：新五号 广告内容和部分次要新闻比正文小一号	
1921年1月后	新闻用逗点，评论用句点，另外，《自由谈》等副刊文字用双句点，并尝试使用白话		
1930年3月22日 第20467号	1. 正文以横向均分8栏为基础骨架 2. 如第7版内容分类标题装饰样式以简化的小黑三角纵向重复排列形成		
1933年1月22日 第21475号	如第8版部分内容所示，文章标题、作者、副标题或者摘要等跨栏设计，以便更为醒目突出		

续表

时间刊号	正文版式特点/字体字号	图示
1940年7月4日 第23826号	如第7、8版,由于影印版的缘故没有特别清晰,但也能发现新闻插图被广泛地应用。即时新闻摄影照片,使报刊新闻更具权威性,令人信服	德军用以渡河之橡皮艇

资料来源:根据大成老旧刊全文数据库的《申报》数据库整理分析绘制而成

表5-4按时间顺序抽样分析了《申报》正文版式发展演变的情况,从中可见至1876年5月正文字体字号开始有所分级。之前第399号后行情船期为减少版面占比字号缩小为五号字。至1905年2月7日第11423号,字体字号发展出更为细致的分级,如要闻标题为二号字、要闻来源地为五号字、其他新闻标题内容和广告标题为四号字、广告内容为五号字,题文重点有所区分,一目了然。1906年2月27日第11802号第4版非要闻新闻标题为四号字,非要闻正文或要闻三级内容为五号字。

1907年后,除了字号逐渐分级之外,内容分类所用标题字周围也开始添加不同的吉祥寓意的传统纹样装饰框,以便区分文章标题及正文内容。如1911年8月24日第13845号《自由谈》副刊或1912年1月15日第13979号"中国光复史"介绍的标题字,区别于正文字体,采用空心字体或者书写体,以达到醒目突出重点的效果。

2. 着眼阅读效率的分栏设计

初期新闻一类的正文是整版纵向从右至左排列,在1906年

2月出现横向分栏线分两栏。至1909年,版面出现横向分3~4栏的形式。1912年的对开大报整版被平均分为6栏,不久后发展为整版以均分8栏、12栏为基础的分栏划分。可以发现纵向分栏在不断增多,这主要是因为短行文可以减轻因版面过长而导致的视觉疲劳,从而提升阅读效率和阅读体验。

阿恩海姆提出的视觉感知理论提道,从一件复杂的事物身上选择出的几个突出的标记或特征,还能够唤起人们对这一复杂事物的回忆。事实上,这些突出的标志不仅足以使人把事物识别出来,而且能够传达一种生动的印象,使人觉得这就是那个真实事物的完整形象①。换言之,这是一种透过少数几个突出的知觉特征见出事物全貌的能力,正是理解了这种视觉感知能力,《申报》在海量信息资讯的船期行情部分,排版形式有所变化,如1873年第335号,不再只是由右至左简单文字竖排,而是按照起始站、价格分竖向两栏,不同起始站船次横向分栏排版。船期行情分栏线也在不断变化,纵向或用单直线或用双直线划分不同块面。这使信息区别于之前简单信息排列的形式,具有突出特征,更为直观清晰,便于查找记忆,初步具有现代售票信息查询的形式。

3. 渐富现代感的句读安排

《申报》创刊伊始全文无任何标点停顿,从第619号开始具有分割意识,其内容排版中出现"○"和空字符来分隔正文与标题。至1906年才开始使用句读进行断句,并出现特殊符号"◉"

① 阿恩海姆.艺术与视知觉[M].滕守尧,朱疆源,译.成都:四川人民出版社,1998:50.

"▲""⊙"等辅助行文,区分标题主次,对部分信息进行强调或装饰。五四运动后,受新文化思想解放运动的影响,在1921年《申报》开始尝试使用白话文,新闻用逗点,评论用句点,而《自由谈》等副刊文字用双句点,并在之后逐渐形成固定模式。这种新的尝试,反映《申报》设计始终坚持紧跟时代前进的步伐。

4. 烘托写实色彩的新闻摄影及插图配置

1826年法国发明家尼埃普斯拍摄了第一张永久性照片《窗外的景色》,随着摄影技术的发展,世界上摄影第一次被运用于新闻传播是在1842年5月5日,记录德国汉堡发生的重大火灾。到1907年,德国教授阿尔弗雷德·柯恩(Alfled Korn)终于研制成功一种传真电报,能够将照片的图像传至远处,这一新技术立即吸引了新闻媒体的注意[1]。摄影进入中国是在鸦片战争之后,中国新闻摄影真正发展起来则是在20世纪初期,《万国公报》1901年8月刊登的《醇亲王奉使过上海图》是中国近代报刊最早出现的时事新闻照片。新闻摄影与文字新闻不同,它属于视觉新闻。图文结合中,文字的作用可以弥补图片的不足来传递信息,也可以对图片的形象深度塑造[2]。

而追溯《申报》最早尝试新闻摄影图片,是1876年6月刊登的关于《拍照火轮车》的广告,但由于当时并不具备印刷照片的条件,所以报纸上并没有出现此张照片。《申报》真正刊登的第一张新闻照片是1911年10月19日发刊的武昌蛇山炮台的照片。照片纪实的摄影手段为报纸新闻信息可视化传递提供了重

① 甘险峰.中国新闻摄影史[M].北京:中国摄影出版社,2008:4.
② 李章川.新闻摄影[M].重庆:重庆大学出版社,2012:3.

要的技术支持,改变了新闻报道单一文字的形式,此后《申报》新闻版式设计开始了图文结合的模式。

另外,《申报》的设计中新闻插图的出现都比较少,多为新闻人物的肖像图。1879年5月24日,前任美国总统格兰特访问上海,《申报》于当日石印格兰特画像1万张,随报分送读者,此为国内报刊刊载新闻人物画像之始①。1882年2月23日第3163号,第1版出现有关庆贺新年的木刻年画形式,此后每版无页号。至1907年"画史"一栏开始运用人物线稿漫画插图作为宣传,极具辨识度。

传播技术、媒介的创新突破,为报纸设计提供了更多的资料素材,使报纸设计具备更广阔的创新空间。可以看出,不同媒介的发展和传播渠道途径的变化促使《申报》的设计内容分类占比和版面数量都随之而有所调整。

(四) 编辑群体思想革新影响下的商业广告设计

《申报》发展初期,广告形式主要受中国传统木刻、年画、版画等艺术风格影响。19世纪末到20世纪初期,西方立体主义的几何非对称思维、未来主义的自由组合方式、构成主义删繁就简的实用理念、达达派的符号拼贴形式,以及风格派、包豪斯学院等现代设计理念开始传入中国,中西方不同的设计思潮及艺术风格在上海碰撞交融,潜移默化地影响着《申报》编辑群体的设计理念,为其设计演变提供了可资借鉴的更多选择和创新创

① 方汉奇.中国新闻传播史[M].2版.北京:中国人民大学出版社,2009:60.

意火花。

1. 保守统一的初期排版装饰

《申报》广告是其创收的重要来源,通过梳理可知,创刊后最初二十年《申报》广告并没有进行分类。广告部分都用"告白"指代,类别杂糅、逻辑感不强,内容多与经济、文化、社会相关。《申报》早期广告仅有简单的文字排列,直接介绍商品。整体设计采用横竖分栏单线块状划分,字体大小也并无区分(如表5-5所示)。这一阶段,在排版分栏线的选择上《申报》还处于尝试摸索阶段,纵向一般分为3栏,横向根据具体篇幅灵活划分。其中,横纵分栏线经历了单细直线—小波浪线—双细直线的变化,在1874年底至1876年中单细直线与双细直线交替出现,最后固定为单细直线。1874年7月1日第666号出现特定个性化板块,竖向每列用竖线分隔,并且横跨两栏,不久后还出现特殊纹样装饰线,此类广告设计的区别对待,令其尤为吸引眼球。初期《申报》的变化虽然单一、细微,却也能从中窥见其对广告寻求个性、多样化的探索尝试,为之后丰富的广告形式奠定了良好的基础。

表5-5 《申报》的广告设计发展演变一览表

时间刊号	广告和插图形式/特点		图示
1872年4月30日 清同治 壬申三月二十三日 第1号	1. 纯文字展示,和正文排版相同 2. 为区分不同广告内容,采用横竖分栏单线块状划分	使所刊不同广告信息在版面中相对独立,更为醒目	

续表

时间刊号	广告和插图形式/特点		图示
第2号	1. 广告内容区分去除横分栏线,采用空行形式。行情船期单横分栏线不变 2. 第3号第6章,广告横分栏线都变为双线	第2号后,第7章广告竖向基本分为三栏,横向根据广告具体篇幅进行相应划分。呈现"网格化",划分灵活多样	第2号第7章　第3号第6章
1872年12月14日第195号	第5页出现传统写实性线描插图,如1878年第1897号一幅为钟表、一幅为药水		第195号　　第1897号
第330号	第6页开始出现结合西方传入的石印技术运用传统木刻版画形式的插图,此后每刊都有此类插图		
1874年第618号	第5页广告部分标题,开始变为按行自右居中横排。出现部分广告内容文字,按行横向排列	此后几号处于形式融合转变时期,老版形式和新版形式都存在。第622号往后,基本固定为转变后形式	
1874年第619号	第5页广告配图开始变多,多为上下结构,或者四周环绕结构排版		

续表

时间刊号	广告和插图形式/特点	图示
1874年7月1日 第666号	第5页广告开始出现特定个性化板块,"意大利国气亚里尼马戏"广告区分其他广告排版,竖向每列用竖线分隔,并且横跨两栏	
1874年7月3日 第668号	第6页广告横向分栏线不再是简单的双线,而是带有装饰性的连续小三角加粗横线的双线	
1874年7月16日 第679号	第5页特定个性化广告的横向分栏线再次变化为小波浪单线	
1874年7月17日 第680号	第5页广告版面的纵横向分栏线都变为小波浪单线	
1874年7月18日 第681号	广告排版分栏线纵向分栏线仍为单直线,横向分栏线为小波浪单线	

续表

时间刊号	广告和插图形式/特点		图示
1874年11月9日 第778号	第6页广告版纵向分栏从3栏变为4栏		
1874年12月9日 第804号	第6页广告版面的纵横向分栏线改回单直线		
1875年6月28日 第971号	仅第7页广告版面，在纵向4栏的基础上，有板块横跨两栏的纵向分栏线区分其他纵向分栏线，变为双细直线	此后也会出现广告板块横跨3栏的块面划分，其他广告版面出现横向跨栏的纵向分栏线，也有变为双细直线的	
1875年10月6日 第1057号	第5页广告和《京报》在同一版时，分栏用纵向双细直线		

续表

时间刊号	广告和插图形式/特点	图示
1875年10月9日 第1060号	第5页广告和《京报》在同一版时的分栏变回纵向单细直线,第5页纵向有两栏广告的,纵向中间分栏线变为双细直线。此后刊号第5页并不固定,也曾都为单细直线 此后广告和《京报》版面,又曾出现纵向双细直线划分板块,如第1096号	
1875年10月19日 第1068号	自第1065号开始第7页纵向分栏线又有所变化,出现两条靠右纵向分栏线变为双细直线,到第1068号,第7页纵向分栏线全变为双细直线,其他横纵分栏线仍为单直线 此后,第1082号又出现一段时间第7页3条纵向分栏线靠右2条为双细直线,第1121号后又全为双细直线 第1089号第6页广告版纵向分栏线也出现双细直线分隔,第1113号开始第5、6页广告版纵向分栏线都出现双细直线分隔。第6页纵向中线多为双细直线,延续至第1120号后再次取消,第1130号后第6页复又出现1条。 1876年7月5日第1286号后广告纵横分栏线,基本又全为单直线	
1875年11月4日 第1082号	第8页广告和行情船期各占二分之一页时的纵向分栏线变为双细直线。此后部分刊号第8页为区分广告和行情船期纵向分栏线,也会采用双细直线 或者,第8页有纵向多栏广告,则广告分栏线为双细直线,如1876年2月1日第1153号第8页,没有固定规律,时有时无,视具体情况而定	

续表

时间刊号	广告和插图形式/特点	图示
1876年11月20日 第1404号	广告标题部分,开始利用传统木刻艺术字,周围还添加传统吉祥纹样如书卷纹、回子纹等装饰边框	第1404号 第1588号
1879年5月21日 第2173号	第7页广告版纵向分栏从4栏变为5栏。此后广告行情船期的板块划分都基于纵向5栏	
1879年7月19日 第2232号	广告图文整体搭配,初步展现中国近现代广告招贴设计的雏形,但还是相对死板	第2232号　第11422号
1880年后	木刻艺术字开始盛行,不同于之前只作为标题,而是大量运用于广告宣传。利用阴阳木刻,有的书法字体加边框纹饰,达到当代宣传标语的效果,美观醒目,可吸引顾客消费购买商品,如1885年2月1日第4601号第6页	

续表

时间刊号	广告和插图形式/特点	图示
1890年3月31日 第6084号后	广告排版有所突破，第5页整版条状纵向分8~9栏排版，充分利用木刻醒目广告标语或标题，如1896年2月17日第8199号第5页。此后广告条状纵向多栏排版和5栏块状网格化排版共同采用	第6084号　第8199号
1905年2月7号 第11423号	提出"论前广告"的概念，排在第1版，纵向单直线分栏，收费更高，非常符合商业报刊的盈利目的，主要为条状纵向分栏排版	
1907年2月16日 第12147号	第6版出现"教育"相关广告排版新形式，纹样装饰性更强	
1909年4月10日 第12995号	第3张第6版，整版为同一广告，广告有品牌形象意识，利用标识加深受众印象	

续表

时间刊号	广告和插图形式/特点	图示
1910年1月16日 第13275号	广告图文形式丰富,人物线稿插图变多。20世纪初还出现寻人启示等。如第2张后幅第7版,关于医药广告,利用人物场景图增强宣传效果	
1911年8月24日 第13845号	第3张第7版 1. 广告所用艺术字体形式多样化,出现字体空心倒影的形式 2. 版式划分有新的突破,斜对角划分版面,引人瞩目	
1912年1月15日 第13979号 民国成立之后	1. 报纸两版之间中缝排印广告内容 2. 首版广告排版整体分2栏,形式仍然以之前的半版通栏或网格化块状为主 3. 插图形式多样,有人物线稿图、产品立体图、木刻版画图、写实照片图、漫画等 4. 广告艺术字体也多种多样 5. 装饰图形也越发丰富	

续表

时间刊号	广告和插图形式/特点	图示
1930年3月22日 第20467号	1. 如第7版广告不再与新闻消息完全顺次编排,而是采用"穿插"的概念,以横向均分8栏为基础结构,广告通过合并2~4横栏划分块面,每则广告放在粗线框内而设计 2. 广告字的表现形式更为具象,通过变形,利用直曲线所传达情绪的不同,以表现品牌	
1940年7月4日 第23826号	整面广告横向均分8栏后进行编排 1. 如第12版局部图所示,此块版面的广告内容在详细地分类后,从右至左纵向通栏排布,每则广告之间用纵向细直线分隔。分类标题统一用阴阳木刻中的阴刻,以便能被读者快速抓取信息 2. 如第13版广告注重名人效应,人物代言广告盛行	

资料来源:根据大成老旧刊全文数据库的《申报》数据库整理分析绘制而成

2. 网格化分类的块状分栏

从设计心理学的角度而言,分栏设计是报纸、书籍、期刊、网页等版式设计的一个重要方面。较长的文字材料往往面临分栏设计的问题,在分栏的基础上,语种类型、材料难度及阅读目的等因素,也与分栏一起共同影响读者的阅读效果和眼动模式[1]。分栏多少的眼动影响,主要包括视觉容易关注报刊信息的位置、频次、持续的时间及视线跟踪轨迹等,这会直接决定报纸内容和

[1] 蒋波.分栏设计对大学生阅读影响的眼动研究[D].南京:南京师范大学,2007.

视觉设计的编排原则。

《申报》中分栏设计主要运用多重线组合,即指利用线的组合,形成多个方格化、网格化的空间。最简单的情形是直线相等间隔的排布,换言之为最基本的节奏或倍分间隔,或不等间隔上的重复排布。这种形式所形成的空间,受拘束,规整而不可动。合理的分栏能够达到更好的广告宣传效果,提升读者的消费意识。《申报》第1号广告纵向分2栏,而第2号变为3栏,横向采用空行形式。到1874年11月9日第778号划分成4栏,随着发展演变1879年5月21日又划分为5栏。初期分栏变化主要是为扩大篇幅容纳量而增加,以便刊登更多的广告以牟取利益。至1890年,《申报》出现通栏整版条状广告,纵向分8~9栏。十九世纪二三十年代,整版广告开始细分类别,横向均分8栏,采用通栏广告形式编排。网格化的划分充分体现线元素在分栏设计中的运用,尤其《申报》后期刊登了大量文字信息广告,多利用线性划分,形成各个信息板块,按类排布,规整的布局,可使受众快速找到所需信息。另外,《申报》在设计中也会有意识地进行跨基础分栏设计(如图5-20),打破既定多重线组合,使自由空间倾泻而出,原框定部分形成更广阔的空间,如此一来整体版面就会变得灵活、生动。

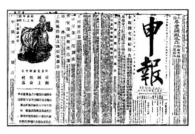

图5-20 《申报》第13979号
资料来源:大成老旧刊全文数据库;《申报》数据库

3. 引领潮流的广告版式设计

纵观《申报》发刊期间广告设计的发展与演变,早期广告版式形式主要是机械、单一、无趣的块状网格化排版。至1890年,继承传统的木刻字开始盛行,形成了特色条状纵向通栏广告,主要以文字为主,重要标语标题采用阴阳木刻艺术字,明显而醒目。

至1912年史量才经营期间,广告版式设计迈入鼎盛时期,所采用的形式越发多样,从版面占比层面而言,出现半版广告、整版广告、报眼广告、报缝广告等。另外,其运用会结合提高阅读效率的分栏设计及新闻版式进行合理搭配,以期将广告自然而有效地传达给受众,从而起到增加报纸商业价值并带动商务振兴的作用。不同广告形式所给人的主观感受是截然不同的,其中半版广告多出现在首版或结合新闻及副刊等版面穿插排布,甚至结合传统文化中的典故、象征俗语等设计系列的品牌广告,如香烟、医药广告等;整版广告因版面空间大,可发挥的设计表现受限制少,因此影响力度最大(如图5-21);1928年12月16日第20021号《申报》出现第一则报眼广告,是位于报头下方的护肤霜广告,所占位置虽然狭小却因位于报头标题下方而具有其他广告无法比拟的优势;报缝广告一般位于两版之间,又因为篇幅及位置不同被划分为特等、头

图5-21 《申报》第20021号

资料来源:大成老旧刊全文数据库;《申报》数据库

等、二等、三等、四等不同等级,由于是通栏长条形式,广告标题尤为醒目,成为《申报》广告的特色之一。

除此之外,《申报》商业广告设计中的文字、标题、图形等在版面编排中能巧妙地利用点、线、面等基本设计元素及原则进行创意排列。

首先,点是版面构成中最基本的元素,不同位置的编排能形成不同的氛围,或点缀,或强调,或活跃,分布相对独立。在《申报》中的表现可以是装饰符号,甚至可以是文字。

其次,线是点运动的轨迹,几何学概念中,线有长度、方向和位置,但没有宽度。而作为现实和视觉设计要素中的线,不仅有宽度,且具有丰富多变的特性。《申报》广告中线的表现既可是规整外框的形式线,用以调节设计视觉空间效果;也可是起划分作用的功能线,承担具体功能,如轮廓线、版面结构线等。线的类型基本分为两类——直线和曲线,几乎所有的线形,都是从直线与曲线变化衍生出来的。线沿一定的方向运动,通过中心点旋转、交叉排列、合理组合等方式,可形成发射、向心、旋转、波动等不同状态的图形,或可起到分割、连接的作用,充分表现出画面整体的结构和动势。直线反映了运动最简洁的形态,呈现出果断、明确、理性的特性,具有速度感。方向不断改变的点运动而形成的曲线,呈现出柔和、优雅、感性的特性,具有节奏感。《申报》中三花牌美容妙品的广告顶端两角采用曲线装饰线条,以花呼应女性柔美之感。不管是直线还是曲线,由于运动的特性,都会形成一种势态,我们可以简单将之归纳为垂直、水平、倾斜三种基本形式。由水平与垂直方向为主所构成的视觉效果,会传达一种坚实与安定的氛围。相反,《申报》1911年8月24日

第13845号中倾斜分割画面的标题,广告中有角度的倾斜方式的线有强烈的动势,具有动态特征和朝气。但在具体应用时也需谨慎,否则会带来布局失衡的不安定感。

图5-22　1931年2月1日《申报》第29771号第4张第16版

资料来源:大成老旧刊全文数据库;《申报》数据库

最后,面是由点和线运动共同构成的,面元素的合理运用可以快速吸引受众目光,使版面的编排更具逻辑感。1931年《申报》开始筹备第三次改革时,广告和新闻版面不再是相互独立、顺次区分的形式,而是采用"使新闻与广告两相配合"穿插排布的形式(如图5-22),广告多排在新闻四周或点缀在新闻内容一角,使整个版面生动而饶有趣味。

4. 多种艺术手法融合的插图设计

《申报》1872年12月14日第195号第5页广告部分首次出

现传统写实性线描插图,辅助广告宣传,此后几乎每刊都有广告插图。广告出现插图可以增强其版面的趣味性,同时还能体现刻画者对新闻事件的主观情感表达。初期广告插图排版相对死板,主要以单个图文嵌入或环绕的形式出现。发展至1879年,广告设计不再只是内容文字图片按顺序简单排版,而是充分利用传统写实线描和版画的艺术手法,如表5-5所示第2232号形成图文搭配的招贴广告设计雏形,标题、内容以及插图形成有机整体,疏密有致。

至19世纪末20世纪初,如表5-5所示1909年4月10日第12995号,广告设计逐渐觉醒品牌标志意识,通过充分利用产品形象、人物形象或抽象图形概括宣传对象的特点,设计感增强,使宣传可以更为突出、有所侧重,此时美女形象的广告一时风靡,充分反映媒介环境主观人文变化所推动的审美变化及个性解放思潮。至1910年描述产品功效的人物线稿插图变多,20世纪初还出现寻人启事等。1920年后伴随摄影技术的成熟,利用照片人物形象做宣传的广告不断增多,以期通过名人效应达到宣传商品的目的,这种手法至今仍然是商业广告中常用的表现手法。

《申报》设计发展与演变见证了我国近代新闻史上报纸样式从章、页演进到版,新闻内容从不区分标题及分类到采用大字标题、分类翔实,报型从编排的书刊式进化到现代新闻纸式的全部过程。

通过梳理《申报》设计发展与演变可发现,首先,《申报》报型受印刷技术及造纸技术的影响,版式设计的空间范围有限;不同内容择选的篇幅受信息获取渠道影响,直接影响文字、图片、分栏等版式设计的视觉表达。几方面的相互制约,最终形成《申

报》面向大众发刊的最终样貌。其次,《申报》发刊以来受中西方设计理念影响,基于办报营业需求所进行的关于报纸内容占比、版面划分、图文形式的设计演变,成功做到了对大众信息传达及时,进行科学文化知识普及,并起到了倡导积极救国的思想引领作用。最后,意想不到的是许多当时所流行的设计模式、创意手法等仍然在现今的纸媒设计之中延续并应用。其中的创意设计对现今的纸媒设计仍存在极高的借鉴价值,值得我们结合媒介环境学深入理解研究。

七、《申报》的历史启示:当代纸媒设计策略探析

纸媒的背后往往积淀的是媒体技术、传播手段、科技工业的无数成果。但是,20世纪末至今,传统纸媒随着时代进步和科学技术的发展,竞争力在逐渐减弱。尤其近些年来,在数字技术支持下,人们接收信息的方式不再拘泥于传统媒体。随着互联网行业的日益发展与成熟,为满足社会经济发展需求、抢占有限的市场份额,媒介的发展呈多样化,以网络、手机为代表的新媒体不断涌现,形成多媒介竞争的局面。

中国互联网络信息中心最新发布的第43次《中国互联网发展状况统计报告》的数据显示:截至2018年12月,我国网民规模达8.29亿,互联网普及率已达59.6%,较2017年底提升3.8个百分点,全年新增网民5653万;手机网民规模达8.17亿,网络视频使用率提升至73.9%。2018年,互联网覆盖的范围进一

步扩大,居民入网门槛进一步降低①。另外,该报告数据显示,到2018年底,手机网民使用率达71.4%,网民通过手机接入互联网比例高达98.6%。通过手机客户端使用微信、微博的网民也越来越多,诸如微信推文、微博等。新型信息传播载体及表现形式,丰富而有特色,已成功融入人们的生活,成为一种受大众欢迎的新媒介形式,是广大网民获取新闻的主要渠道。

由此可见,目前传统纸媒正如18世纪中后期近代报纸兴起一般,再次遭受媒体环境巨变的冲击,正面临更为严峻的挑战。可以说,我们生活在最好也是最坏的媒体时代。

一方面,在线阅读的统计数字令人眼花缭乱,一些转型的"报纸"或通过访问量向"投稿者"付费,或通过线上广告营收,而立足根本的受众读者付费营收来源却很少。另一方面,纸质媒体与报纸倒闭的案例却在不断增加。新闻在源源不断地出现,但是新闻质量及报纸发行量不断下跌。媒体行业却摇摇欲坠,大厦将倾②。传统纸媒为迎合新媒体趋势而做出的改变,并没能及时挽救纸媒的颓势。新闻被抄袭、更改、复制的现象层出不穷,传统纸媒却得不到任何的经济回报,更是大大打击了受众对传统媒体的信任。会形成这种局面并非一朝一夕之事,目前新技术的发展,让受众认为新媒体新闻显得更加透明,更受大众认可。

菲德勒说:"当新媒介从旧媒介中逐渐变化,脱胎而出时,旧

① 中国互联网络信息中心.第43次中国互联网发展状况统计报告[EB/OL].(2019-02-28)[2019-05-31]. http://www.cac.gov.cn/2019-02/28/c_1124175677.htm.
② 卡热.媒体的未来:数字时代的困境与重生[M].洪晖,申华明,译.北京:中信出版社,2018.

媒介就会去适应并继续进化,而不是死亡。"①旧媒介会在这个动态竞争的过程中,重新找到自身定位。例如《纽约时报》正是在电视媒介竞争中重新找回了自身的主动权,因为其主编特纳·卡特利奇(Turner Catladge)认为当时除少数例外,大多数电视媒介更多是向受众介绍标题的粗略报道,他坚信报纸是能为读者带去更多细节的,可以更有效有深度地诠释相关意义,更深刻地挖掘更多不同领域的。新闻报道不仅要着眼事实,更要关注事实背后的意义,进行深度报道,这对于以视频图片传播为主的阅读时代,新闻媒体应该如何定位自己,仍然具有相当大的指导意义。由此可见,虽然构成媒体环境的是一个非常复杂的系统,影响纸媒设计的因素也复杂多变,但是如果对纸媒设计演化的历史与规律梳理归纳,并对造成媒体环境变化的因素分析整理,在此基础上还是可以进行有关当代纸媒设计策略探索的。

(一) 分化与融合统一的设计原则

在对《申报》70多年的设计演化进程的研究中,我们可以发现区别于同时期或政治性强或一味宣扬"西学"的其他报刊,《申报》走出的是一条融合与分化相统一的道路。三次改革正是理性把握时局事态,不断作出符合宏观媒体环境的判断,进行自我革新优化的表现;与此同时,《申报》致力于寻找有民族特色、实现个性分化、注重便民服务性等办报理念,使其在发刊期间保持独树一帜的风貌,形成了广泛的影响。由此可见,纸媒未来发展

① 菲德勒.媒介形态变化:认识新媒介[M].明安香,译.北京:华夏出版社,2000:24.

的可能路径应当在于融合媒体环境,强化自身特性优势,凸显适众功能性,从而彰显品牌竞争力。这要求纸媒设计追求精简,找准自身定位、认识自我价值,在积极汲取新媒体优势的基础上,重视自我革新、取长补短,真正做到坚持分化与融合相结合的设计原则。

1. 强调理性思维与明确理念定位

理性思维是一种思维方向清晰明确,思维依据充分可靠的思维方式。这种思维可以针对具体事物或问题进行合理观察、分析比较、综合归纳、抽象归纳。这种思维方式体现人类思维的高级形式,可以反映人类认识世界、把握客观事物本质及规律的能力。从媒介环境学的角度来看,纸媒就是理性思维下的产物,其表达具有深刻的思辨性。换言之,在纸媒设计层面,运用建立在证据事实和逻辑推理的基础上的理性思维,可以指导设计实践为设计表达快速适应纸媒应用环境,奠定良好的基础。

另外,理性思维属于代理思维,它是以微观物质思维代理宏观物质思维的。也就是说,理性思维的内在要求是微观与宏观之间对立性的同一性。

一方面,是指微观物质需要保持与宏观物质的同一,加强对宏观的认识。在哲学层面,"矛盾的同一性"是指矛盾着的对立面相互之间不可分割的联系,是对立面之间相互联结、相互吸引、相互渗透的倾向。"同一性"是指两种事物或多种事物能够共同存在,具有同样的性质。其中,浅层来看,这从侧面证明目前多种媒体是能共同存在的,可以共同服务信息传递。纸媒作为传统媒体,需要我们理性看待其存在的价值,通过研究事物发

展的本质规律,挖掘其更深层次的内涵,一味唱衰并不可取。就像历史史论研究经久不衰,皆因在所站视角不同、研究方向不同的情况下,会发掘出或共性或特性的历史价值,能不断补充现有研究或发现同一历史事实的不同侧面。再如循环往复的时尚潮流元素,将视野扩大就会发现经典之所以被称为"经典",正是因为经过时间的验证,仍能被大众接受认可。另外,深层来看,这也要求微观的纸媒设计必须与宏观的媒体环境变化保持同一性,就像不同频率碰撞往往导致"爆炸"或者"彼此消耗"的结果,而频率的共振往往可以造成"1+1>2"的效果。因此,设计理念上保持与媒体环境"共振",积极改革转型从而符合大趋势,至少能让纸媒先生存下来,存活才能有希望。

另一方面,是指宏观物质"主动"与微观物质加强同一,这才是微观物质的目的所在。物质的诞生必是由需求导向即宏观影响,而物质的出现在被广泛接受后,宏观物质便能"主动"靠近微观物质。我们总梦想着能靠一己之力改变世界,或许有人觉得这是无法实现的,殊不知改变就在悄然发生。正如现代社会支付方式的颠覆性变革,电子支付的出现便捷了人们的生活,技术的突破让纸币流通成为历史。这或许也会被当作"纸媒必将消亡"的有力证据,但是不要忘了"经典"之说。传统纸媒基于设计形成一种新的潮流风尚,并不是痴人说梦,而是可以通过改革创新达到实现的可能。强调理性思维,积极研究媒体环境现状,进行符合目前媒体环境的再次创新,从而以一己之力改变现状,这便是当代纸媒设计应具备的设计理念。这种意识非常符合理性思维的结果导向:在微观物质对宏观物质有了正确的认识后,微观物质利用宏观物质发展的必然将实现对宏观的控制。由此看

来,强调纸媒设计保持理性思维,辩证看待媒体环境和纸媒设计之间宏观与微观的逻辑关系,从而明确纸媒设计的理念基调,可以促使纸媒设计找到突围发展之路。

2. 资源有机整合与形式有效分化

在理性思维指导下明确纸媒设计的理念基调之外,纸媒设计还需高效利用并有机整合多渠道资源,深入挖掘纸媒特性从形式上分而划之,使其区分于其他媒体,保持自身优势。从信息采集层面来看,多种媒体的信息采集是分散而相对独立的。比如相同内容往往在纸媒、广播、电视等媒体中所发布的新闻稿、音频或视频等是有所区别的。更有甚者,同一篇内容的新闻报道在纸媒、手机端或互联网站上发布的具体内容是有所不同的。这使得前期采编投入大量资源,却无法形成合力。追根究底其实是前期统筹思维的缺失,这种缺失容易使纸媒设计迷失在庞大的信息海洋之中,无法找到正确的航向。为了提升资源利用率,可以依托云计算、大数据、智能制造等技术服务,将数据分析和信息内容筛选有机整合;结合跨学科、多角度的理论知识来思考纸媒设计的问题,加强纸媒设计的大局统筹、科学规划,协调好信息筛选、风格定位、视觉表达等纸媒设计要素。

从媒介环境学的感知层面来看,传统纸媒可以深入挖掘自身特性,调动受众的"五感",将注意点集中在触觉、质感的多样化设计之上,在形式上有效区别于其他媒体。对于当今"快餐式文化"的盛行,喧嚣的城市氛围、快节奏的工作生活,使越来越多的人没有时间慢下来享受安静,纵情山水,品味人生。自然主义的生活方式成为一种奢侈,忙碌的生活似乎让我们渐渐抛弃了

自我,麻木而庸碌地度过每一天。纸媒与信息传递具有无限延展性的手机等电子设备相比,纸的载体看似处于劣势,但是纸也具备质朴、亲和的特性,所谓尚自然之美,品优质生活。它区别其他媒体的物质和符号形式,让它可以在材质、工艺技术等方面产生增值效果,使纸媒不单是一份资讯报刊,更可以让受众有沉浸式体验之感,感受不同纸质机理、结构创意所呈现的独特魅力,使其兼具收藏价值。从这个层面来看,纸媒或许不能再依靠传统发刊靠量来薄利多销,但是区别于新媒体进行形式分化上的发展演变,定能开拓另外一片天地。

3. 坚持内容为王与媒介融合转型

受众心理学研究显示,在新时代的媒体环境中,相对于网络新闻,纸媒或者说传统品牌纸媒更具可信性与权威性,换言之,可以看作媒体品牌"IP"的衍生效应。正如盛极一时的《申报》能在大众之中形成广泛的影响,必是需要坚持"内容为王"的设计原则。包括及时、客观和准确的传达新闻,有态度、有观点的评论现象,纸媒视觉设计全力服务内容表达阐述和内容创意广告等。所以,传统纸媒设计需要着力凸显其自身的内容优势和品牌优势,探索个性化的创新发展,融合新式的传播渠道,进一步探究其与新媒体之间的融合切入点,坚持正确价值观的输出,营造良好的信息传播环境,方能使纸媒受到大众认可,获得公信力。

另外,在日益激烈的新媒体环境影响下,传统纸媒想要更好地生存与发展,需具备多元融合、与时俱进、改革创新的理念。比如,近年来,国家新闻出版署已将数字出版、网络出版、手机出

版等新形式,列为战略性新兴出版产业。同时,也在积极推动传统纸媒出版行业向数字化、网络化的转型,对传统纸媒的转型给予极大的政策支持。媒体环境学中提出,传播技术促成的各种心理或感觉的、社会的、经济的、政治的、文化的结果,往往和传播技术固有的偏向有关系,即"技术和文化"或"文化和技术"的问题。这就要求纸媒设计能辨析不同媒介及不同传播技术的特性及其使用场景,如广播的再次兴起,是车载场景需求导致。而广播更是抓住了这种机遇,深化其媒介特性并创新内容形式,力求打造精品听觉盛宴,同时更是催生了拟声行业等其他附加产业的诞生,深化了声音在广播媒体的使用价值,激发了广播媒体的新蓝海。在这样的大背景下,想要保持传统纸媒的核心竞争力,需要对纸媒内容设计深化拓展,拥抱互联网时代,秉持"包容、开放、共赢"的态度,加强与网络媒介的融合,方可能在日益发展的新媒体环境下不被淘汰,紧跟时代脚步,为传统纸媒注入新的血液,实现多元融合与发展。

(二) 精准定位的内容编排设计

接纳与新媒体的融合发展并不意味着纸质媒体不再具备其价值,比如《申报》在发展演变中内容涉猎之广博,评论见解之犀利,插图艺术之纷繁,都不是现代新媒体"浅阅读"的单篇推文、资讯可比拟的。

1. 探寻纸媒内容精选的针对性

在大数据时代,媒介融合转型的数字化已是大势所趋。纵

观媒介发展史,新材料、新技术的应用推动媒介快速发展变化,新媒体应运而生,这势必会分化相应的市场占比,但并不表示其他媒体就会因此而消失或者被完全取代。

从媒介环境学的感官层面来看,网络、移动端的资讯获取便宜,碎片化信息、数据海量推送、门类纷繁多样、选择范围广阔,是一个集视听感官于一体的载体。但这同样也容易使大众迷失在网络数据资讯之中,能够精准定位来源可靠的需求信息实非容易。另外,从媒介环境学情感偏向层面来看,纸媒自身是具有政治、社会、内容偏向的。资讯大爆炸的时代现状,让我们随时处于接收资讯的状态,没有消化思考的过程。信息的输出变得非常容易,而信息的价值却在不断下降。信息无限,无限的副作用就是冗余、混乱和缺乏公信力[①]。这样来看,以信息"无限性"为特点的互联网未见得就是优势,版面有限也未必就是报纸的劣势。综合性纸媒刊物因其"有限"的内容篇幅,更能有所侧重地对事件进行记录。能通过设计的手段,紧贴生活实际,所精选的新闻消息坚守信息传播的权威性、保证媒体本身的公信力并保持服务群众为群众提供便利的初心定位,关注受众所关注,从受众的角度思考问题,积极与受众形成情感共鸣,则可使传统纸媒提升其媒体形象,引导正确的社会价值观念并形成广泛的传播影响。一方面,纸媒需要在"低门槛"的新媒体包围下,找准自身定位,或可提供垂直细分的特定信息服务。另一方面,纸媒或可形成区域"必读必用"的内精选,扩展传播面,满足地域受众使用需求。

① 刘阳.媒介融合时代报纸版面设计的创新与坚持[D].南宁:广西大学,2012.

2. 注重纸媒内容编排的逻辑性

纸媒内容编排的逻辑性是指需正确把握客观世界的存在和发展规律,在纸媒设计过程中符合逻辑体系、具有逻辑特点、恪守逻辑规则。正如对《申报》内容设计发展演变的研究所得,从"本馆告白"和"本馆条例"、论说、新闻消息、广告、行情船期的简单分类,到按经济、社会、军事、文艺等归类新闻消息,再到对广告进行出租、聘请、医药、汽车等细化分类,可发现其内容设计的逻辑性在不断加强,行文编排层次分明,结构清晰。这使得《申报》在长期发刊中,能自始至终保持优势,得到广大读者的认可。

当代纸媒相对于视频、音频而言,一方面在利用文字开展新闻报道的过程中,能够让报道内容更具逻辑性;另一方面这种文字内容的逻辑性、严谨性是可以传递给新闻受众的。因此,想要开展深度报道,注重信息内容编排的逻辑性是纸媒设计手段之一,应该尤为关注。

在内容整体编排逻辑层面上,需由各个单元组成,相互独立而又密切关联;不同内容版块结构之间需相互关联成网状;每则内容时间、视角结构是相互区别平行且共同发展的状态。在内容的内在逻辑层面,不同内容具有不同的时间,其发展也是具有先后顺序的,换言之即具有一定的方向性;需根据具体办报经营方针,注重以一定的标准对前期内容素材进行采集、整理、拣选,从而筛选出内容逻辑更为清晰、叙事性更强、更权威有力的消息,进行报道。在设计阶段需注重角色互换,设计角度能够立意度深,内容精简,形式专业;用户角度内容有吸引力,视觉有创意性,形式多便捷。

3. 把握纸媒内容表达的鲜明性

针对不同的历史时期,《申报》都有其内容态度倾向和不同报道理念,这往往取决于报业经营和读者的需求、报馆产权的变更和经营者办报的理念,更是与主笔的学识背景、所认同的政治立场以及报纸编辑设计理念相关。

《申报》创刊后设置了"论说"板块,其第一次内容改版后又增添了《自由谈》副刊,提供了自由言论、观点表达与互动交流的平台。充分体现出纸媒内容设计中文字所具备的深度优势,让传统纸媒的新闻消息有态度、有评议、有互动。至二十世纪二三十年代《申报》的鼎盛时期,新闻更是利用漫画插图、写实摄影照片等形式,辅助新闻消息表达,使之具有鲜明的个性。诸如此类,在当时竞争激烈的报纸之中,能够脱颖而出引领风尚,《申报》的核心思想之一就是注重品牌内容的个性化表达,与用户建立情感联系,使用户记住并喜爱这个品牌,形成品牌价值观和品牌文化,使其有血有肉、活灵活现。

把握纸媒内容表达的鲜明个性,主要从三个方面入手:其一,精准定位纸媒的种类及特征。正如提到《申报》我们第一反应是"商业"报纸,但同样是商业报纸不同品牌会有不同的个性,相比同时期的其他报纸,《申报》具备革新思想、政治站位明确、关注民生教育、强调服务理念等特点,其商业广告内容纷繁、创意表达形式多样。其二,延续纸媒内容的独有风格。一脉而成的内容风格有助于塑造品牌格调,使内容风格深入人心。其三,内化衍生纸媒内容的品牌符号化。内容仅专注文字编排逻辑性是不够的,将内容浓缩进行符号化表达,有助简化内容,使内容

表达增添创意变化。

作为传播新闻的信息载体,纸媒应该做到内容择选精准定位,内容编排加强逻辑性,同时注重鲜明的个性表达,努力形成自身特有的报格品牌。实现不仅能提供有传播价值和现实意义的新闻信息,还能提供解决社会问题的意见建议、解析社会现象本质的目的,从而发挥出纸媒时效性强、新闻报道深入而有内涵的特质。

(三)突破创新的视觉传达设计

1. 彰显纸媒报型形态的时代性

近代纸媒《申报》在动荡的媒体环境中,报型整体设计的发展与演变不断适应时代环境变化,紧跟时代发展而产生的社会意识变化,积极运用新技术手段,调整报型的具体表现形式,以便满足报业发展需求。换言之,纸媒报型往往反映一个时代的特性,纸媒的外观形态为适应不同时期用户的需求及大众心理变化,在开本、版数的外观形态方面都有所演变。传播技术及设备工艺进步等因素促使纸媒在外观形态上有所创新,越来越符合阅读体验,也更便携。这种"穷则变,变则通,通则久"的设计意识,值得当代纸媒设计在发展中学习并继承。

现今不少传统纸媒意识到报型设计时代性的重要,例如《环球时报》《羊城晚报》《新闻晨报》等报纸不再仅仅依托纸质媒体,还充分利用网络作为新闻传播的新虚拟平台,打造官方微信、微博,来传播新闻消息。所谓报型,不再拘泥于纸质形式,而是理

性思考把握微观与宏观之间的同一性,与时代变化发展共轨;保持报型具备延展性的设计意识,突破传统固定模式,让报纸不断焕发新的生机。客观来看,报型介质的突破有利有弊,在与新媒体的竞争之中仅采用突破介质的形态变化,或许可以使媒体品牌得以延续,但是也弱化了纸媒自身优势。我们除了探寻纸媒媒介融合下的数字化,也不能完全忘本,脱离其"纸"特性的核心优势。应区别于新媒体依托电力及网络海量的推送、转瞬即逝的"浅阅读","纸"的承载让信息变得珍贵,使读者也拥有更多的选择权,这是新媒体不可取代的。

由此看来,纸媒报型的时代性可以在依托纸媒本身优势的基础上,使"纸"成为连接新媒体的桥梁,例如融入传感连接、AI技术等,加强报型承载的互动性,将深度报道与全方位的视听体验感相结合。或者结合用户阅读习惯,加强报型趣味构造打开方式的设计,注重报型适应不同场合的便携性,让纸媒成为碎片化阅读时代、信息爆炸时代随性自得的净地。

2. 遵循系统化原则的视觉架构

对于读者而言,纸媒最先吸引其注意的自然是报纸的整体视觉设计。纸媒在把握设计原则并精准定位内容编排后,需进行初步视觉构架搭建,这是落实视觉表达的基础"骨架"。《申报》的视觉构架随不同需求而变化,在不断细化完善,形成完整的系统,使鼎盛时期的视觉构架能快速抓住用户的目光。

从系统化原则的角度来看,首先,纸媒设计需要我们参考人机工程学和认知心理学的相关理论,在前期进行深入的调查研究。其中包括对发布信息意图的把握、对商品或广告内容核心

的抓取以及对受众用户认知心理的分析等。分不同主体对相关调研对象进行细致了解,基于理念内涵深度分析,从而提炼出最符合信息特性的创意设计方向及设计风格(如图5-23)。

其次,需遵循灵活多样的创意"转化"原则,基于创意方向组织梳理文字、图形、图表等信息,选择最符合信息表现的形式,有效分类组合,形成最基础的创意表达;需强调敏锐的视觉联动及信息沟通原则,充分利用点、线、面等相关设计方式及表现手法,有目的性、有逻辑性地编辑排布信息元素,形成纸媒设计的根本架构;需采用精准的可视化图形及版式,将庞杂的信息转化为易读易懂的视觉符号,补充框架,形成有血有肉、饱满丰富的视觉效果。如此,基于系统化的流程打造架构布局,便能使用户快速、清晰、明确地理解表述意图,可使相关用户快速定位所需信息,以便提高传播效率。

图5-23　视觉设计前期调研流程图

资料来源:自绘

3. 多样组合集版增强可读性

从《申报》主要构成类别的设计发展与演变探讨中,能深刻感受到视觉要素的编排在不断改革创新,无论从最初的无趣机

械化排列,到中期受装饰艺术运动和新文化运动影响下的个性化穿插排版,有节奏感的广告与新闻的布局,乃至后期报纸整体极具政治宣传色彩的表现特征,都很注重报纸视觉设计的可读性,即能有趣味性、有价值,又能有态度、有主次,从而受到读者喜爱,积累受众。

纸媒设计中的视觉表现是一种集美的表达与信息传播为一体的艺术,设计时既需要了解新闻传播规律与受众的审美需求,也需要坚持"形式追随功能"的视觉设计原则和方法。为增加纸媒的可读性,我们必须进行多样组合集版,合理分区,遵循视觉规律,突出内容主题。注重对称与均衡、虚实与留白、节奏与韵律、密集与舒朗、变异与秩序之间的平衡,利用点、线、面等视觉元素合理搭配,保持图文穿插平衡、黑白空间配比适度、版面分割富有个性等。比如,其中点在版式设计中,一方面,往往通过大小、疏密、虚实的不同来呈现,排列方式或整齐或打破规则参差排列,从而形成视觉规律,起到标记位置、突出信息、丰富画面等作用;另一方面,点在画面中的位置和方向会影响视觉感受的走向,在中心呈稳定感、于角落呈逃离感、多个点分散则有灵动感。当点整齐而有规律地密集排列,则会成为线,运动的点阵变化则会成为面。合理安排点线面的排布,可以引导受众抓取编者所想传达的信息侧重点。

当纸媒整体版式具备一定的视觉冲击性,在很大程度上就能吸引读者的目光与注意,从而达到激发读者阅读兴趣的目的。将版面的整体设计建立在可读性的基础之上,通过视觉语言、符号的整合,把新闻内容与设计有机地结合在版面上,努力挖掘报

纸作为视觉传播媒介的潜力[①],注重包括标题、文字、插图、照片、图表、色彩、线条和黑白空间等视觉元素的多样组合集版,便能保证报纸功能的最大化。

4. 继承传统文化的符号形式

时代的特性令我们认识到文化自信建设的必然性,优秀的文化资源具有更广范围、更深程度、更高层次的优势,能够推动纸媒设计具有更广阔的视野。这就要求我们明晰传统文化的特色之处,认识到传统文化的内涵。纸媒作为传统媒体,承载着悠久而深厚的文化意蕴,它传递信息资讯的同时通过其功能推动社会构建。正如《申报》在设计发展之中与时俱进,一方面积极吸纳先进设计理念及设计手法,另一方面也着力基于传统经典艺术手法线描、版画等,打造符合受众审美的图文。其理念及设计成为当时纸媒设计的风向标,既不失传统又能引领潮流风尚。

从媒介环境学的文化层面突破跨越,可融传统文化于纸媒设计,助力锻造纸媒设计的精神内核。从寻求融传统文化符号于纸媒设计的内化表现形式切入,打造特色鲜明、优势显著、具有竞争力的纸媒品牌。同时需要我们在纸媒设计之初,挖掘文化中可利用的元素符号进行具象或抽象的表达,从而形成具有代表性的创意图形或空间构成,并运用到纸媒的版式设计之中。

5. 强调舒适的用户互动体验

读者的阅读体验,一般能直接影响大众对报纸的接受度,从

① 陈雪奇.整合版面视觉语言研究[D].成都:四川大学,2004.

而影响销量。近些年来,传统纸媒由于媒体环境的变化,从编辑模式来看是滞后的,对于现今读者而言具有一定的局限性。比如,在版面结构设计上较为单一普通,通常是进行一些上下结构、左右结构以及混合结构的处理,如果分割不当便容易显得呆滞,缺少变化。在文字字体的选择上,基本是以黑体、宋体以及两者的变体为主要选择。有时为了追求醒目个性化,会选择使用多种字体,这种情况往往会给读者带来一种混乱的感觉。另外,高度重视网络阵地思想建设的社会转型,使纸媒的读者受众阅读习惯转变,读者对于阅读的形式及阅读舒适度的要求越来越高,传统纸媒的阅读体验已越来越不能满足新时代的发展需求。反观全能的多媒体,其内容包含文字、视频、图像、语音等,形式多样互融,内容清晰明了,阅读方便快捷,符合读者更倾向主观性选择和互动性阅读的用户体验,所以更容易推广并被大众接受,具有明显的传播优势。

研究发现,《申报》之所以能成功,关注读者阅读体验并强调版面编排设计的合理性正是原因之一。比如,初期为了被国人接受,《申报》整个版面是自右竖行直排区别于现代报纸没有分栏,和当时中国阅读习惯相适应。随着历史的车轮滚滚向前,《申报》的整体设计同样在不断创新,紧跟社会风尚,能根据实际情况及时调整报纸设计。积极融合传统文化元素,引入西方优秀设计理念和设计方式;利用艺术形式上的突破,有效美化版面,摆脱传统格局的板滞,以此巩固读者,增强自身竞争力。从这个层面来看,纸媒设计需充分立足用户调研,将用户需求、用户体验、用户反馈贯穿整体设计构架之中;注重设计之初对传播对象的划定,积极调研彼时传播对象的意识形态以及社会文化

的现状;遵循进行符合大众感知的纸媒设计原则,了解传播对象所能接受的审美倾向和设计表达;坚持纸媒自身优势,将纸媒为用户提供信息转向为用户深度解读信息。另外,要求传统纸媒的视觉设计不仅要注重形式的装饰性美感,而且要重视其功能性、实用性的特征,认识到纸媒设计追踪用户体验与用户形成良好互动的重要性。正如《申报》发刊能增设"读者通讯"栏拉近读者与报纸的距离,以此种方式解决读者的疑问并满足其需求。为了加强用户互动体验的舒适度,一方面,纸媒可以利用融合转型的数字化平台,建立检索与互动的功能;另一方面,在纸媒版面中做好导读与索引设计,为用户提供高效检索的便利体验。这样积极建立用户互动反馈的相关渠道,调动用户的参与感,可以使其获得更好的用户互动体验,让纸媒迸发出新的生命力。

综上所述,传统纸媒在内容上基于信息资源的有机整合,有针对性的筛选信息,使报道信息更具备群体针对性。在形式上积极适应大众的阅读习惯与生活方式,拓展报纸形态,以期实现纸媒与受众之间的良性互动。支持纸媒设计高效利用多媒介技术,进行多样化搭配。追求传统纸媒在内容与形式上的和谐统一与完美结合,从而形成成熟完善的设计风格,这样方能使纸媒设计做到可持续发展。

八、结语

新事物发展历史的规律或许非人力可以改变,但技术突破、理念转变等媒体环境变化所带来的道路转型却大有可为。通过透视历史的发展路径,总结面对相似境遇《申报》设计所做出的

自我革新，对现代纸媒设计的发展策略有一定的启示。首先，纵观《申报》研究的相关文献，可发现基于媒体环境激变的本质对《申报》的设计发展与演变进行系统的梳理、归纳、总结的相关研究较为少见。本章运用文献研究法和归纳演绎法，针对目前国内外研究现状和《申报》发刊的历史沿革，进行资料收集、整理并总结，形成了对《申报》设计的总体认识。基于媒体环境对《申报》发刊的影响，梳理分析了其内容编排设计的五个主要阶段，认为《申报》之所以成功的重要原因之一是能坚持内容编排有原则有目标，并且在其间能树立品牌意识，精准定位内容目标受众，从优择选新闻消息，有逻辑性地将其分类编排。

其次，基于对媒体环境与纸媒设计的相关概述，本章从社会历史学、新闻传播学及媒介环境学的角度探讨了《申报》所处媒体环境的具体变化轨迹，并采用比较研究法，从图像学、符号学的角度分析出《申报》设计的演变特征——主要是受众心理感觉、社会、经济、政治、文化等共同作用的结果，主要包含：社会发展需求和社会意识影响、载体纸张择选及印刷技术设备影响、不同媒介的发展变化和传播渠道途径影响、用户需求和阅读体验影响、报业本身经营需要和报人设计理念革新影响等。根据研究显示，无论是《申报》的内容编排设计，还是报型、报头、新闻版式或者商业广告的主要视觉构成设计，在不同时期的表现特征都有所不同，各具特色。创刊发展初期整体设计基于传统艺术形式，排版呈机械呆滞状态。由史量才经营期间，呈东西方艺术形态融合发展的表现形式。至1930年代末至1940年代，受战乱影响《申报》发展滞缓衰弱，言论倾向具有浓烈的政治色彩。其设计发展坚持融合宏观媒体环境的趋势，坚定自身立场及设

计定位,在历史潮流的推动下设计表达勇于创新,对媒体环境激变下当代纸媒设计有一定的借鉴价值。

最后,本章运用跨学科研究法,多角度、多层次地对当代纸媒设计进行了策略探索。认为当纸媒面临媒体环境激变时,一方面,应该坚持分化与融合相结合的设计原则。其一,强调运用理性思维辩证看待媒体环境和纸媒设计之间宏观与微观的逻辑关系,依托媒体环境现状,积极进行纸媒设计再次创新,从而寻求突破之路。其二,进行资源有机整合的同时对纸媒形式有效分化,应统筹前期信息采集依托例如大数据的现代技术服务,提高资源利用率筛选有价值的信息内容。其三,应坚持内容为王并加强媒介融合转型,在择选内容后把握住纸媒深度报道的优势,着力凸显其自身品牌优势及个性化的创新发展,并积极融合新式的传播渠道,秉持"包容、开放、共赢"的态度,加强与网络媒介的融合。另一方面,针对纸媒设计我们不妨从两个层面来进行讨论。在纸媒内容编排设计层面,应强调精准定位。资讯爆炸时代,受众或主动或被动地不断接受资讯推送,但能从中获取来源可靠有价值的信息并不容易。纸媒可以发挥内容深度报道的优势,有针对性地提供垂直细分的特定信息服务,根据需求精选"必读必用"内容使之具备针对性;利用文字内容逻辑严谨的特性,并将其延续至对内容整体构架的编排;把握纸媒内容表达的鲜明个性,从确定纸媒的种类及特征着手,明晰报纸品牌个性,保持独有风格,内化衍生使其品牌符号化:从而更好地发挥纸媒传播内容的价值,发挥出纸媒的内在优势。在纸媒视觉传达设计层面,应重视突破创新。外观形态即报型应保持其时代性,既不拘泥于纸质形式与时代变化发展共轨,也不能完全忘本

脱离其"纸"特性的核心优势,可使"纸"成为连接新媒体的桥梁或巧妙利用"纸构"加强报型承载的互动性;遵循系统化原则的视觉构架,形成前期调研研究多方需求及目的、提炼设计方向及风格、中期进行灵活多样的创意"转化"选择最符合信息表现的形式、而后强调敏锐的视觉联动及信息沟通形成纸媒设计的根本架构、最终采用精准的可视化图形及版式形成饱满丰富的视觉效果,形成系统化设计思维;重视多样组合集版的方便可读性,利用对称与均衡、虚实与留白、节奏与韵律、密集与舒朗、变异与秩序之间的视觉平衡规律,把握包括标题、文字、插图、照片、图表、色彩、线条和黑白空间等视觉元素的多样组合集版,从而突出内容主题,便于用户研读;继承传统文化的符号形式,认识纸媒设计深厚的文化意蕴,将传统文化符号融合转化为具有时代特性的新符号,做到不失传统的同时引领潮流风尚;"强调舒适"的受众互动体验,始于对传播对象的划定、立足受众需求调研,了解受众所能接受的审美倾向和设计表达,重视纸媒之于受众的功能和实用性,向受众提供深度解读的信息,使受众感受良好的互动体验,进行符合大众感知的纸媒设计。

 本章主要对《申报》设计整体构成的流变进行梳理,对于设计中涉及的艺术形式具体变化分析还比较浅显,缺乏更翔实的论述。但总体而言,基于《申报》在媒体环境变化下所做出的策略性变革,笔者认为目前当代纸媒设计若能在汲取新媒体优势的同时重视自我革新的探索,认识并强化纸媒特有的内在价值,走融合与分化并轨之路,或许能在媒体环境激变影响下突出重围。

民国初年
桃花坞年画对沪上月份牌设计的影响

虞美人蛱蝶
《陈之佛全集·第9卷》第77页
（南京师范大学出版社2020年版）

陆 民国初年桃花坞年画对沪上月份牌设计的影响

姑苏历史源远流长,人才济济,诞生了中国木版年画史上的一种经典艺术形式——苏州桃花坞木版年画。明末清初,苏州出产的桃花坞木版年画可达百万张,除销往江苏省内以及浙江、山西等地外,还随商船远销南洋,其影响深及日本浮世绘版画、"新艺术运动"风格的艺术作品等。1864年,清兵围攻太平天国于苏州,山塘、枫桥一带的店铺、民居被大火焚烧了七天七夜,大量年画画版资料被烧为灰烬,经此浩劫,桃花坞木版年画在经历了两百多年的辉煌后,从此一蹶不振。

而同时期,近代中国的第一个租界在上海诞生[1],大量移民将上海作为首选的迁入地,在开埠之初的1852年,上海人口仅有54万多人,至1935年,人口已达到370多万[2]。沪上因此迅速崛起,成为近代中国第一大都市。为适应新兴市民阶层审美观念和生活方式的嬗变以及商品贸易等城市功能的完善,兴起了一种新的商业广告形式——月份牌。

① 费成康. 中国租界史[M]. 上海:上海社会科学院出版社,1991.
② 邹依仁. 旧上海人口变迁的研究[M]. 上海:上海人民出版社,1980.

一、桃花坞木版年画与沪上月份牌设计的溯源

苏州桃花坞木版年画源于宋代雕版绣像图,兴盛于清代雍正、乾隆年间,以版刻手法最为精美而闻名,其名字则因画匠集中于桃花坞一带制作而来。桃花坞木版年画画面风格细腻精致,作品鲜艳明快,热闹喜庆,又因地处江南而注入士大夫清新儒雅之风,与北方的杨家埠年画、武强年画之粗犷豪放迥然不同。清末,由于战争等因素影响,桃花坞木版年画逐步衰落。大量的桃花坞木版年画家流亡到上海旧校场附近继续创作,使桃花坞木版年画在新的土壤中产生了异样的光彩,闪烁着灿烂的光辉,时间短暂却甚是辉煌[1]。

月份牌,诞生于清道光年间,民国初年伴随沪上贸易的繁荣及海派文化的发展而兴盛,于抗日战争期间逐步衰落。清末,沪上开埠,洋商摩肩涌入,激烈竞争沪上商业市场。从1860年代到1930年代,上海对外贸易货值占全国总值的比重最高曾达到65%,最低也在44%左右[2]。当时,上海集中了外国资本投资的21.7%[3]。为扩大洋货销量,起初洋商印刷了一些画面精美的异域美女、静物或风景的西洋画片运往沪上,作为商品销售的赠品送予消费者,但收效甚微。

后来洋商千方百计寻找原因,悟出只有寻求高度被中国人接受、家喻户晓的艺术形式进行设计,才能打开销路。桃花坞木

[1] 冯骥才. 年画研究·2018秋[M]. 北京:文化艺术出版社,2018:138.
[2] 张仲礼. 近代上海城市研究[M]. 上海:上海人民出版社,1990.
[3] 凌耀伦,熊甫,裴倜. 中国近代经济史[M]. 重庆:重庆出版社,1982.

版年画由于长期流行于沪上,在沪上拥有固定的消费族群,长期被沪上民众欣赏并接受,引导他们在心中形成了对吴文化的认同。于是洋商对中国传统桃花坞木版年画进行重构,采用当时先进的印刷技术制版,配上公历、农历和二十四节气排成的年历表、商家名称及广告文案,随洋货一道送给顾客,这一形式俨然成为现代意义上的平面广告,极大地促进了商品的销售。这种中西合璧的新式年画很受人们欢迎,一下子火了起来,这就是月份牌的前身①。

二、沪上月份牌对桃花坞木版年画的传承

由于桃花坞木版年画制作精美,销售范围广泛,使沪上民众长期与桃花坞木版年画或隐或显地联系着,对桃花坞木版年画的文化记忆在不断被强化。文化记忆的兴起把对年画的记忆与认同看作是流动过程,在这一流动过程中,文化记忆对年画认同的知识进行固化存储、形构、重构以及多元反思,使年画文化遗迹和认同归属自动生成,体现出年画文化认同的持续稳定嵌入模式,重构了年画民俗文化在现代传播的连贯力②。

因此,桃花坞木版年画为月份牌设计提供了充足的养料。《年画技法》曾记载:"在月份牌年画里,浸润着浓郁的中国木版年画馨香。它纯真的天性和温情的魅力渗透着中国的艺术精

① 黄升民,丁俊杰,刘英华. 中国广告图史[M]. 广州:南方日报出版社,2006.
② 张瑞民,等. 年画民俗文化及其传承与保护创新机制研究[M]. 上海:复旦大学出版社,2017.

神、人生理想和文化内涵,用独树一帜的技法表现东方的梦。"①

(一) 题材的延续

19世纪下半叶,中国国内灾害频发,但由于上海租界的特殊地位,从太平天国运动、中法战争到庚子事变,几乎每一次战争或变革都没有伤及沪上,大批桃花坞艺人逃难至沪上,推动了沪上年画的繁荣。从题材方面看,沪上年画继承了桃花坞木版年画,而月份牌从沪上年画演变而来,和桃花坞木版年画有着千丝万缕的承继关系。《解放前的"月份牌"年画史料》曾记载:"中国的绘画形式,传统的题材(只不过换了服饰),这就是初期的月份牌画。"

月份牌在经历早期西洋画片的低潮后,开始寻找中国消费者喜闻乐见的题材,在众多眼花缭乱的艺术形式中,作为在沪上拥有广泛群众基础的桃花坞木版年画脱颖而出。早期沪上月份牌的题材明显传承了桃花坞木版年画的元素,包含着吉祥寓意和教化功能。桃花坞木版年画的题材虽不能称为一成不变,但似乎有着内部稳定的模式,大致可分为五类,如祈福迎祥类、风俗时事类、人物传说类、戏曲故事类及仕女童子类(见表6-1)。其中许多题材直接被月份牌招贴设计所延续,如1885年1月9日发行的《申报》关于赠送月份牌广告中所记载的"外圈绿色印就戏剧十二,各按地支生肖""四周花样,系延名画师绘成二十四孝故迹,传神写景"《龙飞月份牌》《天河王母》《昭君出塞图》《文武财神月份牌》等,都直接沿用了传统桃花坞木版年画的题材。

① 成砺志.年画技法[M].南京:江苏美术出版社,1999.

表 6-1　月份牌对桃花坞木版年画题材的延续

	桃花坞木版年画	月份牌
祈福迎祥类	《和气致祥》《天官赐福》《万宝祥瑞》《花开富贵》《福寿双全》《八仙庆寿》《一团和气》	丁云鹏所作《天河王母》 大昌烟草公司所发行《恭喜恭喜》 中国克富烟草所发行《八仙上寿》
风俗时事类	《法人求和》《洋灯美人》《长门捷报》《春牛图》《十美踢球图》《合家欢》《黄猫衔鼠》《虎丘灯船胜景图》《苏州火车开往吴淞》	赵藕生所作《天女散花》《夜战马超》 李少章所作《赤壁》《甘露寺》《麻姑寿星》
人物传说类	《琳申》《灶君》《关公》《钟馗》《张仙》《财神》《庄子传》《姜太公》	周柏生所作《二十四孝图录》
戏曲故事类	《杨家将》《忠义堂》《西厢记》《白蛇传》《定军山》《苦肉计》《孙悟空大闹天宫》《穆桂英大破天门阵》	黄宗炎所作《春夜宴棋李园》 汇明电筒电池公司印行《戏彩娱亲图》 南洋兄弟烟草公司印行《昭君出塞图》
仕女童子类	《洋灯美人》《榴开百子》《天官五子》《麒麟送子》《冠带相传》《八童过海》《麻姑献寿》《琵琶有情》《琴棋书画》《八美比武》《倚栏淑女》《女十忙图》《十美踢球图》《美人图》《美人闺房图》《刘海戏金蟾》	郑曼陀所作《旗袍美女》《裘领美女》 梁鼎铭所作《凤仪亭》《花前双美》 王逸曼所作《骏马美女》 丁云先所作《一枝红杏出墙来》 谢之光所作《湖亭美女》 倪耕野所作《床边静坐》《静思》 海盗牌香烟发行《五美游园》 杭稺英所作《凤仪美女》《簪花仕女图》 南洋兄弟烟草公司印行《昭君出塞图》

资料来源：笔者自制

但其中有一类题材最为突出，即仕女类。从保存下来的桃花坞木版年画中我们可以看到有许多描绘单个或若干少女思虑、玩乐嬉戏的题材，如《十美踢球图》《一枝红杏出墙来》《洋灯美人》等。正是这种对佳人的喜爱，使得美人成为江南大众所熟稔的题材，也使美人题材成为沪上月份牌设计的主要题材。故

而月份牌画的形式刚开始被英美烟草公司所使用,就得到了广大市民的喜爱与认同①。而且月份牌吸取桃花坞木版年画题材的方式,更易为沪上民众所接受,这也为沪上月份牌的流行打下了坚实的群众基础。

(二) 创作手法的继承

沪上月份牌的设计并非无源之水,桃花坞木版年画在创作手法上对沪上月份牌的设计产生了潜移默化的影响。江南一带,有舟车之利,地理位置优越,自宋代以来便与其他各国交往密切,易受外来文化影响。因此,西洋的科学透视法、解剖、水彩画法、西洋颜料、明暗表现等技法材料自宋代传入吴越,至清代便已普遍运用于苏州桃花坞木版年画,如《姑苏阊门图》等。流传至今的许多桃花坞木版年画上印有"仿泰西笔意"字样。正是桃花坞木版年画里中式画法与西洋画法的频繁结合,使得民国初期的沪上月份牌设计不完全使用国画画法与意境的方式不显突兀。

药香阁、飞影阁等为当时沪上月份牌创作的知名画坊。其中《点石斋画报》的主笔、飞影阁的创始人吴友如,于1886年成立"吴友如画室",主要成员有周慕桥、田子琳、张志瀛等,他们都是早期擅长桃花坞木版年画画法的高手,作品常发表于《点石斋画报》与早期的沪上月份牌上。其中周慕桥原是苏州人,后迁居沪上,是最早绘制月份牌的画家之一,也是月份牌初期风格形成

① 陈伟. 探析近代月份牌年画的兴起[D]. 济南:山东大学,2008.

的关键人物。作为一名长期受吴文化熏陶的画家,他在创作时多选取神话传说、仕女人物等题材。就仕女人物而言,他在技法上沿用了苏州桃花坞木版年画的手法,先以中国画的方式勾描人物轮廓,再以西方光影与透视技法细致刻画人物,此技法描绘下的人物形象丰满立体,色彩雅致秀丽,满足了当时大众的审美渴望与文化认同需求,周慕桥也成为当时最受追捧的沪上月份牌画家。

除周慕桥外,早期沪上月份牌画家代表人物周柏生、吴友如等都曾为苏州桃花坞木版年画勾稿,早已形成了以吴文化为主的审美趣味与认知,他们的绘画形式和表现手法与桃花坞木版年画极为相似,既有国画工笔线描功底,又吸收了西方的科学透视法及光影技巧,早期月份牌的技法受桃花坞木版年画的影响之深自不言而喻。

(三) 营销手段的翻新

桃花坞木版年画在制作时通常会附印日历、二十四节气表等内容便于人们农作、生活,如清代乾隆三十一年发行的《迎春图》,上面不仅印有二十四节气,还印有"百忌日"等民俗内容。不仅如此,商贩在卖画的同时自发地根据图中的小调哼唱,以招徕更多顾客,增加业绩。据《桃花坞木刻年画:作品、技法、文献》中对老卖画艺人钱杏生的描述:当时那么多人买他的年画,就是因为他的卖画歌唱得太棒了,简直是门艺术[1]。而消费者在买年

[1] 苏州工艺美术职业技术学院,苏州桃花坞木刻年画社. 桃花坞木刻年画:作品、技法、文献[M]. 上海:上海人民美术出版社,2010.

画的同时,还可获取到生产所需的二十四节气表及时兴的歌曲歌词,一路传颂,实乃一举多得。

此增加商品附加值的经营理念对月份牌作为一种商业手段的流传产生了重要启示作用。

1. 增加实用功能

根据《上海通史》所述:"在晚清出现或有所发展的画报、报纸杂志和印刷品广告等艺术种类之间有着共同的特征。它们既是一种商品,或是与商品有关的艺术作品,具有实用价值,又都蕴含有文化内容和审美功能。"民国初年的上海经过发展积淀,已日益成为一座商品化、消费化的城市,月份牌提升了商品销售的附加值,吸收了桃花坞木版年画增加画面附加功能的形式,在内容上除了画面主体外还印有农历、公历,方便消费者日常生活中进行日期查询,增添了月份牌招贴附加物的价值。

1882年12月7日(光绪八年十一月十八日)的《申报》上刊登的一则"新样华英合历出售"的广告中记载:"本行现将西历一千八百八十三年之华英合历牌,编印成帙。上凿小孔,可以悬诸壁间。逐日只需揭去一张,遇欲稽查时,颇觉便易。其中,礼拜期日,亦悉载明,较平时所出之月份牌,更为新巧。每帙计英洋七角五分。各商宦如欲购阅,(请)向本行价买可也。此布字林洋行启。"这种"华英合历牌,编印成帙。上凿小孔,可以悬诸壁间"的月份牌已成为成熟的实用型设计,但它"较平时所出之月份牌,更为新巧",可见沪上各彩票行、报社或其他商业机构已觉察到了月份牌这一特殊年画形式是商品促销的有效手段,并争相在月份牌的设计上大放异彩。

2. 渲染理想生活图景

为了刺激潜在消费欲求,月份牌在设计时渲染了人们理想中美好生活的图景。传统的桃花坞木版年画作品中包含了太多伦理成分,而沪上月份牌的构成在海派文化的冲击下,选取的是经过商业筛滤后迎合市场需求的元素。如民国初年美国可口可乐公司发行的一则月份牌画,画面中一位时髦美女坐于沙发上,优雅地手举盛有可口可乐的高脚杯。它运用了替代性满足这一理论以激发消费者的购买欲,使消费者自行代入画面,幻想自己购买产品后也可同时髦美女一般,这也正吻合了鲍德里亚所谓的消费眩晕及物化视域下的诱惑。

月份牌的实用与商业的双重属性决定了它必须同民国初期沪上新一代市民的精神趣味休戚相关,早期的月份牌画师们必须学会迅速把握世俗的好恶[①]。尽管鲁迅先生曾批评"月份牌画除技巧不纯熟之外,其内容极其恶劣"。但大众文化是表现欲望的机器,19世纪末20世纪初作为时尚引领地的沪上,月份牌的流行证明了月份牌作为物化了的上海滩新城市阶层的物质欲望与精神欲望的符号,其对时尚奢华的都市生活图景的描绘,从某种程度上满足了大众对美好生活的向往,使消费者在购买商品的同时享受到了精神层面上的生活方式与价值观念的满足,沪上月份牌创作者们在迎合都市大众审美的同时又引导着大众生活趣味的转变。

① 时璇.视觉:中国近现代平面设计发展研究[M].北京:文化艺术出版社,2012.

三、沪上月份牌承继桃花坞木版年画始末

存在即合理,一定艺术形式的出现往往是为了满足某种特定的需求。1872年,李鸿章、容闳等人力排万难,在"师夷长技以制夷"的呼声中,开中美文化交流先河,推行了"晚清幼童留美计划",为促进中外文化的融合提供了可能性。此后,在西方文化入侵、新文化运动与五四运动等多重作用下,以上海为中心,文化界以画报、报刊为传播工具掀起了一股关于"大众文化"运动的浪潮。革命者认为:"作为政治革命而成功了的辛亥革命的成果,如果被这些旧的价值观或行为模式所束缚,也就徒有其表。为了从根本上变革中国,就必须变革这些旧的价值观或行为模式。即使重复进行多少次政治革命,也不可能变革这些。因此他们(革命者)提倡以变革文化本身为目标的新文化运动。新文化运动,也就是文化革命。"①他们提倡以文艺方式教育人民、启发民智、立足大众、推行雅俗共赏的大众文化,倡导现代生活方式,提升大众思想意识。此时的沪上不仅仅是一个城市的名称,而成为一个等待喷发的"文化火山"。

经新旧文化思辨杂糅,传统文化形式于民国初期的沪上受到强烈冲击。市民阶层对于传统审美心理产生了一种时代性背离,在趣味选择上出现了悄然变化②。在此大背景下,作为沪上月份牌启蒙的传统桃花坞木版年画,已不能完全满足正在兴起

① 佐藤慎一.近代中国的知识分子与文明[M].刘岳兵,译.南京:江苏人民出版社,2006.
② 林家治.民国商业美术史[M].上海:上海人民美术出版社,2008.

的都市审美需要,吸收了桃花坞木版年画养分的早期月份牌设计亟须蜕变。雏形时期的月份牌设计经过了对桃花坞木版年画的吸收和继承后,也在摸索中寻找突破。

革故鼎新后的沪上月份牌作为基于大众都市文化进程中出现的广告招贴,已逐渐不再雷同于传统桃花坞木版年画,而是紧紧围绕商业广告的目的,以焕然一新的形式出现在大众视野中。

(一) 题材的革新

早期的沪上月份牌画家大多来自年画创作者,受民间艺术影响深厚,题材多直接取自桃花坞木版年画,从历史掌故、民间传说到时装仕女,无所不包。至民国初年,随着社会政治、经济、文化、生活方式、对外交流等方面的演变,月份牌的题材选取也被进一步重构。

1. 主体形象的转变

首先,民国初年在西方文明的冲击及新时代思想解放的多重作用下,女性形象挣脱了传统审美观念的束缚,在各种社会交往、生产生活过程中被重新定义,不再以娇柔、孱弱为美,转变为推崇自由自信、时尚知性的女性形象。在此背景下,沪上月份牌画师们适时作出转变,月份牌画中的她们不再瘦小、羞涩、忧郁,而以丰满、性感、高挑的女性形象充斥了大众的视野。她们的脸不再扁平,而有着隆起的颧骨与高挺的鼻梁,展现身体曲线的同时,也展开了甜美的笑容与多彩的生活内容。

其次,摄影技术的发展使文化艺术逐渐走进了普通大众的

生活中,从而为月份牌设计题材的转变建构了文化环境。在这一时代,任一特定设计形式的成功都不是必定的,月份牌也不是一种无所依傍的平面设计形式,需要在一个错综复杂的网络里,甚至跨文化的坐标系中寻找它的确切位置,民国初年沪上月份牌的风靡埋藏在新影像生产和新媒体传播的成果中。如金梅生的代表作《第一明星》与《阴丹士林广告》便是以电影明星陈云裳的肖像为素材的月份牌。电影明星由于自身的魅力、影响力与商业性,使这一题材在当时颇受民众欢迎,增强了月份牌作为信息传播媒介的功能。

最后,从身体美学理论角度分析,女性形象由矜持柔媚的传统风格向摩登女郎的显著转变所表现的是新时代女性不同动态中、不同表情中、不同身体美展现中的商品,正如美国美学家、哲学家理查德·舒斯特曼所言:"身体美学中的'审美'具有双重功能:一是强调身体的知觉功能,二是强调其审美的各种运用,既用来使个体自我风格化,又用来欣赏其他自我和事物的审美特性。"[①]作为此时沪上月份牌主体的时尚女性在自然景致、精美家具的烘托下,仪态自然,开朗中蕴含清新温婉,所拟出售的商品在她们的使用中或衬托下蔓延出了身体之美,从而强化了商品浓郁的社会性与商业性,在都市喧嚣的时尚中散发着一缕江南文化的底蕴。

① 舒斯特曼. 身体意识与身体美学[M]. 程相占,译. 北京:商务印书馆,2011.

2. 背景元素的转变

他山之石，可以攻玉，传统桃花坞年画的背景元素大多带有吉祥寓意，而沪上月份牌设计的背景选取在一定程度上摒弃了这一象征性符号，选择了理想化的生活场景等元素，桃花坞年画与沪上月份牌中背景元素分析对比见图6-1与图6-2。

就时间维度而言，传统与现代是一个相对的概念，而二者之间时间鸿沟的界定非常模糊，造成二者相对的因素也是错综复杂的。"暮霭挟着薄雾笼罩了外白渡桥的高耸的钢架，电车驶过时，这钢架下横空架挂的电车线时时爆发出几朵碧绿的火花……叫人猛一惊的，是高高地装在一所洋房顶上而且异常庞大的霓虹电管广告，射出火一样的赤光和青燐似的绿焰：Light, Heat, Power!"[①]以上是茅盾小说《子夜》的开篇节选，背景为民国初年的"东方巴黎"——沪上。民国初年的沪上置于西风东渐的潮流之下，从震惊、惊奇、钦羡到模仿，沪上民众早已受到西式器物服装、生活方式、文化制度等西方文明的休戚浸淫，上海滩新市民阶层对西式生活方式趋之若鹜，市民的思想观念与生活方式等方面逐渐被影响、改变，理想生活方式的自行车、电话、沙发、摩登公寓等带有西方标签的事物作为配景或背景频繁出现于月份牌中，与桃花坞木版年画中常出现的亭台楼榭、草木花卉、文房宝玩、书画琴棋等背景相迥，她们出现在西洋风格的高大房间内，在欧式的卧室中、客厅里、楼梯角……甚至浴室门口、

① 茅盾. 子夜[M]. 2版. 北京：中国青年出版社，2013.

| 桃花坞木版年画中背景元素分析

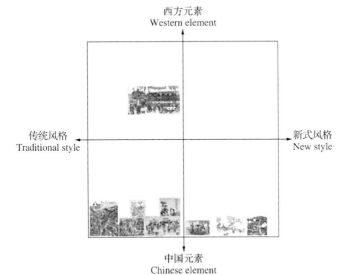

图 6-1 桃花坞木版年画中背景元素分析
资料来源:笔者自绘

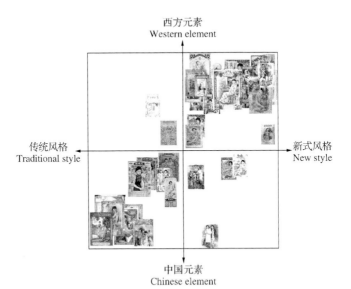

图 6-2 月份牌中背景元素分析
资料来源:笔者自绘

高尔夫球场、喷泉旁,手握一本书也要倚靠在西洋沙发上。洋镜子、洋家具、欧式装潢……这些西化的布景道具加速了月份牌招贴成为新型的融合中西文化的商业设计形式的进程。

(二) 技法的多元

民国初年沪上月份牌的快速发展吸引了一大批桃花坞木版年画画家来到沪上投身于月份牌绘制,专业的月份牌创作队伍逐步形成。但众多月份牌创作者中,以周慕桥为代表的早期月份牌美术家在创作时仍沉湎于桃花坞木版年画的传统技法,无法渲染出当时炙手可热的多元生活场景,1914年,郑曼陀首创的擦笔技法在这种情势下脱颖而出。周慕桥等为代表的老一辈沪上月份牌画师们难以适应这一新画法,最终淡出月份牌创作的舞台,湮没不彰。

擦笔画法以中国传统绘画为基础,运用西方的炭精擦笔肖像画和水彩画法,用炭精粉以擦笔画的方式表现出素描的层次感与立体感。通常首先使用线条勾勒出人物轮廓,再使用灰黑色炭精粉材料擦出明暗层次,最后覆以水彩着色、印刷而成。这一技法绘制的月份牌画面细腻柔和,明快典雅,形成了一种雅俗共赏的新样式,郑曼陀也因此声名鹊起。《民国艺术:市民与商业化的时代》曾记载:"商务印书馆给月份牌画家郑曼陀开出的稿费是每张300银圆,另一位月份牌画家周慕桥的收费标准是每件白银25两。"①据资料记载:"1914年的上海,一块银圆能买

① 逸明.民国艺术:市民与商业化的时代[M].北京:国际文化出版公司,1995.

44斤大米,也可以供5个人去中档的西餐厅吃一顿西餐。"①通过稿费的对比判辨,可窥见郑曼陀及其擦笔技法在当时商业美术界的地位。商界的扶植和画界的提携,代表着经济和文化两股力量,他们的全力支持把郑曼陀推向了成功之路②。

1930年代,中国社会出现了工商业发展的"黄金时代",此时,受土山湾画馆等影响,初出茅庐的杭穉英自立门户后在郑曼陀擦笔技法的基础之上加以揣摩,领悟到时尚最具魅力的要素,往往是华夷联珠的结果(如图6-3)。例如杭穉英画人物时,深觉炭精粉画好的素描造型基础上用水彩渲染色彩不够鲜亮,于是,他从美国迪士尼动画中汲取养分,逐步将炭粉素描效果减

图6-3 沪上月份牌技法迭代演变

资料来源:笔者自绘

① 陈存仁.银元时代生活史[M].桂林:广西师范大学出版社,2007.
② 陈超南,冯懿有.老广告[M].上海:上海人民美术出版社,1998.

弱,仅绘制出明暗交界线部分,而剩余暗部尽可能用色彩晕染的手法表现,并增添了冷暖色调的对比,使人物更加娇艳欲滴,对比强烈,画面视觉冲击力更强,画面既有精致的造型又具有鲜亮的色彩。杭穉英以擦笔重彩的画法、更现代的设计风格及更高产的行销模式塑造了沪上月份牌设计史的一个传奇——穉英画室,奠定了杭穉英及其画法在业界举足轻重的地位。

由于创新技法的应用,沪上月份牌设计从视觉上更艺术、更商业、更富有人情味,激发了消费者购买的潜在欲望,缩短了消费者与商品间的心理距离,月份牌获得了空前的发展。

(三) 构图的突破

1. 画面主体的强化

民国初期的沪上月份牌设计在构图上直接继承了桃花坞木版年画的形式。就人物仕女这一题材而言,在桃花坞木版年画与早期的月份牌中,人物仕女常以多个或群体出现,彼此关系前后错落有致、人物大小变化轻微,古典仕女形象通常娇羞柔弱。正如桃花坞木版年画的《双美爱花图》(见图6-4)与曾经的桃花坞木版年画画师周慕桥所绘的早期月份牌《宫廷百姿图》(见图6-5),构图形式常以全景式为主,人物周围有大量背景烘托,由于传统迷信的思想,人物形象也常为全身像,表现女性的柔媚与矜持。

而沪上月份牌设计发展至二十世纪二三十年代时,画面构图发生了革命性的变化,此时的月份牌构图中仕女人物占据了

画面中心的大部分面积,且画面常以单个人物出现,背景不再作为画面的重要内容,而是在画家完成人物仕女的描绘后进行填充以衬托主体。女性的地位愈加强化,就像镜头逐渐向"她"推进,背景等元素被虚化至取景框外。如由周慕桥后期创作的《"永备"牌手电筒月份牌》(见图6-6),仔细判辨可觉察,与传统桃花坞木版年画相比,他采用了西方绘画的造型与焦点透视的原理描绘景物与人物,使画面具有一定的空间感,凸显所绘人物的端庄、娟秀与自信。

图6-4 双美爱花图　　图6-5 宫廷百姿图　　图6-6 "永备"牌手电筒月份牌
资料来源:冯骥才.桃花坞年　资料来源:大成老旧刊全文数据库　资料来源:大成老旧刊全文数据库
画[M].上海:上海人民美术
出版社,2008

　　无独有偶,杭穉英画室所绘制的民国初年沪上月份牌代表作品之一——《女星陈云裳》在塑造人物与组织画面时也冲云破雾,打破了苏州桃花坞年画构图的传统范式(见图6-7、图6-8)。画面中,陈云裳左手微托面颊,手臂支撑于略略上翘的右腿之上,组成画面构图的右半部分;而她的右手手指轻点于座椅右端一侧,增加了画面的张力,打破了单个人物占据画面中心的单调

感,同时形成了画面左半部分的支撑结构;陈云裳整体轮廓形成一个等腰三角形,而在此等腰三角形中,陈云裳的曼妙的身体线条打破了此等腰三角形的刻板严肃感,端庄温柔中略带活泼。除此之外,陈云裳所坐的座椅与瓷砖地面等均使用西方的透视画法,延伸了画面的立体感与空间感,墙壁上所装饰的山水画与身后的花卉渲染了中国韵味,山水画与陈云裳形成强烈的虚实关系对比,在突出女性身体之美的同时拓展了画面的空间关系。这幅民国初年的沪上月份牌作品的构图无论是从画面主体人物的强化角度,还是画面空间内陈设规划安排角度,都是中西合璧的极具现代化的经典之作。

图6-7 《女星陈云裳》月份牌　　图6-8 《女星陈云裳》月份牌构图分析
资料来源:https://m.sohu.com/a/　　　资料来源:作者自绘
375082729_100263297

2. 商业文化的凸显

商业社会的繁荣是与市场经济紧密联系于一体的,以广告媒体形式存在的、经中西方融合嫁接的沪上月份牌,与传统桃花

坞木版年画出现了根本性的差异,这种差异主要体现在其商业性上。民国初年,国内的民族资本逐渐崛起,欲与实力雄厚的西方企业一比高下。月份牌作为一种面向大众的视觉广告艺术,商家运用有力的促销手段,不断增加自家商品的宣传力度,沪上月份牌招贴的设计在凝练桃花坞木版年画技法的基础上,构图紧紧围绕商品推销的宗旨。最醒目的一种变化是在画面周围或上方增添了如工厂商号名称、商品图式、广告语、中英文对照等构成元素,目的是塑造商品的品牌,提高企业、公司的知名度与可信度,以劝服消费者购买商品,这也使月份牌具有了商品与商业广告的双重属性。

占据月份牌半壁江山的"杭派"代表人物杭穉英具有较强烈的超前意识,在构图时敏锐地察觉到当时商业广告市场的强烈需求,简化了作品中的边框,陆续取消了多余冗长的信息,取而代之的是突出商品名称及广告语等商业信息,甚至在1930年代杭穉英为五洲大药房创作的一张姐妹月份牌的左下角,还出现了当时五洲大药房建筑的照片。不止如此,杭穉英十分清醒地意识到广告文案的作用,在构图时将人物形象与精心撰写的广告文案相互联系,且常选取极其夺目的颜色及字体式样,文案将画面中心包围,替代边框的作用,使得月份牌设计一跃为现代商业美术的成功范例。从刊登在1929年11月的《文华画报》上的一则广告我们足以感受到月份牌于当时商界的风靡程度,"各埠商号注意:春夏秋冬四季美人全套出版了。均系最近时髦装束,娇艳绝伦,每种备货十万张,填印牌号一星期即可交货。月份牌为唯一推广工具,效用显著,凡新式商店均已采用"。

从构图的位置角度而言,沪上月份牌的月历被设计为对联

的形式,被安排于画心的左右两侧或下方。相较之下,商品的广告信息在构图时醒目许多,商户名称常常位于画心正上方;商品的形象一般保持稳重的直立,被安排于画面中心上方、下方或画面中的某一角。从功能性视角而言,构图中商业元素的凸显使传统桃花坞木版年画与月份牌拉开距离,形成了视觉流程的构图规范,构成了较为稳定的画面范式,成为月份牌得以迅速发展的基石。

民国初年沪上月份牌的题材、技法、构图等设计构思,一方面由于时代背景特殊,借鉴许多西方设计原则与处理手法;另一方面,月份牌中的人物形象、装饰背景等沿用桃花坞木版年画等中国式的传统元素。这两条线的发展并行不悖,形成了民国初年沪上独特的商业广告风格。这在当时都是不多见的,是独属于中国设计师的创举,堪称世界平面广告设计史上的一朵"阆苑仙葩"。

四、结语

民国初年的沪上月份牌设计在汲取中国传统桃花坞木版年画养分的基础之上,不断以新的构图、题材及技法表现主题,形成新的图像语言,刺激了沪上经济繁荣,成为海派文化的代表之一,架起了沟通中西文化的桥梁,风靡近半个世纪。今日虽时过境迁,但当我们重新审视桃花坞木版年画对月份牌设计的影响,不难发现,弘扬中国传统文化,不仅需要重视"文脉"的传承,同时应认识到时代背景对艺术形式产生的影响,勇敢拥抱新文化、新技术,这对当代艺术设计更好地保护、传承及发扬传统艺术具有一定的启示意义。

柒

中西文化交流视域下民国沪上字体设计的"旧"与"新"

竹雀
《陈之佛全集·第9卷》第132页
(南京师范大学出版社2020年版)

中西文化交流视域下民国沪上字体设计的"旧"与"新"

民国时期,伴随着封建帝制被推翻,中西文化的交锋在新文化运动后更为激烈,中国的政治、经济、社会及文化正面临巨大的变迁及激烈的改革。按照结构主义的概念,此时的中国,在各国层面,由内而外都受到"旧"与"新"交替的强烈震荡,甚至连人们日常生活中的各个细节都面临着旧有制度的崩溃和新兴思想技术的兴起。文字作为社会文化的重要载体,是反映以及影响社会发展的主要因素之一。字体设计是研究文字的造型规律与视觉表现的一门艺术,同时也是信息传递艺术中的符号性视觉语言。字体设计不是孤零零的,它显现在包装上,出现在商标上,涌现在广告上,如中药、布匹、化妆品等,工商业的发展有力地推动它的变迁。1920年代末,大量西方国家的洋货潮水般涌入,中国人也开始模仿生产同类的产品和包装,工商业发展起来了,美术字、图案美术字也就接踵而至[①]。对于民国时期字体设计艺术的研究而言,上海作为当时全国最大的工商业城市,无疑

① 姜庆共,刘瑞樱.上海字记[M].上海:上海人民美术出版社,2014.

是一个巨大的存在。上海是中国近代最重要的移民城市,不同地区和领域的移民为上海带来了政治、经济、文化等潜移默化的改变,包括资金、技术、人才、劳动力,以及林林总总的生活方式与价值观。在地域文化与西方文化的交互混融之下,上海城市人文结构呈现出蓬勃发展的态势,两者共同造就上海独特的多元文化景观,形成了民国时期字体设计发展有力的社会条件。

汉字虽多,但字体的变化却不算多,设计得花哨的东西也不多见,相对而言,比较淳朴务实。可以说民国之前还没有出现真正意义上的字体设计,即缺乏对字体的形式和规律的深入研究。从甲骨文开始,中国古代文字以毛笔形式的手写体为主,包括篆书、隶书、楷书、行书、草书等。直到唐代之后由于雕版印刷术、活字印刷术的出现,发展出了最初的印刷字体,为民国时期的宋体、黑体等奠定了基础。民国时期开始出现真正意义上的字体设计,这并非孤立存在的,这与当时的社会发展,包括经济、技术、民众生活方式、意识形态以及审美观等都有密不可分的关系。在经济方面,辛亥革命唤醒了一批年轻有为的资本家,促进了中国民族工商业的发展,推进了社会经济的进步。在思想领域方面,五四运动的开展,向中国引入了西方的潮流,使民众对"德先生""赛先生"有了更深层的了解。当时的艺术家、学者普遍受到了欧美、日本等先进思想的影响。技术方面,印刷技术的更新,也为印刷业以及字体设计的发展提供了新的契机。民国是一个革故鼎新的迭代转型时期,字体形式的推陈出新正好折射出新旧社会激烈更替的五彩斑斓之景。

一、民国时期沪上字体设计的发展背景

按照"无意识结构"的概念,设计作为构成社会的一个重要部分,推动着社会各要素的发展。换言之,社会的各个要素,包括政治、经济、文化、技术等也时刻推动着设计的发展。民国时期,由于引进西方先进印刷技术和各种艺术设计新风的吹入,加之国内设计启蒙运动的开始,这个时期的字体设计呈现出百花齐放的欣荣景象。

(一)现代工商业发展的间接刺激

上海堪称我国近现代商业美术的发源地,这与上海的地理位置、开放程度以及人口密度等有着密切联系。上海开埠后不久,陆续成立租界,人口逐渐增多,各种洋行洋货开始登陆上海,渐渐推动上海由昔日的小渔村一跃成为现代化大都市。在上海开埠后不久,仁记洋行、颠地洋行、怡和洋行就在上海濒临黄浦江地段筹建洋行高楼。很快,上海已经建立英美洋行11家,其后更是增加到120家。这些洋行经营进出口贸易,将西方的商品运入上海,销往全国。为了宣传自己的商品,采用了多种多样的广告形式,推动了中国商业美术的发展。外国资本进入以后,刺激了上海工商业的兴起。19世纪后半期,洋务派官僚在上海创办了江南制造总局和上海机器织布局。与此同时,上海民族工商业也在兴起,最早由私人创办的发昌机器厂,开始了由手工场向近代机器工厂的转变。在民族工业发展的同时,一批新型

的近代工商企业也发展起来。在20世纪初叶,近代商业已经有了很大的发展,上海著名的四大环球百货公司,都是在这一时期开业的。四大公司的开设使上海近代商业的发展,迈入了一个崭新阶段。当时的南京路是上海近代商业最繁华的一条街,东至外滩,西到静安寺,沿途商店鳞次栉比,除四大环球百货公司之外,还有很多著名品牌或老字号商店星罗棋布于这一商区,如老介福绸缎局、培罗蒙西服店、吴良材眼镜店、亨得利钟表店、蓝棠皮鞋店等。繁华的南京路,当时被称为"十里洋场"①。

1930年代,上海已经成为中国最大的工商业城市和经济中心。据1933年的一个调查,当时上海的工业产值要占全国工业产值的51%,工业资本总额占全国的40%,产业工人占全国的43%。上海轻纺工业要为全国提供50%以上的商品,上海的工业品出口要占全国工业品出口的四分之三以上。上海的工业生产技术和经营管理,在国内都处于领先地位。

得益于优越的地理位置,西方现代事物迅速传入上海,使得上海在现代化的步伐上领先于国内其他城市,加速了城市化进程以及城市商业的繁荣,商业美术也就在商业经济的推动下逐渐兴盛。美术字则是商业美术催生的结果之一,并伴随着商业美术的发展而呈现出繁荣景象。

(二) 国内印刷业和报刊业发展的客观影响

西方先进技术的引进,为国内印刷业的发展提供了契机。

① 李功豪.上海崛起:从渔村到国际大都市[M].上海:上海大学出版社,2010.

各种印刷品如雨后春笋般纷纷涌现,为民国字体设计的发展提供了丰沃的土壤。历史上我国早已发展了印刷术,以唐代的雕版印刷术和宋代的活字印刷术为主,也正因为引进技术催化的革新,中国文字开始从毛笔形式的书法体转变为以宋体、黑体为代表的印刷体。但是到了民国时期,受到西方思想和技术的影响,中国开始进入现代设计时期,传统的雕版印刷术和活字印刷术的效率已经不能满足这个时期社会的工业化发展以及印刷业的需求。一方面,从李常旭的《技术经验交换:印刷术与社会》一文可知,传统的印刷术是农耕社会的产物,虽有发明,但运用范围有限,适用范围狭窄,并没有使技术广泛传播到民间,供大众使用,因此无法满足现代时期城市化发展带来的新需求。另一方面,传统印刷术之所以无法适应民国时期的发展,主要是从经济成本角度考虑,活字印刷术印刷效率较低,成本过高,无法满足民国时期对于印刷制品的大量需求①。因此清末西方印刷技术的传入成为中国印刷业进入革命性转折时期的重要因素,欧洲的印刷技术,包括凸面版印刷术、平面版印刷术、照相制版术、凹面版印刷术等,为中国的印刷业带来了机器印刷、铅字编排,因其技术精微,所以能达到事半功倍的效果。

 印刷术发展的结果是各种出版物的产生,在中国社会转型时期,新式印刷出版物层出不穷,包括大量书籍、海报、报纸、杂志等。因此为了适应新式机械化印刷的环境以及新的装订方式,民国时期各具特色的字体设计应运而生,如宋体、黑体等广泛普及的印刷体,以及后来发展的带有功能和装饰意义的美术

① 刘书辰.中国古代活字印刷技术发展滞缓之根源分析[J].上海工艺美术,2019(2):92-93.

字。报纸杂志作为民国时期社会生活、文学、艺术的连接体,为当时的字体设计提供了客观条件,除此之外,民国作为承上启下的过渡时期,新式教育的普及尤为重要,培养新式人才成为推动社会发展的关键。大众对于知识增益的渴求使得物美价廉的书籍与报刊日益成为当时的重要媒介,因此,有助于推动教育普及的印刷物的出版成为这一时期的重要活动。在此基础上,民国时期的印刷业和出版业相得益彰、珠联璧合,使得这一时期的民营出版业呈现出跨越式发展,上海地区相继成立了商务印书馆、中华书局等大型印刷出版机构,这对于新式教育有直接的推动作用。这一时期出版了大量的辞书、各个层次的教科书、通俗学术读物,将新科学、新学科和新知识以新式印刷物的方式传播到整个社会。以"中华教科书"为例,中华书局开业之后,各省函电飞驰,门前顾客坐索,供不应求,左支右绌,应付之难,机会之失,殆非语言所能形容①。印刷现代性展开带来巨大的读者市场,印刷技术所蕴含的强大生产力,使它成为新兴资本角逐的大市场。对于中国现代思想文化的发生而言,不只是印刷技术为新文化的发展提供了便利条件,而且由于印刷技术的现代展开,带来了背后整个社会的思想观念转变,带来了从生产再到消费的整个运作机制,以及随之而来的一系列社会功能组织的变化。于是,印刷出版的生产实践过程与现代思想文化特质的发生过程相互交织,推动了中国现代思想文化的发生和发展。

 知识、文化、思想等等并不是在知识和思想文化里内在地产生,而是像理论家齐泽克说的那样,意识形态是产生和渗透在人

① 许纪霖,罗岗,等.城市的记忆:上海文化的多元历史传统[M].上海:上海书店出版社,2011.

们日常生活行为中的。这也正是上海的有趣之处,不同于发生在北京五四新文化运动中的破旧立新,不同于火烧赵家楼的摧枯拉朽,在上海的文化转型过程中,精英文化、市民生活、小书店、大商人都会各展神通,新文化的萌芽和发展,旧文化的重现和复兴,充满激情的启蒙思想,这些都并行不悖地在上海的天空下找到各自的生存和发展空间。上海也由此形成了自己的文化品格和文化传统,后来上海字体设计艺术的海纳百川大约就是这样应运而生的。

(三) 国内设计启蒙思想的影响

1930年代,各种西方设计思潮蜂拥而入,国内受其影响也逐渐开始了"启蒙"之路。在教育界,学者们积极推行设计教育,陈之佛作为中国第一个研究"图案学"的学者,指出设计图样时必须考虑"美"和"实用"的关系,人们在日常生活中所需的物品,须合时宜。此外,蔡元培通过发表《以美育代宗教说》说明美育推行的重要性,所谓美育,归宿于城市的美化。希望通过教育提高社会素质,让国民在公共环境中,实践对他人有礼貌并融洽相处的行为操守[①]。先从外在礼仪教育出发,继而潜移默化,使中国国民确立出现代社会所要求的"公共伦理"意识。作为五四新文化运动的精神领袖之一,蔡元培引进了开放的学风,开始提倡"思想自由,兼容并包"的教学方针。

新文化运动作为一场思想解放和启蒙运动,受到西方先进

① 郭恩慈,苏珏. 中国现代设计的诞生[M]. 上海:东方出版中心,2008.

思想的洗礼,为当时的中国带来了新鲜氧气,民主和科学思想得到弘扬,为新设计思潮在中国传播奠定了基础。以"工艺美术运动""新艺术运动""风格派""构成主义"等为主的设计思想在当时设计艺术家们之间广泛传播。但是不可避免的是,新文化运动中的一些人士存在某些偏激思想,对西方文化和传统文化的关系存在绝对否定或肯定的态度。事实上,无论东方还是西方,取长补短才能共同进步。新文化运动的代表人物鲁迅曾通过"汉字不灭,中国必亡"表明了其对于传统文化和西方文化的态度。即对于传统文化的"旧"应秉承采取的态度,采取不是模仿,必有所删除;对于西方文化的"新"也应抛开恐惧而又勉强学习的矛盾态度,将其作为传统文化的增益,带来的结果是新形式的出现,也就是变革。到了鲁迅时期,中国文化已由对西方文化的生搬硬套,渐变为中国的现代化反思了[①]。

新文化运动改变了社会的发展面貌,大众思想逐渐被启蒙与开化,视野也逐渐扩展,为马克思主义等先进思想在中国的传播开辟了道路。在此基础上,全国各地的进步报刊、书籍、团体等不可胜数。作为视觉传达的主要因素之一,文字设计开始在商业美术设计中逐渐占据主要地位,日益受到整个社会的重视,包括排版方式和字体类型等都进入革新时期,呈现出包罗万象的新面貌。新文化运动的深入与新思想的涌入,为字体设计的发展提供了丰厚的土壤。

① 郭恩慈,苏珏. 中国现代设计的诞生[M]. 上海:东方出版中心,2008.

(四) 西方现代设计风格传入的影响

19世纪中期,为了使设计能适应大工业生产,西方以英国为主开始了工艺美术运动,受到拉斯金"道德主义"的影响,主张走实用艺术路线,强调设计的诚实性,师法自然,强调技术与艺术相结合。19世纪末期,受到王尔德的"唯美主义"的影响,以法国为首,西方各国相继开始了"新艺术运动",开创了全新的自然风格,注重装饰性,并为后来的现代主义奠定了基础。在这两个运动的影响下,民国时期的文字设计开始注重设计本身的结构以及装饰的处理,不少文字设计开始运用自然风格表达文字本身的含义。如1926年由鲁迅亲自设计出版的《而已集》(见图7-1),书名"而已集"三个字的设计就尤为特别,形态特异的字体既完成了作为功能符号传递信息的作用,也极具有形式符号装饰性的意义①。整体设计以点线装饰为主,曲线的运用以及黑白的对比关系都反映出了"新艺术运动"的自然主义特征。而且"鲁迅而已集"这五个字脱离了传统期刊标题字体大小一致的规范,表现出错落有致的特征,如以"鲁"字为标准,"迅"字则较短,"而已"两字叠成一个字的形式,而"集"下方笔画呈拉长状态,这种变化中的平衡赋予设计耐人寻味的氛围。除此之外,1944年出版的《美文集》(见图7-2)也是整体以自然主义曲线风格装饰为主,极富趣味性,这种曲线风格也具有"新艺术运动"的自然主义特征。书名"美文集"三个字的笔画都包含了曲线元

① 郑莹. 民国时期书刊文字设计研究[D]. 无锡:江南大学,2013.

素,且体量均衡,形式统一,营造出温婉和谐的氛围。

20世纪初期以"形式服从功能"为主的现代主义开始盛行,荷兰"风格派"、俄国"构成主义"以及德国"包豪斯"等都对民国文字设计产生了深远的影响。风格派抛弃了所有传统风格,强调绝对抽象原则,主张运用非具象几何形以及简单颜色,即三原色或三非色。构成主义则倡导艺术的实用性,主张从结构本身出发,强调了构成的重要性。1919年成立的包豪斯学院,作为第一所真正意义上的设计学院,是德国甚至欧洲现代主义的集中体现。学校教育宗旨提倡技术与艺术相结合,反对为了装饰的纯艺术,强调走实用艺术道路,具有理性化、几何化、功能化等特点。在这三种思想的倡导下,民国文字设计开始注重文字结构的组合,并运用几何形表达方式简化繁杂的字体笔画,使字体更具有时代感。如由鲁迅翻译出版的《爱罗先珂童话集》(见图7-3),书名这几个字极具现代风格,更注重其理性主义和实用功能,笔画粗细一致且没有任何笔锋、装饰角和衬线,借鉴了包豪斯的无衬线字体特征,且某些笔画的端点或转折处被设计为圆点的形式,字体整体横竖宽度较为统一,总的来讲字体设计氛围稳重大方,同时也避免了机械死板[①]。此外,郑伯奇的戏剧与小说合集《抗争》(见图7-4)的封面"抗争"二字极具现代感,部分笔画变成三角形,象征了抗争性。几何形的运用以及抗争性的象征都颇具构成主义的韵味。

① 郑莹. 民国时期书刊文字设计研究[D]. 无锡:江南大学,2013.

图7-1 《而已集》封面

资料来源:鲁迅.而已集[M].上海:
上海北新书局,1928

图7-2 《美文集》封面

资料来源:徐迟.美文集[M].重庆:
重庆美学出版社,1944

图7-3 《爱罗先珂童话集》封面

资料来源:爱罗先珂童话集[M].鲁迅,
等译.上海:商务印书馆,1922

图7-4 《抗争》封面

资料来源:郑伯奇.抗争[M].上海:
创造社,1928

二、民国时期字体设计的风格呈现

民国是一个承上启下、中西交流的时代,因此这时的字体设计既保留了中国传统形式的"旧",也汲取了西方文化形式的"新",从而发展出了包括美术字体、书法字体以及印刷字体等众多字体设计形式(见表7-1)。

(一) 传统书法字体的"旧"之传承

民国时期,书法运用的领域十分广泛,书法字体很多时候直接被运用到各类型设计中。书法通过线条的转变、墨色的浓淡、结构的曲直转折等,来抒发作者的心中所想;再者,象形文字的特质以及书法表现所需工具的特殊性,使得书法字体视觉表现形式多样化。书法是对中华文化所蕴含的精气神的一种诠释,表现出了中国特有的意境美与含蓄美,这种表现是自由自在的,无拘无束的。传统书法字体在民国时期的书籍设计、海报设计以及商标设计等方面都有广泛应用。

在书籍杂志方面,《东方杂志》作为中国早期以西方新技术印制的洋式订装杂志,在封面视觉元素方面既借鉴了国际艺术风格,也采取了中国传统元素,具有浓郁的东方风格。如封面字体设计就继承了中国传统书法的精神,可分为三个时期:早期结构严谨、笔画平直的楷书和苍劲古朴、宽博厚重的隶书平分秋色,如第一卷(见图7-5)的刊名运用了类似于"馆阁体"的楷书,第二卷(见图7-6)则运用了汉隶字体。中期以古朴而雄浑的魏碑和隶书为主,如第八卷的刊名。后期以古拙多变、装饰性强的篆书独领风骚,如第三十一卷刊名(见图7-7)[①]。除此之外,1914年6月6日由上海中华图书馆发行的生活类杂志《礼拜六》作为民国初年市民文学期刊的代表作,是一本典型的都市消闲刊物,其中多是供给读者在劳累一周之后放松身心、消磨时光的

① 贾然然.中国近现代期刊封面设计的里程碑:《东方杂志》(1904—1948)封面设计研究[D].石家庄:河北大学,2017.

游戏之作,体裁则兼收并蓄,以哀情及社会性质者居多数。一经发售,便红极一时,完全符合民初以通俗易懂、讲究趣味为主要特征的社会艺术情趣。就是这样一本杂志,发行了数百期,封面设计风格之多如恒河沙数,每一期都有其独特的气质,为当时的字体设计发展提供了有利的客观条件和载体。如第九期杂志内页(见图7-8),"礼拜六"三字采用隶书体,配合着画面中的色彩和人物背影,整体轻松自在,既体现了生活化又不失其杂志风格。除了期刊之外,画报是19世纪末20世纪初最重要的信息传播之一,也是美术字得以出现的一种载体。如由商务印书馆发行的《儿童画报》第二十六期(见图7-9),"儿童画报"四字采用楷书,苍劲有力又不失灵动,红色的字样与封面中多样的色彩以及童真的图案交相辉映,显得整体富于童趣且洋溢着生活气息。

在海报方面,民国时期有些电影海报字体设计会直接采用书法字体,通过书写者的名气来提升影片的附加值。如1925年的《立地成佛》,片名由书法名家萧娴题写,并在左下角附有书法家的落款与印章,整个海报如一幅完整的书法作品。还有1934年的《渔光曲》(见图7-10),其电影海报就直接采用了手写魏碑书体作为片名字体①。

(二) 现代美术字体的"新"之突破

设计作为引领社会文化的核心力量,其价值在于契合时代

① 史仲一. 百花齐放:民国时期电影海报中的字体设计[J]. 艺术与设计,2018(12):44-46.

图7-5 《东方杂志》第一卷封面

资料来源：贾然然.中国近现代期刊封面设计的里程碑：《东方杂志》(1904—1948)封面设计研究[D].石家庄：河北大学，2017

图7-6 《东方杂志》第二卷封面

资料来源：贾然然.中国近现代期刊封面设计的里程碑：《东方杂志》(1904—1948)封面设计研究[D].石家庄：河北大学，2017

图7-7 《东方杂志》第三十一卷封面

资料来源：贾然然.中国近现代期刊封面设计的里程碑：《东方杂志》(1904—1948)封面设计研究[D].石家庄：河北大学，2017

图7-8 《礼拜六》第九期内页

资料来源：姜庆共,刘瑞樱.上海字记[M].修订本.上海：上海人民美术出版社,2017

图7-9 《儿童画报》第二十六期封面

资料来源：姜庆共,刘瑞樱.上海字记[M].修订本.上海：上海人民美术出版社,2017

图7-10 《渔光曲》海报

资料来源：姜庆共,刘瑞樱.上海字记[M].修订本.上海：上海人民美术出版社,2017

精神,强调设计在传承的基础上应该融会当下的技术与文化,以期达到新的突破。民国字体设计由于受到印刷技术与西方现代设计文化的影响,衍生出了印刷字体和美术字体设计。

1. 印刷字体设计的普及性

民国的印刷字体设计以黑体、宋体、仿宋体居多,设计师会对其结构、笔画等做出适当的调整,以期更符合主题的需求。与书法题名相比,印刷字体清晰易读,字形规范端正,社会政治类刊物与文学类著作的封面设计中使用较多。正规宋体字字形端正,刚劲有力,比例均衡,非常适合正文运用,符合文学类书刊的气质。例如《结婚的幸福》《牛骨集》《守望莱茵河》《生命的0度》这四本书的刊名都直接采用了宋体字的形式,更能凸显这些书籍的文学气息[①]。除此之外,仿宋体也成为民国时期常用的书刊名字体,其字形较为瘦长,相较于宋体印刷体的感觉来讲,仿宋体注重结构造型,更富有楷书一般的书法体的韵味,更能将书籍的书卷气息展现出来。如《桃色的云》(见图7-11)是鲁迅翻译的俄罗斯童话作家爱罗先珂的三幕童话剧。其封面设计,一方面在外国文学的封面上加入了表现吉祥韵味的中国云气纹,在体现中国传统文化的同时,又不失简洁典雅。另一方面,书籍名字"桃色的云"则运用了仿宋字体,无论是排版还是字形都将这种简洁大气推向了高潮。因其字体结构较为方正,富有楷书般的书法体韵味,排版上空间较为宽松,且不失整齐利落,整体将素淡、大气的风格表现得淋漓尽致。最后,黑体字是在近代出现

① 章霞.民国时期书刊封面中汉字设计研究[D].北京:中央美术学院,2011.

的一种新型字体,因其整体方正规整而著名。其基本特征表现为横竖笔画粗细视觉一致,平头齐尾,方正有度,无多余装饰且黑白均匀,整体感觉简洁醒目,如《第一次爱》封面(见图7-12)中的"第一次爱"使用印刷黑体字,摆放在漫画的下方,将漫画的意思直接点明。除了书籍封面,商品包装上也普遍存在黑体字,如"劳动牌"香烟(见图7-13),红色的"劳动牌"三个字规整方正,整体效果醒目清晰,除此之外,在黑体字的基础上,做了字体高光和阴影处理,使整体更加富有冲击力,表达效果更加特别。

图7-11 《桃色的云》封面

图7-12 《第一次爱》封面

资料来源:章霞.民国时期书刊封面中汉字设计研究[D].北京:中央美术学院,2011

资料来源:章霞.民国时期书刊封面中汉字设计研究[D].北京:中央美术学院,2011

图7-13 "劳动牌"香烟包装

图7-14 《宇宙》第一年第三期封面

资料来源:姜庆共,刘瑞樱.上海字记[M].修订本.上海:上海人民美术出版社,2017

资料来源:姜庆共,刘瑞樱.上海字记[M].修订本.上海:上海人民美术出版社,2017

2. 美术字体设计的多样性

民国时期的美术字设计又可称为对汉字的创意设计。一方面是受到印刷技术的影响,字体设计与时俱进呈现出多样的效果;另一方面,19世纪末20世纪初,受到西方工艺美术运动、现代主义运动的影响,人们开始关注字体设计本身结构和形式的关系。这使得中国汉字字体设计结构由传统的线条结构向以点线面为特征的构成关系转变,同时也更加注重理性思维,因此产生了美术字设计崭新的一面。

美术字设计可大致分为宋体美术字、黑体美术字、宋体和黑体相融合美术字,以及装饰性美术字。第一类宋体美术字,即标准宋体字的变体。在保留标准宋体字基本结构的基础上,对某些笔画进行抽象几何化处理,包括拉长或压扁字形长度,以及笔画加粗或变细,甚至对某些笔画端部或拐角处进行细微变化,使整体更富有艺术质感。例如由环球书报社出版的杂志《宇宙》第一年第三期(见图7-14),"宇宙"二字还依然保持着基本宋体字的结构,但在细节处做了一些小的改变,比如整体字形拉长,且为字体加了外轮廓,使整体更加修长秀美且醒目突出。《复活》(见图7-15)的书刊名设计,整体保留了宋体的形式与结构,在细节上进行了小幅度调整,对装饰角的圆滑处理和整体字体形状的拉长,使文字显得更加修长、娟秀。《欧洲大战与文学》(见图7-16)的封面书名字体,在宋体字的基础上,变体幅度较大,字体形状明显拉长,笔画横竖的粗细对比明显减弱,除此之外文字大小不一,产生强烈的律动感,与书名内容形成呼应。1943年新出版的《复活》(见图7-17),书刊名字体设计相较于前一版几何化特

图 7-15 《复活》封面
资料来源:章霞.民国时期书刊封面中汉字设计研究[D].北京:中央美术学院,2011

图 7-16 《欧洲大战与文学》封面
资料来源:章霞.民国时期书刊封面中汉字设计研究[D].北京:中央美术学院,2011

征更明显,一方面简化了字体的横竖笔画,另一方面笔画细节处被修整得更加方正,整体的字形饱满厚重,又不失美感。

第二类黑体美术字,即标准黑体字的变体,在黑体字的基础上大胆改革,更富有表现力,笔画更加简易,字体形状和结构都在原有的基础上更加理性化、几何化,同时又富含中国意涵,避免设计过分机械化。例如《时代中国》(见图7-18)的书刊名,笔画被明显加粗,字体结构内部空间被减小,使得字体整体感觉更加紧凑完整。笔画以几何体块形式为主,使得整体字体更加敦厚、有质感,富有力度与时代感。《现代》(见图7-19)的封面设计,受到构成主义抽象几何的影响,"现代"二字在黑体字的基础上,笔画更加简洁粗壮,结构方正,营造出一种端庄正派且富有时代感的氛围,同时质朴而醒目,使读者回味无穷。除了书籍之外,在期刊画报方面,也随处可见黑体美术字的影子。如1928年9月27日的《上海画报》(见图7-20),"上海画报"四字在正规黑体字的基础上,竖笔画加粗,使整体更富有表现力;"上海"二字的点笔画做了上翘处理,使其在规整中又不失灵动有趣。

再如由鲁迅主编的第一个文艺期刊《奔流》第一卷第五期封面（见图7-21），"奔流"二字由鲁迅先生特别设计，在黑体字的基础上，拉宽了整体结构，拉近了两个字之间的距离，使这两个字的笔画构成了通畅的沟渠，以一种更醒目、富有冲击力的形式尽现"奔流"之意。此外，在民国商标方面，也有运用黑体美术字来增加表现力的案例。如"上海"牌刨烟刀品牌，其商标中的"上海"二字就是在黑体字的基础上，对字体笔画和结构进行了几何化处理，使得整个字体外形更加方正且有力度（见图7-22）①。

图7-17 《复活》封面

资料来源：章霞.民国时期书刊封面中汉字设计研究[D].北京：中央美术学院，2011

图7-18 《时代中国》第5卷第45期杂志封面

资料来源：章霞.民国时期书刊封面中汉字设计研究[D].北京：中央美术学院，2011

图7-19 《现代》封面

资料来源：章霞.民国时期书刊封面中汉字设计研究[D].北京：中央美术学院，2011

图7-20 《上海画报》报头

资料来源：姜庆共，刘瑞樱.上海字记[M].修订本.上海：上海人民美术出版社，2017

① 张鑫.民国商标中的文字设计研究[D].南京：南京艺术学院，2016.

图 7-21　《奔流》第一卷第五期封面　　图 7-22　"上海"牌刨烟刀商标的"海"字
资料来源：章霞.民国时期书刊封面中汉字　　资料来源：张鑫.民国商标中的文字设计研究[D].
设计研究[D].北京：中央美术学院，2011　　南京：南京艺术学院，2016

　　第三类则是宋体字与黑体字相融合的美术字，这种字体设计同时融合了宋体字的秀丽和黑体字的端正。如《现代文艺》创刊号封面（见图7-23）一方面运用了黑体平头平尾的结构，使整体更加完整平齐，另一方面在笔画细节处又保留了宋体的撇与捺的韵律，使得整体富有时代感、庄重感的同时，又富含东方美感和意蕴。

　　第四类装饰性美术字几乎跳脱了宋体、黑体的形式。设计者受到当时西方工艺美术运动和新艺术运动的影响，在字体结构的基础上更追求字体设计的装饰效果。字体本身的形式和结构变化更加丰富，富有装饰艺术性韵律。如鲁迅的《小彼得》（见图7-24）的封面，"小彼得"三字具有明显的新艺术自然风格，笔画尾部模仿自然藤蔓的卷曲弧度，更富有自然倾向和装饰性。《冬天的春笑》（见图7-25）封面刊名这几个字打破了汉字固有的结构，将图案融入其中，笔画灵活多变，粗细对比明显，字体大小之间也有差异，营造非对称的灵动美感，使整体更富有创意性

和趣味性[1]。此外,由陈之佛设计的《现代学生》第一卷第八期(见图7-26),从背景图案到刊名都可以看出新艺术运动的自然风格,陈之佛先生作为图案学的开创者,更是赋予了"现代学生"四个字颠覆性的创意,在字体原有结构的基础上,笔画几乎都做了几何化和曲线性处理,"学生"二字之间更是有笔画的贯穿,使其富有整体性。字体图案化的处理使封面更具有装饰性,整体氛围也更加轻松自然。再如张爱玲在《谈女人》中提到的《玲珑》杂志(见图7-27、图7-28),这是中国第一种真正意义上的时尚杂志,于1931年由中国摄影先驱林泽苍先生在上海创刊。该杂志的封面刊名字体设计很特殊,基本以线的方式来完成,形式纯粹且拥有鲜明个性,流畅曲线的笔调烘托女性的柔美,与封面的美丽女郎相得益彰。

图7-23 《现代文艺》创刊号封面
资料来源:郑莹.民国时期书刊文字设计研究[D].无锡:江南大学,2013

图7-24 《小彼得》封面
资料来源:郑莹.民国时期书刊文字设计研究[D].无锡:江南大学,2013

[1] 郑莹.民国时期书刊文字设计研究[D].无锡:江南大学,2013.

图7-25 《冬天的春笑》封面　　　　图7-26 《现代学生》第一卷第八期封面

资料来源：郑莹.民国时期书刊文字设计研究[D].无锡：江南大学，2013

资料来源：章霞.民国时期书刊封面中汉字设计研究[D].北京：中央美术学院，2011.

图7-27 《玲珑》封面一　　　　图7-28 《玲珑》封面二

资料来源：《玲珑》杂志封面的绝代风华[EB/OL].(2016-07-03)[2019-08-25].https://www.sohu.com/a/100916744_189893

资料来源：《玲珑》杂志封面的绝代风华[EB/OL].(2016-07-03)[2019-08-25].https://www.sohu.com/a/100916744_189893

表7-1　民国时期字体设计的主要类型

字体设计类型	特征	案例
书法美术字	字体继承了传统书法的特征，在传统书法意蕴美的基础上，对部分笔画进行了修改	

续表

字体设计类型	特征	案例
宋体字	笔画横竖粗细不一致,而且一般是横画较细,竖画较粗,点、撇、捺、钩等笔画有尖端,属于衬线字体,常出现于书籍、杂志、报纸印刷的正文排版	
变形的宋体美术字	在标准宋体字的基础上对笔画结构比例等进行细微适当调整。具体为压扁或拉长字形;对笔画的粗细进行加粗或变细处理;对横画末尾的顿头以及弯角上的顿角进行变化	
仿宋体字	仿宋体采用宋体结构、楷书笔画,富含书法体的韵味,整体较为清秀挺拔,笔画横竖粗细视觉一致,常用于排印副标题、诗词短文、批注、引文等,在一些读物中也用来排印正文部分	
黑体字	整体笔画视觉一致,平头齐尾,方正规范,点、撇、捺、挑、勾呈现方形特征。字形上进行压扁或拉长处理	
变形的黑体美术字	在标准黑体字的基础上,对笔画结构、比例、粗细等进行适当的调整或将某些笔画进行几何抽象化处理	
装饰性美术字	笔画特征丰富,借鉴"新艺术运动"和"工艺美术运动"等的特征,可将笔画变成点、曲线、折线、图案等	

资料来源:郑莹.民国时期书刊文字设计研究[D].无锡:江南大学,2013

三、结语

民国时期沪上的字体设计是传统文化自我觉醒和时代发展的产物,传统不是一味地继承"旧",也不是彻底切断历史的"新",而是要有选择性地"采取",并结合时代文化精神,从而创造出"新"的结构形式。当下字体设计应做到古今、中西融会贯通,立足于本土文化,摒弃排外的矛盾心理,积极引进西方先进技术与合理思想,为设计营造多元化氛围,从而使民族化与国际化相融合,让中国气派的字体设计立于世界字体设计之林。

民国时期具有承上启下、中西交流融汇的特殊性和开放性,使得这一时期的设计文化蓬勃发展。字体是重要的视觉文化符号,而字体设计更是整个民国时期的设计文化的缩影。对其进行系统化的梳理、整合、研究,不仅有助于后世对民国设计有具体而微的了解,更为当代的设计师提供了宝贵的经验借鉴,拨开由于中西交流带来的对"旧"与"新"的重重误解与迷惑。

附 录

梅花双雀
《陈之佛全集·第9卷》第131页
（南京师范大学出版社2020年版）

附录1 中国近代主要中、外文报刊择要一览表(1815年—19世纪末)①

创刊发刊时间	刊期、报名	创办人或团体、主笔	创刊发刊地	历史地位、内容形式特点
1815年8月~1821年	中文月刊《察世俗每月统记传》(Chinese Monthly Magazine)	伦敦宣道会 马礼逊(Robert Morrison)、米怜(William Milne)	马六甲	是第一份用中文出版的近代化定期报刊。小册子形式,在南洋华侨中免费发放,并有专人将其带往广州进行传播,前后共出版了80多期。中国人梁发(1789—1855)1816年受洗入基督教,曾参与其编辑出版、写稿等工作
1822年9月12日~1823年12月26日	葡萄牙文周刊《蜜蜂华报》		澳门	是中国境内最早出版的外文报纸
1823年7月~1826年	中文月刊《特选撮要每月纪传》	伦敦宣道会 麦都思(Walter Henry Medhurst)	巴达维亚(今雅加达)	是中文月刊《察世俗每月统记传》的续刊。小册子形式,仍然以阐发基督教义为主旨,涉及天文地理知识

① 资料来源:根据陈玉申著的《晚清报业史》(山东画报出版社2003年版)第3~121页,方汉奇著《中国近代报刊史》(山西教育出版社1991年印刷本)第10~152页整理自绘编成。择选1815年至19世纪末间中国近代主要报刊,了解不同报刊的发刊形式、内容侧要、政治立场,可以更直观感受报纸在中国诞生发展兴起的简要过程,更清晰地了解不同阶段报纸的发刊媒体环境,明确《申报》在其中的历史地位及价值。可以发现受报纸媒体环境变化影响,《申报》主理权几次变更,最终促使其在国人手中绽放璀璨光芒。

续表

创刊发刊时间	刊期、报名	创办人或团体、主笔	创刊发刊地	历史地位、内容形式特点
1827~1863年	英文双周刊后改为周刊《广州纪录报》（Canton Register）	马地臣（James Mathson）	广州、澳门、香港	是中国境内出版的第一份英文报纸。讨论列强对华政策，煽动侵华战争，鼓动武力打开中国国门，与同期《广州周报》一起，尤为恶劣
1828年	中文月刊《天下新闻》	伦敦宣道会吉德（Samuel Kidd）	马六甲	活字印刷在散纸上，类似现今报纸。内容带有商业性质，以刊登欧洲、中国新闻为主，宗教性内容则退居其次
1828年	中英文合刊《依泾杂说》	葡萄牙人士罗	澳门	中国境内出版的第一个中英文合刊的近代化报纸
1833年8月1日~1838年7月	中文月刊《东西洋考每月统记传》	德籍传教士郭实猎（Karl Friedrich August Gutzlaff）	广州1837年迁新加坡	是第一份中国境内出版的报刊。沿用了《察世俗每月统记传》的模型，用木板雕印，装订成册。因当时政治环境，传教色彩淡化，主要介绍西方的文明知识，对西方的报业也有所介绍。无"新闻"栏，但有年度新闻综述。其上还出现中文报刊上最早的对外贸易行情表
1832~1853年	英文月刊《中国丛报》（Chinese Repository）	美国传教士神治文（Elijah Coleman Bridgman）	广州、澳门	用于刺探情报。详细介绍了中国历史、地理、风俗习惯，及中国军队调防、沿海要塞火力相关政策函牍文电情况

续表

创刊发刊时间	刊期、报名	创办人或团体、主笔	创刊发刊地	历史地位、内容形式特点
1850年8月~1951年	英文周报《北华捷报》(North China Herald) 1856年增设日刊《每日航运新闻》(Daily Shipping News)，1862年改名《每日航运与商业新闻》(Daily Shipping and Commercial News)，1864年7月正式改版为《字林西报》(North China Daily News)	英国商人奚安门(Henry Shearman)	上海	上海开埠后的第一家报纸。每期对开一大张，共四页。内容包括广告、行情、船期等商业性材料和新闻、评论、读者来信等
1853年9月3日~1856年5月	中文月刊《遐迩贯珍》	马礼逊教育会主办，英华书院印刷发行 麦都思、奚礼尔(Charles Batten Hillier)、理雅各(James Legge)先后主编	香港	鸦片战争后，传教士创办的第一份中文报刊。共出33期，内容几乎完全以"各国近事"、商业消息和一般的新闻评论为主，很少刊载宗教材料
1857年1月26日~1858年3月	中文月刊《六合丛谈》	英国传教士伟烈亚力(Alexander Wylie)主编，墨海书馆印行	上海	是上海历史上第一份近代中文报刊，甚至远销日本。虽然还保留有"宗教"这一栏目，但已不占主要地位，内容多为西方文化知识和中外新闻

续表

创刊发刊时间	刊期、报名	创办人或团体、主笔	创刊发刊地	历史地位、内容形式特点
1857年11月3日	《香港船头货价纸》英文《孖剌报》(Daily Press)中文版，1864—1865年更名《香港中外新报》	美商赖德（George M. Ryder）、孖剌（Yorick Jones Murrow）	香港	是第一份中文商业报纸。采用单张两面印刷的形式，内容以船期、物价、行情、广告等商业信息为主，新闻数量不多，只占整个篇幅的十分之一左右。1872年变为日刊。1858年《香港中外新报》由黄胜华等人主编，是中国人最早主持报务的近代化报纸
1861年11月～1872年12月31日	中文周刊《上海新报》，1872年7月2日改为日刊	字林洋行出资首任主编詹美生（R. A. Jamieson）	上海	是上海历史上第一份近代中文商业报刊，甚至远销日本。创刊后十年间，在上海中文新闻报纸中独占鳌头。典型商业报纸，也介绍"西学"
1868年9月5日～1907年7月	周刊转月刊《中国教会新报》，第301期起易名为《万国公报》	美国传教士林乐知（Young John Allen）广学会机关报	上海	是中国近代最具影响力的综合性报刊之一，催化推进了中国本土自办报业的兴起。1883年至1888年停辍5年，1889年2月复刊，改周刊为月刊，由"广学会"发行。内容多为宗教方面的，但发行不久后，改为刊载时事性政治材料、介绍西方国家情况为主的刊物

续表

创刊发刊时间	刊期、报名	创办人或团体、主笔	创刊发刊地	历史地位、内容形式特点
1871年3月	英文周刊《德臣报》（The China Mail）中文附页《中外新闻七日报》，1872年4月易名为《香港华字日报》，1873年改为日刊	英商肖德锐（Andrew Shortrede）	香港	四开四版一张，用三分之一版面刊载新闻，其余版面都是商业信息与广告。《香港华字日报》由华人陈霭亭主持，黄平甫、王韬等主笔，也是国人自己主持报务的最早一批近代化报纸
1872年4月30日	双日刊1879年转日刊《申报》	英国商人美查（Ernest Major）	上海	是中国近代公认的第一大报，上海最具影响力的商业报刊之一。1909年席子佩购得全股，开始归国人自办
1872年8月～1875年	月刊《中西闻见录》	美国传教士丁韪良（William Alexander Martin）和英国传教士艾约瑟（Joseph Edkins）在华实用知识传播会出版	北京	是北京的第一份中文近代化报纸。同《遐迩贯珍》一样，内容几乎完全以"各国近事"、商业消息和一般的新闻评论为主，很少刊载宗教材料
1873年8月8日	中文日刊转五日刊《昭文新报》	艾小梅	汉口	是最先问世的国人自设自营自办的近代化报纸。因读者不多，不到一年就停刊了

续表

创刊发刊时间	刊期、报名	创办人或团体、主笔	创刊发刊地	历史地位、内容形式特点
1874年2月4日	《循环日报》	香港中华印务总局 总司理陈霭亭,主笔王韬	香港	是国人自办报纸最先获得成功的近代化报纸。除星期日外每日发刊。每期两张四版,第一版商业行情,第二版船期消息和广告,第三版新闻和论说,第四版广告。其发行遍布四方,远播海外,是一份有影响力的中文报纸
1874年6月16日～1875年12月4日	《汇报》1874年9月1日易名为《汇(繁体字的"汇")报》1875年7月16日易名《益报》	容闳等人发起,上海知县叶廷眷、招商局总办唐廷枢、太古轮船公司买办郑观应等参与其事 邝其照主持报管才叔任主笔,黄子帏、贾季良助编	上海	是上海国人自办的第一家报纸。两张八版,每日报首刊印新闻目录,行情、船期、广告等占四版,新闻占四版
1876年2月17日～1892年冬	月刊转季刊《格致汇编》	英国传教士傅兰雅(Jolm Fryer)	上海	专门介绍西方科学技术知识,偶有中国事务议论。1878年4月～1880年3月停刊。1880年4月续刊,1882年1月再次停刊,1890年春复刊,改为季刊。是《中西闻见录》之"补续"
1884年4月18日～1885年4月	日刊《述报》	海墨楼石印书局印刷发行	广州	是广州最早出现的国人自办的报纸。该报日出一张四版,第一、二版为中外新闻,第三版译录外国书报,第四版刊登广告、货物行情和轮船出入日期

316

续表

创刊发刊时间	刊期、报名	创办人或团体、主笔	创刊发刊地	历史地位、内容形式特点
1887年7月21日～1949年5月	月刊《圣心报》	李问渔主编徐家汇天主堂出版	上海	是所有教会报刊中历时最久者
1893年2月17日	《新闻报》	中外商人合资英国人丹福士(A. W. Danforth)为总董,斐礼思(F. F. Ferris)为总理,张叔和为主要出资创办人,蔡尔康为主笔	上海	早期不显,自1894年甲午战争爆发后,根据国人"喜胜不喜败"的心理,捏造虚假新闻而在上海逐渐立足。1899年11月后产权变更为福开森(J. C. Ferguson)所有,在汪汉溪总理下,销量激增与《申报》可匹敌
1895年8月17日～1896年1月	双日刊《万国公报》(与广州学会《万国公报》同名)同年12月16日更名《中外纪闻》	康有为北京强学会	北京	是第一份近代资产阶级维新派机关报,主要为宣扬强兵富国、变法维新的思想。同年12月16日更名《中外纪闻》,作为机关报,内容包含阁抄、译录新闻、西方国情、自然科学知识及评说各国强弱原因、提出治国之策
1897年1月	一月两刊《利济学堂报》	利济学堂院长陈虬主持	浙江温州	是中国最早的校报,旨在开辟自由发表论著的园地,倡导学生知晓天下事、了解不同学科。设有利济讲义、近政备考、时事鉴要、洋务撷闻、学部新录、农学琐言、艺事稗乘、商务丛谈、格致卮言、见闻近录、利济外乘、经世文传等12个栏目,每期50页

续表

创刊发刊时间	刊期、报名	创办人或团体、主笔	创刊发刊地	历史地位、内容形式特点
1896年1月12日	五日刊《强学报》	康有为 上海强学会	上海	是上海近代机关报,政治色彩鲜明,只刊印了三号即被御史弹劾停刊
1896年8月9日	旬刊《时务报》	黄遵宪、汪康年(报馆总理)等办 梁启超主笔	上海	刊行不久后风靡全国,强力推动了维新变法运动。设"论说"(维新变法之言)、"谕旨恭录""奏折录要""京外近事"等栏目,二分之一篇幅以"域外报译"为主
1897年11月	《演义白话报》	章伯初、章仲和主笔	上海	是国人创办的最早的白话报纸
1898年7月24日	《女学报》	中国女学会主办康有为女儿康同薇、梁启超的夫人李蕙仙等主笔	上海	是中国最早的妇女报纸。以提倡女学、争取女权为宗旨,认为男女平等
1898年12月23日~1901年12月21日	旬刊《清议报》	旅日华商冯镜如发行编辑 实为梁启超主持	日本横滨	百日维新运动失败后出现,目的是"为国民之耳目,作维新之喉舌",宗旨为"主持清议、开发民智"。从"尊皇""保皇"到主张"预备立宪",进一步提出"民族主义",倡导民权思想,推动了中国近代的发展

318

附录2 《申报》发刊历史沿革简表

时间	发刊形式	主理人	主笔	办报理念及立场
1872年4月30日（清同治壬申三月二十三日）	双日刊	主理人安纳斯脱·美查（Ernest Major）买办（经理）赵逸如	蒋芷湘	带有帝国主义色彩，赞同资产阶级洋务派，主张改良的观点，学习"西学"包括科技、文化、社会经济制度等。
1872年5月8日（清同治壬申四月初一日）	第五期后改为日刊（星期日休刊）		增笔政钱昕伯 何桂笙	
1879年4月27日	日刊			
1884年5月	日刊		钱昕伯 何桂笙代理	
1889年10月15日	日刊			
1894年	日刊	主理人埃皮诺脱（E. O. Abuthnot）买办席子眉	钱昕伯 黄协埙代理	言辞保守迂腐，反对百日维新运动，有失偏颇。
1897年	日刊		黄协埙	
1898年	日刊			
1905年	日刊		金剑华 张默专任社论	改版后强调"论说"评论，成为真正意义上的社论。主张革命、立宪。
1909年5月31日	日刊	席子佩所有	张默（蕴和）	
1912年10月20日	日刊	史量才所有 经理席子佩	陈冷（景韩）	坚持独立的经济，主张客观公正、不偏不倚，顺应时代特征，支持变革。
1913年	日刊	史量才所有 经理张竹平		
1929年东	日刊	史量才所有 经理马荫良	张默（蕴和）	
1934年11月13日	日刊			趋于保守稳重。
1936年	日刊	史泳赓所有 经理马荫良	周梦熊代理 后由俞颂华、伍特公、张叔通代理	系统报道各方新闻，主张奋进革命。
1937年12月15日	首次停刊			
1938年1月15日	复刊（汉口版）			
1938年3月1日	香港版刊行			
1938年7月31日	汉口版停刊			

续表

时间	发刊形式	主理人	主笔	办报理念及立场
1938年10月10日	上海复刊	以美商哥伦比亚出版公司名义出版 总经理阿特姆司 经理马荫良	阿乐满	扩大报道范围,倡导青年投身救国。
1939年7月31日	香港版停刊			
1941年12月9日	再度停刊			
1941年12月15日	复刊	日军报道部控制 秋山邦雄经营		被迫宣扬"东亚民族解放",建立"共荣"的意义。
1942年11月25日	停刊			
1942年12月8日	复刊	日本"军管会" 社长汉奸陈彬龢		
1945年8月15日	停刊			
1945年12月22日	复刊	国民党 指导员潘公展 总经理陈训悆	潘公展	被迫通过社论维护国民党蒋介石反动统治。
1946年5月		官商合办 董事长杜月笙 副董事长史泳赓 社长潘公展 总经理总编辑陈训悆 发行人陈冷		
1949年3月			陈亦	
1949年5月27日	停刊			

资料来源:根据宋军著《申报的兴衰》整理自绘编成

附录3 《申报》内容编排设计演变一览表①

时间刊号	内容分类	主要内容版面占比变化
1872年4月30日 清同治 壬申三月二十三日 第1号	1. 本馆告白、本馆条例 2. 新闻3篇,真正意义上的新闻只有1篇《驰马角胜》 3. 京报 4. 广告3篇始于第6版 5. 行情及船期	共8版 本馆告白和条例23.08% 新闻19.23% 京报26.92% 广告18.27% 行情及船期12.50%
1872年5月2日 第2号	增添 1. 论说文如《议建铁路引》 2. 外埠新闻《宁波新文》、国际新闻有关"轮船失事" 3. 文艺诗歌《观西人驰马歌》	论说11.54% 新闻变为11.54% 文艺为4.33% 京报减少至16.67% 广告增至20.83%
1872年5月4日 第3号	增添:本埠新闻如"人狗讯谳"	论说5.77% 新闻增至25% 京报减少至15.6% 广告增至25%
1872年5月6日 第4号	增添: 1. 无本馆告白和条例改为"申江新报起源" 2. 经济新闻如《新到绿茶》、社会新闻如《寺僧淫报》	申江新报起源说明13.5% 论说6.25% 新闻增至28.75% 京报减至14%
至1872年5月30日	—	论说共72篇,每天平均1~2篇
1872年6月25日 第48号	1. 广告刊登、报纸售价说明 2. 论说新闻文艺部分《金刚经序文》《渡船溺人》《日本近事》、附录香港中外新闻等 3. 京报 4. 广告18篇,第5页开始起印 5. 行情及船期	刊登广告报纸售价说明4.1% 论说新闻37.2% 京报16.7% 广告25% 行情船期17%

① 资料来源:根据《申报》影印版全册自行整理汇编而成

续表

时间刊号	内容分类	主要内容版面占比变化
1872年6月27日 第50号	1. 广告刊登、报纸售价说明 2. 论说《放生戒杀论》、新闻《打牌设局》《中外新闻》《电报》等 3. 京报 4. 广告17篇 5. 行情及船期	刊登广告报纸售价说明 4.1% 论说新闻 32.4% 京报 17.1% 广告 25% 行情船期 20.8%
1872年6月28日 第51号	1. 广告刊登、报纸售价、报馆自述等说明 2. 论说如《论拐骗事》《西商公所论免税事宜》、社会新闻《酒保逞凶》等 3. 京报 4. 广告19篇 5. 行情及船期	条例和本馆自叙 7.5% 论说新闻 27% 京报 15.5% 广告 31.25% 行情船期 18.7%
398号	广告大幅度增多，行情内容骤然变少	本馆告白、论说新闻 31.6% 京报 14.2% 广告 45.8% 行情船价船期 8.4%
1876年2月1日 第1153号	行情内容再次变少，此后相关内容或有增减	行情船期 2.5%
1876年5月20日 第1240号	由于篇幅限制，行情内容变得极少，此后板块相对固定	行情船期 2.35%
1878年4月2日 第1819号	刊登两日京报	京报 28.75%
1882年后	经营有善，增加附张，多为京报或广告内容，有时涉及社会案件，除了8张正张，附张最多高达12张	
1905年2月7日 第11423号	第一次改革 1. 变为两大张报纸"扩充篇幅" 2. 增加"论前广告"部分 3. 讲明"本馆告白"或条例、招聘等消息 4. 刊登"论说" 5. 记载要闻并开始进行简单归类，分政治、军事、文学、商业、社会新闻等，按主题排列 6. 京报全录的内容多放第2张之中	第1张8版 （版号顺次表1～16版） 本馆告白、改版内容说明、论前广告 12.5% 电传、要闻等4版 50% 广告 35.15% 行情船期 2.35% 第2张8版 要闻新闻 37.5% 行情 12.5% 广告 25% 两期京报全录 25%

续表

时间刊号	内容分类	主要内容版面占比变化
1906年2月27日 第11802号	内容扩增,刊印第3张,广告占大量篇幅	第1张8版 论前广告12.5% 论说新闻37.5% 广告行情船期50% 第2张8版 要闻14.6% 广告75% 行情船期10.4% 第3张4版 要闻新闻2版50% 广告1版25% 京报附张1版25%
1907年2月16日 第12147号	第1张报前广告增多,扩至第2版	第1张8版 论前广告21.9%
1907年4月7日 第12197号	添加"今日本报目录"	
1907年7月16日 第12298号	第1张报前广告增多,扩至第3版	论前广告增至第3版26%
1908年11月15日 第12856号	广告内容激增,新闻消息内容分类清晰	第1张 (版号按张标,每张1~8版) 第1~4版论前广告39% 第4~6版新闻消息28% 第6~8版其他广告33% 第2张 第1版论前广告12.5% 第2~4版新闻消息37.5% 第5~8版广告50% 第3张 第1版论前广告12.5% 第2~4版新闻消息35% 第4~8版广告行情52.5%
1911年8月24日 第13845号	第二次改革 创立《自由谈》副刊,内容多为文艺诗词等作品	第3张 每张首版广告12.5% 第2~4版《自由谈》副刊37.5% 第5~8版其他各类广告50%

续表

时间刊号	内容分类	主要内容版面占比变化
1912年1月15日 第13979号	两大张对开报纸 第1张 第1~2版为首版广告和"紧要告白" 第3~4版"要闻""清谈"等 第2张 第5版为首版广告 第6版为"接要闻" 第7版为"本埠新闻""琐闻" 第8版为"来件"、《自由谈》	(版号顺次标,1~8版) 第1~2版广告37.5% 第3~7版其他论说新闻54.2% 第8版文艺诗歌8.3%
1912年3月31日 第14046号	增副刊《自由谈》至第3张报纸	第3张 (版号单独标从1版开始) 第1~2版《自由谈》50% 第3~4版广告50%
1912年7月8日 第14154号	《自由谈》副刊变为对开报型,此后随着有效经营,报刊日发有所增加,1913年出现4张	第1张4版 第1版广告23.5% 第1~3版各类"游记""时评"等分类新闻消息39% 第3~4版广告37.5% 第2张4版 第5版广告25% 第6~7版要闻34.4% 第7~8版广告40.6% 第3张2版 广告和副刊内容各1版
1917年1月26日	增《老申报》一栏,刊载发刊以来奇闻怪事	
1919年8月31日	增"星期增刊",每星期出一张随报附送,此后《申报》开始细化专栏	
1920年	增"常识"板块,介绍各类知识,如科学、经济、法律等	
1921年11月27日	增"汽车增刊",每星期出一张随报附送	
1924年10月31日~ 12月8日	分别添加"商业新闻""教育新闻"	
1925年9月22日	"艺术新闻""艺术评论"合并为《艺术界》专栏	
1931年9月2日	开始筹备第三次改革,增"读者通讯栏"和读者互动,为读者解决个人问题提供平台	

续表

时间刊号	内容分类	主要内容版面占比变化
1932年7月15日	创办《申报月刊》	
1935年5月5日	与中国科学社、中国经济学会等合作,发刊特辑《科学丛谈》《农村丛谈》	
1940年7月4日 第23826号	4张共14版 第1～2版论前广告 第3～4、6～7版要闻、"社评",新闻消息为主,两侧穿插广告 第5版通栏广告 第8～11版分类新闻如《欧洲无线电播音战》、教育新闻、商业新闻、市价等 第12版各种分类广告如"聘请""待聘""营业""出售""汽车""招生""饮食""召顶""招租""声明""公告""拍卖""遗失""医药"等 第13～14版《自由谈》副刊,四周都为广告,版面中间为副刊内容	新闻和其他33% 广告64% 《自由谈》副刊3%

附录4 哲匠小传

1. 李叔同(1880—1942)

生于1880年也就是清朝光绪年间的李叔同,家族世代以经商为道,祖父因生意的缘故迁进天津,故李叔同诞生于天津。其父李世珍早年追求仕途,后因从小耳濡目染接触家族的盐业和银钱业,虽被提拔为吏部主事,但依然辞掉官职,一心从商,自此李叔同的家族企业成为津门巨富。李叔同幼年时曾取名成蹊,上学时又将名字改为文涛,字息霜。因其家族经济实力雄厚,给了李叔同衣食无忧的生活,所以李叔同自小就接触到了当时艺术界最前沿的信息。他涉猎广泛,尤其在美术、书法、戏剧方面造诣尤为突出。祖父和父亲善于经商,可以从不同的角度看待新鲜事物,这种看问题的方法提供给了李叔同在文学、设计、篆刻、戏剧、书法等艺术领域创新的思路。1905年中国政府实施"新政",很多学童包括李叔同都被选拔为留学人员去欧洲、日本学习先进思想和技术。在日本留学期间,李叔同充分发挥他的才能,与同一批留学的中国留学生创办了"春柳话剧社",中国人在此之前没有在日本创建过任何一家话剧社,日本也对中国人演戏剧不甚了解,李叔同就此开拓了中国人出演话剧的初次尝试,并效果显著。"春柳话剧社"是李叔同留日期间对西方戏剧表现出极大热忱的结果,在话剧社演出期间出演的话剧内容有西方的故事,如《黑奴吁天录》《茶花女遗事》等经典剧目,也排练中国传统的故事以便将中国文化传入西方,所排演的剧目有《新蝶梦》《血蓑衣》《生相怜》等。因此,李叔同经过5年的话剧实

践,对西方的戏剧和中国的戏剧有了新的理解和灵感。1910年李叔同从日本毕业回国,他展现出广泛又灵活的兴趣点。1901年图案学作为学科一类正在中国蓬勃发展,很多艺术家、文学家都在尝试这种新的艺术学科,"春柳话剧社"因为种种原因被迫关闭,其中最重要的原因是李叔同毕业回国。由于广泛的兴趣和对国内艺术形式的审时度势,李叔同回国以后去天津高等工业学堂担任图画科教员,因此他获得了丰富的图案学教育经验。返回上海后,他应邀担任《太平洋报》文学与艺术编辑。后来,因为他在日本主修的音乐专业,所以分别在杭州师范学院和南京师范学院作为艺术与音乐老师任教,由此进入音乐教育的最前沿。1912年,他受邀在上海城东女子学校教文学和音乐课程,为他的长期音乐成就打下了坚实的基础。1912年4月1日,李叔同在《上海太平洋新闻》第二版上写了一篇特别文章:"现代广告有四个优点:首先,上海所有旧广告都放在另一版中。但是,报纸阅读者主要是新闻阅读者,由于不关注广告的每一页,其效果很弱,所有最新的报纸广告都包含在新闻中。它被放置在新闻的顶部和底部,将大多数新闻和广告整合在一起。上海的两个老式广告用词太多,显得格外突出。也就是说,读者大概率地看到它,并且每次使用太多单词时,他们都不会阅读它。内容格式必须简洁明了,并且位置分散,以便读者可以在半秒钟内快速了解所有广告的总体思路。上海的四个老式广告已经连续发布了几个月或几年,这取决于广告的类型。"1918年,他成为杭州的僧侣,法号为"弘一"。他致力于佛教,偶尔学习书法,不再从事设计活动。李叔同对当代中国文化艺术的发展产生了重大影响。他是绘画、书法、广告设计、音乐、戏剧和艺术教育方面的先

驱。他是第一位向中国介绍西方绘画方法和理论的画家,是中国人体彩绘和石膏绘画的发起者,中国广告艺术的先驱和现代木刻的领导者。对于绘画,李叔同主张将理论与实践相结合,从中西绘画中吸取教训,并鼓励过程和结果相互反映。在广告设计方面,李叔同吸收了西方现代设计思想,并积极进行了扩展。在美术教育方面,李叔同主张功课前做好充分准备,注意素描功底的练习;在教育过程中,李叔同主张"以人为本",李叔同说:知识必须得到实施,"文学和艺术必须由人们传递,而不是文学或艺术";主要目标是艺术学习者必须首先具有工作知识[培养个性,远见,开放的思想,雄心勃勃,承担责任,对应"道",广泛的文化修养,艺术(文学、艺术或"技能")]很有价值。

2. 丰子恺(1898—1975)

原名丰润,自幼爱好美术,1914年入浙江省立第一师范学校,师从李叔同学习绘画和音乐。1917年与同学组织桐荫画会。1919年师范学校毕业后,与同学在上海创办上海艺术专科师范学校,并任图画教师。1921年,东渡日本学习绘画、音乐和外语,回国后任教于上海艺术学校、浙江大学、重庆国立艺专等校。丰子恺的漫画受到日本画家竹久梦二的影响,形成自己独特的天真烂漫的风格。1922年到浙江上虞春晖中学教授图画和音乐,与朱自清、朱光潜等人结为好友。1926年,他在张锡琛创办的上海开明书店任职,负责为儿童读物进行装帧设计,如《爱的教育》《木偶奇遇记》《儿童漫画》等。1927年,从弘一法师皈依佛门,法号婴行。七七事变后,率全家逃难。1937年编成《漫画日本侵华史》出版。1939年任浙江大学讲师、副教授。

1942年任重庆国立艺专教授兼教务主任。1943年结束教学生涯,专门从事绘画和写作。陆续译著出版《音乐的常识》《音乐入门》《近世十大音乐家》《孩子们的音乐》等面向中小学生和普通音乐爱好者的通俗读物。1945年返沪,出版画册《子恺漫画全集》。1952年后历任上海文史馆馆员、中国美术家协会上海分会副主席、中国美术家协会常务理事、上海市对外文化协会副会长、上海市文联副主席、全国政协委员、上海中国画院院长、中国美术家协会上海分会主席、上海文学艺术界联合会副主席等。丰子恺继承其师李叔同的思想后进一步提出,圆融的人格犹如一个鼎,"真""善""美"为其三足,缺一不可。"真""善"为"美"的基础,"美"是"真""善"的完成[1]。举凡文艺之事,无论绘画还是文学抑或音乐,都须与生活息息相关,都应是生活的反映,因而要具有艺术的形式、表现的技巧,以及最重要的——思想感情。倘若艺术缺乏这一点,就将变成机械的、无聊的雕虫小技[2]。丰子恺提出艺术应以人格为先,技术为次:"倘其人没有芬芳悱恻之怀,而具有人类的弱点(傲慢、浅薄、残忍等),则虽开过一千次个人作品展览会,也只是'形式的艺术家'。反之,其人向不作画,而足具艺术的心,便是'真艺术家'。"[3]丰子恺是中国现代受人景仰的漫画家、散文家、书籍装帧设计家。他的绘画、文字、书籍装帧设计在几十年沧桑风雨中保持一贯雍容恬静的风格,其漫画更是脍炙人口。丰子恺先生作品流传极广,失散也很多,即便是结集出版的五十余种画册也大多绝迹于市场,给读者带来

[1] 丰子恺著.艺术与人生[M].长沙:湖南文艺出版社,2002:223.
[2] 丰子恺著.艺术与人生[M].长沙:湖南文艺出版社,2002:82.
[3] 丰子恺著.艺术与人生[M].长沙:湖南文艺出版社,2002:225.

极大的遗憾。

3. 钱君匋(1907—1998)

原名玉堂,出生于桐乡屠甸。青年时期在上海艺术师范学校读书,1927年被聘入上海开明书店从事书籍装帧设计。这个时期钱君匋身兼数职,任出版社编辑或学校教授等职。在开明书店任职期间积攒了一些钱,以钱希林的名义买了屠甸文化酱园浜庄家的一所旧宅。1980年代初,经修缮后作为"钱君匋旧居"。钱君匋在抗日战争时期做过万叶书店的老板,此时期正值日伪横行,钱君匋在爱国主义的情怀驱动下,主动舍弃了很多与日本人和西方生意人做交易的机会。抗战胜利以后,钱君匋深知万叶书店的归途不应与政治挂钩,主张保持文学和艺术的纯粹性和万叶书店的独立之精神,钱君匋要将万叶书店定义为表达自由思想的精神归途。因此,他无视国民党政府要求万叶书店出版指定教科书的机会,反而脱离掉政治的束缚改为出版美术音乐等书籍杂志。万叶书店发展到现在已改名为"人民音乐出版社",但人民音乐出版社没有舍弃钱君匋之精神,出版物依旧以陶冶大众审美情操、表达自由精神为目的。钱君匋被称为"我国现代音乐出版事业的先驱和奠基人"。虽然钱君匋将万叶书店的精神表达为自由,但是他没有忘记家国情怀,在万叶书店出版的第一版杂志《文艺新潮》中集结大批左派作家,对抗日爱国情怀进行了抒发,其中鲁迅、巴金等著名左派作家都在此列。更为难能可贵的是,钱君匋作为一位出版社老板,不顾被日军搜查的风险,出版抗日战争作品集,里面记载了大量日军对中国人的暴行和照片,可谓勇士。1986年,钱君匋将其毕生收藏的名

家字画、印章、印谱等珍贵文物捐献给家乡。钱君匋是中国当代"一身精三艺,九十臻高峰"的著名篆刻书画家。他一生篆刻两万多个印章,其风格多变,有秦汉之风采、晚清之精髓,可谓篆刻一代大家。其风格有吴昌硕的老辣、奔放,有赵之谦的浑厚、飘逸,有黄牧甫的清隽、平整,实属艺术功力深厚。钱君匋先生一生涉猎艺术领域无数,其艺术思想和个人精神之深刻值得后人研究效仿。出版有《钱君匋书籍装帧艺术选》《钱君匋作品集》《艺苑论微》《钱君匋印存》等。

4. 陶元庆(1893—1929)

字璇卿,浙江绍兴人,中国现代艺术史上著名的书籍装帧艺术家。自幼喜欢美术,他精于国画和水彩画,又擅长西画。陶元庆青年时期广交朋友,因与狄楚青的相识,对图案学产生了浓厚的兴趣。在此之前,他有着极其深厚的设计装饰图案的功底,在上海艺术专科师范学校时期,陶元庆跟随丰子恺和陈抱一等大家学习西洋绘画,这种经历,使得陶元庆对图案学有了不一样的理解和深厚的美术功底。1925年,陶元庆到北京游历结识鲁迅,并与鲁迅结下深厚的友情,为鲁迅的著作设计了大量的封面,如《彷徨》《朝花夕拾》《苦闷的象征》《坟》《中国小说史略》《出了象牙之塔》《唐宋传奇集》等。陶元庆在设计《新文艺》书籍封面时,开拓性地采用他多年积攒的图案功底和灵感,融合中西方的图案之特色,采用了在当时来说具有新鲜风格的图案,可谓是现代书籍装帧史上第一人,勇于开拓和尝试不一样的风格。他在鲁迅先生的热情鼓励支持下进行大胆创新,鲁迅对陶元庆的作品给予了极高的评价。陶元庆与丰子恺、钱君匋并称为中国现代

书籍装帧的"三大家",并且在艺术教育方面也有建树,是一个优秀的美术教育家。陶元庆在设计图案之余,任多个学校的教员或教授,将自己的学识和思想毫无保留地交给弟子。1929年,陶元庆因病去世,年仅36岁。

5. 陈之佛(1896—1962)

又名陈绍本、陈杰,号雪翁,浙江余姚人,是我国现代著名的工笔花鸟画家、工艺美术家。作为传统工笔花鸟变革的旗手,陈之佛借古开今,推陈出新,重振工笔花鸟画艺术并赋予其新的内涵。他的花鸟画既有院体画的严谨、文人画的洒脱,又具有浓郁的现代气息和艺术感染力,其画面工整有神,花枝摇曳,带露迎风,飞鸟鸣禽,声影交映,曲尽自然生趣。陈之佛有如此成就得益于他丰富的绘画经历。他的一生与绘画紧密联系,自幼时接触工笔花鸟画就对传统的绘画技法产生了浓厚的兴趣与热爱。后在青年时期接触图案学并留校教授图案学。1918年受新政影响,留学日本,考取东京美术学校,在他前面没有学生赴日学习图案学,陈之佛是中国历史上第一个到日本专门去学习图案学的人。在日本学习期间举办了个人第一场工艺美术展览,其深厚的工艺美术技法在日本引起了不小的轰动,很多人慕名参加展览并受益匪浅。1923年回国以后,留校任教,继续教授学生工艺美术技法。在教学之余,陈之佛对于设计书籍装帧也颇有研究,因此还担任杂志社的书籍装帧工作。同年建立了"尚美图案馆"进行图案学的研究工作。之后尚美图案馆存在了五年,其间成绩斐然,1927年因北伐战争被迫停业,但陈之佛研究图案学的脚步并没有因此而停滞不前。两年间内他出版了多部专

著《色彩学》《图案法 ABC》《图案构成法》,三本著作一经出版就引起了巨大的轰动,对图案学的讨论不绝于耳。1935年陈之佛专心进行工笔花鸟的激发创作,其间举办了个人展览,名声大噪。陈之佛在1940至1942年间举办的有关工笔花鸟的活动为世人所瞩目,其艺术成就由此奠定。陈之佛的作品随着经历、技法和阅历的增长出现了鲜明的变化:早年创作的作品由于环境稳定、从日本接受了新的事物,其内容追求淡泊宁静、清幽雅致;新中国成立以后的作品则出现了明快灵动有趣的转折变化。这预示了陈之佛的工笔花鸟技法不是一成不变的,他有着对工笔花鸟的深刻思考,他最后总结了"观、写、摹、读"四字口诀,直至现在设计学科的课程划分也是基于此来进行授课。陈之佛对工艺美术及其教育的贡献是巨大的,被视为当代中国十大名家。

6. 庞薰琹(1906—1985)

原名鋆,字虞弦。庞薰琹早年读医,后因热爱绘画,在读医期间自学绘画技巧,奠定美术技巧和审美素养。1924年放弃医学生的身份,专心赴法国巴黎,考入巴黎叙利恩绘画研究所学习绘画。经过三年时间的绘画学习,庞薰琹回国以后系统学习中国画理论、历史等知识。因为在国外留学的缘故,庞薰琹的绘画思想意识超前,成为新兴美术启蒙运动的组织者。庞薰琹的绘画思想倾向于中西结合的进步派,此后致力于新兴美术的宣传,又组织发起"决澜社"的新兴美术启蒙运动,1931年到1932年间一共发起三场新兴美术启蒙运动和一场个人展览,都旨在将前卫的绘画理论和技法影响带给社会各界,皆给美术界注入了巨

大的新鲜思想和能量,是一个十足的行动派和理论家。自1936年开始,庞薰琹通过教育的方式来进行新兴美术的宣传,先后任教于6所大学。1939年庞薰琹出版了《中国图案集》,这是中国最丰富的记载中国图案的作品之一,在编写这本图案集期间,他亲自到偏远地区如贵州少数民族地区专门考察民族艺术。这次的考察,庞薰琹收集了极为丰富的有关民族艺术的资料。1940年至1947年之间,担任美术系、绘画系行政工作一职。庞薰琹对于绘画具有超前的眼光及思想,且是一个实践家,锋芒毕露。而且庞薰琹的美学思想绝不是一成不变的。他具有敏锐的洞察力,审时度势,加之浓厚的爱国情怀,1949年与刘开渠、杨可扬等国统区美术先驱联合代表上海美术界在《大公报》发表迎接解放的《美术工作者宣言》,提出国统区美术工作者决心"为人民服务,依照新民主主义所指示的目标,创造人民的新美术"。该宣言的发表代表着美术界迈入了一个新的时代,该宣言的发表也包含了此时期的先进的工艺美术之思想。庞薰琹毕生研究工艺美术的文集,成果丰富,思想深刻。庞薰琹热爱绘画,数十年如一日地从事着美术教育,其精神是值得后世学习的。他主张艺术从来不是故步自封,要有灵活多变的态度,又要坚守民族风格之本源,方能找到创新之路。

7. 闻一多(1899—1946)

原名闻家骅,字友三,生于湖北黄冈浠水县巴河镇的一户书香门第。家传渊源,自幼爱好古典诗词和美术。5岁入私塾启蒙,10岁到武昌就读于两湖师范附属高等小学。他是中国现代伟大的爱国主义者,坚定的民主战士,中国民主同盟早期的领导

人,中国共产党的挚友,新月派的代表诗人和学者。1912年以复试鄂籍第一名的成绩考入清华大学留美预备学校,在清华大学度过了十年的学生生涯。1916年开始在《清华周刊》上发表系列读书笔记,总称《二月庐漫纪》,同时创作旧体诗,并任《清华周刊》《新华学报》的编辑和校内编辑部的负责人。1920年4月,发表第一篇白话文《旅客式的学生》。1922年7月赴美国留学专攻美术,先后在芝加哥美术学院、科罗拉多大学和纽约艺术学院进行学习,专攻美术且成绩突出,并表现出对文学极大的兴趣,特别是对诗歌的热爱。1923年出版第一部诗集《红烛》,把反帝爱国的主题和唯美主义的形式典范结合在一起。1925年3月在美国留学期间创作《七子之歌》,5月回国后,任北京美术专门学校教务长,并从事《晨报》副刊《诗镌》的编辑工作。1928年1月出版第二部诗集《死水》,在颓废中表现出深沉的爱国主义激情,标志着他在新诗方面所取得的进步和成就。1930年秋,闻一多受聘于国立青岛大学,任文学院院长兼国文系主任。1932年,南京国民党政府和山东地方势力的争权夺利斗争延伸到青岛大学内部,闻一多被迫辞职离开青岛,回到母校清华大学任中文系教授。1937年7月,全面抗战爆发,闻一多随校迁往昆明,任北大、清华、南开三校合并后的西南联合大学教授。1944年,加入中国民主同盟,后出任民盟中央执行委员、民盟云南支部宣传委员兼《民主周刊》社社长,成为积极的民主斗士。1946年7月15日在云南昆明被国民党特务暗杀。

8. 林风眠(1900—1991)

原名绍琼,字凤鸣,后改为风眠。出生于贫农之家,因父亲

为石匠擅长刻宋体碑文,耳濡目染,从小接触艺术形式,热爱中国古典画法,深谙中国传统绘画的形式与技法。后因环境不足以支撑林风眠对绘画的热爱,18岁从梅州中学毕业以后考入上海美术学院。1918年赴法国继续学习绘画,但这时期林风眠将绘画的视线转移到了西洋绘画的领域当中,获得了新鲜的、丰富的绘画经验。因幼时深受中国传统绘画的影响,他的西洋画有着中国文化的韵味。这个时期林风眠的画中主题已经倾向于自由之精神,以反封建为题材的油画作品。直到现在还受到赞扬的《人道》《痛苦》等作品就是出自此时期。因家境清苦,林风眠获得毛里求斯华侨团体的资助,1920年到1925年间林风眠辗转法国两大国立美术学院研习绘画,直到回国前夕,林风眠参加了巴黎国际装饰艺术展览会,接触到了装饰艺术。由于自小接触中国的传统绘画又赴欧洲学习新的绘画形式,林风眠不满足于固定的绘画程式,力求突破传统的作画技法,中西结合,寻找新的绘画创新点。回国以后,林风眠在学校的行政处工作一年以后,举办了人生之中第一场在中国的个人画展,展出作品角度新颖,技法纯熟,对绘画界有了一个新的思考。1950年,林风眠因热爱绘画的缘故,从行政处离职,专门定居上海探索新的绘画之道。此后所做的任何一项工作都与绘画密不可分,包括中国美术家协会上海分会副主席、中国美术家协会顾问等职。1977年林风眠又回到巴黎举办了个人画展,由于经历丰富,多年来一直孜孜不倦地探寻绘画之道,林风眠这场个人展览获得了极大的成功,从此名声大噪,享誉国内外。其对中西绘画的结合完美程度彰显大家之风。

　　林风眠回国以后,对中国的传统绘图和中国的工艺技艺及

作品也进行了深刻的研究与学习,比如战国漆器、民国时期的木版年画、传统的民间技艺——皮影均有涉猎。在绘画的基础上,加上深厚的文学素养,林风眠生出一种使命感,他尊重中外绘画和民间艺术的优秀传统,但极力反对因袭前人,墨守成规;主张中西绘画之间要打破固有的思维模式,取长补短,在保护好自己民族文化的基础上,进行绘画的创新。这些思想,直至现在也是十分具有前瞻性的。1991年林风眠病逝于香港,享年91岁。

9. 杭穉英(1900—1947)

名冠群,字穉英,浙江海宁人。出身书香门第,自幼爱好绘画,家贫无力从师,常在裱花店观摩名画,回家默画。1913年,随父来到上海,于徐家汇土山湾画馆习画。1916年,其父举荐喜欢绘画的杭穉英投考了商务印书馆图画部的艺徒,师从德籍美术设计师学习西方绘画和广告画技法,同时接受何逸梅先生和徐咏青先生的传统中国绘画教育。1919年,杭穉英以优异的成绩结业,并被派往商务印书馆服务部,从事书籍装帧设计和广告绘制。杭穉英善于多方面吸取新的绘画技巧,他曾向郑曼陀等学习水彩画和碳精擦笔水彩月份牌画的技法,又从国外商品广告以及迪士尼卡通片中吸收运用色彩的长处,融会贯通,画法渐变,色彩趋向强烈、艳丽,使他的作品细腻柔和、艳丽多姿,受到客户的普遍欢迎。1922年他自立门户,采用擦笔水彩画法专事创作月份牌画,兼作商品包装设计。1923年独立开设画室,并邀请师弟金雪尘合作,又吸收同乡李慕白入画室加以培养,均成为得力助手。三人友善合作从艺,广泛承接各类绘制画稿的业务,为我国最早的商业美术家之一。其设计的"双妹"花露水、

"美丽"牌香烟为经典之作。杭穉英月份牌画风格典雅、细腻、柔和,充满浓厚的生活气息,又不失时尚氛围,影响力大,以至于穉英画室成为抗战前上海最负盛名的商业美术机构之一。杭穉英为人慷慨仗义,注重名节,亲友有困难相求者无不解囊相助,有的甚至接到家中长期供养。抗战期间,杭穉英力拒日寇威逼利诱,并从此搁笔,举债度日,改学国画以自娱。1945年抗日战争结束后,开始重操旧业,奋笔不已,在三年内就将债务还清,但终因劳累过度,1947年患脑出血逝世,时年48岁。

10. 司徒乔(1902—1958)

原名司徒乔兴,广东开平赤坎镇塘边村人。1924年至1926年就读于北京燕京大学神学院。这期间,他曾为鲁迅编辑的文艺刊物《莽原》画封面和插画。1926年,司徒乔把70多幅早期习作,在北京中央公园水榭举行个人第一次画展。其中《五个警察一个0》和《馒头店门前》两幅作品,被鲁迅用超过定价的数目选购了。1928年远赴法国留学,师从写实主义大师比鲁。1929年秋,因经济困难而辍学。1930年在同学的帮助下赴美国,想入哥伦比亚大学半工半读学画,但美国司法当局认为他触犯了"移民法",把他关进监狱。在狱中,他愤激地画了一幅名为《在不自由的地方画自由神》的画,出狱后,被驱逐出境。1931年5月回到广州,任教岭南大学西洋画,并创造性地发明了用旧毛笔管削成竹笔,蘸墨汁作竹笔画。1931年与冯伊湄结婚。1934年初任《大公报》艺术周刊编辑。1937年抗日战争全面爆发,司徒乔流亡至缅甸仰光养病,1939年辗转新加坡,做《放下你的鞭子》。1942年返回重庆,1943年赴西北写生,并于1945年在重庆举办

新疆写生画展。1946年9月,司徒乔患肺病,赴美国纽约养病。1949年10月,新中国成立的喜讯传来,1950年他从美国三藩市(旧金山)乘轮船回国,途中忍受轮船颠簸之苦,根据同船的三个老华工的血泪控诉和形象,创作了反映华侨苦难生活的名画《三个老华工》。后曾任中央美术学院教授。他擅长油画、水彩、粉画,有《司徒乔画集》行世。司徒乔把画家的人道主义使命与一个挣扎于生死线的悲情时代紧密结合在了一起,纪实的方法意味着他可以凭借在场的逼迫感来生发艺术的最强音,这一思路伴随着画家颠沛流离的亡命生涯,帮助他克服了常人难以想象的困苦和病痛,最终完成了一批真正能够表征那段峥嵘岁月和个人心曲的画作,无论是瑰丽精致,还是荒舍鬼影,抑或是难民肖像和主题宣传画,都兼具流动、沉切的情韵和意志力。

11. 雷圭元(1906—1988)

雷圭元先生是一位工艺美术教育家、设计家,有着丰硕的研究成果,推进了中国现代图案学科的建设和发展。他突破历史局限,提出了"某一物品的总设计"的图案新论断。在图案设计振兴实业的设计主张下,从国外图案学入手,先后系统地论述了法国、日本等国家的图案理论和技法,总结了这些国家的图案风格和特点。在此基础上,他着手研究中华民族的图案艺术,结合长期的教学与设计实践经验,开始了设计民族化的尝试,最终构建起具有中国特色的图案理论体系,填补了中国现代图案学科的空白,进一步补充和丰富了我国的工艺美术理论。雷圭元将毕生的经历都献给了图案事业,完善了我国设计学科教学体系,培养了大量设计人才,为我国的设计事业做出了巨大的贡献。

雷圭元作为我国最早的图案研究者的杰出代表之一,穷尽一生在图案研究和教育领域实践进行有益探索,创造性地构建了具有中国特色的图案理论体系,奠定了我国图案学理论体系的基础,为我们留下了丰富的理论成果和教育实践成果。

12. 刘敦桢(1897—1968)

刘敦桢先生作为中国建筑史研究的肇始,终其一生都在为古建筑的研究与保护而做出自己的贡献。他研究中国建筑史的方法精深广博,开多个领域之先河。

在方法上他发展了近代新史学,创造性地将经史考证法与现代考察技术相结合;在理论上既有朱启钤所提倡的"中外交通",又能与梁思成、林徽因共同研究建筑结构与风格的流变;在建筑实践上既能修葺旧式建筑,又能设计新式住宅;实地考察范围之广不但包括宫室制度、官式建筑、传统民居,而且还包括园林、家具、彩画、雕塑、营造技艺甚至陶瓷等多种具体工艺门类。

13. 丁悚(1891—1969)

字慕琴,嘉善人,寄居上海。擅长西洋画、国画,尤以政治性漫画闻名,作为 1920 年到 1930 年期间最出名的漫画家,在中国早期漫画行业扮演着极为重要的角色,做出了巨大的贡献。他很小的时候就开始接触相关方面的知识,前往上海老北门昌泰当铺当学徒,除此之外,空闲的时候,也会去美术专业学校进修,提升技能,之后更是开始从事美术相关教学工作,在上海美术学校教写生。1912 年成为首位在报纸《申报》上发表漫画的漫画家。他抒发己见,果断揭露权势人物为了满足个人享受而抛弃

群众国家的丑恶行径。同年7月,将描述成"杨梅都督"的沪军都督展现在了他的代表作"某都督之口腹、之手、之脸"三幅系列作品上面。到了1925年之后,经常在《上海漫画》《三日画刊》等著名刊物上发表作品,也会在《福尔摩斯》《礼拜六》等上面刊登其作品。他逐步成为上海漫画界和月份牌画界的主要人物和领军者。中国第一个民间漫画团体——漫画会在1927年秋天诞生,由丁悚、张光宇、黄文农等十一人组成,他们经常在张光宇、丁悚家交流绘画技法上的心得。北伐战争后,丁悚在《新闻报》刊登了一幅作品,由于内容较为现实露骨,与主编严独鹤一同被南京有关方面传讯,幸好有各方疏导,最后才得以脱身。离开了烟草公司之后,他受邀前往同济大学教图画课。自1930年代起,他开始转变方向在电影制片厂从事美术设计,直至新中国成立后。其所作漫画,以《六月里的上海人民》《双十节》及《虫伤鼠咬》等最为著名。其子丁聪,为当代著名漫画家。从走上画坛开始,丁聪就学会用批判的眼光来看社会。身处斑驳陆离的上海滩,丁聪与同期的漫画家一样,着重勾勒藏在阴暗下的丑陋肮脏,为了衬托出社会中当时贫富之间的激烈反差,丁聪的绘画作品中不论是从技法还是内容上都是借助传统方式以一种幽默、讽刺的感觉描绘衬托当时社会的现状,以及百姓日常生活片段。丁悚有很多优秀的代表作都表现出这种片段,例如《中国最近之悲观》《豺狼当道》等。

谈到丁悚的作品集,便不得不谈到《丁悚百美图外集》。该作品于1918年春天问世,并不像通常古代那样仅创作仕女佳人,丁悚从特有的角度关注着现实生活中的各个结构领域,精致白描,再次将当时上海女性时尚的生活方式展现在大众眼前。

那些时装女性在丁悚笔下不再是古气的各有千秋的样子,也不是二十多年前各式美图中女子的模样。在丁悚的美人图中女子最大的特征就是穿着干练时尚,都是短衣中裤,梳辫挽髻,不论是名门闺秀、窈窕淑女,还是时髦女郎、淳朴村姑都是时尚动人的感觉。同时的居室陈设也充溢着流行的空气。此外,在当时中西逐渐交融的时代环境下,新的理念影响着成长起来的一代年轻人的生活,这也同样作用于丁悚。画中女子生活五彩斑斓,好一派生动有趣之景象:包括骑马的、溜冰的、踏青的、写生的、拉提琴的、跳交际舞的、开车兜风的、打电话谈情的,各式各样。这种时尚摩登的感觉反映出了女性和画家在当时新时代的影响下展现出的超前审美和意识的觉醒。画面中的女子们都是美丽可人,青春浓烈,处处都是一片新生活、新风气的面貌。

丁悚还有另外的身份,是漫画会(原《上海漫画》)的领头人之一。这个漫画组织是在1926年建立的,这也意味着中国的漫画家第一次有组织有纪律地联系起来。漫画会成立的原因主要可以体现在两个方面:一是在辛亥革命和五四运动的影响下,漫画创作出现了首次从高潮后转向低潮的现象,漫画业在这时候需要重振,也就需要漫画会的推进。二是1925年五卅惨案激发了人们的情绪,唤醒了大众意识,形成了全国规模的反帝爱国高潮,同时间也激起了漫画家们绘画的激情,那专业的漫画组织便成为这时候急需的灵感载体,来组织和保持漫画创作的活力。因而,一部分有漫画志向且有远大理想的青年画家,在丁悚的鼓励和引领下,发起成立漫画会。

14. 王一榴(1899—1990)

曾用名王敦庆,字梦兰,笔名王履箴、黄次郎等,出生在嘉

兴。为上海美术协会会员、上海漫画家协会名誉会员。王一榴是第一位创作出泥塑漫画人物的画家，他的优势领域是照片剪贴漫画。1923年在上海圣约翰大学国学科毕业之后，开始长期从事中学、大学英语和美术教育等工作。1926年发生了一件大事，漫画会诞生了，这是最早的漫画团体，由王一榴与朋友共同建立，王一榴成为漫画会每次活动的主要骨干。漫画会的成立是为了重燃漫画家的创作激情，以及促进民众的意识觉醒。其后他参加创造社，并担任美术编辑。创造社是五四新文化运动早期的文学团体，创造社前期的氛围是相当自由的，各种想法都被尊重，并且为了艺术而艺术，是一个注重自我表现的文学团体。前期作家们的创作大部分以主观内心的描述刻画为主，富有浓厚的抒情色彩。这些作家的文学主张、创作思想以及所介绍的外国作品形成了浪漫主义和唯美主义的倾向。早期创造社的主旨文艺思想强调的是文学作品的呈现内容应该要遵从自己内心的想法才对。

1930年时代美术社诞生了，是由王一榴和许幸之等一众友人一同建立的，他也在同年3月受邀加入了中国左翼作家联盟，并且作为发起人之一而存在，《左翼联盟的作家都要参加工农革命》等刊登在了由左联创办的杂志刊物《巴尔底山》中。在同时期，王一榴持续不断地有作品刊登在《萌芽》《拓荒者》等这些由左联作家主编的杂志刊物上。除了漫画作品之外，他也有很多优秀的文章被发表，比如1935年左右刊登在《时代漫画》等刊物杂志上的文章《谈连续漫画》《介绍上海最老的一本幽默杂志》《第一回世界大战的漫画战》《日本漫画介绍》等。1936年第一个漫画研究会诞生了，也是由王一榴与叶浅予等发起的。他广

泛征集到千余幅作品为筹办漫画研究会的全国展览会作准备,并执笔起草了《全国漫画展览会征求作品启事》。王一榴也经常会以漫画的形式来抨击其嗤之以鼻的现象,例如1936年便在其作品《无冕之王塞拉西来华访问》《活动的中国》中讽刺了蒋介石的独裁统治,该作品还被刊登在了《时代漫画》上,但是该刊物也因此被停刊。次年3月5日主编出版了《漫画之友》。除此之外,抗战开始之后,王一榴也积极地用自己的方式为国家进行斗争,例如主编创立的《救亡漫画》就为抗战初期团结全国漫画家从事抗战宣传工作做出了巨大的贡献。在抗战之前,王一榴还在中华艺术大学担任教员,在上海青年会担任夜校教务主任等职。在抗战胜利以后,一方面任教于上海民立中学,另一方面受邀于《大美晚报》担任助编,一直到1962年退休。

素描是王敦庆擅长的领域,漫画方面也形成了自己独特的风格,擅长汲取西方技法。除了绘画方面,王敦庆在翻译方面也颇有贡献,例如曾翻译包括《叶莱的公道》《世界成功名人小传》等作品和大量外国文学、漫画资料在内的约120万字。同时也为漫画的发展做出了巨大贡献,晚年撰写了《中国漫画史话》,为后来研究者提供了很多宝贵资料。

杂志书籍方面,不得不提到著名文学期刊《创造月刊》,它由创造社主办。这本杂志发行了三年,从1926年到1929年,在这三年中共发行了两卷18期杂志。在这18期内一共使用过九种封面设计。起初都是由叶灵凤来完成封面设计相关事务的,但是从第9期开始,内容发生改变,由王独清主编,开始着重宣传革命文学。为了呼应这种新的思想追求,后9期的封面设计则是由王一榴全权负责,整体倾向则是给人一种鲜明的、强烈的革

命战斗精神。画面中一般都会以工农劳动者为主要形象,为了表现出《创造月刊》在当时无产阶级革命文学运动中的重要地位。这样的封面,与当时接踵而来的众多期刊的封面相对比,也是颇具时代精神与特色的。

15. 鲁迅(1881—1936)

曾用名周樟寿,祖籍浙江绍兴,之后更名周树人,字豫山,后改字豫才,我们所熟知的"鲁迅"其实是个笔名,是从《狂人日记》之后开始被使用的,这个名字同时也是最出名且影响范围最广泛的。鲁迅是著名文学家、思想家,五四新文化运动的非常重要的行动者,中国现代文学的先驱者。鲁迅先生才学丰赡,涉猎多个领域,并且都倾尽其一生,在文学创作、文学批评、思想研究、文学史分析研究、翻译、美术理论引进、基础科学介绍和古籍校勘与研究等多个领域具有重大贡献。他的贡献深刻影响了五四运动之后的中国在社会思想文化上的发展进程,蜚声于世,在文坛掀起千重浪,尤其在韩国、日本思想文化领域占据着尤为重要的地位,荣膺"二十世纪东亚文化地图上占最大领土的作家"之美称。鲁迅在一个官僚封建家庭出生,最初他是希望实业救国的,但事与愿违。1904年鲁迅赴日原本计划学医,但是后来发现真正阻碍国家进步的是人们麻木的内心,医学并不能改善这样的局面,于是毅然弃医从文,希望通过文学来拯救群众的思想和精神,"鲁迅"这一名字也源于革命,象征他革命的决心。1918年5月发表的《狂人日记》就是"鲁迅"这一笔名发表的现代文学史上首篇白话文小说。之后中篇小说《阿Q正传》在1921年被发表。鲁迅先生的著作领域非常宽泛,主要以小说、杂文为主,

代表作有小说集《呐喊》《彷徨》《故事新编》，散文集《朝花夕拾》（曾用名《旧事重提》），白话文作品《狂人日记》《故乡》，散文诗集《野草》，杂文集《坟》《热风》等18部。这些著作除了在文学方面成就重大之外，在书籍设计方面也不容忽视，不论是封面的图案、色彩，或是字体设计方面都是可圈可点、值得后人研究借鉴的方面。他的文学作品有数十篇入选小学语文课本，并有多部作品被相继翻拍成影片。他的作品指引着各个年龄层的人们。他的思想和作品对当时的中国文学界产生了巨大的反响，尤其是五四运动之后。鲁迅先生的一生都和美术有着千丝万缕的关系。一方面，对于艺术，他富有深厚的修养，并且对美术研究钻研之深发人深思。另一方面，他还投身于大众美术的倡导行为中，并亲身上阵参与众多的美术实践活动，在中国美术史上画下浓墨重彩的一笔。说起鲁迅先生思想形成的根源基础，应该可以从爱国主义精神迸发的改变国民性思想等处着眼。其中心思想是：认同了美术对社会民众造就的功利作用，同时强调了美术与社会、时代、国民之间相辅相成的紧密联系，将美术当作战胜一切黑暗、落后、腐朽势力的利器，从而改变大众精神并觉醒大众意识。若是谈到鲁迅先生美术思想的基本精神，可以从两个方面入手：一方面是大众的艺术被注重并且提倡，另一方面是现实主义精神得到了倡导。对于大众艺术，鲁迅先生不仅提倡现代大众艺术，也看重古时候的大众艺术即所谓的民间艺术，借此来向社会说明美术只有足够尊重民众，才会获得生生不息的生命力。关于鲁迅先生的现实主义精神，首先，在对待美术遗产方面，集中体现为"拿来主义"，所谓"拿来主义"并不是全盘吸收，而是有选择地"拿"，也就是采取，既然是采取，那必有删除。其

次,艺术创作应该更加重视思想性和丰富多彩的内容。倡导大众美术和宣扬现实主义理念融为一体,将鲁迅先生美术观念的多样内容内涵串联起来。

在我国文学史上,鲁迅扮演着不可忽视的重要角色;除此之外,鲁迅对于中国艺术和设计的发展也做出了巨大贡献。在鲁迅的主持下,"木刻讲习会"1931年在上海创建,并且发起了新兴木刻运动。在鲁迅看来,发起这场运动的原因可以概括为两个方面:一方面是在进行革命的时候,版画的用途范围特别广,虽匆忙,但顷刻能办;另一方面,木刻是适合现代中国社会发展的一种艺术。从1929年开始,为了宣传木刻版画,不仅出版画册,还积极策划相关展览,种类之多,规模之大,画集多达12种,还有四次国外版画展览在上海举行。而且他对民众的科普以及对爱好者的珍惜也是令人印象极为深刻的,但凡有新的画册出版都会送予真正喜欢木刻版画的青年,但凡有展览开幕,都会盛情邀请民众来参观,并亲自为大家解说。为了让木刻版画的知识更细致多元地被大众了解,他更是请来日本版画家内山嘉吉为大家解说木刻的知识和技法,同时亲自为大家翻译讲解内容。除此之外,为了增加爱好者之间的沟通,亲自组织青年爱好者座谈,并为他们策划展览,宣传作品。当时全国各地也因此瞬间兴起一批木刻团体,大量木刻艺术家也因此出现,这些都是情理之中的事情,虽然这样的情形并不能说是仅凭鲁迅的一己之力,但是他长远的眼光和卓越的见识,以及积极举办的宣传展览活动在其中起到了极为深远的作用。

另外,鲁迅在其他领域也颇有建树,书籍装帧就是一个很好的例子,鲁迅被称为中国现代书籍装帧的先行者和奠基人。20

世纪伊始,他便为《月姐旅行》等设计封面,更是在新文化运动之后形成自己更为独特成熟的设计风格,先后为《国学季刊》《歌谣纪念增刊》《苦闷的象征》《中国小说史略》《呐喊》等六十多部著作做了书籍装帧设计,同时还为不少书籍题了书名。在《域外小说集》的装帧中,鲁迅将陈师曾的篆文题名和西画图案糅合在了一起,两者交相辉映;在《心的探险》封面设计中,他又借用了汉代画像石古拙的图案和流畅的线条。他尤其看重西方现代设计风格和中国民族艺术气派的糅合,倡导书籍的总体风貌,主张封面、版式、字形、纸张、印刷、装订综合考虑。他与当时很多书籍装帧艺术家关系密切,时常合作设计。因此,虽然在二十世纪三四十年代,文学家、艺术家直接参与书籍装帧的现象很是常见,但鲁迅凭借其鲜明的观点、出色的设计和广泛的影响力,成了其中最为活跃和突出者。

对于中国现代艺术设计来说,鲁迅是倡导者、组织者,也是实践者。同时,他还是美育的提倡者,他翻译引介了大量的国外艺术著作,比如日本板垣鹰穗的《近代美术史潮论》、苏联普列汉诺夫的《文艺政策》和《艺术论》等,其学术价值流传至今。实际上,鲁迅在艺术或设计界的影响力,可能不会比他的文学成就逊色,他的交游、创作和著述是我们理解20世纪上半叶中国艺术和设计的必备资料,他作为一个知识分子对艺术的关注,时至今日还值得我们参照和反思。

16. 孙福熙(1898—1962)

字春苔,笔名丁一、寿明斋,出生在浙江绍兴。他1915年从浙江省立第五师范毕业之后便受邀在师范附小担任教师一职。

1919年辞去教师一职,前往北京大学担任图书管理员,更是在此期间结识了馆长李大钊,并在其领导下认真努力地完成工作,除此之外还会旁听北大各系课程来充实自我,因此结识了一批像鲁迅这样的进步教授,曾参与五四运动。1920年,经过蔡元培先生的介绍,他前往法国留学,相继在里昂中法大学担任秘书,在里昂法国国立美术专科学校学习绘画和雕刻。1925年回国,开始涉猎写作,更是得到了鲁迅先生的指导和引领,成功出版了散文集《归航》《山野掇拾》《大西洋之滨》,小说集《春城》等。1928年受邀去杭州国立西湖艺专教学并担任教授。1930年前往法国,在巴黎大学攻读文学和艺术理论,为了解决留学费用,在染织厂兼职负责绸布图案设计。1931年学成归国,受聘担任教授一职,并且被聘为多本杂志的主编,例如美术类的《艺风》和文艺类的《文艺茶话》等。1934年至1937年,前后在上海、南京、广州、北京等地举办全国性美展——艺风展览会。抗日战争全面爆发之后,到武汉参加中华全国文艺界抗敌协会,并为了参与抗日而创作了大量美术作品,后相继前往武汉、衡山、绍兴、昆明等地展出。

在1937年时又回到了绍兴,投身教育事业,除了前往稽山中学教学并且担任代理校长之外,还建立了子民美育院,希望在大众中传播美育。1938年后,受邀去昆明担任难童学校校长,同时前往国立东方语文专科教国文和法文,除了担任教员以外,还担任教务主任。次年,《呈贡县志》和《旅行》杂志问世,是由孙福熙和西南联大部分教授合作编著的。1945年前往上海,开始售卖自己的画作来赚取生活费,同时编辑了《华侨通讯》。1947年继续在学校教课,除了在浙江大学文学院担任教授之

外,也在杭州高级中学和国立艺专教课。1952年受邀参与文艺工作者协会,1952年参与中国美术家协会,后担任北京编辑社编辑。

孙福熙一生出版的著作众多,包括散文集《三湖游记》,特写集《早看西北》,译作《越南民间故事》,工艺美术专著《法国路易十四时期的建筑风格和装饰艺术》及《孙福熙画集》等。

17. 池宁(1914—1973)

曾用名池尧,别名池绍文、陈亮等,出生于浙江瑞安的美术世家。幼年随父习金石、书法和水彩画。1931年前往永嘉县第七中学教课,两年后在杭州开办"三川美术书社",次年加入中国工商美术家协会。当时日本的《广告界》就刊登了他创作的广告画。四年后,池宁21岁,受邀前往上海,开始从事设计工作,在上海亚平装潢担任设计部主任,并且在上海美术界收获了不少名声。

1936年他相继加入上海业余剧人协会、上海文化界救亡协会,并受邀担任青鸟剧社、上海剧艺社的舞美设计。1941年被华年影业公司聘为舞台设计布景师,之后便开始尝试从事电影美术工作,并参与《洪宣娇》(1941年)、《国色天香》(1941年)的拍摄。次年又赶往苏北革命根据地,受聘于盐城鲁迅文艺学院。在1943年返回上海,开始继续美术设计工作。1945年受聘于上海艺术剧团、上海剧艺实验团,并担任《雷雨》《日出》等名剧美工。1946年在上海实验电影二厂担任美术设计师,并受邀担任《时代》出版社美术编辑。自1948年伊始,开始展示他在传统文化方面的独到理解以及在电影化空间上的处理能力,并且他在

电影布景上的处理方式也是很微妙的。

1949年前往上海军管会文艺处担任电影室副主任。紧接着1954年又前往苏联学习考察电影美术。1956年学成归国之后，先后担任北京电影制片厂美术师、总美术师。1959年受北京电影学院邀请担任美术系主任。同时他也没耽误自己的设计事务，为多部电影担任美术设计，包括《祝福》(1956年)、《林家铺子》(1959年)、《革命家庭》(1961年)、《以革命的名义》(1960年)、《早春二月》(1963年)、《天山的红花》(1964年)、《小二黑结婚》(1964年)等。池宁的代表作虽然不多，但是经他手的作品质量都属上乘，他也因此成为中国最优秀的电影美术师之一。他设计的影片一般都突出强烈的时代感，整体给人一种真切自然、细腻生动的感觉。如《林家铺子》中的艺术设计表现仿佛带有魔力，通过画面的配合带领观众穿越回1930年代的江南水乡，去感受当时小商贩艰辛经营的生活环境。再如《早春二月》所做的美术设计，则是将原作者柔石对当时的想象和苦楚的感觉表现得淋漓尽致，这些情感都通过江南小镇的石路、拱桥、古宅等，以一种细腻生动且富有浪漫诗意的形式表现出来，显示出了设计者深厚的文化底蕴和艺术功力。

除了在电影艺术上的成就，池宁在装帧设计领域也颇有天赋。早在1930年代就已经为多家出版单位设计书刊封面，包括读书出版社、生活书店、辰光书店等多家著名单位。设计的书籍期刊种类也丰富多样，如《殖民地，附属国新历史》《人怎样变成巨人》《哲学杂志》等。1940年代在时代出版社工作期间，更是设计出版多部苏联文艺作品，如《高尔基传》《莱蒙托夫传》等。除此之外，《朝雾》《黎明》等期刊封面设计也都出自他的手笔。

18. 莫志恒(1907—)

浙江杭州人,书籍装帧设计是他最擅长的领域。1931年从上海国立劳动大学工学院毕业之后从事过多种事务,例如美术设计、中国革命博物馆地图编审等,而且在不同的地方工作过,例如上海开明书店、商务印书馆、桂林文化供应社等等。"疏密俱巧,虚实相生"可以说是莫志恒装帧设计的最大特色。除此之外,在画面上留下自己的名字是他特有的习惯,这种做法虽然在古代就已经有人采用,如今更是被广泛用于书衣上,但是与他同时代的装帧家却很少能达到他这样的水平。著名藏书家曾撰文介绍,莫志恒先生作为书籍封面设计师,曾为巴金的《家》设计了初版本的封面。除此之外,莫志恒为多部书籍做了书籍装帧设计,例如为《日内瓦》《战果》等设计了封面。

19. 郑川谷(1910—1938)

曾用名永瑞,字忠诚,笔名川谷,出生于浙江宁波。1924年春天的时候转战上海,并且开始接触石版画,前往世界书局印刷厂学习石版画的相关理论知识和技法,并在学成之后于1931年8月参加鲁迅主办的木刻讲习会。之后更是凭借努力成为西湖艺术学院的一员,开始在学校学习相关知识,提升自我。直到1933年毕业之后开始在上海书店主攻书籍装帧设计,之后被上海杂志公司聘请从事书籍装帧设计工作。在此期间他的代表设计有《文学》《上海——冒险家的乐园》《政治经济学》《赛金花》等书刊,设计整体上给人一种明快、醒目、清新的氛围。1936年春天,去日本考察美术装潢设计,受益匪浅,并出版了代表作《应用

图案讲话》。同年秋天,投身于澄衷中学授课美术。当时他的工作时间非常紧张,但是他积极投入,经常会把在店里没能完成的画稿或工作带回宿舍中连夜完成,绝不耽误整个进度。1937年11月,郑川谷开始接触书籍装帧设计,并且前往汉口,积极投入生活书店和上海杂志公司汉口分公司的书籍装帧工作,晚上创作大幅水粉画,准备开个人画展。令人惋惜的是,1938年秋天,郑川谷去重庆的途中患疾病,一两天后便病逝了。1940年3月被安葬于公安公墓,丰子恺先生为其作墓志铭。郑川谷生前先后在书店工作八年,书刊设计超500多件。

20. 蔡若虹(1910—2002)

原名蔡雍,笔名为雷萌、张再学,出生于江西九江,被称为新中国美术先驱者、画家以及美术批评家。1931年从上海美术专科学校西画系毕业之后受到社会各因素影响加入左翼美术家联盟,随后前往上海开始进行漫画创作的工作。1939年前往延安鲁艺担任教员、美术系主任。1940年积极投身共产党,为党服务,成为一名正式的共产党员,并且在1946年受邀前往《晋察冀日报》担任美术编辑,为国家美术事业贡献着自己的力量。新中国成立之后,也是身兼数职,担任《人民日报》美术编辑、文化部艺术局副局长、中国画研究院副院长、中国文联第一至四届委员、中国美协第一至四届副主席,以及第三、五、六届全国人大代表。蔡若虹先生于2002年5月2日凌晨因病去世,享年92岁。转头回顾蔡先生的一生,在他几十年兢兢业业的工作生涯中,蔡若虹贯彻了党的章程,执行了党的文艺路线和政策方针,完全尊重艺术本身的规律,并且在美术创作、美术批评,以及其他文艺

创作领域中占有一席之地,创造了独特成就。蔡若虹一生为人民革命事业倾尽所能,为中华民族美术的发展和社会主义美术事业贡献了自己的一生,竭尽所能,毫无保留。他的代表作品也有不少,例如画集《苦从何来》,诗画集《若虹诗画》等,以及回忆录《上海亭子间时代风习》等。

21. 张仃(1917—2010)

号它山,祖籍是辽宁黑山。被誉为中国当代著名国画家、漫画家、壁画家、书法家、工艺美术家、美术教育家、美术理论家。曾身兼要职,为中国的艺术事业贡献了力量,历任中国文联委员、中国美术家协会常务理事、中国美术家协会全国壁画工作委员会主任委员、中国工艺美术家协会副理事长、中国画研究院院务委员、黄宾虹研究会会长、中央工艺美术学院教授、院长、《1949—1989中国美术年鉴》顾问等职务。1932年在北平美术专门学校国画系学习,抗日战争全面爆发之后,则积极投身革命事业,参与了抗日宣传队,利用自己的专业,以漫画为武器宣传抗日。1938年去往延安,开始在鲁迅艺术学院授课,之后又受邀参与文艺界抗敌协会,同时受邀担任陕甘宁边区美术家协会主席。1949年是张仃收获颇丰的一年,不仅设计了中华人民共和国全国政协会议会徽,同时还设计了第一届全国政协纪念邮票。除此之外,开国大典和全国人民代表大会的相关美术设计工作也是在他的负责和指导下进行的,怀仁堂、勤政殿、天安门广场大会会场和新中国第一批纪念邮票都是出自张仃之手。在1950年时前往中央工艺美术学院教学,担任教授和美术系主任,并且他组织的国徽设计小组在他的领导下参与国徽的设计。

1955年更是为中央工艺美术学院的筹建贡献了力量,1957年受邀担任中央工艺美术学院第一副院长,1981年担任院长一职。随后清华大学在1999年时将中央工艺美术学院并入,并且正式改名为清华大学美术学院,张仃因受邀而再次复出,担任美术系博士生导师。他涉猎范围特别广泛,擅长多种创作艺术风格,被称为美术界的多面手,创作领域包括漫画、壁画、邮票设计、年画、宣传画等。之后他的创作多以焦墨作山水,在传统画法的基础上,汲取民间艺术养分,笔力苍劲有力,构图豪迈大气,画面幽静灵动且有笔触,苍劲却显圆润细腻,内涵沉雄,风格质朴而强烈,别具一格;焦墨在中国画领域似阳春白雪,曲高和寡,但是张仃仍坚持他的选择,运用这一技法进行创作,并将其发展成一套完备的艺术语言,他的一些作品突破了传统的界限,以一种全新的山水画景象出现在大众的视野中,例如《房山十渡焦墨写生》等一系列作品。除此之外,他也参与了动画的相关工作,例如《哪吒闹海》,在首都机场创作了巨幅壁画等。其国画代表作也数不胜数,例如《巨木赞》《蜀江碧》等,除此之外还出版了《张仃水墨山水写生》等。

22. 张谔(1910—1995)

祖籍江苏宿迁,擅长的领域是漫画。1928年在杭州艺专雕塑系学习,在那之后前往上海开始学习西方绘画,1931年毕业于上海美专。第二年参加中国左翼美术家联盟并任执行委员。除此之外,张谔曾被《漫画与生活》《中华月报》聘为美术编辑,被《漫画阵地》聘为主编,并且在《民族生路》担任出版人。1938年后在武汉及重庆《新华日报》工作,在此期间他有大量的绘画作

品被发表。三年后受邀前往延安担任《解放日报》的美术部主任,并举办了三人讽刺画展。1954年后历任中国美术家协会会员工作部主任、副秘书长,中国美术馆副馆长。他的代表作品有连续漫画《旧阴谋、新花样》《老子天下第五》等。

23. 邹雅(1916—1974)

原名亚民,又名大雅,江苏省无锡人。我国著名版画家、出版家、山水画家,中国美术家协会会员。

1934年先后于上海新光书店、民强艺术社从事美术设计工作,1938年于抗日战争后奔赴延安,进入鲁迅艺术学院美术系学习,同年,赴山西敌后抗日根据地从事政治部美术宣传工作。

新中国成立后,先后任《连环画报》首任主编,人民美术出版社副总编辑、副社长。1952年10月,主持绘制了《我们热爱和平》的宣传画。1960年,兼任人民美术出版社副社长。1970年,被下放至湖北文化部五七干校,1973年平反后调任北京画院院长。1974年率队至山西阳泉煤矿体验生活时,不幸罹难,年仅五十八岁。

邹雅创作了《掌握新武器,学习新文化》《不能任人屠戮》《欢迎刘邓大军南下》《百万雄师过大江》《埋地雷》《解放区木刻》《黄宾虹山水写生册》《破碉堡》《帮助老百姓扬场》《烧旧约换新契》《我们热爱和平》等大量木刻及宣传画作品,被多家媒体转载。作为新中国美术出版事业的开拓者和领导者,为中国的美术出版事业做出了杰出贡献,为20世纪中国美术事业的发展奠定了坚实基础。

24. 任意(1925—1998)

原名任之骥,籍贯浙江萧山城厢镇。我国著名美术设计家、工艺美术画家。

1948年于上海美术专科学校图案系毕业。新中国成立后,于华东人民出版社工作,从事书籍装帧,曾任华东人民出版社装帧组组长。自1950年代起至"文化大革命"前担任上海人民出版社美术科科长,1959年装帧设计作品《中国货币史》获莱比锡国际书籍艺术展览会书籍装帧设计银质奖。1972年调至上海教育出版社工作,就任美术编辑室副主任、主任。任职期间所创作作品多次获奖。1984年调至正在筹建中的上海大学美术学院任副院长,后成为该院首批教授、首批国务院特殊津贴领取者。

先后担任上海市政协委员、上海市文联委员、民进上海市委委员、中国美术家协会艺委会委员、全国出版工业设计协会常务理事、中国装帧艺术研究会副会长、上海美术家协会主席团委员、上海装帧艺术研究会会长、上海技术美术协会副会长、上海工业美术设计协会常务理事等职。

主要作品有:《外国文艺》(1979年全国书籍装帧艺术展大奖)、《汉语诗律学》(1980年全国书籍装帧优秀作品奖)、《实用汉语600句》(1981年全国书籍装帧优秀作品奖)、《简明社会科学词典》(1982年上海书籍装帧优秀作品奖)、《中国历代服饰》(1986年全国第三届书籍艺术展览会图书整体设计荣誉奖、1989年莱比锡国际书籍艺术展书籍装帧设计铜质奖)、《书林》(1986年全国首届期刊封面设计一等奖)、《中国美术辞典》(1988年华东地区书籍装帧一等奖)、《教育大辞典》(1991年华

东地区书籍装帧设计一等奖)、论文《在探索中寻求》(1989年全国首届装帧艺术论文和研究成果评奖一等奖)。除书籍装帧设计外,在装饰绘画、实用美术、版画制作及工艺设计等领域有诸多建树:1960年代初,版画作品《红装素裹》作为国内首选版画作品参加国际版画展,主持人民大会堂上海厅设计,设计第一届"上海之春"音乐会海报、东方航空公司标志、第一届东亚运动会会旗图案等。

25. 蔡振华(1912—2006)

浙江德清人,著名漫画家、工艺美术家、设计师。曾先后任中国美术家协会理事、上海美术家协会秘书长、上海大学美术学院兼职教授、上海美术家协会顾问。

1934年毕业于国立杭州艺术专科学校图案系。1934年起曾先后从事美术设计于商务印书馆、宏业、惠益、新业、回力等单位,1945年后成为职业画家。1951年任教于上海市立戏剧专科学校、私立上海美术专科学校,1954年协助苏联建筑师安德里也夫兴建上海中苏友好大厦,主要负责大厦前两组浮雕的设计工作。1955年借调团中央,筹备赴波兰的"中国经济文化建设展览"设计工作,并作为代表前往波兰参加世界青年联欢节。1956年调至上海美术家协会。1957年宣传画作品《共同劳动·共享成果》,代表中国前往莫斯科参加第一次社会主义国家美术展览。1959年参与北京人民大会堂上海厅的陈设设计及西大厅的总体设计工作。

主要代表作有:《共同劳动·共享成果》(中国美术馆收藏);漫画作品《艺专教授群像》、《盟友之间》、《宝贝啊,妈妈真的受不

了啦》(第七届全国美展铜牌奖)、《梦寐以求》(第六届全国美展优秀奖)、《错出豪门》(《讽刺与幽默》优秀作品奖、漫画金猴奖)。

26. 张雪父(1911—1987)

浙江镇海(今属宁波)人,现代画家、工艺美术设计家、美术设计师、美术教育家,中国美术家协会会员、上海工艺美术协会理事、上海美术家协会理事。自幼学习国画和西画。1929年至上海白鹅绘画补习学校习画。1932年至上海联合广告公司工作,从事装饰画绘制及装潢设计工作。1935年被推选为全国工商美术展览会展筹会主席。1941年师从赵叔孺,研习国画。1944年受中国共产党地下党交托,负责解放区所生产香烟烟盒及商标设计工作。1949年新中国成立后,就任上海美术设计公司装潢美术室主任。1951年作为文艺界代表,列席上海市人民代表大会。1954年至安徽省霍山县佛子岭水库建设工地体验生活,其间创作国画《化水灾为水利》(入选第二次全国美展、由毛泽东主席作为礼品赠送印度尼西亚总统苏加诺、收入《苏加诺藏画集》)。1956年加入中国民盟。1960年起先后任上海中国画院画师、上海美术专科学校教师、上海美术专科学校教研组组长、上海美术专科学校校长等职。1972年绘制上海展览馆巨幅国画《雨后》。1985年后先后受聘为上海大学美术学院顾问、教授,同时兼任上海交通大学艺术顾问、上海美术教育研究会顾问及上海铁道学院美术顾问、教授,上海市政协第五届、第六届委员,上海市文化系统先进工作者、上海市科技先进工作者、上海市教育先进工作者。

在美术创作领域,擅长山水、走兽、牡丹画,善于吸取西画之

精髓,中西合璧,风格新颖独特,笔法苍劲有力,不拘绳墨,敷彩雅丽。在工艺美术设计领域硕果累累,代表作有"永久"牌自行车标志。出版书籍《张雪父画辑》《风景素描选》等。

27. 范一辛(1927—)

江苏常州(又说山西河曲)人,擅长漫画、插图、书籍装帧及版画,中国美术家协会会员、中国版画艺术家协会会员。1951年始从事出版工作,先后任华东人民出版社美术编辑,上海市装帧艺术研究会副会长,上海人民出版社美术编辑、编辑室主任,第六届卢湾区政协委员、第八届上海市政协委员、中国民主促进会第十届市委委员、上海市文史研究馆馆员等。代表中国书籍装帧艺术家参加第十一届布鲁诺国际设计艺术展览会(1984年)。

版画作品《江畔帆影》《希望》《归内宿》等入选全国美术作品展览。书籍装帧设计作品在全国书籍装帧艺术展览暨评奖活动中多次获奖,其中装帧《辞海》三卷本获荣誉奖,《辞海》缩印本获一等奖、优秀整体设计奖,书籍装帧《论冯特》《马克思恩格斯思想史》等也曾多次在展览评比中获奖。书籍装帧艺术除封面设计外,人物插图创作也是重要部分,范一辛在自学绘画时在人物画方面表现优异,因此为出版物创作插图得心应手,业余曾应少年儿童出版社之约创作了大量儿童读物插图,其中彩色插图本《3号瞭望哨》被入选参加布拉格举行的国际书籍装帧艺术展览会代表中国参展。

28. 张苏予(1920—)

上海人,我国著名油画家、漫画家、书籍装帧设计师,师从徐

悲鸿、张安治。中国美术家协会会员、上海人民美术出版社编审、上海美术家协会会员。1940年毕业于广西艺术学院，毕业后先后任职于广西艺术馆、重庆中国美术学院。1949年新中国成立后，先后历任上海人民出版社、古籍出版社、上海人民美术出版社美术编辑。

书籍代表作品有《李长吉诗歌》(莱比锡国际书展装帧铜奖)、《艺苑撷英》、《中国科技史探索》、《中国岩溶》、《中国百科年鉴》等多次获国内外设计大奖。油画代表作品有《江南三月》《禹王庙》《茅坪八角楼》等。

29. 钱震之(1920—1999)

江苏常州人，我国著名书籍装帧设计家。毕业于圣约翰大学，中国美术家协会会员、中国民主促进会上海分会艺术委员、美国现代美术设计家协会理事、现代美术设计家协会理事长兼秘书长、上海市印刷技术研究所编审、上海现代美术研究所所长、上海现代美术设计家协会理事长、上海市包装技术协会理事、上海翻译出版公司高级美术顾问。

1956年于上海科学技术出版社从事书籍装帧设计工作；1960年上海印刷技术研究所成立后，与钱君匋先生同在该研究所担任字体评审，参与《辞海》新字体的评审，在此期间带领一名学生完成6000多字的仿宋字体设计，堪称我国当代字体设计的奠基人之一；1963年任上海科学技术出版社书籍装帧设计组组长；后先后调任上海市印刷技术研究所高级美术设计顾问、编审，上海现代美术设计研究所所长等职。

书籍装帧设计代表作有《中国果树修剪技术》(1960年莱比

锡国际书籍艺术展览会)、《鱼类分类学》(1960年莱比锡国际书籍艺术展览会),瓷盘画代表作有《猫头鹰》(芝加哥举办的"中国现代设计展览"优秀作品奖),装饰画代表作有《暮色中的小树》等,出版书籍《实用外文字体设计手册》《实用装饰图案手册》等,编辑出版《国外书籍封面设计选》等。

30. 曹辛之(1917—1995)

江苏宜兴人,笔名杭约赫,我国著名书籍装帧艺术家、书法篆刻家、诗人。曾任中国版协装帧研究会会长、人民美术出版社编审、中国美术家协会会员、中国书法家协会会员、茅盾全集编辑委员会艺术顾问、郭沫若著作编辑出版委员会艺术顾问,享受国务院终生特殊津贴,获中国出版界的最高荣誉——"韬奋出版奖"。

1935年起先后担任山西临汾民族革命大学学员,江苏宜兴湖小学、湾县小学等校教师等职。于1936年起为宣传抗日救亡,开始从事编辑出版工作,与孔厥、吴伯文等人合办抗日文艺周刊《平话》。1938年至陕西延安,先后于陕北公学、鲁迅艺术学院美术系学习。曾先后担任生活·读书·新知三联书店管理处美编室主任、《诗书画》杂志主编、人民美术出版社编审。1939年于鲁迅美术学院毕业后,曾任中国出版工作者协会装帧艺术研究会长等职。同年,受参加李公朴所率领的抗战建国教学团奔赴晋察冀等地的所见所闻影响,逐渐尝试新诗创作。1940年,就职于重庆生活书店《全民抗战》周刊编辑部,数月后,由于皖南事变的发生等原因,撤至香港,1941年太平洋战争爆发后返回重庆。四年沉淀后,出版首部诗集《撷星草》。1948年创作

长诗《复活的土地》,《复活的土地》为曹辛之诗歌创作飞跃与成熟的标志。1949年新中国成立后,与臧克家等人创办星群出版社、《中国新诗》月刊、《诗创选》等。

书籍装帧代表作有《郭沫若全集》(全国书籍装帧艺术展览暨评奖活动中获整体设计奖)、《新波版画集》(全国书籍装帧艺术展览暨评奖活动中获封面设计奖)等,出版诗集《撷星草》《火烧的城》《噩梦录》《最初的蜜》,长篇政治抒情诗《复活的土地》等。

31. 张光宇(1900—1965)

江苏无锡人,中央工艺美术学院教授、中央美术学院教授、中国美术家协会理事,中国现代装饰艺术的奠基人之一。

自幼随祖母学习剪纸。1914年至上海学画布景。1918年发表钢笔画于上海《世界画报》。1920年与张正宇开设小型美术印刷厂。1921年从事商业美术设计于南洋兄弟烟草公司广告部。1925年起,开始创作漫画和讽刺画。1933年首次创作作品——《紫石街》,被国家选出由徐悲鸿带往苏联参展大获好评。1934年,与张正宇开办时代图书公司及印刷厂,其间创办众多刊物,譬如《时代画报》《时代漫画》及《上海漫画》等刊。同时多次在《上海漫画》《三日画报》上发表漫画作品。1944年创作的《窈窕淑兵》饱含讽刺国民党贪污军饷等意味,在全国漫画联展中广获好评。后出版的《光宇讽刺画集》,由许多讽刺国民党官僚黑暗统治的漫画汇编而成。1948年就任香港人间画会会长,发表《水浒人物志》插图绣像。1950年起先后就任中央工艺美术学院、中央美术学院教授等职。

在构图方式上,张光宇吸收了中国传统绘画中以大观小之法。除此之外,他在作品中还运用了许多近代电影与舞台艺术的手法,作品中常常将近景与远景、虚景与实景、天空与地面等巧妙结合于一体。在造型方式上,他完整整合了中国书法、近代工艺与古代铜器之长,无论是人物、舟车、房屋,还是一石一木,皆不偏离中国传统造物思想,又紧扣时代特质,对后世进行美术创作产生重大启示作用。

张光宇的作品题材受民国大众文化的影响,追求公众性,具有深厚的大众性,多选取民众接受度高、喜闻乐见的神话传说、戏曲故事、时事新闻等主题,如《水浒》《民间情歌》《二十四孝》《神笔马良》《林冲》等作品,故而具有极高的群众基础,饱含人民性,深受大众喜爱,流传久远。尤其张光宇晚年创作的动画影片《大闹天宫》,堪称中国漫画史上的巅峰之作,家喻户晓,甚至风靡全世界。

参与制作美术设计指导的电影作品有:《芦花翻白燕子飞》(1946年)、《春之梦》(1947年)、《新天方夜谭》(1947年)、《满城风雨》(1947年)、《风雪夜归人》(1949年)、《莫负青春》(1949年)、《梁山伯与祝英台》(1954年)、《荒山泪》(1956年)、《大闹天宫40周年纪念版》(1964年)、《大闹天宫》(1965年);书籍出版作品有《张光宇黑白插图集》等。

32. 沈泊尘(1889—1920)

浙江桐乡人,原名沈学明,我国早期漫画家。早年在杭州学商,后由于对美术的热忱,弃商学画,主攻中国传统绘画。曾因在《申报》上发表讽刺协约国联军的漫画而被租界法庭判罚赔款。

1917年沈泊尘代表《新申报》赴日考察新闻等行业发展现状。1918年9月,受日本考察及北京游历见闻启发,回到沪上创办《上海泼克》,因沈泊尘为主编及主要的画稿提供者,又名《泊尘滑稽画报》。1918年沈泊尘作《谁谓中国国民尚能享受自由幸福耶?》漫画,画面中一位军人左手牵着一位被铁链拴着的人,右手手举大刀。1919年,五四运动爆发,沈泊尘创作了《工、学、商打倒曹、陆、章》,以漫画形式记录下历史的一幕。商人、学生、劳动者三股势力握紧拳头形成一种强大的力量共同锤向曹汝霖、章宗祥、陆宗舆三个卖国贼。该画是沈泊尘时代背景下个人思想的表达,同时也是五四时期开启民智的优秀作品。

沈泊尘以漫画为手段,表达了极高的社会责任感及正确的政治理念,以一位美术工作者的担当,为中国漫画的发展,丰富了创作理念与创作形式。

33. 郑曼陀(1888—1961)

名达,字菊如,笔名曼陀,生于浙江杭州,幼年过继给一在杭州做生意的安徽商人。他是民国最杰出的广告画艺人,中国广告画擦笔技法创始人。

早期于杭州育英书院学习英语等中西传统课程,为他从西画中汲取营养奠定基础。曾师从钱申甫学国画人像画法,与谢之光一同师从赵子云学习国画。后到杭州"二我轩"照相馆作画,其间刻苦钻研了擦笔炭精粉人物画像及修版技术。

从郑曼陀的作品中可以看出,他把从钱申甫、赵子云等国画老师处习得的中国传统国画人物技法与西画中的水彩技法结合起来,开创了月份牌史中西合璧技法的一种新画法——擦笔水

彩画技法。此技法首先使用线条勾勒出人物轮廓,随后使用灰黑色炭精粉材料擦出明暗层次,后以水彩覆盖着色,最后印刷而成。这一技法既不同于传统仕女人物画的千人一面,又不同于文人士大夫画的一意追求高远境界,他的画中画面细腻柔和,明快典雅,形成了一种雅俗共赏的新样式,郑曼陀也因此声名鹊起。

郑曼陀的事业巅峰自上海开启。初至上海,人生地不熟的郑曼陀得知社会名流等常去"张园"观赏游乐,于是他首先在张园挂起四幅自己以擦笔水彩画技法创作的美人仕女图。正巧当时沪上有名的大商人黄楚九经过,黄楚九长期身处上海的商业文化熏陶下,他以商人特有的敏锐性意识到郑曼陀的创作于商业广告之中的价值,于是当机立断将郑曼陀的四幅画作买下,为他的中法大药房做广告。

黄楚九从郑曼陀那里觅得新式美人仕女图的消息不胫而走,出手得卢的郑曼陀的兴奋还未消散,便接到不少商户作画的邀请。开埠后的上海,洋商摩肩涌入,各商户激烈竞争沪上商业市场,郑曼陀广告画由于其新颖、独特、精致及多元性能,产生巨大的商业推动力,逐渐风靡上海,各大小香烟公司、印刷厂、保险公司等商户竞相向他订画,民国初年在上海众多月份牌画师中,当属郑曼陀最为有名。

1914年他为审美书馆创作了第一幅月份牌广告——《晚妆图》,此月份牌上还有岭南派画家高剑父的题诗,足以一觑高氏兄弟对此创新画的欣赏。后应客户邀约,先后创作了《四时娇影》《母子图》《秋色横空人玉立》《架上青松聊自娱》等表现历史传说、风俗时事及摩登女郎等题材的画作。